KB008519

난생 처음 한번 공부하는
동양미술 이야기

1 인도,
문명의 나무가 뻗어나가다

난생 처음 한번 공부하는 동양미술 이야기 1
_ 인도, 문명의 나무가 뻗어나가다

2022년 2월 16일 초판 1쇄 펴냄
2022년 3월 21일 초판 4쇄 펴냄

지은이 강희정

구성·책임편집 고명수
편집 김희연 윤다혜 이상연
단행본 총괄 차윤석
마케팅 김세라 박동명 정하연
제작 나연희 주광근

디자인 기경란
일러스트 김보배 김지희
인쇄 영신사

펴낸이 윤철호
펴낸곳 ㈜사회평론
등록번호 10-876호(1993년 10월 6일)
전화 02-326-1544(마케팅), 02-326-1543(편집)
팩스 02-326-1626
이메일 naneditor@sapyoung.com

ⓒ강희정, 2022

ISBN 979-11-6273-206-9 03600

난생 처음 한번 공부하는

동양미술 이야기

1 인도,
문명의 나무가 뻗어나가다

강희정 지음

사회평론

빛은 인도에서 왔다

아침에 깨어나 눈을 뜨면 우리의 '봄'은 시작됩니다. 별다른 생각 없이 눈을 뜨지만 본다는 것은 숨 쉬는 것과 같습니다. 의식하지 않아도 일어나는 생리 현상이나 다를 바 없습니다. 보는 것은 무의식중에 하나의 각인처럼 뇌로 전해지고, 그에 맞춰 우리 몸이 반응합니다. 집 안 곳곳에 무엇이 있는지 신경 쓰지 않고 움직여도 어디 부딪혀 넘어지지 않는 것은 본다는 행위가 기억으로 뇌에 저장되기 때문입니다. '본다는 것'은 현대를 사는 우리에게 선택적인 행위가 아닙니다. 특별한 미술이나 영화를 선택해서 볼 수는 있지만요.

그럼 볼 만한 물건이 없었던 선사시대에는 어땠을까요? 굳이 기억으로 저장할 필요가 없지 않았을까요? 늘 마주치는 자연이 전부였을 테니까요. 하지만 곧 인간은 무언가를 만들어냈습니다. 처음엔 필요에 의해 물건을 만들었지만 점차 '볼 만한 가치'를 담기 시작합니다. 우리는 그런 물건을 미술이라고 부릅니다. 물론 미술을 어떻게 정의

하느냐는 다 다르겠지요. 동양에서도 다시 보고 싶은 물건, 근사한 물건, 황홀한 물건을 만들었습니다. 그것을 처음부터 미술이라 부르진 않았지만요. 글을 만들기 이전에 동양 사람들은 미술을 만들었어요. 마음에 드는, 한눈에 혹하는 물건을 만들고 즐기기 시작했던 거지요. 인간이 동물과 다른 점은 즐길 수 있다는 점 아니던가요?

• • •

우리가 다 아는, 아니 안다고 생각하는 세계 4대 문명부터 시작해볼까요? 4대 문명 가운데 적어도 세 곳이 소위 '동양'입니다. 메소포타미아, 인더스, 황하 말입니다. 그중에서 애매한 메소포타미아를 빼고 인더스 문명과 황하 문명을 둘러볼 참입니다. 초등학교, 어쩌면 그 이전부터 들어온 세계 문명의 발상지가 동양에 두 곳 이상이라는 것이 이상하지 않은가요? 우리가 막연하게 서양을 동경하는 것에 비하면요. 인류가 모여 정착하고 자신들의 세계를 구축하기 시작한 역사가 동양이 서양보다 일렀다는 이야기에 불과하다고 말하는 분도 있을 겁니다. 분명한 것은 문명이 먼저 시작된 지역이 여러모로 다양하고 풍부하게 발전될 여지가 있었다는 겁니다. 종교만 해도 그렇지요. 인도에서 시작한 불교, 힌두교, 중국에서 시작한 유교와 도교를 보면 전혀 다른 성격의 신앙이잖아요. 그 종교가 가지를 치고, 또 가지를 쳐서 오늘날의 세계를 만드는 데 기여했어요.

다시 돌아와서 이 책은 인더스 문명에서 시작해 인도의 미술과 문화가 어떻게 발전했는지 그 기원을 살펴보는 내용입니다. 인더스 문명

이란 말을 낯설게 여기는 분은 드물 겁니다. 그래서 그것을 잘 알고 있다고 생각하기 쉽지만 정말 그런가요? 인더스 문명의 목욕탕밖에 기억하지 못하는 분들, 인도란 세계가 너무 광활하고 닿을 수 없는 나라처럼 여겨지는 분들을 위해 이 강의를 준비했습니다. 어렵지 않게, 딱딱하지 않게 인도의 미술을 보고 즐기면 됩니다. 아대륙으로 불릴 정도로 광활한 인도를 다 설명할 수는 없어도, 인도 미술이 어디에 뿌리를 두고 발전하게 됐는지는 어림잡을 수 있을 겁니다. 이제 뿌리부터 시작해 가지, 이파리가 번성할 수 있었던 힘을 어디에서 찾을 수 있는지 알아볼 시간입니다. 흔히 '빛은 동방에서 왔다'고 하죠. 그 말을 강의의 끝에서 우리의 시선으로 바꿔 써볼 수 있다면 좋겠습니다. '빛은 인도에서 왔다'고요.

- 본문에는 내용 이해를 돕기 위한 가상의 청자가 등장합니다. 청자의 대사는 강의자와 구분하기 위해 색글씨로 표시했습니다.

- 미술 작품과 유물 도판의 캡션은 작가명, 작품명, 연대, 출토지, 소장처 순으로 표기했습니다. 독서의 편의를 위해 본문에서는 별도의 부호로 표시하지 않았습니다. 작품명과 연대는 소장처 정보를 바탕으로 학계의 일반적인 기준을 따라 적었습니다. 작가명과 출토지는 표기할 필요가 없는 경우엔 생략했습니다.

- 외국의 인명 및 지명은 국립국어원 어문 규정의 외래어 표기법을 따랐습니다. 다만 관용적으로 굳어진 일부 이름은 예외를 두었습니다. 중요한 인명과 지명은 검색하기 쉽도록 원어 또는 영어를 병기해 책 뒤에 실어놓았습니다.

- 단행본은 『 』, 논문과 신문은 「 」, 영화 등 기타 작품 이름은 〈 〉로 표기했습니다.

- 따로 온라인 부가 자료가 있는 경우 QR코드를 넣어두었습니다. QR코드를 스캔하면 공식사이트 nantalk.kr의 해당 자료 페이지로 연결됩니다.

참고 **QR코드 스캔 방법** (아래 방법은 스마트폰 기종에 따라 달라질 수 있습니다)

❶ 네이버, 다음 등 포털 사이트 어플/앱 설치

❷ 네이버: 검색 화면 하단 바의 중앙 녹색 아이콘 클릭 ⋯➔ QR/바코드

다음: 검색창 옆의 아이콘 클릭 ⋯➔ 코드 검색

❸ 스마트폰 화면의 안내에 따라 QR코드 스캔

※ 위 방법이 아닌 일반 카메라 어플/앱을 이용하실 수도 있습니다.

I

동양 문명의 기원을 찾아

-우리 곁의 동양미술-

새해는 타종 소리와 함께 온다.
환호성 속에 종소리는 아득한데
벌써 오늘이 왔다는 사람의 목소리가 들린다.
한참 귓가를 맴돈 종소리는
잠자코 도착한 오늘처럼
아무도 모르게 혼자 아름다워진 세계처럼
당신의 눈길을 기다린다.
— 낙산사, 강원도 양양

아름다운 것에 가능한 많이 감탄하라.
사람들은 아름다운 것에 충분히 감탄하지 못하고 있다.

– 고흐

평범한 것이 위대하다

#미술의 정의 #동양 #아시아

'미술' 하면 무엇이 떠오르나요? 막연히 미술관이나 이젤 앞에 선 화가의 모습을 떠올릴 수 있을 겁니다. 어떤 분은 미켈란젤로, 피카소, 클림트, 고흐, 모네, 몬드리안, 샤갈 같은 예술가를 떠올리기도 하고요. 주로 서양화가 말이죠.

동양화가를 떠올린 사람도 있지 않을까요?

동양미술에 관심이 있어 이 책을 집어 든 분들이라면 당연히 그럴 테지요. 하지만 제가 강의를 시작할 때 학생들에게 아는 미술가를 물어보면 대부분 서양화가 이야기만 합니다. 중고등학교 미술 교과서와 강의 다수가 서양미술을 기본으로 하니 그럴 법해요. 그래도 동양미술 책을 펼친 만큼 우리 곁의 미술을 알고자 하는 마음이 있으리라 믿습니다. 동양미술을 사랑하는 한 사람으로서 이 아름다움

의 세계를 기꺼이 소개해드리고자 합니다.

처음이니 누구나 좋아할 작품으로 시작해봅시다. 오른쪽 작품은 조선시대 화가 이암이 그린 화조구자도입니다. 이런 강아지의 종을 우스갯소리로 '시고르자브종'이라 하죠? 시골에서 흔히 볼 수 있는 강아지들이 세상 물정 모르는 똘망똘망한 얼굴로 편히 쉬고 있어요.

원래 똥개가 제일 귀엽다고들 하죠.

작품 이름에서 화조(花鳥)는 꽃과 새, 구자(拘子)는 강아지를 뜻해요. 구석구석 훌륭하지만 무엇보다 강아지들이 귀여워서 저도 무척 좋아하는 그림입니다. 강아지 주변의 다른 자연물도 실감 나고요. 모든 게 한 화면에 조화롭게 배치되었습니다. 이런 그림이 모두가 기대하는 동양미술일 거예요.

동양미술 맞지 않나요? 서양미술은 아닐 테니까요.

이 그림은 동양미술이라는 넓디넓은 세계의 일부분일 뿐입니다. 하지만 대부분 동양미술이라 했을 때 김홍도의 풍속화나, 페이지를 넘기면 볼 수 있는 정선의 인왕제색도 같은 수묵화부터 머릿속에 떠올렸겠지요. 이렇듯 미술을 회화 중심으로 생각한다는 건 우리가 그만큼 서양의 기준에 익숙하다는 뜻입니다. 이제부터 탐험할 동양미술의 세계는 훨씬 넓고 깊습니다. 출발하기 전에 단단히 준비해주세요.

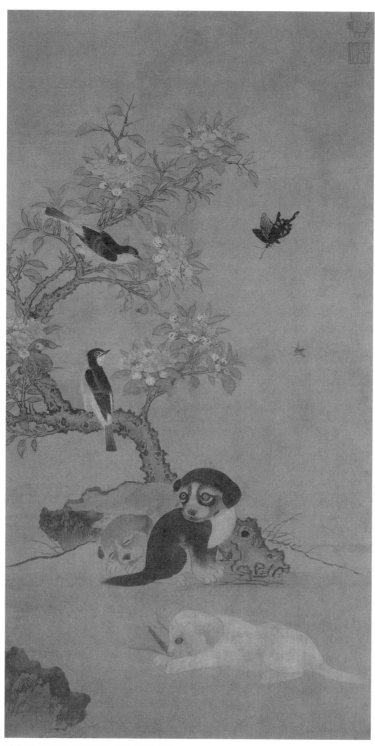

이암, 화조구자도, 조선 전기, 삼성미술관 리움

정선, 인왕제색도, 1751년, 삼성미술관 리움
비 온 뒤의 인왕산을 먹으로 그려낸 산수화다. 우리는 흔히 동양미술 하면 먹으로 그린 수묵화,
산수화 정도를 떠올린다.

| 이유 있는 편견 |

우리가 동양미술에 관해 고정된 이미지를 갖게 된 데는 그만한 이유
가 있습니다. 결론부터 말하면 동양에는 애초부터 미술이 존재하지
않았기 때문이죠.

미술이 없었다니요? 버젓이 작품들이 있는데요.

우리 일상에서 쓰는 한자어 상당수는 일본에서 만들어졌어요. 미술
이란 말도 마찬가지입니다. 1872년 일본 정부에서 해외 박람회에 참
가하면서 만들어낸 번역어예요. 독일어 쇠네 쿤스트(Schöne Kunst)의
번역어로, 쿤스트는 원래 미술보다 예술이란 뜻에 더 가까워요. 그림

뿐만 아니라 시, 음악, 조각, 공산품 등이 포함되죠.

설마 모든 게 다 미술이라고 말씀하시려는 건가요?

그런 것까진 아니고, 일단 사람이 만든 거여야 해요. 아무리 아름답더라도 자연물 자체는 미술이 아닙니다. 치밀한 설계에 따라 정교하게 만든, 인공적인 무엇이어야 하지요. 그리고 우리의 마음을 흔들어야 합니다. 모든 예술이 그렇듯 기쁨이든 슬픔이든 고통이든 어떤 감정을 불러일으켜야 하죠.

좋은 미술은 마음을 많이 움직이는 미술이겠네요?

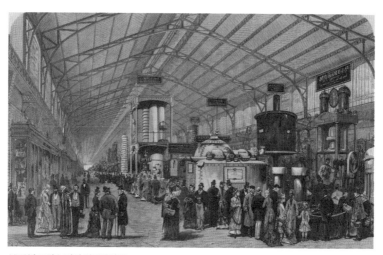

1878년 프랑스 파리 만국박람회
19세기 중반부터 시작된 만국박람회는 각국의 생산품 및 예술품을 출품하고 전시하는 세계 최대 국제 박람회다. 오늘날에는 엑스포라는 이름으로 불린다.

글쎄요. 좋은 미술의 기준은 시대와 지역마다 달랐습니다. 항상 그 기준을 바꾸는 작품이 있었고요. 그런 혁신을 일으킨 작품을 엮었을 때 우리가 아는 미술사가 됩니다. 예를 들어 행위예술이나 설치미술은 예전엔 미술도 뭣도 아니었지만 지금은 미술로 자리 잡았지요. 설치미술 중 하나인 백남준의 비

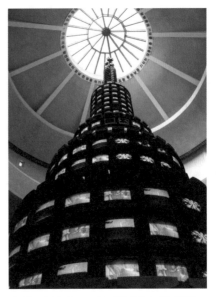

백남준, 다다익선, 1988년, 국립현대미술관 과천관

디오 아트가 높은 평가를 받는 이유입니다. 그런데 우리가 아는 미술사는 서양 관점이에요. 혁신을 핵심 기준에 놓은 미술이죠. 동양미술은 달라요. 서양미술이 스스로 발전을 거듭한 끝에 일상에서 먼 곳까지 달려나갔다면 동양미술은 생활에 밀착해 있습니다.

무슨 말인지 잘 모르겠어요. 동양미술은 좀 더 일상의 물건이 많다는 뜻인가요?

동양미술 역시 미술입니다. 하지만 밥그릇도 미술이 될 수 있다는 거죠. 물론 잘 만든 밥그릇이어야겠지만요. 우리는 사람이 동양에서 만들어낸 것들 가운데 미적 특성이 들어간 전부를 미술로 다룰 겁

　　　　　　　　동양 문명의 기원을 찾아

(왼쪽)경주 부부총 금귀걸이, 신라시대, 국립중앙박물관
(오른쪽)나전칠기 봉황 운문 상자, 조선시대, 국립중앙박물관
왼쪽은 수백 개의 작은 금 알갱이와 얇은 금실을 이용해 장식한 귀걸이고, 오른쪽은 전복 등
조개껍데기를 여러 무늬로 오려내 꾸미는 나전기법을 활용한 상자다. 둘 다 아름답게 꾸미기 위한
노력이 들어가 있다.

니다. 위에 있는 금귀걸이, 나전칠기 등도 다 미술로 따집니다.

| 시시하고 사소한 것들이 미술이 되다 |

오랫동안 서양에서는 쓰임새가 확실한 공예품은 미술로 보지 않았
어요. 크래프트 아츠(Craft Arts)라는 별개의 카테고리로 분류했죠.

사람이 만들었고 아름다운데도 미술이 아니군요?

공예품 대부분은 누가 만들었는지 알 수 없다는 게 문제입니다. 도
안만 있다면 똑같은 물건을 여러 개 만들 수 있으니까요. 독창적이지
도 창의적이지도 않으니 미술로 간주하지 않는 일이 허다했던 거죠.
개인적으로 최근 즐겁게 본 전시가 있어요. 국립고궁박물관에서 열

린 '안녕 모란'이라는 특별전인데 그 전시에 나온 공예품 중 몇 점을 소개하고 싶습니다. 무엇과도 대체할 수 없는 공예품이 예부터 많이 만들어졌다는 걸 우리에게 보여주는 작품들이거든요.

위는 주머니, 아래는 보자기입니다. 주머니는 조선 왕실에서 썼던 거예요. 비단 천에 비단실로 정교하게 수를 놨고 끈에는 구슬을 달아 화려하게 만들었습니다. 보자기도 주머니와 마찬가지로 문양이나 색감에 무척 공을 들였어요.

(위)모란과 불수감을 수놓은
주머니, 20세기, 국립고궁박물관
(아래)봉황 길상무늬 보자기,
조선시대, 국립고궁박물관
주머니 안에는 한지로 싼 고급
향이 담겨 있었으며, 주머니 입구에
연결된 청색 끈에는 유리로 만든
자색 구슬을 끼웠다.

막 낯설거나 압도적이지 않고 익숙한 느낌이 있죠? 중요한 건 동양미술에서는 평범한 여성들이 집 안에서 만들었던 이런 주머니, 보자기를 다 미술로 다룬다는 점입니다. 크기가 큰 것도, 웅장한 신화가 담긴 것도, 거장의 작품도 아니지만요.

동양미술이라는 세계를 바르게 보기 위해서는 우리에게 익숙한 서양의 기준을 내려놓고 우리 주변을 새롭게 돌아보려는 마음이 필요합니다. 그러면 입고 먹고 자는 모든 곳에서 동양미술의 단서를 찾을 수 있어요. 무심코 지나쳤던 거리에서도 말이죠.

조영석, 『조선시사제첩』 속 바느질, 조선시대, 간송미술관
여성의 소일거리로나 여겨졌던 바느질과 자수도 오늘날엔 미술로 평가받는다.

| 누구나 아는, 그러나 몰랐던 |

우리나라는 새해를 시작하며 제야의 종 타종식을 엽니다. 아마 추억이 한두 개쯤 있을 거예요.

보신각 앞으로 나가진 않아도 두근거리는 심정으로 기다리곤 했죠.

네, 새해를 맞는 마음은 누구나 비슷하지요. 하지만 나라별로 그 방식은 다릅니다. 왈츠의 나라로 유명한 오스트리아는 왈츠를 듣는다고 합니다. 1월 1일로 넘어갈 때 공영방송에서 왈츠가 나오죠. 스페인과 남아메리카에서는 자정에 교회 종이 12번 울리는데 그때마다

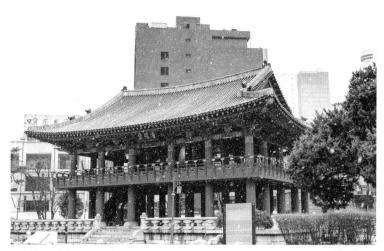

서울 종로구에 위치한 보신각
건물 안에 걸린 종이 살짝 보인다. 현재 보신각에 걸린 종은 에밀레종으로 잘 알려진 성덕대왕신종의 복제품이다.

(왼쪽)포도 12알 (오른쪽)해넘이 국수

스페인어를 쓰는 나라들에서는 연말이면 포도 12알을 묶어 판다. 일본의 경우 이 시기에 편의점이나 음식점에서 해넘이 국수를 파는 걸 심심치 않게 볼 수 있다. 사진 속에 적힌 '年越そば'가 해넘이 국수를 뜻한다.

행운의 상징인 포도를 한 알씩 먹는대요. 일본에서는 장수를 기원하는 의미로 해넘이 국수를 말아먹고 새해 첫 소원을 빌러 절이나 신사에 간답니다.

국수 먹는 건 좋은 아이디어 같아요. 밤 12시면 출출할 때니까요.

우리의 새해맞이 행사인 보신각종 타종에도 각별한 의미가 있습니다. 아는지 모르겠지만 3.1절과 광복절에도 보신각종을 칩니다. 모두 특별한 날이니까 치는 거예요.

보신각종을 쳤던 건 원래 조선시대 도성의 사대문을 여닫는 시간을 알려주기 위해서였습니다. 세월이 흐르면서 나라의 번영과 모두의 행복을 기리는 행사로 자리 잡은 거죠. 2021년과 2022년엔 코로나19의 확산으로 70여 년 가까이 계속하던 행사를 열기 어려워지자 타종 영상을 미리 찍어 틀어주기도 했습니다.

조선시대부터 쳤는데 지금까지 종에 별 탈 없었나요?

1985년까지는 매년 쳤으니 15세기 세조 때 만들어진 종이지만 그때까지는 소리를 내는 데 문제가 없었나 봐요. 그런데 보신각 건물을 보수하다 종 이곳저곳에 금이 간 걸 발견했답니다. 문화재 보호 차원에서 그다음 해부터 새로 만든 종을 치기 시작했어요. 옛 보신각종은 국립중앙박물관으로 옮겨졌고요.

지금 보신각에 걸린 종은 복제품이군요.

그렇긴 한데 보신각종을 복제한 건 아니에요. 흔히 에밀레종이라 하는 신라 성덕대왕 신종을 복제했죠.

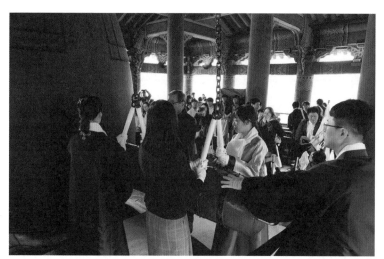

제98주년 3.1절 보신각 타종 행사 모습
새해맞이뿐만 아니라 3.1절과 광복절 정오에도 보신각종을 친다.

　　　　　　　　　　　　　　　　동양 문명의 기원을 찾아

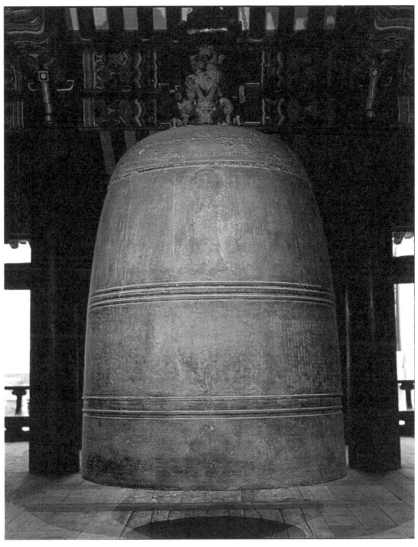

옛 보신각 동종, 1468년, 국립중앙박물관
조선 세조 14년인 1468년에 왕실의 후원으로 만들어졌다. 종을 치는 부분인 당좌 없이 보살상만
새겨넣은 조선 초기 동종의 특징을 잘 보여준다.

어린아이를 집어 넣었다는 그 종 말인가요?

일제강점기에 만들어진 전설이라 보긴 하지만, 쇳물에 어린아이를 넣어 종을 만들었다 해서 칠 때마다 '에밀레', '에밀레' 하며 아이 울음소리가 났다는 그 종이 맞습니다. 아마 성덕대왕 신종이 지닌 국가적인 상징성 때문에 이 종을 복제했던 거겠죠.

보신각종은 숭례문에 이어 우리나라를 대표하는 유물입니다. 동시에 미술 작품이기도 하고요. 참고로 보신각종 같은 동양식 종과 서양식 종은 구조가 아예 다릅니다. 서양식 종은 종 안에 달린 추로 울린다면 동양의 종은 밖을 쳐서 소리를 내죠.

보신각종이 미술이라고요?

보신각종처럼 거대한 종을 만들려면 상당한 기술력이 필요합니다. 외관의 아름다움부터 종을 칠 때의 울림까지 고려해 정성스레 만든 작품이니 충분히 미술이라 할 수 있어요.

우크라이나의 서양식 종
서양의 종은 종과 연결된 줄을 잡아당기면 안에 있는 추가 움직이면서 소리를 낸다. 바깥을 쳐서 울리는 동양의 종과는 다르다.

동양 문명의 기원을 찾아

| 우리가 미술이라고 부를 때 |

조금 혼란스럽겠지만 동서양을 막론하고 미술의 정의는 언제든 달라질 수 있습니다. 과거에는 미술로 여겨지지 않았던 게 오늘날에는 미술이 되기도 하죠. 몇십 년 전만 해도 앞서 본 보자기 같은 건 미술로 생각지 않는 사람이 많았어요. 2000년대 이후에야 이런 공예품이 한국의 고유한 미를 담고 있다며 주목받았지요.

솔직히 보자기나 복주머니, 보신각종이 미술이래서 놀랍긴 했어요.

미술로 보지 않았던 건 불화도 마찬가지였습니다. 페이지를 넘겨보세요. 수원 용주사 대웅전 내부에 그려진 삼세불도라는 작품입니다.

이런 건 확실히 동양미술 아닌가요?

예전에는 불교의 내용을 담은 그림인 불화, 특히 조선시대 불화는 그다지 높이 치지 않았어요. '이걸 미술이라고 봐야 돼?', '그냥 종교적인 거 아니야?' 하며 애매하게 넘어갔습니다. 처음 보여드렸던 화조구자도는 아무도 미술이라고 부르길 주저하지 않는 반면, 이런 불화는 하는 수 없이 미술이라고는 했어도 의미 있는 미술로 쳐주길 꺼렸어요. 시간이 흘러 조선시대 미술 전체가 재조명되고 다 아는 화가 김홍도가 이 그림에 관여했다는 사실이 밝혀지면서 슬금슬금 좋은 미술로 평가받기 시작했죠. 이렇듯 미술의 범주는 매 순간 변화

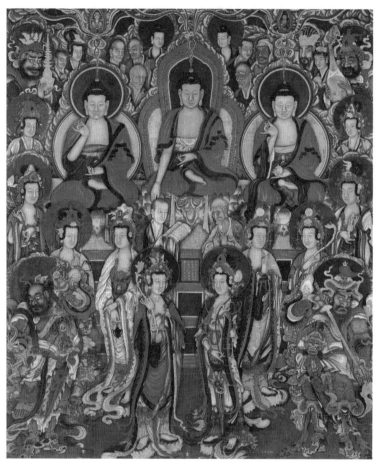

삼세불도, 1790년경, 수원 용주사 대웅보전
과거, 현재, 미래의 부처 셋이 그려져 있어 삼세불도라 한다.

한다고 봐야 합니다.

그럼 앞으로 또 뭐가 미술이 될지 모르는 거군요.

너무 어렵게 생각할 필요는 없습니다. '내가 그의 이름을 불러주었을

동양 문명의 기원을 찾아

때 그는 나에게로 와서 꽃이 됐다'라는 시구를 들어봤지요? 김춘수의 시 「꽃」에 나오는 구절이죠. 미술도 마찬가지예요. 누군가 미술이라고 이름을 붙여준 순간에야 비로소 그저 물건이나 흔적이었을 뿐인 그 무언가가 미술로 이야기됩니다.

저희 집에서 키우는 꽃도 이름이 있습니다. 동백이라고 제가 지은 이름입니다. 가끔 화분에 대고 "동백아, 동백아" 불러줬어요. 그렇게 알뜰살뜰 보살펴선지 몇 송이 안 되지만 예쁘게 꽃을 피우더라고요.

동백꽃이라 동백이라 지으신 게 아니고요?

동백 말고 장미나 백합이라 불렀어도 상관없었을 겁니다. 심지어 딸기나 사슴이라고 불렀어도요. 뭐라고 부르든 꽃은 꽃 그대로였을 테니까요.

동백꽃을 딸기나 백합이
라고 부르면 이상할 것 같
은데요.

그랬겠죠. 이름은 중요합
니다. 애초에 빨간 저 무언
가는 꽃이라고 불리지 않
았으면 꽃조차 아니었어
요. 우리가 꽃이라 이름을

동백꽃

붙이고 그렇게 부르고자 약속한 순간, 꽃이 됐습니다. 미술도 마찬가지예요. 처음부터 미술이라는 이름표를 달고 나오지 않습니다. 우리가 이름을 붙여준 거죠. 그러다 보니 시대와 지역에 따라 미술의 경계는 왔다 갔다 합니다. 이름 없는 여인들이 만든 보자기, 절에 걸린 불화가 오늘날 미술이 됐듯 말이에요.

| 동쪽 바다에서 아시아로 |

이제 동양미술 하면 적어도 먹으로 그린 수묵화만 떠올리진 않을 거 같아요.

동양미술이라 했을 때 우리에게 수묵화가 떠오르는 것도 당연하긴 합니다. 회화 중심인 서양미술의 영향도 있겠지만 우리는 은연중에 우리가 사는 동북아시아를 기준으로 동양을 바라볼 수밖에 없죠. 한·중·일은 수묵화가 발달한 문화권이거든요. 어쩌면 전체 동양, 즉 아시아에 대해서는 생각보다 아는 게 많지 않을 겁니다.

아시아요? 아시아도 동양에 속해 있는 거 아닌가요?

정확히 동양의 의미가 뭔지 아나요? 한자만 보면 동녘 동(東)에, 바다 양(洋)을 써서 그냥 동쪽 바다라는 뜻이에요. 서양은 서쪽 바다고요. 원래는 중국의 동쪽 바다, 서쪽 바다를 가리키는 말이었는데 이걸 일본에서 아시아란 의미로 썼습니다.

동양 문명의 기원을 찾아

일본에서 온 말이 생각보다 많군요.

맞습니다. 우리나라에서도 그 말을 그대로 갖다 썼죠. 요즘 학계에서는 동양이라는 말을 아시아로 대체하는 추세예요. 저도 이 강의를 준비하면서 동양미술이라 할지, 아시아미술이라 할지 고민했습니다만 우리 강의 특성상 많은 사람에게 익숙한 말을 쓰는 게 좋겠다고 생각해 일단 동양미술이라고 부르기로 했습니다.

그러니까 동양미술이라 부르지만 사실 아시아미술이라는 거죠?

네, 아시아 지역의 미술을 뜻한다고 생각하면 됩니다. 그렇게 부르면 또 문제가 되는 게 아시아가 어디냐는 거예요. 우리나라는 분명히 포함되겠죠. 페이지를 넘겨 지도를 보세요. 아시아는 크게 동북아시아, 동남아시아, 남아시아, 중앙아시아, 서아시아로 구분해요. 여기다 북부에 시베리아까지 들어가지요.

동남아시아, 중앙아시아는 많이 들어봤는데 다른 곳은 아시아라고 보는 게 어색해요.

차근차근 살펴보죠. 지도에서 색깔별로 하나씩 짚으면 회색이 시베리아, 붉은색이 동북아시아, 노란색이 동남아시아, 갈색이 남아시아, 초록색이 중앙아시아, 파란색이 서아시아예요. 많은 분이 가장 헷갈려 하는 게 서양과 동양의 경계라 할 수 있는 서아시아입니다.

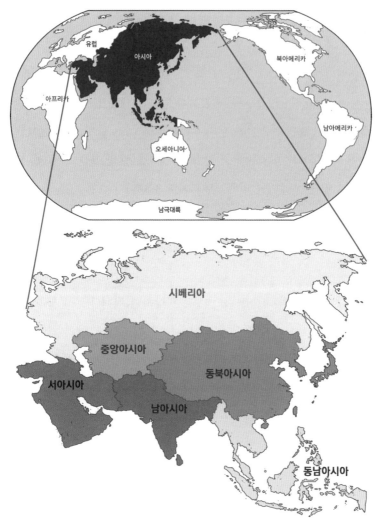

아시아의 위치와 아시아의 구분
15세기에 신대륙이 발견되자 그에 대응하는 개념으로 이전에 알려져 있던 아시아, 유럽, 아프리카는 구대륙이라 불리기 시작했다. 구대륙에서는 일찍부터 인류의 문명이 발달했다.

유럽 대륙에 가까운 서아시아 지역 일부는 따로 떼어 '근동'이라 부르기도 합니다. 가까운 동양이라는 의미로 가까울 근(近), 동녘 동

동양 문명의 기원을 찾아

(東)을 써요. 서양 기준이고, 그래서 이 말도 잘 안 쓰려 하는데 따로 구분할 정도로 근동만의 특징이 있는 것도 사실입니다.

근동에 어떤 나라들이 있는데요?

보통 이라크, 시리아, 레바논, 이스라엘, 터키 등지가 들어갑니다. 넓게는 아프리카 북동부 일부까지 속하죠. 고대 메소포타미아 문명이 탄생한 곳이기도 합니다. 그런데 바로 옆에 붙은 나라래도 이란은 따로 봐야 돼요. 이라크까지는 근동, 곧 메소포타미아 문명으로부터 이어진 나라고, 이란은 좀 다른 페르시아 제국의 후손이에요. 살아온 방식이 다르기 때문에 둘은 지금도 사이가 그다지 좋진 않습니다.

솔직히 거기가 거기 같아 보여요.

페르시아는 오늘날 이란의 작은 지역에서 출발했어요. 그러다 기원전 539년 근동을 모조리 정복하고 대제국을 이뤘습니다. 그전까지 근동에 살던 사람들이 메소포타미아 문명 사람들이었고요. 두 나라는 자연환경도 완전히 다릅니다. 중동이니 사막이 많을 것 같죠? 예상대로 이라크에는 사막이 많습니다. 그러나 이란은 사막이 드물죠. 메소포타미아는 동양미술인지 서양미술인지 애매해 동양미술 강의에선 이 이야기를 대부분 건너뜁니다. 지리적으론 분명 아시아이자 동양이지만 서양 문명에 워낙 큰 영향을 줬으니 말이에요. 하지만 강의를 듣다 보면 왜 제가 메소포타미아 이야기를 꺼냈는지 점차 알

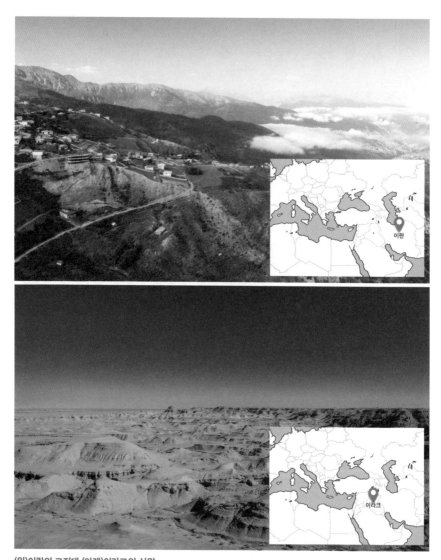

(위)이란의 고지대 (아래)이라크의 사막

두 나라는 자연환경에서도 큰 차이를 보인다. 이란은 서아시아에서 가장 큰 산인 다마반드산 등 고원
지대가 대부분이라면, 이라크는 저지대에다 사막이 많다.

동양 문명의 기원을 찾아

게 될 겁니다.

예전에는 최초의 인류 문명을 4대 문명이라 했습니다. 방금 말한 메소포타미아 문명부터 이집트 문명, 황하 문명, 인더스 문명까지 묶어 이르는 말이었죠. 지금은 4대 문명이라는 구분 역시 거의 안 씁니다. 고고학 발굴이 계속되면서 이후 다른 문명들이 새롭게 발굴됐거든요. 그래도 이 네 문명이 중요하다는 건 변함없지요.

아래 지도에서 가장 왼쪽이 이집트 문명, 그다음은 메소포타미아 문명, 가운데가 인더스 문명, 맨 오른쪽이 황하 문명이에요. 각 문명이 어디서 시작됐는지를 보세요. 4대 문명 중 세 곳이 다 아시아에 있습니다. 메소포타미아는 서아시아고, 인더스는 남아시아, 황하는 중국이니까요. 그러니 아시아 문화를 이야기하려면 어디를 다루든 굉장히 과거로 거슬러 올라가야 해요. 아시아를 일찍부터 문명이 들어섰던 지역이라 정의할 수 있을지도 모르겠습니다. 앞으로 다양한 문명의 시작을 목격하게 될 거예요.

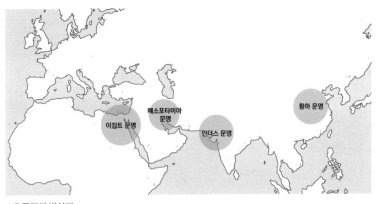

4대 문명의 발상지

지금까지 아시아를 쭉 돌아봤습니다. 그중 우리가 먼저 가볼 곳은
인도입니다. 동양미술의 시작으로 인도만큼 적당한 출발지가 없어요.

왜 인도인지 좀 궁금하네요.

여러 이유가 있지만 무엇
보다 인도에서 불교가 탄
생했기 때문입니다. 불교
는 중국과 우리나라를 포
함한 동북아시아, 동남아
시아, 중앙아시아까지 일
부를 제외한 아시아 전역
에 영향을 미쳤어요. 그런
건 넓고 사정이 복잡한 아
시아에서 불교뿐입니다.
그러니 다시 보신각종 이
야기를 하지 않을 수 없겠
군요. 보신각종은 범어 범
(梵) 자에, 종 종(鐘) 자를
써서 범종이라고 부릅니
다. 고대 인도에서 쓴 산스

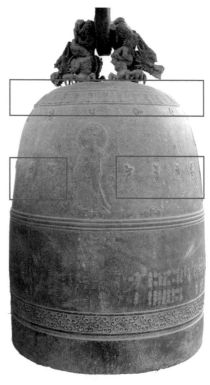

양양 낙산사 동종, 1469년
낙산사 동종은 조선 초기를 대표하는 범종이었지만
2005년 양양 산불로 인해 소실됐다. 이 사진은 소실
전에 촬영된 것이다. 윗부분과 그 아래 보살상 사이에
범어를 새겨 넣었다.

동양 문명의 기원을 찾아

크리트어를 한자로 범어라 해요. 우리나라 범종 중에도 왼쪽 사진처럼 범어가 새겨진 종이 꽤 있지요.

우리나라 종에 인도 말이 새겨져 있다고요?

범종은 불교의 의례용구거든요. 제야의 종도 원래는 불교 행사였어요. 절에서 섣달그믐 밤, 음력으로 한 해 마지막 날에서 새해로 넘어가는 자정에 108번 종을 치는 행사를 했고 그날을 제석이라고 불렀죠. 제석은 제야와 같은 의미입니다. 이 행사가 오늘날엔 양력으로 바뀐 거예요.

종을 108번이나 쳤다니 옛날 승려들은 어마어마하게 힘들었겠어요.

이제 우리나라에서는 제야의 종을 33번 치지만 일본에서는 지금도 108번을 다 칩니다.

그럼 33은 어디서 온 건가요?

조선시대에 보신각종을 치던 횟수에서 왔지요. 통행금지 시간이라는 걸 알리려고 28번, 통행금지가 풀리는 시간엔 33번 쳤거든요.
그 유래는 마찬가지로 불교에 있습니다. 하루를 열고 닫으며 쳤던 이 종소리는 요즘 절에서도 들을 수 있죠. 새벽 예불 시간에는 28번을, 저녁 예불 시간에는 33번을 칩니다. 33은 불교의 핵심 세계관과

연결돼요. 불교 경전에는 삼천대천세계라 해서 세계가 아주 많다고 나옵니다. 몇 번째 세계인지는 숫자에다 하늘 천(天) 자를 붙여 부르죠. 그 가운데 33천은 서른세 번째 하늘이고, 이름은 도리천입니다. 결국 보신각종부터 보신각종을 울리는 행위까지 다 인도에서 온 불교의 세계관이 담겨 있는 겁니다.

이상하네요. 조선은 유교의 나라 아니었나요?

맞아요. 불교가 국교였던 고려와 달리 조선은 유교를 기반으로 운영된 나라였습니다. 하지만 불교가 들어온 4세기부터 조선시대 내내 일반 사람들 마음속에 불교만큼 굳건히 자리한 종교는 없었어요. 통

안동 봉정사의 종루
오늘날 대다수의 절에는 이와 같이 종이 달린 누각인 종루나 종각이 있다. 이 종을 쳐서 새벽과 저녁 예불 시간을 알린다.

동양 문명의 기원을 찾아

사대문 중 하나인 흥인지문
조선시대에는 한양 도성의 동서남북에 4개의 큰 문인 사대문과, 4개의 작은 문인 사소문을 뒀다. 이 문을 통해서 사람들은 도성 안과 밖을 오갔다. 이 사진은 문 밖에서 안을 찍은 모습으로, 오른쪽에 도성을 둘렀던 성곽의 흔적이 보인다.

치 방식을 바꾼다고 1000년간의 세계관이 갑자기 바뀔 리 없지요. 지금도 그럴지 모릅니다. 우리가 여전히 보신각종을 치는 것만 봐도 알 수 있죠. 조선 건국 이후 600년이 더 흘렀지만 우리는 아직 그 세계관 안에 있습니다. 잘 몰라서 안 보이는 것뿐이에요.

| 세상을 바라보는 또 다른 창 |

이번 강의에서는 동양이 무엇이고 우리 곁에 동양미술이 얼마나 가까이 있었는지 짚어봤습니다. 흥미가 생겼다면 좋겠군요.

보자기, 동백꽃, 보신각… 이렇게 많은 이야기를 들을 줄 몰랐어요.

한 가지만 강조하고 싶어요. 미술에는 그 미술을 만들어낸 이들의 역사와 문화, 즉 세계가 깃들어 있습니다. 의도했든 의도치 않았든 우리는 서양 중심으로 세상을 봐왔지만 그 역시 여러 관점 중 하나에 불과합니다.

물론 알던 대로, 익숙한 대로 세상을 본다고 큰 문제가 생기는 건 아닙니다. 그래도 닫힌 틀로부터 벗어나기 위해 노력할 가치는 충분하죠. 알에서 깨어나야 더 넓은 세상이 열리는 것처럼요. 동양미술, 더 나아가 동양을 이해한다는 건 우리를 이해하는 일이기 때문입니다. 그때야 우리가 몰랐던 스스로의 모습을 발견할 수 있어요. 저는 무엇보다 이번 여정이 우리 곁을 바라보는 창이 됐으면 합니다. 그렇게 만나게 된 세계는 이전의 세계보다 훨씬 다채로울 거라고 약속드릴게요.

동양 문명의 기원을 찾아

동양미술을 서양미술의 관점으로 바라보면 우리는 회화에 치중한 감상밖에 할 수 없다. 그러나 동양미술의 범주는 상당히 넓다. 공예는 일찍부터 동양에서 미술의 한 영역으로 높이 평가됐고, 동양미술은 우리 일상 가까이에 있다.

- **오늘날 우리가 생각하는 미술**
 회화, 조각 등 시각적인 것.
 미추를 포함한 정서적인 감흥을 주는 것.
 창의적이고 독창적인 것.
 ⋯→ 우리가 알고 있는 미술의 정의는 서양 관점에 치우쳐 있음.

- **동양에서 미술이란**
 미술 1872년 무렵 일본이 만든 단어.
 당시 미술은 미술보단 예술의 개념에 더 가까웠음. 오늘날 우리가 생각하는 미술과 다름.
 ⋯→ 동양에는 미술이란 말이 이전에는 존재하지 않았음.

 동양에서 미술이란?
 사람이 만든 인공 조형물 가운데 미적 특성이 들어간 것.
 동양미술은 서양미술보다 범주가 더 넓음.
 ⋯→ 서양미술이 공예를 크래프트 아트로 따로 분류한다면 동양에서 공예는 미술.
 동양미술은 일상과 가까움. **예** 보자기, 보신각종

- **미술의 개념은 변한다**
 행위예술, 설치미술이 오늘날 미술이 됨.
 한국의 미를 담은 보자기, 주머니 등 공예품이 미술로 인정받기 시작.
 조선시대 불화의 가치가 변함. **예** 삼세불도

- **동양의 지리적 범위**
 동양은 동쪽 바다를 의미하는 말, '아시아'로 대체하는 추세.
 아시아는 동북아시아, 동남아시아, 남아시아, 중앙아시아, 서아시아, 시베리아까지 포함.

신의 이름으로 행해지는 것,
오, 영혼아, 그것은 너를 위한 것.

– 월트 휘트먼

02

인크레더블 인도! 인크레더블 인도?

#인크레더블 인디아 #아대륙 #신드 #인도

많은 이들에게 인도는 가깝고도 먼 나라일 겁니다. 인도에 다녀왔다는 사람이 주변에 한 명씩은 있지만 평범한 사람은 엄두를 못 내는 여행지기도 하지요.

우리나라 사람이 인도에 가는 일이 늘긴 했대요. 한국무역협회 자료에 따르면 2016년에는 11만 명, 2018년에는 15만 명이 인도를 다녀왔다고 합니다. 적지 않은 수죠? 오로지 인도 미술을 공부하기 위해 갔던 저로서는 대체 인도에 어떤 매력을 느껴 여행을 가는지 궁금해지더군요. 여러분은 인도 하면 무엇이 떠오르나요?

음… 일단 인도 카레나 요가가 떠오르고요. 요즘은 IT 기술자가 많다는 것 정도?

맞아요. 카레나 요가 같은 키워드부터 불교의 고향이라거나 힌두교

신자가 많다거나 하는 종교 특성을 떠올릴 수도 있죠. 갠지스강이나 타지마할 같은 장소도 잘 알려져 있고요.

신과 좀 닿아 있는 느낌이에요. '나를 찾아 떠나는 곳'이랄까요?

| 인크레더블 인디아 |

대중문화에서 인도를 그런 이미지로 그려냈죠. 실제 인도를 가면 생각과 달라 여러 의미에서 경이롭습니다. 이를 모르지 않는지 인도 관광청에서도 2002년부터 '인크레더블 인디아'라는 캠페인을 시작했습니다. 오른쪽이 공식사이트 로고예요. 가운데에 영어로 인크레더블 인디아라고 적혀 있어요. 직역하면 '경이로운 인도'입니다.

인크레더블 인디아라니 영화 제목 같기도 하고요….

인도 바라나시를 흐르는 갠지스강
힌두교 최대 성지 중 하나인 바라나시는 영어로 베나레스라고 불린다. 성스러운 갠지스강 강물에 몸을 씻기 위해 몰려든 사람들로 연일 붐빈다.

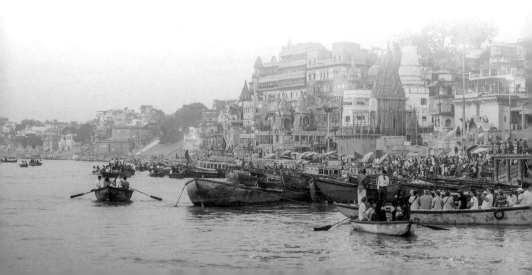

인도에 가면 상식을 버려
야 합니다. 처음 갔을 때
무엇보다 소, 돼지, 오리,
개, 사람, 자동차가 모두
평등하게 섞여서 제각각
다니고 싶은 대로 다니는
모습을 보고 놀랐어요. 저
는 동물은 따로 가둬서 길
러야 할 것 같고 사람이든
동물이든 다치지 않으려

인크레더블 인디아
공식사이트 Incredibleindia.org로 들어가 보면 인도
여행에 관한 여러 정보를 얻을 수 있다.

면 교통 통제도 해야 할 것 같아 조마조마했는데 아무 문제 없이 나
름의 질서를 유지하며 저마다 제 갈 길 가더라고요. 각자 태어난 대
로 풀어놓는 인도의 풍습은 사회 모든 영역에서 비슷합니다.

종교도 마찬가지예요. 인도인 약 80퍼센트 이상이 믿는 힌두교는 다
신교라 신이 엄청 많습니다. 그중 어떤 신을 믿느냐가 개인의 정체성

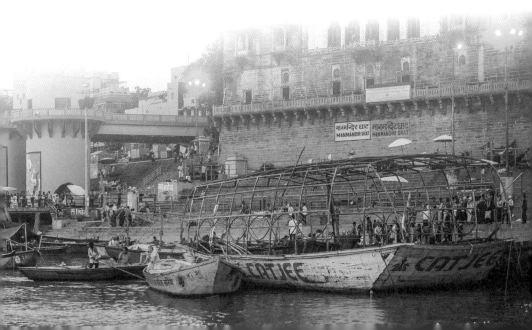

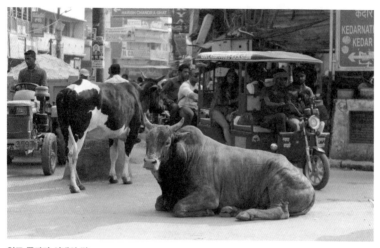

인도 콜카타 시내의 길
도로 한가운데서 이렇게 앉아 쉬는 소 때문에 교통 체증이 생겼다. 그 밖에도 자동차, 인력거,
자전거, 오토바이, 사람, 동물이 가리지 않고 마음대로 길을 이용한다.

에 강한 영향을 끼치죠. 여행을 갈 때도 모시는 신상을 챙깁니다. 옛
날이라고 해서 달랐을 것 같진 않아요.

각자 믿는 신이 다르면 싸움이 일어나지 않나요?

그렇지 않다는 게 인도의 '인크레더블'한 점 중 하나예요. 아무리 다
른 신을 믿어도 인정하거든요.

인크레더블함은 부정적인 쪽으로도 그렇습니다. 책으로 봐서 알고
는 있었지만 제가 인도에 가서 또 놀랐던 게 카스트입니다. 카스트
는 크게 브라만, 크샤트리아, 바이샤, 수드라 총 4개 계급으로 사람
을 나눠요. 더 최하층에는 카스트에 속할 수조차 없는 불가촉천민
달리트가 있습니다. 불가촉천민은 한자 그대로 '닿아서도 안 되는

동양 문명의 기원을 찾아

천한 사람'이에요. 그 수가 인도 인구의 약 16퍼센트를 차지하죠.

21세기에도 신분제가 있다니 안타깝네요.

엄밀히 말해 카스트가 법으로 제도화된 건 아니에요. 카스트에 의한 차별은 1947년 공식적으로 금지됐습니다. 하지만 여전히 영향력이 막강합니다. 카스트가 기원전 15세기경부터 지금까지 이어졌다니 그 뿌리가 깊어 쉽게 안 없어지겠죠.

몇천 년 동안 계속된 신분 사회에서 사는 기분은 어떨지 상상도 못하겠어요.

18세기부터 200년간 지속된 영국의 식민 지배는 오늘날 카스트와 함께 인도의 독특한 분위기를 자아내는 데 큰 영향을 줬습니다. 여기가 인도인가 영국인가 헷갈리는 경우가 종종 있어요. 몇 년 전 인도 어느 식당을 갔을 때, 식당 종업원이 저한테 '마담'이라 부르더라고요. 마담은 서양에서조차 좀처럼 안 쓰는 고풍스러운 표현이라 당시에는 종업원이 저를 비꼬는 줄 알았다니까요.

200년 지배라면 그럴 수 있겠어요. 우리도 30년간 일제강점기를 겪었을 뿐인데 아직도 일본 말을 섞어 쓰잖아요.

인도 역시 식민 잔재를 아직 청산 중인지도 모릅니다. 인도는 영국에

카스트 차별 반대 시위

2016년 인도 서부의 마하라슈트라주에서는 카스트 차별 반대 시위가 열렸다. 사진은 당시 이 시위에 참가한 사람들의 모습을 담았다.

서 독립하고도 전 세계에 값싼 노동력을 공급해왔죠. 우리나라 기업들도 너나없이 인도에 공장을 세우려 했고, 인도인 IT 인력도 우리나라에 꽤 들어와 있습니다. 인도의 취약 계층은 여전히 열악한 처우와 고된 노동에 시달리고요.

복잡한 마음이 드는군요….

좋은 점도 나쁜 점도, 아름다운 것도 그렇지 못한 것도 모두 인도의 모습일 겁니다. 그런 의미에서 인크레더블 인디아는 그 다양한 면을 잘 드러낸다는 생각이 들어요.

동양 문명의 기원을 찾아

| 인디아의 기원 |

하나만 짚고 가겠습니다. 인도 미술이라고 하면 대부분 오늘날 인도를 기준으로 생각하겠지요? 그런데 우리가 다룰 인도 미술은 현재 국경으로 아프가니스탄 일부와 파키스탄, 네팔, 방글라데시 미술까지 포함합니다.

다른 나라는 워낙 가까우니 그럴 수도 있을 거 같은데 아프가니스탄은 의외네요.

먼 과거에는 인도의 힘이 거기까지 미쳤거든요. 인더스강의 위치만 따져봐도 알 수 있는 사실이에요. 오늘날 인도, 즉 인디아라는 이름은 인더스강에서 유래한 명칭입니다. 고대 그리스나 로마에서도 인더스강 유역을 가리켜 인디아라 불렀고요. 그런데 그 인더스강이 현재 어느 나라를 흐르는지 아나요?

인도에 있는 강이 아닌가요?

지금은 파키스탄에 있답니다. 그래서 인도라는 이름을 이해하려면 파키스탄을 먼저 살펴봐야 합니다.
파키스탄이란 국명은 파키스탄 주요 주의 앞 글자를 따서 만든 겁니다. 다음 페이지 파키스탄 지도를 보세요. 펀자브의 P, 아프가니아의 A, 카슈미르의 K, 신드의 S, 발루치스탄의 Stan을 모으면 PAKSSTAN

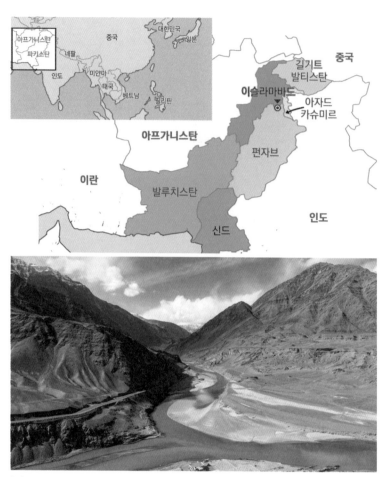

(위)파키스탄을 구성하는 주요 주 (아래)인더스강
분쟁 지역을 제외하고 파키스탄은 여섯 개의 주로 이뤄져 있다. 붉은색으로 표시된, 아프가니스탄과
국경 지역 카이베르파크툰크와주의 옛 지명이 아프가니아다. 인더스강은 티베트에서 발원해
히말라야산맥을 거쳐 인도와 파키스탄의 국경 지대를 지나서 파키스탄 남쪽의 아라비아해로 흐른다.

인데, 여기서 두 번 들어간 S 하나를 빼고, 발음하기 쉽도록 K와 S
사이에 I를 더해 Pakistan이라는 이름이 된 거예요.

경상도는 경주와 상주를 더한 거고 전라도는 전주랑 나주를 합한

거라던데 그런 식이군요.

사람 사는 게 어디나 크게 다르진 않죠. 이 중 S를 담당했던 신드가 인디아의 어원입니다.

신드랑 인디아는 너무 다른 단어인데요?

여러 학설이 있지만 보통 신드가 힌두로, 힌두는 인두로 변했다고 봐요. 신드는 '강'을 뜻하고, 힌두는 '지방'을 뜻하는 고대 페르시아어에서 왔다는군요. 인두에서는 인더스라는 말이 나오죠. 또 인더스에서 나온 말이 인디아, 즉 오늘날 인도의 이름입니다.

신드(Sindhu) → 힌두(Hindu) → 인두(Indu) → 인더스(Indus) → 인디아(India)

힌두는 힌두교 할 때 힌두인가요?

그렇습니다. 한때는 신드 지역을 힌두스탄이라고 부르기도 했어요. 스탄은 카자흐스탄, 우즈베키스탄처럼 이슬람 문화권에서 땅이나 나라라는 의미로 사용하는 말입니다. 힌두 지역 사람들이 믿은 종교가 힌두교지요. 신드바드라는 이름을 들어봤나요? 『아라비안나이트』에 수록된 「신드바드 이야기」의 주인공이죠. 〈신드바드의 모험〉

이란 만화도 있잖아요. 신드바드의 신드가 파키스탄의 신드예요.

당연히 알지만 배경이 인도라고 생각한 적은 없는데… 제목에 아라비아가 들어가니 중동 이야기인 줄 알았어요.

1896년 영국에서 발행된 「신드바드의 이야기」에 실린 삽화
19세기에 처음 영문으로 번역되어 유럽에 전해진 『아라비안나이트』는 큰 인기를 끌었다.

맞아요. 『아라비안나이트』는 서아시아 지역의 구전을 기록한 겁니다. 신드바드도 아랍 사람이었어요. 중요한 건 신드바드의 목적지가 인도란 거죠. 이 시기에 신드는 인도였고요.

그럼 인도로 여행하는 인물의 이름을 김인도 하는 식으로 정한 거군요. 알고 보니 이름에 내용이 다 들어 있었네요.

이 지명은 기원전 100년경 사마천이 쓴 중국 역사서 『사기』에도 나옵니다. 그중 외국에 대한 내용만 모은 「외국전」에 등장해요.

기원전부터 중국과 인도 사이에 교류가 있었던 모양이네요.

이때 중국 사람들이 실제로 인도에 발을 들이지는 못했다고 해요. 곤명이라고 지금 중국 운남 지역 살던 사람들이 막고 있었거든요. 신드가 실린 대목을 한번 읽어봅시다.

> 천자가 마침내 (…) 신독국을 찾게 했다. (…) 한 해 남짓 지나 모두 곤명에 게 막혀 끝내 신독국과 통할 수 없었다.
>
> ─『사기』 권116 「서남이열전」 제56

신독이 신드예요. 발음이 얼추 비슷하지요. 한자로 옮길 때 신드라 는 음을 빌려왔기 때문입니다. 나라 이름이니까 그 뒤에 나라 국(國) 자를 붙여서 신독국이라 적은 거예요.

인더스강에서 바라본 신드주의 도시 수쿠르
신드주는 인더스강이 아라비아해로 빠져나가는 길목에 위치한 지역이다. 신드주에서 세 번째로 큰 도시인 수쿠르 역시 인더스강 유역에 자리해 있다.

지명만 정리해볼까요? 오늘날 인도를 정의하는 인도의 국명은 파키스탄에 기원을 두고 있습니다. 파키스탄의 신드주는 인더스 문명이 발생한 곳이에요. 인더스강 할 때의 인더스, 인도라는 이름이 바로 거기서 나왔고요.

제가 인도 사람이라면 좀 찜찜할 것 같아요. 아무리 인더스 문명이 중요하다고 해도 지금은 신드 지역이 인도는 아니잖아요.

| 속세에 사는 사람들 |

그래서 인도 사람들은 나라 이름으로 '바라트'를 내세웁니다. 바라트는 '바라타바르샤'에서 유래한 명칭인데 바라타바르샤란 '바라타의

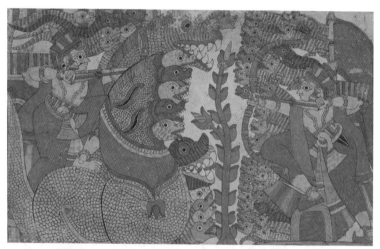

『마하바라타』의 한 장면
기원전 10세기경의 인도를 배경으로 펼쳐지는 서사시로, 이 삽화는 나가의 왕과 싸우는 모습을 담았다. 한때 『마하바라타』에서 유래한 '바라트'를 국가 이름으로 내세우려는 시도가 있었다.

동양 문명의 기원을 찾아

자손이 사는 땅'이란 뜻입니다.

바라타는 또 누군가요?

인도 서사시 『마하바라타』에 등장하는 왕이에요. 신의 자손이지요. '마하'는 크다, 위대하다는 의미로 마하트마 간디 할 때의 마하입니다. 『마하바라타』도 해석하면 위대한 바라타가 되죠.

인도 사람들이 바라타바르샤만큼 많이 쓰는 이름이 '잠부드비파'입니다. 한자로는 '염부리비파'예요. 줄여서 염부리라고도 합니다. 불교 경전을 보면 '우리가 사는 이 염부리에서 언제 부처로부터 구원을 받고…' 하는 식으로 이따금 등장하는 말이에요. 불교를 통해 용어가 전해지며 속세라는 뜻으로 확대된 겁니다. 속세란 말은 귀에 익죠?

'속세의 굴레를 벗어던지고 떠납니다'라고 쓰는 걸 봤어요.

그걸 '염부리의 굴레를 벗어던지고 떠납니다'라고 바꿔 쓸 수도 있겠죠. 속세는 불교에서 우리 사회

잠부나무
인도 전역에서 흔히 볼 수 있는 나무로, 잠부드비파는 잠부나무가 무성한 섬이라는 뜻이다. 훗날 부처가 되는 싯다르타가 세상의 모든 생명이 고통을 겪는다는 것을 깨닫고 이 나무 아래에서 사색에 잠겼다는 전설이 있다.

전체를 가리키는 말입니다. 승려가 되기 위해 출가하거나 힘겨운 세상사를 등지고자 할 때 속세를 벗어난다고 표현하지요.

인도는 이름 부자네요. 인디아, 바라트, 바라타바르샤, 잠부드비파, 염부리….

| 대륙에 버금가는 대륙 |

인도에 붙는 이름이 하나 더 있습니다. 저는 이 말이 실제 인도를 잘 설명하는 것 같아요. 흔히 인도를 '아대륙', 영어로는 Sub-continent라 합니다. 영어의 서브(Sub)가 그러하듯 아대륙의 아(亞) 자도 무언가에 다음간다는 뜻입니다. 뉴스에서 우리나라가 점점 아열대성 기후로 변해가고 있다는 말은 들어봤을 거예요. 아열대의 '아'도 그 '아'입니다. 열대보다는 덜 덥지만 그에 가까운 기후를 가리키죠. 즉 아대륙은 대륙에 버금가는 대륙, 준대륙쯤 된다는 의미입니다.

그럼 인도 땅이 대륙만큼 크다는 거죠?

네, 웬만한 대륙에 육박해요. 인도 문명과 왕조를 간략하게 정리한 역사만 훑어도 과장이 아니라는 걸 알 수 있습니다. 오른쪽 표를 보세요. 세세한 이름까지 알 필요는 없고 얼마나 여러 나라가 생겼다 사라졌는지만 확인하면 됩니다. 16대국 시대만 해도 말이 16대국이지 당시 아대륙에는 16개 나라 말고도 수많은 소국이 있었어요. 보

인더스	베다	16대국	마우리아	슝가	사타바하나	쿠샨	굽타	팔라·세나	델리술탄	무굴	식민지시기
						안드라	팔라바	소국분립 · 촐라	비자야나가라	나야카	

선사시대	고조선	삼국시대	통일신라 / 발해	고려	조선	일제

인도와 한국 역사의 시대 구분

통 한반도 역사를 선사시대, 고조선시대, 삼국시대, 통일신라와 발해, 고려시대, 조선시대 정도로 구분하지요? 여기에 삼한이라고 줄여 부르는 마한, 진한, 변한과 가야까지 포함해도 인도와는 게임이 안 돼요.

땅이 워낙 넓어서 나라도 많았나 봐요.

지금 인도라 부르고는 있지만 시대에 따라 인도 안에 있던 나라들의 크기와 범위는 천차만별이었어요. 나중에 다룰 마우리아 제국과 쿠샨 제국이 인도를 통일했다고 하거든요? 그렇다 쳐도 그 범위는 아대륙 전체가 아니라 일부에 불과해요.

인도가 지금과 같은 영토를 갖춘 건 영국 식민지 시기부터입니다. 말하자면 어느 날 갑자기 영국이 '여기 다 우리 땅!' 하며 경계를 긋고 이를 인도란 이름으로 관리하기 시작하면서지요. 생각보다 얼마 안 된 일이에요.

| 오늘날의 인도가 되기까지 |

19세기 영국이 차지한 인도는 그때까지 통일된 인도 영토 중 가장 넓었습니다. 오늘날 인도에 파키스탄과 방글라데시까지 포함하는 광대한 지역이었지요. 그 후 영국은 인도 전역에 철도를 놓습니다.

일제강점기가 생각나네요.

맞아요. 일제 역시 조선을 강제 병합하기도 전에 우리나라 최초의 철도인 경인선, 경부선 등을 놓았어요. 식민 통치는 철도를 놓는 데서 시작합니다. 기본적으로 자원을 수탈하기 위해 식민지를 만드는

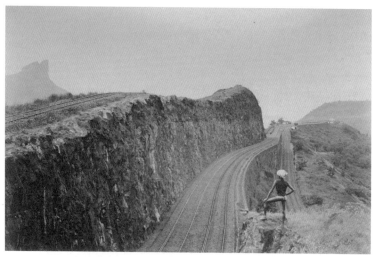

1870년경 인도 칼리의 철도 레일
칼리는 인도 중서부 마하라슈트라주 지역으로 뭄바이로 가는 길목에 위치해 있다. 뭄바이는 영국 동인도회사의 본사가 있던 곳으로 이 철도 노선 역시 꽤 중요하게 여겨졌을 것이다.

동양 문명의 기원을 찾아

거니까요. 효율적인 교통이야말로 식민지 구석구석의 물자를 알뜰하게 가져갈 수 있게 해줍니다. 영국이 세계 최고의 강대국이 될 수 있었던 이유도 인도를 식민지로 삼았기 때문이에요. 영국은 인도의 자원과 노동력을 헐값에 이용하고, 인도에다가는 자기 나라 공산품을 터무니없이 비싼 값에 팔았어요. 인도에서 얻은 자원으로 전쟁 비용을 충당하기도 했습니다. 당시 제국들은 그런 식으로 부를 쌓았어요. 마치 제 곳간을 들락거리듯 식민지의 자원을 약탈하면서요.

인도 역사는 뭔가 감정 이입이 되는 게 있군요…

식민지의 비극은 어디나 비슷한 것 같습니다. 게다가 인도는 200여 년이란 긴 시간을 고통받았죠. 영국은 인도에 철도를 놓았지만 그 철도는 단 한 번도 인도인을 위해 달린 적이 없었습니다.
영국은 인도를 중심에 두고 서쪽으로는 아프가니스탄 일부를, 동쪽

1910년경 영국에서 장악했던 지역들

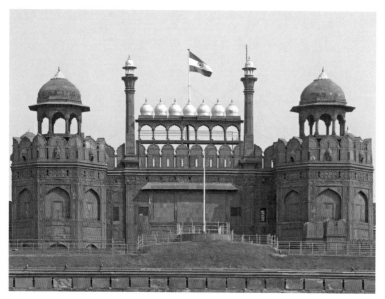

인도의 독립기념일 행사
인도에서는 독립기념일에 델리의 레드포트에 인도 국기를 게양한다. 이곳에서 인도 초대 총리는
1947년 8월 15일 인도가 영국으로부터 독립했음을 선포했다.

으로는 미얀마까지 식민지를 넓힙니다. 그러다 태국에서 세력을 확
장하던 프랑스와 딱 마주치면서 동쪽으로 더 나아가지는 못해요.

인도는 이 시기 영국이 점령했던 여러 식민지 중 일부였습니다. 이때
영국을 해가 지지 않는 나라라 불렀어요. 하도 식민지가 많아서 언
제든 어딘가에 해가 뜬 지역이 있을 거라는 뜻이죠.

제국주의 시대 영국과 프랑스, 독일 같은 열강들의 식민지 쟁탈전
은 20세기 끔찍한 결과로 이어집니다. 1914년 1차 세계대전에 이어
1939년 2차 세계대전이 터졌죠. 전쟁이 끝난 뒤에는 우리나라를 포
함해 수많은 식민지가 속속 독립합니다. 인도도 2년 늦긴 했지만 우
리와 같은 8월 15일에 독립했어요. 이날이면 인도 수도 뉴델리에서

축하 행사가 열리고 총리가 연설을 해요.

우리나라와 독립한 날짜가 같다니 신기한걸요.

하지만 제국주의가 남긴 비극은 만만치 않았습니다. 영국으로부터
독립하는 과정에서 인도는 여러 갈래로 분리됐어요. 국민 대부분이
이슬람교도라 식민지 시절에도 종교 갈등을 자주 빚었던 파키스탄
과 방글라데시가 인도에서 떨어져 나갔죠. 미얀마는 영국이 강제로
인도에 편입시킨 나라였으니 독립한 게 당연했고요.
방글라데시는 파키스탄과 함께 인도에서 떨어져 나갈 당시엔 동파

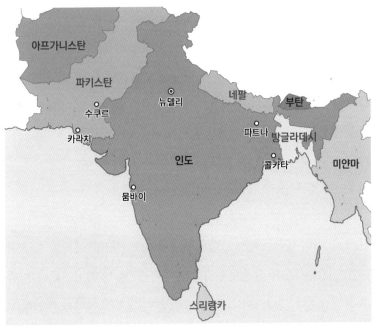

인도와 주변 나라들

키스탄이었다가 1971년 내전을 통해 파키스탄에서 다시 분리·독립했습니다. 애초에 같은 국가로 독립한 게 말이 안 되는 일이었어요. 파키스탄과 방글라데시의 수도는 약 2천 킬로미터 넘게 떨어져 있습니다. 비행기로 10시간 이상 걸리는 거리예요. 두 나라는 이슬람교도가 다수인 것만 같지 기본 문화는 완전히 달라요. 이런 역사 때문인지 인도, 파키스탄, 방글라데시 세 나라를 포함해 중국과 네팔에 이르기까지 이 지역의 국경을 둘러싼 긴장은 여전히 남아 있습니다.

이 동네도 산전수전을 다 겪었군요.

| 정말 막다른 골목일까 |

사람이 살기 시작한 시점부터 인도가 이룩했던 사회, 문화, 정치, 경제 모든 영역이 200년간 영국의 지배를 받으면서 상당 부분 망가졌습니다. 새로 받아들여 발전시킨 것도 없지는 않지만요. 인도와 인도 미술에 관한 연구 역시 19세기 영국인들이 처음 시작했습니다.

식민지를 잘 활용하려는 목적 아니었을까요?

맞아요. 의미 있는 연구도 많이 이뤄졌지만 결국 편향적일 수밖에 없었죠. 그 예로 이 시기 유럽인들은 인도를 '퀼 드 삭(Cul de Sac)'이라고 불렀습니다. 프랑스어로 퀼이 끝부분을, 삭이 주머니를 의미해요. 호주머니같이 생긴 막다른 골목이라는 뜻이죠. 당시 유럽에서 인도

동양 문명의 기원을 찾아

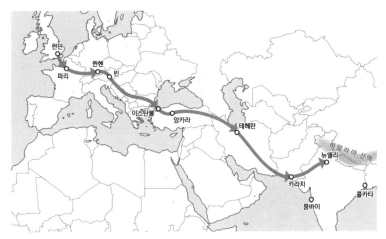

유럽에서 인도로 이르는 육로

까지 가는 육로가 지도에 표시한 길뿐이었으니까요.

다 뚫려 있는데 왜 이 길밖에 없다는 건가요?

인도 북쪽은 히말라야산맥이 가로막고 있어요. 넘을 수야 있지만 지금도 그렇듯 죽을 각오를 하고 넘어야 하는 산맥이지요. 사실상 북쪽이 막혀 있다고 본 겁니다.

길이 북쪽에만 있지는 않잖아요.

북동쪽에 미얀마로 빠지는 길이 있긴 합니다. 그런데 이쪽도 아라칸산맥을 비롯한 산지로 둘러싸여 있어서 길이 험해요. 다큐멘터리로 유명해진 차마고도가 포함된 지역입니다. 차마고도의 차가 한자로

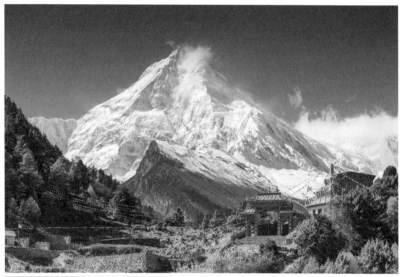

(위)히말라야산맥 (아래)다르질링에 있는 차 농장

히말라야는 산스크리트어로 '눈이 머무는 곳'이라는 뜻으로 실제로 에베레스트를 비롯해 많은
봉우리들이 해발 7천 미터 이상이라 사시사철 눈이 쌓여 있다. 차마고도에 포함된 인도 서벵골주
도시 다르질링은 히말라야산맥에 위치해 있어 해발 2천 미터가 넘는다. 세계 3대 홍차인 다르질링의
산지로 유명하다. 이 홍차는 다즐링이라고 많이 알려졌다.

동양 문명의 기원을 찾아

차 차(茶), 즉 마시는 차예요. 오늘날도 홍차 산지로 유명하죠.

그리고 바다입니다. 더 갈 데가 없습니다. 유럽인에게는 '막다른 골목'이었죠. 게다가 당시 유럽 사람들은 인도를 고대 그리스 로마 문명의 영향권이라 봤습니다. 그러니 유럽에서 문명이 들어와 인도까지 왔다가 나가지 못하고 섞이기만 하는 곳이라 섣불리 판단했어요.

배를 타고 나가면 되는 거 아닌가요?

그렇죠. 인도에는 발전된 항해 기술이 있었어요. 바다를 통해 잘 다녔습니다. 서쪽 바다로 나가면 서아시아고, 동쪽 바다로 나가면 동남아시아 방면으로 갈 수 있었죠. 물론 아래 파트나와 같은 오래된 큰 도시는 강을 낀 내륙에서 발달했습니다. 해안가 도시는 약탈당하기

파트나
마우리아 제국의 수도였던 파탈리푸트라는 오늘날 파트나라 불린다. 인도 북동쪽 내륙 지방에 갠지스강을 끼고 위치해 있다.

쉬웠으니까요. 국제 무역이 중요해지면서 바뀌긴 했지만요.

그래서 인도는 막혀 있었다는 건가요? 아니란 건가요? 헷갈려요.

인도가 퀼 드 삭이라는 주장은 맞기도 하고 틀리기도 합니다. 분명
한 건 그 주장이 19세기 유럽에서 유래했다는 사실이죠.
어쩌면 앞으로 인도 미술을 보며 종종 외칠 수도 있을 겁니다. '이거
엄청 서양풍인데, 혹시?' 하고요. 인도의 위치를 고려하면 서로 영향
을 주고받지 않은 게 이상하지요. 그렇다고 일방적으로 문화가 들어
와 섞였던 곳은 아닙니다. 고유의 문명이 있었던 건 물론, 시간이 흐
르며 다른 문명과 만나 더 독특한 문명으로 나아갔던 곳이에요.

┃ 인도로 가는 길 ┃

이제 인도가 우리와 가깝고도 멀다는 말이 뭔지 알 거 같아요.

그런가요? 오늘날 인도는 우리에게 아주 친숙한 나라는 아닐 겁니
다. 하지만 가깝게 지냈던 때도 있었어요. 8세기 통일신라시대에 승
려 혜초가 쓴 여행기 『왕오천축국전』의 제목에도 드러나 있습니다.
천축국이 바로 인도거든요.

아까 「신드바드 이야기」도 인도로 가는 이야기였잖아요!

네, 당시 인도까지 가는 길은 무척 험했기 때문에 인도로 떠난 많은 이가 다시 돌아오지 못했습니다. 다녀오기 쉽지 않은 만큼 사람들은 인도로 가는 여정에 더욱 관심이 많았죠. 중국 명나라 소설 『서유기』만 해도 인도를 목적지로 한 이야기입니다. 원숭이 손오공이 이 소설에 등장하는 캐릭터지요. 천방지축이던 손오공은 승려 삼장법사를 만나 인도로 가는 모험 길에 올랐습니다.

『서유기』의 한 장면, 16세기
왼쪽 위에 선 사람이 사오정, 돼지 머리를 한 인물이 저팔계, 오른쪽 아래에 원숭이 머리를 한 인물이 손오공, 얼싸안고 있는 인물이 현장이다. 현장이 곧 『서유기』의 삼장법사다.

우리도 본격적으로 여정을 떠나봅시다. 신드바드가, 혜초가, 손오공이 갔던 길을 따라 문명이 최초로 태동한 곳에 첫발을 내디딜 차례입니다. 마음 단단히 먹어야 할 거예요. 만만한 곳은 아닐 테니까요.

인디아는 파키스탄의 지명인 신드에서 유래한 말로 과거에 인도 영토가 얼마나 넓었는지 짐작케 한다. 200여 년간 영국의 식민지였던 인도는 해방 이후, 파키스탄과 방글라데시가 분리되어 오늘날에 이른다.

- 인도를 부르는 인디아 기원은 파키스탄에서 찾을 수 있음.
 이름들

 신드(Sindhu) → 힌두(Hindu) → 인두(Indu) → 인더스(Indus) → 인디아(India)

 바라타바르샤 바라타의 자손이 사는 땅.
 ⋯ 바라타는 인도 서사시 『마하바라타』에 나오는 왕. 신의 자손.
 잠부드비파 잠부나무가 무성한 섬. 속세. 염부리라고 번역됨.
 아대륙 대륙에 버금갈 정도로 크다는 의미.
 퀼 드 삭 막다른 골목이란 뜻. 19세기 유럽인들이 본 인도.

- 오늘날의 인도가 식민지 이전 오늘날 인도를 포함해 파키스탄, 방글라데시를 포함한
 되기까지 지역.
 식민지 시기 서쪽으로는 아프가니스탄 일부, 동쪽으로는
 미얀마까지.
 해방 이후 종교적인 이유로 파키스탄 분리, 당시 동파키스탄이
 지금의 방글라데시.
 ⋯ 인도, 파키스탄, 방글라데시는 현재도 긴장 관계.

- 인도와 제국주의 인도는 200여 년간 영국의 식민지였음. 영국이 대영제국이 될 수
 있었던 이유.
 ⋯ 식민지로 삼은 나라의 자원과 인력을 수탈. 그중에서 인도는
 가장 큰 곳간으로 영국에게 최고의 자원 공급처이자 수출국.

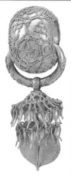

신라 6세기 중엽
경주 부부총 금귀걸이
삼국시대 귀걸이 중
특별히 뛰어난 작품으로
평가받는다.
지름 0.5밀리미터
금 알갱이와
금실을 이용해
만들었다.

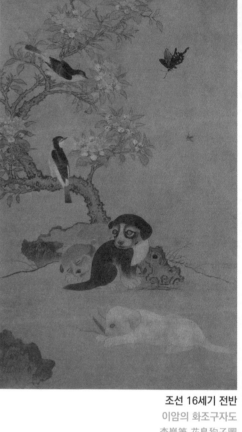

조선 1468년
옛 보신각 동종
舊普信閣銅鍾

임진왜란 이전에 만들어진 범종으로
1985년까지 종로 보신각에서 타종됐지만
현재는 국립중앙박물관에 소장 중이다.

조선 16세기 전반
이암의 화조구자도
李巖筆 花鳥狗子圖
강아지와 새가 있는 평화로운 한낮을 표현했다.
사실적인 표현과 조화로운 구도가
아름다운 작품이다.

기원전
40~10년

신라, 고구려,
백제 건국

1392년

조선 건국

1988년
백남준의 다다익선
多多益善
10월 3일,
개천절을 상징하는
1003개의 모니터를
탑처럼 쌓아 만든 작품.
'88 서울올림픽'을 기념해
만들었다.

1790년
삼세불도 三世佛圖
석가모니를 포함한
세 명의 부처를 보살과
사천왕 등이 둘러싸고 있다.
서양화법의 일종인 음영법이 쓰였다.

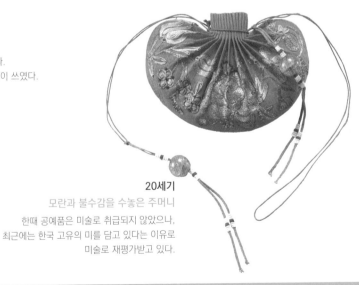

20세기
모란과 불수감을 수놓은 주머니
한때 공예품은 미술로 취급되지 않았으나,
최근에는 한국 고유의 미를 담고 있다는 이유로
미술로 재평가받고 있다.

1592년	1897년	1910년	1948년
임진왜란	대한제국 성립	일제강점기	대한민국 수립

II

인도다움이
태어나다

- 인더스강에서 열린 문명 -

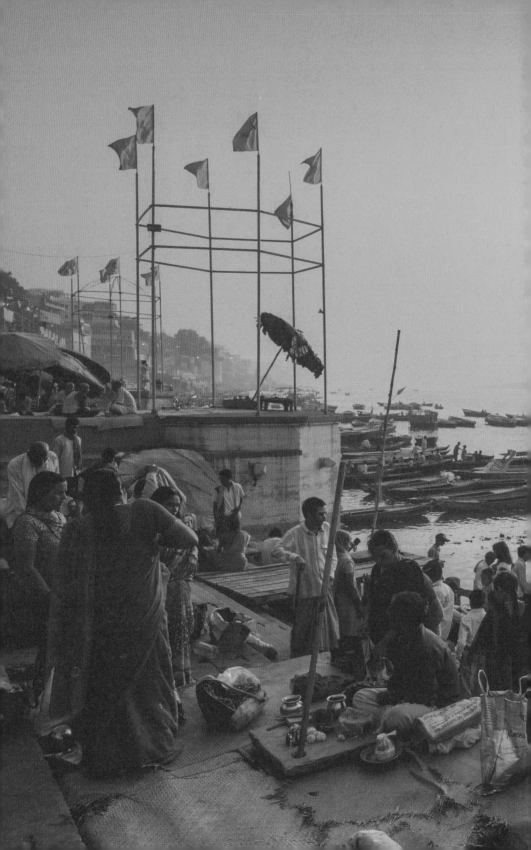

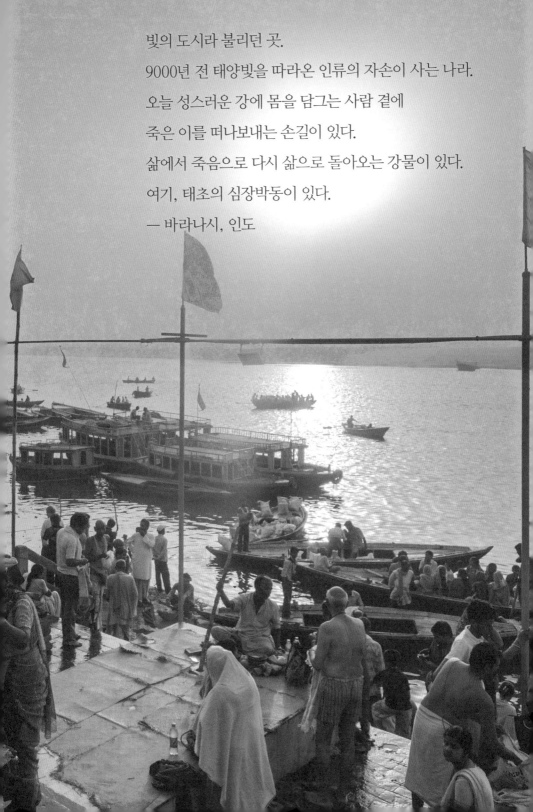

빛의 도시라 불리던 곳.

9000년 전 태양빛을 따라온 인류의 자손이 사는 나라.

오늘 성스러운 강에 몸을 담그는 사람 곁에

죽은 이를 떠나보내는 손길이 있다.

삶에서 죽음으로 다시 삶으로 돌아오는 강물이 있다.

여기, 태초의 심장박동이 있다.

— 바라나시, 인도

상상력만이 나에게 무엇이 될 수 있는가를 말해준다.

- 앙드레 브르통

고정관념을 뒤집은 선인더스

#선인더스 문명 #메르가르 #구슬 목걸이

'경주에서는 땅을 파면 무조건 뭐가 나오기 때문에 건물 짓기 어렵다'. 이런 이야기가 있습니다. 완전히 틀린 소리는 아닙니다. 실제로 심심치 않게 신라시대 유적과 유물이 발굴되곤 하니까요.

최근에도 그런가요?

그럼요. 지금도 계속 유물이 대규모로 출토되고 유적이 발굴됩니다. 경주뿐만이 아니에요. 지금도 세계 어딘가에선 발굴이 이뤄지고 있습니다. 과학 기술이 발전해 기존 유물의 연대가 정확히 분석되기도 하고요. 덕분에 문명의 시작 연대는 점점 올라가고 있습니다. 인도도 마찬가지입니다. 흔히 인도 최초 문명을 인더스 문명이라 배웠겠지만 그 이전에 있었던 문명이 최근에 발견됐거든요.

네? 인도는 인더스 문명에서 시작된 거 아닌가요?

맞아요. 하지만 인도의 가장 오래된 문명은 우리가 아는 인더스 문
명이 아닙니다. '인더스 문명의 기원이 되는 문명'이 또 있어요.

그런 이야기는 처음 들어봐요.

| 문명 이전의 문명 |

아래 사진이 그 흔적 중 하나인 메르가르의 모습입니다. 인더스 문
명보다 더 오래전, 인더스강 유역에 들어섰던 문명의 유적이죠. 이
문명을 인더스 문명에 앞선 문명이란 뜻에서 먼저 선(先) 자를 붙여
선인더스 문명이라 불러요.

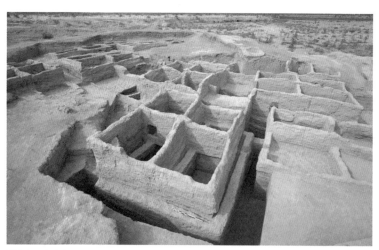

선인더스 문명의 대표 유적인 메르가르

　　　　　　　　　　　　인도다움이 태어나다

오늘날의 인더스 지역

고대 문명이라고 해서 피라미드 같은 걸 상상했는데…. 그냥 폐허 같기만 해요.

메르가르뿐 아니라 인더스 문명 유적지 대부분이 지금은 황량해요. 인도라 했을 때 낙타를 떠올린 분은 거의 없죠? 그런데 가보면 위 사진처럼 낙타 타고 머리에 터번을 두른 사람들이 돌아다닙니다. 정착해 살기 딱히 좋아 보이진 않습니다.

강 주변인데 왜 이렇게 메말랐나요?

기원전 풍경이 오늘날과 꼭 같진 않겠지요. 과거에 인더스강 유역은 비옥한 곳이었을 거예요.

오른쪽 지도를 볼까요? 인더스 문명의 중요한 유적지로는 하라파와 모헨조다로, 선인더스 문명의 유적은 메르가르가 대표적입니다.

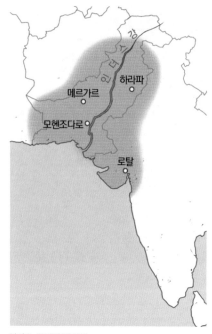

인더스 문명의 발상지

메르가르는 인더스강이랑 떨어져 있네요.

오늘날 기준으로 봐서 그렇지 과거에는 메르가르 근처로 인더스강이 흘렀을 수 있습니다. 시간이 흐르면서 강물이 굽이지고 파이다가 물길을 바꾸는 일은 흔하니까요. '10년이면 강산도 변한다'는 말이 괜히 있는 게 아닙니다. 이 지역의 평균 기온 역시 지금보다 낮았기에 훨씬 덜 건조했을 거예요. 그때는 이곳이 굉장히 살기 좋은 곳이었겠지요. 일찍이 문명이 들어설 만큼요. 그러던 중 기원전 2000년경 기후 변화로 날씨가 급격히 건조해지자 메르가르에 살던 사람들이 인더스 계곡으로 이주했을 거라는 견해가 우세합니다. 다 가정일 뿐이지만요.

어쨌든 확실한 건 없다는 거군요.

인도다움이 태어나다

그럴 수밖에요. 지금 다루는 시대가 얼마나 옛날 옛적인지 실감이
안 날 텐데, 메르가르에 사람이 살기 시작한 게 기원전 7000~6000년
이에요. 지금으로부터 약 9000년 전입니다. 잘 아는 유물에 빗대어볼
까요? 우리나라에서 빗살무늬토기를 빚던 때가 대략 6000년 전이랍
니다. 우리 조상들이 빗살무늬토기를 쓰던 시절로부터 3000년 전에
선인더스 문명이 시작된 겁니다.

빗살무늬토기보다 오래됐다니 까마득해요.

그 정도로 오래된 유물의
진가를 이해하기 위해서
는 평소와 다른 마음가짐
이 필요해요. 바로 상상력
이지요. 아무도 빗살무늬
토기를 모를 때 땅을 파다
가 우연히 빗살무늬토기
를 발견했다고 해봐요. 어
떨 것 같은가요?

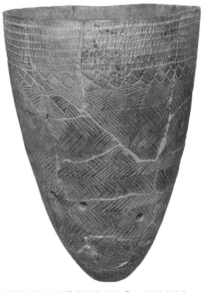

쓰레기인가 싶어서 버릴
지도 모르겠어요.

빗살무늬토기, 서울 암사동 집터 출토, 신석기시대,
국립중앙박물관

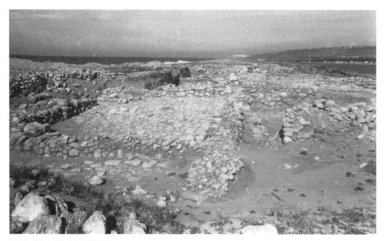

이스라엘의 발굴지 현장 모습
이스라엘 도시인 아틀리트 근교에 위치한 유적의 1969년 발굴 당시 사진이다. 얼핏 봤을 때
유적이라기보다는 돌무더기처럼 보인다.

네, 누군가는 보자마자 위대한 발견이라고 알아차릴 수도 있지만 대
다수는 그러지 못합니다. 난생처음 보는 거니까 대수롭지 않게 '누가
깨진 화분을 묻어놨네?' 하고 지나쳐버리겠죠. 그럼 대단한 발견을
했대도 소용이 없어요. '혹시 엄청 옛날에 쓰던 거 아닐까?' 하고 질
문할 수 있어야 이야기가 시작됩니다. 거기서 끝나지 않습니다. 어찌
어찌해서 발견한 토기가 중요하다는 사실은 알았다고 해도 이 토기
는 왜 뒤집힌 원뿔 모양이고, 아래에 왜 구멍은 뚫어놓았으며, 겉에
는 왜 빗살무늬를 새겨넣었는지 어떻게 밝힐 수 있을까요?

그러게요. 어떻게 알 수 있나요?

확실한 정답을 드릴 수 있는 학자는 없습니다. 문자 기록이 있다면

모를까 몇천 년 전 사람이 어떤 의도로 빗살무늬토기를 만들었는지 누가 확신할 수 있겠어요. 일단은 현재라는 굴레를 벗어나 상상력을 발휘하는 게 필수입니다. 이제 상상력을 발휘해 다시 메르가르 터를 봅시다. 아직도 폐허처럼 보이나요?

여전히 그래 보이긴 하는데요….

폐허라는 사실이 바뀌진 않죠. 그래도 이 터에서 사람들이 어떻게 살았을지 한번 상상해보세요. 왜 땅은 규칙적인 사각형으로 나뉘어 있을까요? 건물을 지었던 터라서 그렇습니다.

서울 암사동 선사 유적지에 가본 적 있나요? 메르가르에 비해 규모

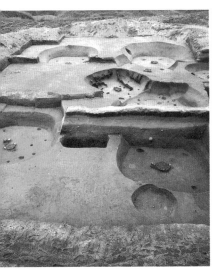

서울 암사동 유적지의 움집터 복원 전후
암사동 유적지는 기원전 4000~3000년으로 거슬러 올라가며, 우리나라 신석기시대 유적으로는 최대 규모를 자랑한다.

는 작지만 이곳도 발굴 당시에는 폐허였어요. 그런데 방문객의 이해를 돕기 위해 건물터 위에 움집을 지어놨습니다. 움집에 살았다는 기록이 있을 리 없죠. 암사동 유적지의 움집이 아무 근거 없이 상상만으로 지었다는 뜻은 아니에요. 당시 기후와 생태, 발굴한 유적 등을 통해 존재했을 법한 집을 지은 거예요.

메르가르 유적에서도 이렇게 땅 위에 집 짓고 살았겠군요.

그렇습니다. 이번 강의에서 우리는 문자 기록이 없는 선사시대 이야기를 해볼 겁니다. 그래서 부탁드리고 싶어요. 그 어느 때보다 상상력을 더 풍부하게 발휘해달라고요.

| 나도 신석기시대 토기라고! |

먼저 질문 하나 하죠. 이른바 4대 문명이 언제 발생했는지 아나요?

구석기시대인지 신석기시대인지 헷갈리지만 몇천 년 전 아닌가요?

4대 문명, 그리고 선인더스 문명까지 신석기시대입니다. 엄밀히 말해 구석기시대 인류는 우리와 다른 종이에요. 인골의 DNA가 우리와 차이가 있다는군요. 신석기시대 사람들부터 현 인류의 직접적인 조상이라 할 수 있답니다. 그 신석기시대의 특징 중 하나가 빗살무늬 토기 같은 그릇을 만들었다는 겁니다.

인도다움이 태어나다

프랑스 라스코 동굴벽화, 1만7000년 전
알타미라 동굴벽화와 라스코 동굴벽화는 흔히 구석기시대의 대표적인 미술로 이야기된다.

그릇이야 그냥 살다 보니 필요해서 만든 걸 수도 있지 않나요? 왜 의미 부여를 하는지 모르겠어요.

그릇이 필요해진 이유는 그 안에 담을 게 있었기 때문이에요. 즉 농사를 지으면서 생긴 변화죠. 농사는 신석기시대에 일어난 가장 중요한 사건입니다. 구석기시대만 해도 이리저리 돌아다니며 살았어요. 숲에서 사냥하거나 나무열매와 풀떼기를 채집하고, 강에서 물고기를 잡고 조개도 캐 끼니로 삼으면서 말이죠. 그러다 농사를 지으며 정착 생활이 시작됩니다.

농사라는 건 긴 시간을 들여 몇 달 먹을 식량을 생산하는 거잖아요? 자연스럽게 남는 식량이 생기겠죠. 그걸 보관해야 하고요. 그래서 토기가 만들어집니다. 메르가르에서도 마찬가지였습니다.

오른쪽은 딱 봐도 일반적인 신석기 토기와 다르게 생겼어요. 보통 신석기 토기의 특징을 추상적인 무늬에서 찾습니다. 빗살무늬토기처럼 빗금이라든가, 직선, 원 등의 무늬가 그려진 게 대다수지요. 그런데 메르가르 토기에는 구체적인 동물이 잔뜩 그려져 있습니다. 뿔이 달린 걸 보니 염소나 양처럼 보이는군요.

메르가르의 토기, 신석기시대, 파키스탄 카라치국립박물관

왜 이 사람들은 유별나게 토기에 동물을 그렸을까요?

유별나다기보다는 우리가 그동안 신석기 토기의 모습을 너무 좁게 생각했던 거겠죠. 메르가르는 비교적 최근인 1974년에 발굴됐습니다. 이 사실이 교과서까지 반영되려면 오랜 시간이 지나야 해요. 시간이 충분히 지나야 '추상적인 무늬를 그린 게 신석기 문화의 특징이다'라고 배웠던 우리의 고정 관념도 바뀔 수 있을 겁니다.

솔직히 말하면 빗살무늬토기보다 훨씬 잘 만든 거 같아요.

인도다움이 태어나다

두껍다　　　　　　　　　　　　　얇다

(왼쪽)빗살무늬토기, 신석기시대, 부산 영도구 출토, 국립중앙박물관
(오른쪽)메르가르의 토기, 신석기시대, 메트로폴리탄박물관
빗살무늬토기의 깨진 부분을 보면 두께가 꽤 두껍다는 사실을, 메르가르의 토기는 위에서
내려다봤을 때 의외로 입구 부분의 두께가 얇다는 걸 알 수 있다.

손으로 빚어 만들었다는 게 믿기지 않을 만큼 그릇 벽이 얇긴 해요.
어릴 적에 찰흙으로 컵 같은 걸 만들어본 경험을 떠올려보세요. 그
릇을 얇게 만들기 힘들다는 말이 이해가 갈 거예요. 웬만해선 흙의
무게로 벽이 무너져 내리거든요.

메르가르에 흙을 잘 다루는 사람들이 살았나 봐요.

| 흙을 만질 줄 아는 사람 |

흙을 만지는 기술이 발전해 있었고 흙으로 뭔갈 만드는 것도 좋아
한 듯합니다. 그릇 말고 흙을 조물조물해서 만든 인형도 많이 나왔
어요. 페이지를 넘겨 메르가르에서 출토된 테라코타 인형을 볼까요?
테라코타는 흙으로 빚어서 한 차례 구운 걸 가리킵니다.

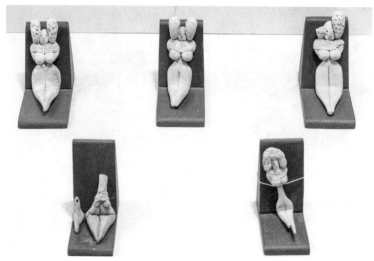

메르가르의 지모신, 신석기시대, 파키스탄 카라치국립박물관

메르가르에 살던 어린이들이 갖고 놀았던 인형일까요?

장난감이었을 수 있죠. 하지만 정확한 용도는
모릅니다. 보통은 작은 신상(神像), 그러니까
지모신 조각상이라 부릅니다. 지모신은 한
자로 '어머니인 대지의 신'이라는 뜻이에
요. 이조차 가설일 뿐 정답은 없습니다.
물론 지모신이라고 하는 데
에 아예 근거가 없진
않아요. 오른쪽 인형
의 머리 부분을 보세
요. 가운데 얼굴이 있습

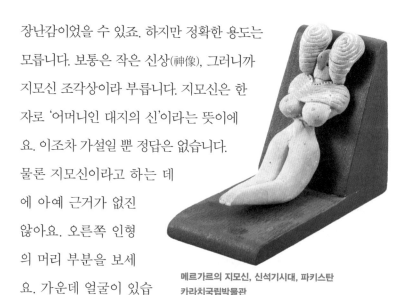

**메르가르의 지모신, 신석기시대, 파키스탄
카라치국립박물관**

　　　　　　　　　　인도다움이 태어나다

니다. 눈 두 개를 뽕뽕 뚫
었고, 콧대도 세웠어요. 얼
굴이 양옆 둥근 덩어리에
파묻혀 있군요. 전 보자마
자 영화 〈스타워즈〉의 등
장인물인 레아 공주의 머
리 모양이 떠오르더라고
요. 그래서 머리를 땋아 올
린 여성을 상상하게 됐어
요. 선사시대라고 유행이
없었으리란 법은 없으니

영화 〈스타워즈 에피소드 4: 새로운 희망〉의 한 장면
캐리 피셔가 연기한 레아 공주의 머리 모양이
메르가르의 지모신과 유사하다.

어쩌면 이 시대의 유행이 아니었을까요?

이제 인형의 몸을 눈여겨봐주세요. 손은 가지런히 모았고 발은 비현
실적으로 작습니다. 가슴은 크고 허리는 잘록하지요. 사람 몸에 대
해서는 잘 알았던 것 같은데 표현은 좀 어색해요.

당시 사람이 실제로 이렇게 생겼던 건 아닐까요?

몇천 년 전 사람이라도 우리와 그 정도로 달랐을 리 없죠. 그냥 가
슴을 강조한 거예요. 그러면 대부분 풍요와 다산을 기원한다고 봐
요. 이 인형도 그런 이유로 지모신이라 부르는 거고요. 발굴될 때 '나
는야 지모신'이라고 이름표를 달고 나온 건 아니니 단정 지을 순 없
지만요.

비슷한 테라코타 인형이 아래처럼 인더스 문명과 메소포타미아 문명에서도 나와요. 마찬가지로 지모신이라고 부릅니다. 어떤 학자들은 인더스 문명의 지모신이 메소포타미아 문명의 지모신을 보고 만든 거라고 주장하기도 했어요.

별로 안 닮았는데요. 어딜 보면 알 수 있는 걸까요?

제 눈에도 안 닮아 보여요. 그 주장에는 동양 문명이 서양에서 기원했다고 생각한 서구 학자들의 선입관이 반영돼 있습니다. 즉 메소포타미아와 인더스 문명의 지모신은 그리스 문명이 메소포타미아를 거쳐 인도까지 퍼져 나간 데서 영향을 받아 만들어졌다는 겁니다.

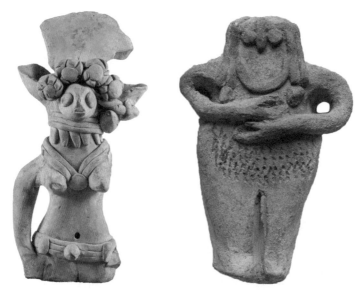

(왼쪽)모헨조다로의 지모신, 기원전 2500~1700년경, 파키스탄 카라치국립박물관
(오른쪽)메소포타미아의 테라코타 여신, 기원전 3000년경, 미국 브루클린미술관

인도다움이 태어나다

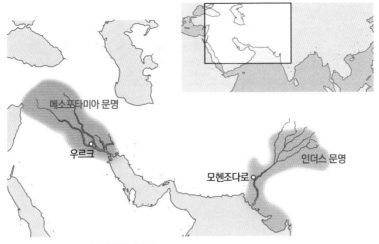

인더스 문명과 메소포타미아 문명의 위치

애초에 인도 최초 문명의 발상지를 인더스강으로 봤던 것도 인더스
강이 메소포타미아와 가깝기 때문이었고요.

| 선인더스 문명 사람들의 정체 |

메소포타미아 문명이 인더스 문명을 낳았다는 생각은 교과서에 실
릴 정도로 오랫동안 기정사실처럼 여겨졌습니다. 심지어 인더스 문
명을 만든 드라비다인을 메소포타미아에서 이주한 사람들이라고까
지 했죠. 하지만 메르가르의 발굴을 통해 드라비다인이 메소포타미
아 문명보다 훨씬 먼저 문명을 일궜다는 사실이 밝혀지면서 그 주장
은 설득력을 잃게 됩니다. 다음 페이지 연표를 보세요. 선인더스 문
명의 발굴이 학계에 얼마나 충격을 줬을지 짐작이 가죠?

선인더스 문명 시작	메르가르에 정착	메소포타미아 문명 시작	인더스 문명 시작	불교의 탄생
기원전 8000년	7000년경	4000년경	3000년	6세기

갑자기 인더스 문명의 시작이 메소포타미아 문명을 4000년이나 앞서게 됐군요.

맞아요. 메르가르 발굴은 그만큼 상식을 뒤엎는 역사적인 사건이었어요. 그래서 폐허처럼 보이는 메르가르 유적지를 먼저 소개해드린 겁니다. 이 발견은 인더스 문명이 메소포타미아가 아니라 선인더스 문명에서 이어진 드라비다인의 독자적인 문명임을 알려줬죠.

그럼 슬슬 궁금해지지 않을까 싶군요. 대체 인더스 문명이 어땠길래 다들 자기가 뿌리라고 주장했던 걸까요?

| 꼭 인더스강이어야만 할까? |

인더스 문명의 대표적인 유적지가 하라파와 모헨조다로지요. 우리가 곧 살펴볼 곳도 이 두 군데입니다. 둘 다 인더스강 유역에 있죠. 예전엔 서구 학자들의 영향으로 인더스강 유역의 문명만 주목받았어요. 하지만 지금은 인더스 문명이 꼭 인더스강 유역에만 있었다고 보지는 않습니다. 하라파와 모헨조다로가 로탈보다 50여 년 일찍 발굴돼 연구가 많이 된 것뿐 인도 내륙에서 발굴된 로탈도 인더스 유

인도다움이 태어나다

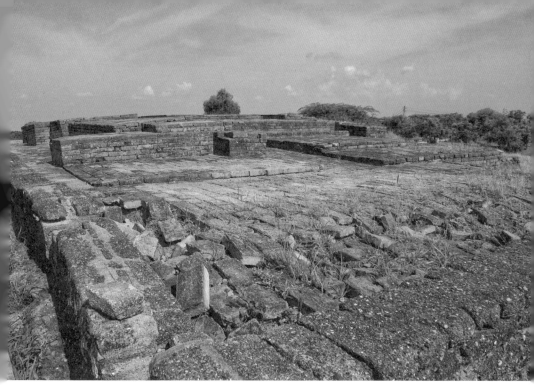

오늘날 로탈의 유적
1955년에 처음 발견됐다. 현재 인더스 문명의 도시들이 대부분 파키스탄에 위치해 있는 반면,
로탈은 인도 지역에 있어 이목을 끌었다.

적이라고 보니까요.

그러니까 메소포타미아 문명과 인더스 문명은 아무 상관이 없는 거라는 말씀이죠?

적어도 어떤 문명이 다른 문명의 영향으로 만들어졌다고 할 순 없다는 거죠. 기존 관념을 버리고 앞으로 이어질 이야기에 집중하길 바랐습니다. 지모신 이야기를 먼저 꺼냈던 이유도 여기에 있어요. 솔직히 말해 신석기시대에 사람 사는 모습이 문명권에 따라 얼마나 달랐

겠어요? 어느 문명이건 여성의 신체를 강조해 인형을 만드는 게 자연스러운 일이란 이야기도 설득력이 있습니다. 그렇다고 각 문명이 영향을 전혀 주고받지 않았다는 뜻은 아닙니다. 이에 대해 이어지는 강의에서 풀어보겠습니다.

선인더스 문명의 발견은 인더스 문명이 메소포타미아 문명에서 비롯된 게 아니라 선인더스 문명에서 유래한 독자적인 문명임을 보여준다.

- 선인더스 문명　　　1974년 인더스강 유역에서 메르가르가 발굴돼 알려짐.
　　　　　　　　　　　드라비다인이 메소포타미아 문명보다 4000년 앞서 일군 문명으로
　　　　　　　　　　　인더스 문명의 기원.

　　　　　　　　　　⋯→ 인더스 문명이 독자적으로 발생한 문명임을 보여주는 증거.

- 선인더스 문명의　　신석기시대 특징
　미술　　　　　　　　❶ 농사와 정착 생활
　　　　　　　　　　　❷ 잉여 농산물을 보관할 토기 제작

　　　　　　　　　　　메르가르 토기 표면에 그려진 동물 형상은 추상적인 무늬를 새긴
　　　　　　　　　　　여타 신석기 토기들과 다른 모습. 신석기 토기의 다양한 모습을
　　　　　　　　　　　확인시켜줌.
　　　　　　　　　　　테라코타 인형 가슴과 허리를 강조한 지모신 제작.
　　　　　　　　　　　흙을 다루는 데 탁월한 능력을 보임.

- 인더스 문명　　　　대표 유적은 하라파와 모헨조다로,
　　　　　　　　　　　⋯→ 지리적으로 메소포타미아와 가까운 인더스강을 끼고 발달함.
　　　　　　　　　　　⋯→ 최근에는 인더스강과 먼 곳에서도 인더스 문명 유적이 발굴되는
　　　　　　　　　　　중 예 로탈

새로 밝힌 등불 하나가 천년의 어두움을 몰아내고,
새로 깨친 지혜 하나가 만년의 어리석음을 없애준다.

– 육조법보단경

4500년 전의 계획도시에서

#인더스 문명 #모헨조다로 #계획도시

인더스 문명은 다른 문명과 교류가 있었을까요? 결론 먼저 말하면 선인더스 시기는 몰라도 이후 문명은 결코 폐쇄적이지 않았습니다. 특히 메소포타미아 문명과 영향을 많이 주고받았죠. 두 문명 사이의 거리가 멀지 않은 데다 인도 서쪽에서 서아시아까지는 오고 가기가 상대적으로 쉬우니까요.

| 인더스 문명으로 가는 열쇠 |

인더스 문명과 메소포타미아 문명이 교류했다는 증거는 다음 페이지의 코끼리 인장에서 찾을 수 있습니다. 인더스 문명의 발생지인 하라파에서는 이런 인장만 2천 점 넘게 발견됐어요. 인더스 문명 도시들이 상업으로 발달한 국제무역도시였다는 뜻입니다. 오늘날 뉴욕처럼요.

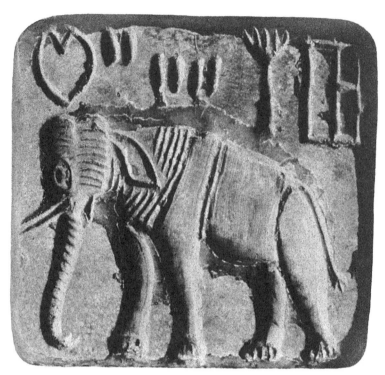

코끼리가 새겨진 인장, 하라파 출토, 기원전 2500~1700년

인장이 많이 나온 거랑 무역이 상관이 있나요?

인장은 쉽게 말해 도장입니다. 오늘날 도장은 나를 대신하는 증표로 내 이름을 보증하는 거죠. 중요한 거래나 계약 때 찍잖아요? 그때도 똑같았어요. 하라파에서는 사람들끼리의 거래가 활발했다는 이야기입니다. 정확한 거래 물품이나 계약 조건은 알 수 없지만 예를 들면 "지금 우리 토기 열 개를 건네줄 테니 한 달 후 너희 소 세 마리로 갚아" "좋아, 계약하자, 도장 쾅!" 이런 식이었을 겁니다.

인장 크기는 크지 않습니다. 오른쪽 위 사진에서 확인할 수 있듯 보

인도다움이 태어나다

통 회사 직인만 해요. 뒷부
분은 손으로 잡고 찍기 좋
게 생겼습니다. 가운데 가로
로 패인 자국이 있는 걸로
보아 끈을 꿰어 가지고 다녔
던 것 같아요. 그러면 잃어
버릴 염려를 좀 덜 수 있었
을 테죠.

(위)인더스 문명에서 발견된 인장의 사이즈
(아래)인장의 뒷부분

저걸 어디에다 어떻게 찍었던 걸까요?

선사시대니 종이와 인주는 당연히 없었고 대신 점토판에 찍었습니다. 옛날 유럽 배경의 영화를 보면 편지 봉투 접합부에 촛농을 떨어뜨린 다음 인장으로 봉하는 장면이 나옵니다. 촛농을 흙으로 바꿨을 뿐 사용 방법은 비슷했습니다.

서양의 인장
서명해야 하거나 편지를 봉할 때, 촛농 등 밀랍을 녹인 뒤 그 위에 인장을 찍었다. 인더스 문명의 인장 역시 비슷하게 흙에다가 인장을 찍어 서명을 남겼을 것이다.

모르고 봤다면 장식품이라고 생각했을 거 같아요.

그랬을 가능성은 거의 없어요. 인장으로 쓰인 게 분명합니다. 돌을 깎아 색을 칠하는 데 그치지 않고 유약을 발라 굽기까지 했으니까요. 보통 유약을 발라 굽는 건 도자기지 돌이 아닙니다. 우리가 쓰는 밥그릇을 떠올려보세요. 겉이 유리처럼 반질반질해 물기가 스미지 않지요? 그게 유약 덕입니다. 흙으로 만든 그릇은 물기를 흡수해 형태가 무너질 수 있거든요. 식기로 오래 쓰기 위해서는 유약 작업이 꼭 필요하죠.

원래부터 단단한 돌은 유약을 발라 굽는 과정을 거칠 필요가 없습니다. 물기가 스민다고 돌이 부서지는 것도 아니고요. 하지만 조금 전에 본 인장은 돌인데 유약을 발라 구웠어요. 서양의 인장처럼 촛

인도다움이 태어나다

농에 찍는 인장이면 그러지 않아도 됐을 겁니다. 꾹 눌러 찍고 조금 기다리면 살짝 군은 촛농이 깔끔히 분리되니 말이죠.

반면 점토판에 인장을 찍으면 흙이 잘 안 떨어집니다. 그래서 돌 표면에 유약을 발라 매끄럽게 코팅했을 거예요.

도자기 그릇틀
우리가 일상적으로 쓰는 도자기 그릇은 대부분 유약을 발라 구워서 표면에 윤기가 난다.

그럼 처음부터 돌이 아니라 흙으로 만드는 게 더 간단했겠네요. 왜 이런 고생을 굳이 한 걸까요?

글쎄요, 돌이 더 쉬울 수 있어요. 힘들이지 않고 깎을 수만 있다면요. 우리는 돌이라고 했을 때 주변에 있는 단단한 화강암을 떠올리지만 인더스 문명에서 많이 발견되는 돌은 동석이에요. 동석은 영어로 Soapstone, 즉 비누돌입니다.

비누처럼 무른가 봐요.

네, 비누까지는 아니지만 화강암처럼 단단하진 않아요. 음식점에서 돌솥밥 시키면 나오는 돌솥이 동석으로 만든 겁니다.

동석으로 만든 솥단지
동석은 물러서 깎기 쉬워 여러 곳에 이용된다. 대표적으로 돌솥을 만들 수 있다.

조각의 표현력은 재료가 무엇인지에 따라 달라져요. 앞서 본 인장에 새겨진 동물이 꽤 생생하지 않았나요? 그랬던 가장 큰 이유는 인더스 문명 사람들이 동물을 관찰해 특징을 포착하는 능력이 뛰어났다는 데 있지만 돌이 비교적 물러서 깎기 쉬웠기 때문이기도 합니다.

| 비밀은 계속된다 |

인더스 문명과 메소포타미아 문명이 교류했다는 증거가 인장이라고 했죠? 그 말은 인더스 문명 사람들이 메소포타미아 사람에게 인장을 많이 찍어줬다는 거예요. 반대도 마찬가지였고요. 이렇게 활발히 교류했던 사이니 인더스 문명에서는 메소포타미아의 영향을 받은 인장이 발견되기도 합니다. 오른쪽이 그중 하나죠.

인도다움이 태어나다

머리가 셋 달린 걸 보니 진짜로 살았던 동물은 아니겠군요.

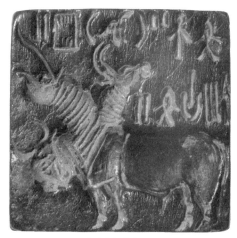
머리가 셋 달린 동물이 새겨진 인장

그렇죠. 가상의 동물입니다. 보통 인더스 문명의 인장은 주변에서 볼 수 있는 동물이 구체적으로 묘사됩니다. 그런 의미에서 머리 셋 달린 동물 인장은 '인도스럽지' 않아요. 따라서 메소포타미아의 영향을 받았다고 보는 거고요. 메소포타미아 신화에서 머리가 여러 개 달린 동물은 쉽게 찾을 수 있습니다.

메소포타미아에서 만든 인장이 인더스로 건너왔을 가능성은 없나요? 크기도 엄청 작으니까….

그랬을 수 있습니다. 메소포타미아 문명에서도 인장을 수없이 만들었으니까요. 하지만 이 인장은 인더스 문명에서 만든 게 맞아요. 인장에 인더스 문명 문자가 새겨져 있거든요. 앞서 코끼리 인장에도 같은 종류의 문자가 있었습니다.

언뜻 봐서인지 다 그림이라고 생각했어요.

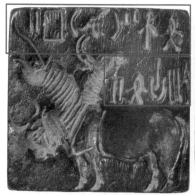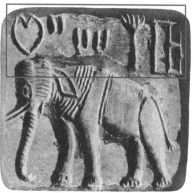

인더스 문명의 문자
인장에는 당시 인더스 문명 사람들이 사용한 문자가 새겨져 있다. 오른쪽 인장의 경우 물고기 모양의
문자가 두 번이나 등장하지만 이것만으로는 무슨 뜻인지 알 수 없다.

난생처음 보는 낯선 문자이니 그림 같아 보일 만하죠. 아직 해독되
지도 않았습니다. 교역에 쓴 인장인 만큼 강씨, 김씨, 박씨같이 가문
이름 혹은 자기 이름을 새겼으리라 추측할 뿐입니다.

왜 지금까지 아무도 해독에 도전하지 않았나요?

그게 쉽지 않습니다. 이집트 상형문자도 그리스어와 이집트 상형문
자를 함께 적어놓은 로제타스톤이 발견되지 않았다면 지금까지 뜻

　　　　　　　　　　　　　　인도다움이 태어나다

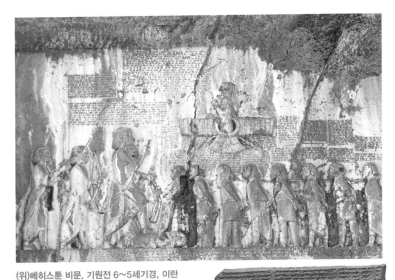

(위)베히스툰 비문, 기원전 6~5세기경, 이란 케르만샤주 베히스툰산
같은 내용의 글을 세 가지 언어로 번역해 새겼다. 쐐기문자 해독의 결정적인 단서가 됐다.
(오른쪽)『길가메시』의 이야기가 새겨진 석판, 기원전 3000년경, 영국박물관
서사시 『길가메시』를 비롯해 함무라비 법전 등 메소포타미아의 여러 문헌은 석판 위에 쐐기문자로 기록됐다.

을 해석하지 못했을 가능성이 커요. 메소포타미아 문명의 쐐기문자 역시 동시에 여러 언어로 쓰인 베히스툰 비문이 있어 운 좋게 해독할 수 있었습니다.

물론 해독하려는 시도는 하고 있죠. 왼쪽에서 머리 셋 달린 동물 인장의 문자 부분을 보세요. 물고기처럼 생긴 문자가 두 번 반복되죠? 그건 알겠지만 그래서 이 물고기가 무엇을 뜻하는지는 모릅니다. 로

제타스톤이나 베히스툰 비문처럼 대조할 만한 실마리가 나와야 해석이 될 텐데 아직 발견된 게 없습니다.

문자가 있는데도 무슨 뜻인지 알 수 없다니 맥 빠지네요.

언젠간 해독될 날이 오겠지요. 몇십 년 전만 해도 많은 사람들이 쐐기문자는 해독할 수 없다고 생각했는데 지금은 뜻이 상당 부분 밝혀진 걸 보면요. 인더스 문명은 아직도 여러 면면이 비밀로 남아 있습니다. 발굴은 계속되고 있으니 훗날 로제타스톤 같은 게 나올지 모릅니다. 그러면 인류 문명사에서 인더스 문명의 판도가 완전히 바뀔 겁니다.

| 시바인가 아닌가, 그것이 문제로다 |

머리 셋 달린 동물 인장이 메소포타미아의 영향을 받아 만들어졌다고 보는 이유가 하나 더 있습니다. 이 시기 인도에 아직 신화나 서사시가 없었다는 거죠.

세상에 신화 없는 나라가 어디 있어요?

인도야 신화와 서사시가 발달한 나라죠. 인도의 다른 이름인 바라타바르샤도 서사시에서 온 이름이고요. 다만 시간이 흘러 인더스 문명이 몰락하고 아리아인이 인도 땅에 온 다음에 신화다운 신화가

만들어집니다.

잘 모르겠지만 세대교체가 되나 보군요.

네, 그 이야기는 조만간 할 거예요. 다시 인장으로 돌아가죠. 인더스 문명에서는 머리 셋 달린 동물 인장 이상으로 더 독특한 인장이 나왔습니다. 아래 사진을 보세요. 흔히 프로토 시바 인장, 원초 시바 인장이라 불리는 인장입니다. 이전에는 요가 하는 사람 인장이라고도

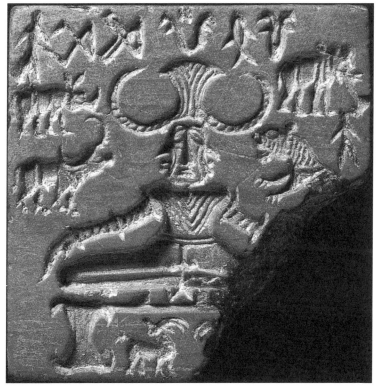

프로토 시바 인장, 기원전 2100~1750년, 모헨조다로 출토, 인도뉴델리국립박물관

불렸어요. 다들 인도라고 하니 요가를 떠올렸던 거 같아요.

요가라니 뜬금없지만 인도스럽긴 한데요!

오른쪽에서 일러스트로 자세히 살펴볼까요? 한 사람이 평상 같은 곳에 앉아 두 다리를 가로로 접고 양발을 맞대고 있어요. 양팔은 아래로 늘어뜨려 무릎에 살포시 올려놓았고요. 충분히 요가 하는 사람처럼 보일 수 있는 자세지요.

범상치 않은 동물이 주변을 둘러싼 걸 보면 보통 사람을 묘사한 게 아니란 건 확실합니다. 왼쪽에는 코뿔소와 버팔로가, 오른쪽에는 코끼리와 호랑이가 있어요. 다 크고 강인한 맹수들이죠. 동물의 특징을 잘 살려 조각한 덕에 곧바로 어떤 동물인지 알 수 있습니다.

코끼리랑 버팔로도 맹수
라고 할 수 있을까요?

코끼리는 크기가 압도적이
니까요. 전투용으로도 훈
련됐을 정도로 막강한 힘
이 있어요. 뿔이 2미터까
지 자라는 버팔로는 어떻
고요? 그 뿔에 받혀서 무
사할 동물은 없을 겁니다.

가부좌를 튼 자세로 요가 하는 아이

인도다움이 태어나다

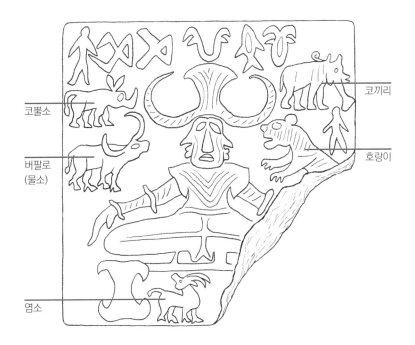

코뿔소

버팔로
(물소)

염소

코끼리

호랑이

무리 지어 다니니 야생에선 거의 무법자 집단이에요.

그래서 더욱 가여운 동물이 한 마리 있습니다. 요가 하는 사람 의자 밑을 보세요. 뿔 모양과 크기를 보니 염소네요. 왠지 득실득실한 맹수들을 피해 도망친 것처럼 보입니다. 요가 하는 사람은 그 염소를 보호하는 것 같고요.

약한 염소를 보호해준다니 마음이 따스한 사람이군요.

바로 이 구도 때문에 이 인물이 힌두교의 '시바' 신이라는 주장이 나왔어요. 시바가 동물의 수호자거든요. 게다가 옆으로 챙이 한껏 올라가서 포크처럼 보이는 모자를 쓰고 있잖아요? 시바를 상징하는

무기가 포크같이 생긴 삼지창입니다. 굳이 이런 모자를 쓴 이유도 요가 하는 사람이 시바기 때문이라는 거예요.

아무리 봐도 그냥 모자인데요. 삼지창이라는 말은 억지 같아요.

물론 삼지창과 모자는 다르긴 하죠. 여기서 끝이 아닙니다. 요가 하는 인물의 어깨부터 팔까지 용수철을 휘감은 듯 보이는 건 팔찌예요. 이 시기에 장신구를 아무나 걸칠 수 있었겠어요? 장신구를 저만큼 두르려면 보통 사람이 아닌 신 정도는 돼야 합니다. 모든 걸 종합했을 때 삼지창처럼 생긴 모자를 쓴 채, 약한 동물을 보호하면서 온

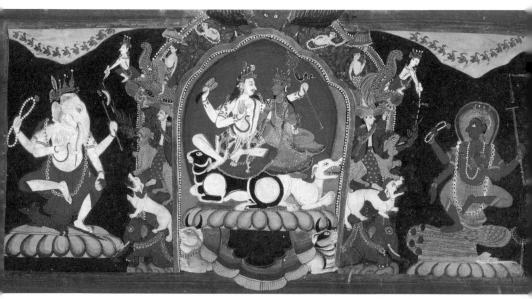

시바와 파르바티가 그려진 힌두교 필사본, 1810년, 로스엔젤레스미술관
가운데의 왼편에 삼지창을 든 인물이 시바다. 옆에는 시바의 아내인 파르바티가 자리한다. 삼지창은 시바의 상징으로, 시바와 함께 표현된다.

인도다움이 태어나다

팔에 장신구를 두른 신적인 존재, 이게 시바 아니면 뭐겠냐는 거죠.

이렇게까지 시바라고 주장하는데 정말 시바일 수 있겠다 싶네요.

문제는 이 인장이 인더스 문명에서 나왔다는 겁니다. 그때는 시바란 신이 없었습니다. 아까 신화의 시대를 연 게 그 후에 등장한 아리아 인이라고 했죠? '이건 시바다!' 측에 맞서 '이게 시바일 리 없다!'라고 주장하는 학자들이 나온 이유예요.

요가 하는 사람이라고 했다가 시바였다가 시바가 아니었다가⋯ 결론은 뭔가요?

아직 결론이 나지는 않았어요. 하지만 여전히 많은 이가 이 인장을 시바라고 부르는 걸 보면 사람들이 '나는 시바라 믿을래'라고 답을 내린 건지도 모르겠습니다. 앞서 말씀드린 것처럼 미술은 우리가 그걸 어떻게 부르고자 하는지의 문제기도 하니까요. 분명한 사실은 인더스 문명 사람들이 이 인장들을 이용해 무역을 했다는 겁니다. 그것도 기원전 2500년, 자그마치 지금으로부터 4500년 전에 말이에요. 이쯤 되면 이 사람들이 살았던 곳이 어땠을지 궁금하지요? 이제 그 이야기를 들려드릴까 합니다.

| 4500년 동안 그 도시들은 |

많은 도시는 계획에 따라 지어집니다. 지어진 지는 좀 됐긴 해도 스페인의 바르셀로나와 같은 곳이 좋은 예입니다. 도시를 하늘에서 내려다보면 마치 블록을 쌓아놓은 것 같은 모습이 보입니다. 계획 없이는 절대 만들어질 수 없는 풍경이죠.

바둑판무늬 같아요. 무서울 정도로 딱딱 맞네요.

계획도시 하면 보통 현대 도시를 떠올리지만 한양, 즉 오늘날 서울만 해도 계획도시였어요. 조선 건국 후 한양을 수도로 정한 게 1394년입니다. 경복궁, 사직과 종묘, 사대문 등을 다 계획에 따라 지었죠. 당

하늘에서 내려다본 스페인의 바르셀로나
인구 증가로 도시를 확장해야만 했던 바르셀로나에선 1859년 누구나 채광과 공기 순환이 이뤄지는 곳에서 살 수 있도록 하자는 도시 설계안이 나왔다. 그 제안에 따라 도시가 사진처럼 구획됐다.

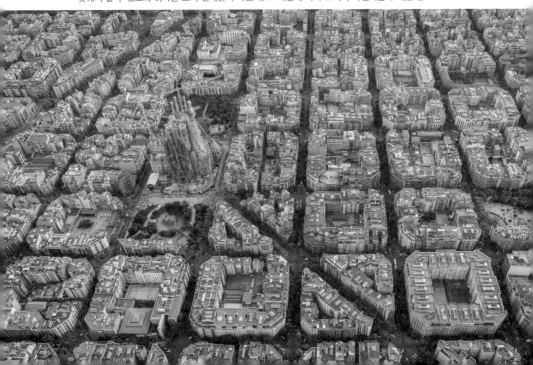

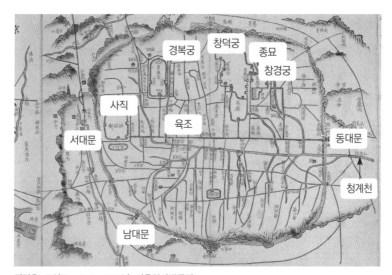

김정호, 도성도, 1856~1861년, 서울역사박물관
대동여지도로 잘 알려진 고산자 김정호가 그보다 앞서 제작한 전국지도인 동여도에 수록되어 있는
지도다. 한양 도성 안을 세밀하게 표현했는데, 한양을 동서로 가로지르는 청계천을 기준으로 대로가
만들어졌음을 확인할 수 있다.

시 도성은 사대문 안까지라 한양의 크기는 지금 서울보다 훨씬 작아

요. 그래도 핵심 구조는 14세기에 만들어졌다고 할 수 있지요.

서울 풍경이 600년 전에 만들어졌다는 게 새삼 신기해요.

사실 도시를 계획해서 만들기 시작한 역사는 모든 문명권에서 선사

시대까지 거슬러 올라갑니다. 인더스 문명의 두 도시, 하라파와 모헨

조다로 역시 계획도시예요.

약간 큰 마을 정도인데 재밌으라고 과장해서 말씀하신 거지요?

그건 아녜요. 우연으론 만들어질 수 없는 큰 규모거든요. 잠깐 두 도
시가 발견되기까지의 사연을 들려드릴 필요가 있겠네요. 아래를 보
세요. 오늘날 하라파의 모습입니다.

하라파는 1826년 찰스 매슨이라는 영국 사람이 이 지역을 여행하던
중 우연히 쌓여 있는 벽돌 무더기를 보고 그 이야기를 여행기에 실
으면서 존재가 드러났습니다. 그땐 왜 이곳에 뜬금없이 벽돌이 가득
쌓여 있는지 몰랐기 때문에 유적이 발견되고도 한동안 방치됐어요.
심지어 19세기 영국인들이 인도에 철도를 놓을 때 공사 재료로 하
라파의 벽돌을 가져다 쓰기도 했답니다.

고대 유적을 떼어다가 철도 공사 재료로 썼다고요?

네, 이집트 상형문자 해독의 열쇠가 된 로제타스톤조차 막 발굴된

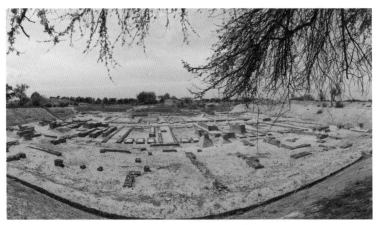

오늘날 하라파의 모습
현재는 파키스탄 펀자브주에 위치해 있으며, 선인더스 문명의 메르가르를 기원으로 추정한다.

인도다움이 태어나다

18세기에는 주춧돌로 쓰일 뻔했대요. 하라파도 마찬가지였어요. 철도 공사하는 사람들이 보기엔 폐허에 벽돌이 잔뜩 있으니 멀리서 가져올 필요 없이 이걸 쓰면 되겠다 싶었겠죠.

그러다 20세기 초 이곳에서 앞서 본 인장 같은 게 자꾸 발견된 거예요. 그냥 넘길 수 없을 정도로 어마어마한 양의 인장이 나오자 사람들은 뒤늦게 '여기에 뭔가 있나 보다' 하고 생각합니다. 그렇게 1920년도부터 발굴이 이뤄지며 마침내 인더스 문명이 세상에 알려지게 됩니다.

그런데 아까 벽돌을 가져다 써버렸다고 하셨잖아요. 유적이라고 할 만한 게 남긴 했나요?

맞습니다. 하라파 유적은 우리가 그 중요성을 알아차리기도 전에 상당 부분 파괴돼버렸어요. 그래도 이어 발견된 모헨조다로는 덜합니다. 대부분 '모헨조다로'나 '모헨-조다로'라 읽는데 정확하게는 '모헨조-다로'라고 발음합니다. 하라파는 몰라도 모헨조다로는 들어본 분이 있을 겁니다. 페이지를 넘기면 그 모습을 볼 수 있습니다.

사진을 보니 아까보다는 벽돌 같은 게 꽤 남아 있군요.

하라파와 다르게 벽돌로 된 구조물이 보이죠? 모헨조다로 유적 전체의 넓이는 300헥타르, 그러니까 90만 평이 넘습니다. 우리나라 야구장 부지가 보통 5만 평이니까 야구장 18개쯤 되는 넓이예요.

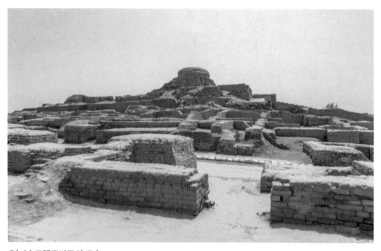

오늘날 모헨조다로의 모습
1922년 근처에 있던 불교 유적을 조사하던 중 우연히 발견됐다. 현재는 파키스탄 신드주에 속하며,
유네스코 세계문화유산에 등재되어 있다. 모헨조다로는 '죽음의 언덕'이라는 뜻이다.

그 유적지에서 사람들이 살았던 지층이 여섯 겹이나 차곡차곡 발
굴됐습니다. 터전을 만들어 살다가 대를 거듭해 그 위에 집을 새로
짓고, 또 집을 새로 짓기를 반복했던 흔적이 쌓여 있었어요. 기원전
2600년경부터 1700년까지 약 1000년이라는 세월의 흔적이 말입니다.

1000년이라니 상상도 안 돼요. 서울이 한양이던 시절부터 지금까지
보다 더 긴 세월이네요?

그렇습니다. 자그마치 1000년이나 인더스 문명 사람들을 머무르게
한 이 도시의 가치는 무엇이었을까요? 여기서 살았던 사람들은 어떤
미술을 남겼고 어떤 문화를 꽃피웠을까요? 고고학자가 된 기분으로
파헤치러 가봅시다.

| 도시는 말끔하게, 사람 사이는 평등하게 |

하라파와 모헨조다로의 지도를 볼까요? 왼쪽이 하라파, 오른쪽이 모
헨조다로입니다. 두 도시 모두 왼편에 성채가, 뒤쪽에 주거 지역이 있
어요. '벽을 쌓아 여기부터 도시라는 걸 보여줘야지', '사람은 뒤쪽에
모아서 살게 하자' 등의 구체적인 계획이 있었다는 걸 알 수 있습니
다. 그냥 무리 지어 있는 것보다 발전된 아이디어죠. 도시 계획을 괜
히 공학이라고 하는 게 아닙니다.

단순히 붙어 있으면 살기 편하니까 계속 옆에 짓다가 이렇게 커진
게 아니었을까요?

그렇게 보긴 어려워요. 이번에는 실제 사진으로 보여드릴게요.

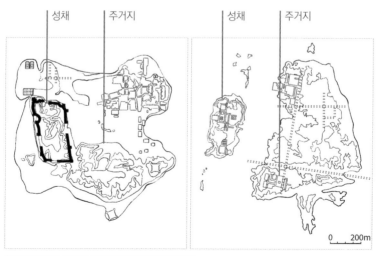

(왼쪽)하라파의 평면도 (오른쪽)모헨조다로의 평면도

아래는 모헨조다로를 하늘에서 내려다본 모습입니다. 만약 관리하는 사람 없이 각자 마음 가는 대로 집을 지었다면 건물터의 모습이 훨씬 어지러웠을 텐데 붉은 원 안을 보세요. 길이 나 있고 양옆으로 각이 잘 잡힌 건물터가 늘어서 있습니다. 바르셀로나의 바둑판 같은 풍경처럼요.

확실히 우연히 나오긴 힘든 모양새긴 하네요.

모헨조다로는 전 세계에서도 손꼽을 수 있는 이 시대 최첨단 도시였어요. 도로도 반듯하게 잡혀 있지, 성채도 번듯하지, 하수 시설까지

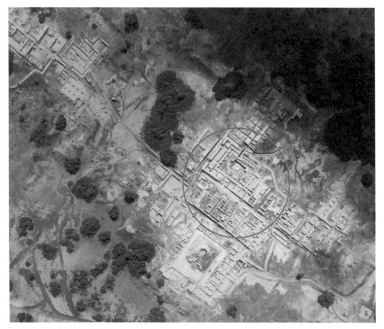

하늘에서 내려다본 모헨조다로

인도다움이 태어나다

갖추고 있었으니까요. 아래 바닥에 좁고 길게 나 있는 길이 보이나요? 물이 오갔던 수로입니다.

하수 시설이란 건 근대에 생긴 줄로만 알았는데…

초보적으로나마 이 시기에도 있었습니다. 이 같은 도시를 지으려면 당시 온갖 첨단 기술을 동원해야 했어요. 건축의 기본이 되는 재료인 벽돌만 봐도 알 수 있습니다.

벽돌요? 건물 짓는 데 벽돌은 당연하지 않나요?

오늘날에야 벽돌을 사용하는 게 흔한 일이죠. 하지만 옛날 옛적에는 어땠을까요? 우리가 지금 선사시대에 있다는 점을 잊지 마세요. 결

모헨조다로의 배수 시스템
주거 지역 곳곳에 우물이 설치되어 있었고, 수로를 통해 도시 구석구석 물이 공급됐다.

국 거대한 도시도 벽돌 한 장에서 시작되는 겁니다. 저로서는 몇천 년 전부터 벽돌을 써서 무언가를 지으려 했다는 게 놀라울 따름이에요.

물론 인더스 문명만 벽돌을 썼던 건 아닙니다. 비슷한 시기 다른 문명권에서도 쓰였습니다. 이집트 피라미드만 해도 그렇고요. 그런데 인더스 문명에서는 벽돌이 유독 삶 가까이에 있는 친숙한 건축 재료였던 거 같아요. 늘 완성된 건물만 보는 우리는 벽돌이 어떻게 만들어졌는지 생각하지 않지만요.

벽돌이 만들기 어렵진 않잖아요. 흙을 가져다가 어찌저찌해보면 될 거 같은데요.

말씀대로 벽돌은 흙으로 만듭니다. 앞서 테라코타 인형을 보며 선인더스 문명 사람들이 흙을 익숙하게 다뤘다는 걸 확인했지요. 그리고 인더스 문명은 그 사람들의 직통 후계자입니다. 이들도 흙으로 무언가를 만드는 데 능숙했어요. 그것도 손으로 흙을 조몰락조몰락하는 정도가 아니라 아예 체계적으로 벽돌을 생산하죠.

하긴 벽돌 수천 개를 일일이 손으로 빚었다고 생각하니 제가 다 삭신이 쑤시는 기분이에요.

그렇죠? 하나하나 빚어서는 몇백 년이 지나도 모헨조다로 같은 도시를 완성할 수 없을 겁니다.

　　　　　　　　　　인도다움이 태어나다

(위)모헨조다로의 풍경

건물 외벽부터 계단까지 대부분을 흙으로 만든 벽돌로 지었다.

(아래)조세르 왕의 계단식 피라미드, 기원전 2660년경, 이집트 사카라

피라미드의 외벽이 벽돌로 이루어져 있다. 이집트 문명에서도 인더스 문명과 마찬가지로 벽돌을
만들었는데, 벽돌에 벽돌공의 이름을 새기기도 했다.

| 벽돌 만들기 |

모헨조다로 사람들이 벽돌을 만든 방법은 오늘날과 크게 다르지 않았어요. 먼저 인근의 흙을 잔뜩 가져다가 물을 넣어 다진 뒤 툭툭툭 찍어내 모양을 만듭니다. 그런 다음엔 말리거나 구워서 단단히 굳히고요. 모헨조다로에는 말린 벽돌과 구운 벽돌 둘 다 나와요.

둘 사이에 차이가 있나요?

당연히 구운 벽돌이 더 단단하고 공이 들어갑니다. 둘 다 쓰인 걸 보니 아마 모헨조다로가 이 시기에도 제법 건조한 편이었던 듯합니다. 말리기만 한 벽돌은 습기가 많으면 흐물흐물해져 다 허물어지니까요.

오늘날 벽돌을 만드는 과정

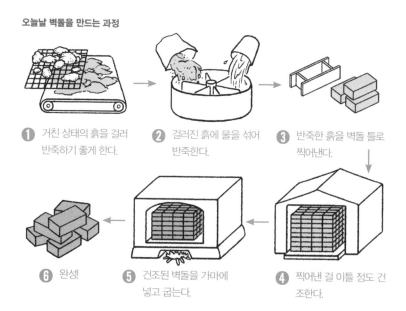

❶ 거친 상태의 흙을 걸러 반죽하기 좋게 한다.

❷ 걸러진 흙에 물을 섞어 반죽한다.

❸ 반죽한 흙을 벽돌 틀로 찍어낸다.

❹ 찍어낸 걸 이틀 정도 건조한다.

❺ 건조된 벽돌을 가마에 넣고 굽는다.

❻ 완성!

벽돌 만들기보다 더 어려운 건 쌓는 방법, 즉 건축 기술입니다. 평평하지도 균질하지도 않은 토지 위에 건물을 올리기 위해서는 바닥 경사 등을 포함해 고려할 게 많지요. 레고처럼 조그만 벽돌을 쓰거나 사용하는 벽돌의 개수가 얼마 안 된다면 문제없어요. 쌓다가 잘못됐다 싶을 때 다시 부수고 새로 쌓을 수 있으니까 말이에요. 하지만 무거운 벽돌을 수천 수만 개 써야 하면 그럴 수 없죠. 필요한 벽돌 개수와 사이즈를 미리 계산할 수 있어야 합니다. 이 정도로 정교한 공사를 실행할 수 있었다는 건 모헨조다로에 미터건, 마일이건, 척이건 일정한 측량 기준, 그러니까 도량형이 있었다는 뜻입니다.

모헨조다로의 지도를 들여다봅시다. 이유는 알 수 없지만 이 도시는 옆문과 뒷문의 도시였어요. 오른편에 큰길이 보이지요? 기묘하게

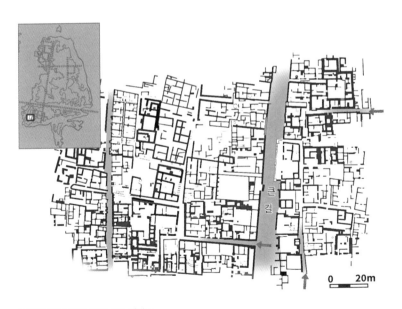

모헨조다로의 거주 지역 세부 평면도

도 큰길 쪽으로는 문을 낸 건물이 하나도 없습니다. 저라면 퇴근할 때 뻔히 집을 옆에 두고 매번 돌아 들어가야 했다면 화가 났을 텐데 모헨조다로는 아무리 큰길에 바로 붙어 있는 집이라도 꼭 샛길로 한 번 빠지게끔 지었습니다.

왜 그렇게 불편하게 문을 냈을까요?

종교적이든 문화적이든 분명 불편함을 고수해야 하는 이유가 있었을 거예요. 누군가가 그런 규칙을 가르치기도 했을 거고요.

그 사람이 모헨조다로의 왕 아니었을까요?

그건 아닙니다. 다른 고대 문명처럼 왕이나 그에 버금가는 권력자가 있었다면 권력을 상징하는 커다란 건물이나 무덤이 나왔어야 해요. 오른쪽의 피라미드처럼요. 그런 게 인더스 문명에선 아직까지 발견되지 않았죠. 그래서 학자들은 인더스 문명이 꽤 평등한 사회였다고 추론해요.

대형 건물이 전혀 없다고요?

굳이 찾자면 큰 목욕탕이 있긴 했어요. 하지만 모두 발가벗어야 하는 공간이 왕의 위엄을 드러내는 곳이 될 수 있을지 잘 모르겠습니다.

인도다움이 테이나나

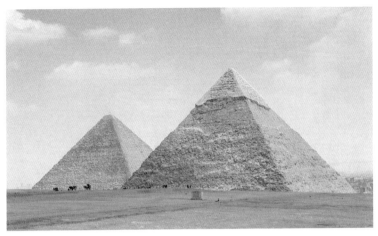

기자의 대 피라미드, 기원전 2530~2460년
이집트의 수도 카이로에서 10킬로미터 떨어진 기자 고원에 있는 세 개의 대 피라미드 중 두 개로,
왼쪽이 쿠푸 왕, 가운데가 카프레 왕의 무덤이다. 인더스 문명과 비슷한 시기에 만들어졌다.

| 대대손손 내려온 목욕 사랑 |

어쨌든 도시에 단 하나 있는 큰 건물이 목욕탕이라는 건 그곳에 살
았던 사람들에게 목욕이 중요했다는 걸 의미하죠. 구경하러 가볼까
요? 가장 큰 시설인 만큼 모헨조다로의 최첨단 건축 기술이 다 들어
가 있습니다.

다음 페이지 위 사진에서 깊이 파인 사각형 구조물이 대욕장이에
요. 오른쪽에 서 있는 사람과 비교해 보면 대충 사람 키보다 깊다
는 걸 알 수 있습니다. 말이 목욕탕이지 수영장 규모입니다. 실제로
올림픽 등 국제 수영 대회에서 쓰는 수영장 기준이 폭 21미터, 깊이
1.98미터 이상인데, 모헨조다로의 대욕장은 폭 12미터로 그보다 조
금 좁지만 깊이는 2.5미터라 더 깊습니다.

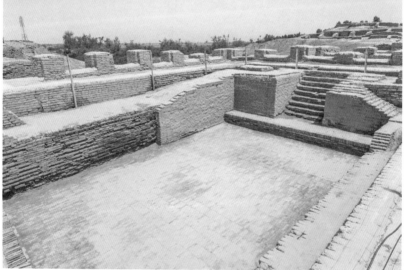

(위)모헨조다로의 대욕장 (아래)가까이서 본 대욕장

대욕장은 모헨조다로에서는 드물게 발견된 대형 시설로, 위 사진의 서 있는 사람과 비교해 보면 꽤 깊다는 걸 알 수 있다.

인도다움이 태어나다

무슨 목욕탕을 그렇게 깊이 지었나요?

물을 다 채우진 않았던 듯싶습니다. 사진을 보면 계단이 나 있죠?
계단이 있다는 건 끝까지 물을 채우지 않았단 뜻도 됩니다.

물을 다 안 채웠어도 깊이가 2미터는 됐겠어요.

그래서 여기다 물을 채우는 게 관건이었어요. 목욕탕이든 수영장이
든 물이 없으면 아무것도 할 수 없잖아요. 당연히 물 공급 시설도 따
로 있었습니다. 아래를 보세요. 우물처럼 생겼지요. 이 우물이야말로
인더스 문명의 수준을 보여줍니다. 만드는 데 상당한 수학적 지식이
들어갔으니까요.

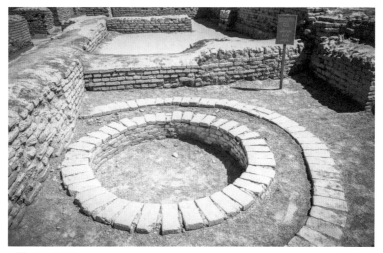

모헨조다로의 우물
대욕장 주변에는 물을 채우고 뺄 수 있는 수로와 우물같이 생긴 구조물들이 곳곳에 있다.

어디에 수학적 지식이 들어갔다는 건가요? 그냥 둥글게 벽돌을 쌓은 건데요.

어떤 구조물이든 사각형보다 원 모양을 만들기가 훨씬 어려워요. 안쪽과 바깥쪽 지름이 달라야 하기 때문입니다. 벽돌을 쌓았을 때 우물이 의도한 크기로 나오려면 정확한 계산은 필수예요. 그뿐만 아니라 욕탕에 원하는 만큼 물을 채우기 위해선 우물이 어떤 크기로 몇 개나 필요한지 등등도 미리 계획해둬야 했을 겁니다. 우물만 봐도 모헨조다로 사람들이 이만한 도시를 일궈낼 능력이 있었다는 걸 알 수 있어요. 공들여 목욕탕을 짓는 전통은 이후로도 오래 이어집니다.

묵테슈와라 사원의 목욕탕
인도 오리사주 부바네스와르에 있는 힌두교 사원인 묵테슈와라 사원 옆에는 목욕탕이 있어 사람들은 자유롭게 몸을 씻거나 수영을 즐기기도 한다.

인도다움이 태어나다

11세기에 지어진 묵테슈와라 사원에도 왼쪽처럼 목욕탕을 지었을 정도죠. 인도에서는 지금도 트인 공간에서 목욕을 즐기는 모습이 이상하지 않아요. 갠지스강에서 목욕을 하는 사람도 많고요.

목욕하기엔 물이 더럽지 않나요?

우리의 위생 관념을 잠시 내려놓지 않고서 인도를 편견 없이 이해하기란 불가능한 일입니다. 갠지스강이 더러워 보여도 인도 사람에겐 신성한 강이에요. 그 강에 몸을 담그면 정신적, 종교적으로 깨끗해진다고 믿기 때문에 기꺼이 들어가는 겁니다. 사실 우리가 씻는다고 해서 세균이 줄어드는 걸 직접 볼 수 있는 건 아닙니다. 세균이 줄어든다고 믿으니까 씻는 거죠. 과학적으로 따지면 병을 예방하기 위해 깨끗한 물에 잘 씻는 게 중요하긴 해요.

갠지스강에 들어가서 깨끗해졌다고 믿는 사람들의 마음은 평생 이해할 수 없을 거 같아요.

목욕이라는 가장 기본적인 습관조차 문화에 따라 다양한 의미를 지닌다는 점만 이해하면 됩니다. 묵테슈와라 사원 목욕탕이나 갠지스강에서 몸을 씻는 건 위생을 위한 목욕이라기보다는 종교적인 목욕이에요. 모헨조다로의 대욕장 역시 그런 목욕을 위한 시설이라는 주장이 설득력을 얻고 있고요.

지금으로서는 다 추측일 뿐입니다. 인더스 문명 시대로 돌아가 '왜

갠지스강에서 몸을 씻는 사람들

이 욕장에서 씻는 겁니까' 하고 직접 물어볼 수 있다면 모를까 목욕탕이 정치가 이루어지는 곳이었는지, 피서용으로 마련한 수영장이었는지, 광장 같은 대중목욕탕이었는지, 아니면 목욕재계를 하듯 종교적인 의례를 갖는 장소였는지 알 수 없습니다. 분명한 건 목욕을 중요하게 여기는 전통이 5000년 전부터 있었다는 거지요.

유구한 목욕 사랑의 역사가 있었군요.

네, 목욕이라는 문화를 소중히 여겼던 사람들답게 대욕장을 지을 때도 이들은 벽돌을 썼습니다. 흙을 다루는 뛰어난 기술력은 토기 제작에서도 발휘됐어요. 여기에도 당대 첨단 기술을 아낌없이 쏟아부었지요.

인도다움이 태어나다

| 신기술이 그릇에 아름다움을 더하다 |

아래 사진의 오른쪽이 인더스 문명 토기예요. 빗살무늬토기처럼 추상적인 무늬로 장식했다는 점에서 앞서 본 선인더스의 토기와 다르게 신석기시대 토기의 전형을 보여주고 있습니다. 딱 보기에도 선인더스 토기와 다르죠?

확실히 뭔지 알 수 없는 모양이 그려져 있어요.

그렇습니다. 그동안 제작 기술이 발전했다는 사실도 느껴집니다. 토기 겉에 은은한 광택이 돌잖아요? 유약을 발라 구운 것처럼 번쩍번쩍하지는 않더라도 살짝 반들반들합니다. 표면에 붉은색을 칠한 다

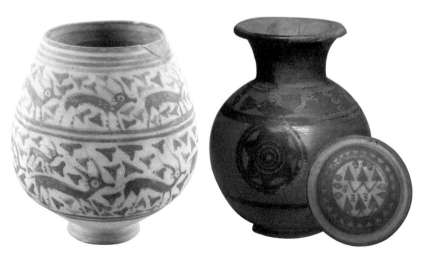

(왼쪽)선인더스 문명의 토기, 신석기시대, 파키스탄 카라치국립박물관
(오른쪽)인더스 문명의 토기, 청동기시대, 인도 뉴델리국립박물관

음 나뭇가지나 돌, 깨진 토기 등으로 갈아서 반짝이는 건데요. 이를 미술에선 갈 마(磨) 자에, 갈 연(研) 자를 써서 마연했다고 해요. 연마 하다와 같은 한자입니다. 굳이 고생고생하며 이 과정을 거쳤다는 건 토기를 아름답게 만들려는 욕망이 있었다는 걸 보여줘요. 물론 아름답게 해주기만 하는 건 아닙니다. 표면을 매끈하게 하면 내구성이 올라가요. 마연은 당시 인더스 문명에서 자랑하던 최첨단 기술 중 하나였어요.

흠… 생각보다 대단한 건 아니었네요.

제작 효율을 엄청나게 높인 신기술도 등장해요. 바로 물레지요. 지

물레로 도자기 모양을 만드는 모습
돌아가는 판 위에 흙덩이를 올려놓고 손을 넣어 이런저런 모양을 만들어낸다. 손으로 만드는 것보다 기벽이 얇고 균질한 그릇을 만들 수 있다.

인도다움이 태어나다

금도 많은 이가 도자공예라는 단어를 들었을 때 곧바로 물레를 떠올립니다. 요즘은 쉽게 도전할 수 있는 취미 강좌가 많아져서 도자공예를 체험해본 분도 있지요? 아마 대부분은 물레를 쓰는 모습을 상상하며 공예 교실을 찾았을 겁니다.

도구를 이용하는 만큼 전문적이고 멋있어 보이니까요.

정식 도자공예 강좌에 가면 물레를 돌릴 기회가 별로 없습니다. 보통은 책상 앞에서 흙을 반죽하는 것부터 시작하죠. 그걸 칼국수 면 만들 듯 띠로 만든 뒤 도넛 모양으로 착착 쌓아 올리거나 뱀이 똬리를 틀 듯 빙글빙글 쌓아 그릇을 빚어요. 테두리를 쌓아 올린다고 테쌓기라 하는 방법입니다. 흙장난 같아도 물레가 등장하기 전에는 토기가 모두 이런 방식으로 만들어졌어요. 띠조차 만들지 않고 조물조물 빚어서 만든 게 더 초보적인 방식이고요. 이 단계를 졸업해야 비로소 물레를 써볼 수 있습니다.

그렇게 대단한 단계인가요?

물레 없이 토기를 만드는 기법

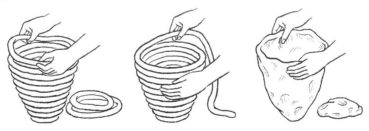

물레를 쓰면 바닥 판을 돌려가며 그릇 두께를 훨씬 균일하고 얇게 빚을 수 있습니다. 손칼국수 면이 일정하지 않잖아요? 아무리 기술이 좋아도 손으로는 완전히 똑같은 너비와 두께로 만드는 게 불가능해요. 올록볼록해질 수밖에 없습니다.

역시 사람은 도구를 써야 하는군요.

도자공예 강좌의 마지막 단계는 가마를 이용해 굽는 거예요. 가마란 쉽게 말해 오븐입니다. 우리나라에는 강진 등지에 옛 가마터가 남아 있는데 꼭 화덕피자를 굽는 화덕처럼 생겼죠. 흙이 재료인 건 도자기와 벽돌이 마찬가지입니다. 둘 다 단단하게 만들려면 빚은 후

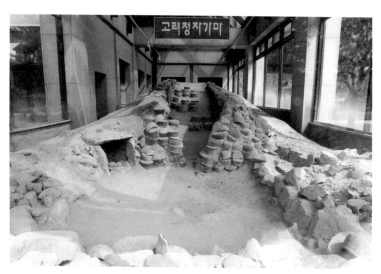

고려청자를 굽던 가마터 복원
고려청자로 유명했던 전남 강진의 가마터 중 하나로 현재 강진 고려청자박물관 경내에 보호각을 세워 전시하고 있다.

인도다움이 태어나다

말리는 걸로 충분치 않아요. 구워야 하죠. 다만 인더스 문명의 토기에는 구운 흔적은 있습니다만 가마를 썼는진 확신할 수 없어요.

가마를 안 쓰고도 구울 수 있어요?

그냥 모닥불 위에 놓고 구워도 됩니다. 가마는 토기를 굽는 방법 중에서도 가장 발전된 방식이에요. 가마를 쓰면 보기에 예쁜 토기를 만들 수 있죠. 그릇에 불기운이 골고루 닿기 때문에 그을음이 덜 생기고요. 그런데 인더스 문명 토기는 아래 표시한 부분처럼 그을린 얼룩이 있어요. 가마에서 구웠다고 해도 열이 골고루 퍼질 정도로 밀봉되는 수준의 가마는 아니었을 거라 봅니다.

가마에 구운 그릇은 문명이 더 발전해야 나오나요?

인도에서는 아니에요. 신기하게도 토기는 더 이상 발전되지 않습니다. 오른쪽 토기는 우리가 인도에서 볼 수 있는 마지막 토기예요. 우리처럼 도자기를 만드는 데까지 나아가지 않고 이 단계에서 멈추죠. 도자기 그릇에 밥을

인더스 문명의 토기

담아 먹는 건 동북아시아의 고유한 특징입니다.

아니, 인도 사람들은 밥그릇을 안 쓰나요?

흙으로 만든 그릇은 잘 안 써요. 옛날에는 나뭇잎이나 나무를 깎아 만든 그릇을 썼을 테고, 요즘은 알루미늄이나 스테인리스 그릇을 주로 씁니다. 인도 카레 음식점 가운데 소위 '스뎅 그릇'에 카레를 담아 주는 곳이 많은 게 그 이유에서죠.

왜 흙으로 만든 그릇을 안 쓰려 하나요?

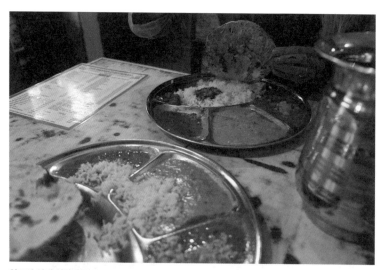

인도의 실제 식당 풍경
인도에서는 스테인리스 접시에 음식을 담는다. 우리나라에서도 이런 분위기를 체험해볼 수 있는 가게가 많아졌지만 카레를 고급 음식처럼 대접하는 경우가 대부분이다. 실제 인도에서는 일상적인 음식인 만큼 보통 묽고 건더기도 별로 없는 카레를 식판처럼 생긴 데에 담아 먹는다.

인도다움이 태어나다

길거리에서 짜이를 파는 모습
매대에 널린 토기 컵에 주전자로 끓인 짜이를 담고 있다. 인도에서는 이런 토기 컵을 한 번 쓴 뒤
바닥에 던져 깨버린다.

인도 사람들의 위생 관념 때문이에요. 흙은 물을 흡수하는 성질이
있어 누군가의 입에 한 번이라도 닿은 흙 그릇은 남의 침을 흡수했
다며 더럽게 여깁니다. 인도에서 인도식 밀크티인 짜이를 파는 노점
에 가본 분은 무슨 말인지 알 거예요. 짜이 노점은 인도 기차역이나
길거리 어디서든 찾아볼 수 있고 가격도 쌉니다. 한 잔 주문하면 소
주잔만 한 작은 토기에 담아주죠. 이 토기가 일회용이에요. 다 마시
고 나서 바닥에 던져 깨버리면 돼요.

멀쩡한 그릇을 한 번만 쓴다고요? 아깝네요.

저는 흙으로 만든 그릇이 다시 흙으로 돌아간다는 건 좋아 보였어
요. 종이컵이나 플라스틱 일회용기와는 달리 자연 친화적이랄까요?

설마 앞서 나온 토기 유물도 한 번 쓰고 버릴 용도였을까요?

알 수 없지만 그 정도 정성을 들였으니 남이 썼다고 막 대하진 못했을 겁니다. 그때나 지금이나 아름다움은 귀한 것이었을 테니까요.

고려청자처럼 아름다운 인도만의 토기가 나올 거라고 기대했는데 아쉬워요….

이제 인더스 문명과 작별할 준비를 합시다. 몇천 년 전에 인장을 만들어 메소포타미아 문명과 교류하고, 잘 정리된 계획도시에서 살아가던 이 사람들은 어느 날 갑자기 아리아인에게 그 자리를 허무할 정도로 쉽게 내어줍니다. 왜 몰락했는지는 인더스 문명의 가장 큰 미스터리지요. 그 실마리가 되어줄 아리아인을 좇기 전에 지금까지 우리가 거쳐온 인더스 문명에서 인도 미술의 전통이라 할 만한 게 거의 다 나왔다는 사실을 짚고 가면 좋겠어요.

다음 강의에서 다룰 전통은 인도의 기나긴 역사 속에서 오래도록 빛을 낸 유산입니다. 다름 아닌 자기 자신 즉, 사람을 관찰하고 표현하는 태도죠. 오늘날까지 변하지 않고 이어지는 인도만의 아름다움을 곧 소개해드리겠습니다.

인도다움이 태어나다

인더스 문명 유적인 하라파와 모헨조다로는 뛰어난 건축술로 지어진 계획도시였다. 이곳
사람들은 국제 무역을 통해 메소포타미아와 교류하기도 했고, 차별 없는 평등한 사회를
이루기도 하며 문명을 꽃피웠다.

• 국제무역도시	하라파와 모헨조다로는 무역을 통해 다른 나라와 활발히 교류. 하라파에서 무역에 사용된 인장이 무더기로 발견.
	머리 셋 달린 동물이 새겨진 인장 인더스 문명에서 볼 수 없었던 비현실적인 동물이 새겨진 인장으로 메소포타미아 문명의 영향을 받아 만들어진 것으로 추정. **프로토 시바 인장** 인도의 강력한 신 '시바'가 맹수들 사이에서 염소를 보호하는 모습을 형상화한 것이라는 주장이 있으나 의견 분분.
• 계획도시 　모헨조다로	성채와 주거지로 이루어진 90만 평 규모의 계획도시. 도로와 하수 시설을 갖춘 최첨단 도시. 벽돌을 쌓아 발전된 건축물 지음. **예** 대욕장과 우물 ⋯▸ 도량형과 수학적 지식이 엿보임. 권력자를 상징하는 거대 건축물이 보이지 않음. 계급이 존재하지 않는 평등한 사회.
• 선인더스 문명의 　후계자	선인더스에 이어 흙을 다루는 능력이 뛰어났음. ❶ 건축에 사용할 벽돌 직접 제작함. 흙에 물을 넣어 다짐. → 모양을 찍어냄. → 굽거나 말림. → 벽돌 완성. ⋯▸ 구운 벽돌과 말린 벽돌이 모두 발견됨. 상당히 건조한 기후. ❷ 토기 제작에 신기술 적용. **참고** 마연, 물레 사용 ⋯▸ 뛰어난 토기 기술이 자기로 나아가지는 못함.

우리의 손이 우리도 모르게 그려나간
그 생명체들은 어디서 온 것일까.

- 미즈노 누리코

이상적인 신체를 빚어내다

#조각 전통 #춤추는 소녀 #디다르간지의 약시
#붉은 토르소 #구슬 목걸이 #제사장 왕

사람이 인형을 만들기 시작한 건 아주 먼 과거부터였습니다. 지금까지 발굴된 인형 중에 가장 오래됐다는 빌렌도르프의 비너스가 2만8000년 전 작품이니 말입니다.

현 인류의 조상인 신석기시대 사람들도 구석기시대에 나온 빌렌도르프의 비너스와 같은 인형을 만들었습니다. 앞서 인더스 문명에서 발견된 지모신을

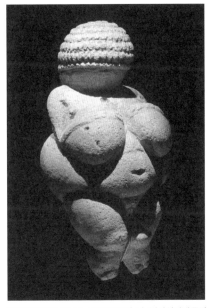

빌렌도르프의 비너스, 2만8000년 전, 빈자연사박물관
오스트리아 빌렌도르프 지방에서 발견되어 이러한
이름이 붙었다. 이 조각상이 무엇을 의미하는지 의견은
분분하지만 풍요를 기원하는 지모신이었으리라는
주장이 가장 설득력 있게 받아들여진다.

본 서구 학자들이 인더스 문명은 메소포타미아 문명의 영향을 받았다고 주장했다는 이야기를 소개했지요. 실제로 메소포타미아 문명에서 인형을 여러 점 만들긴 했어요. 아래 왼쪽이 기원전 3000년경, 오른쪽이 기원전 1400년경에 제작된 메소포타미아 인형입니다.

많이 달라진 건가요? 잘 모르겠어요.

시간이 흐른 만큼 발전했습니다. 왼쪽에 비해 오른쪽은 상하체도 확실히 구분되고 발도 생겼어요. 그래도 어딘가 어색하죠?

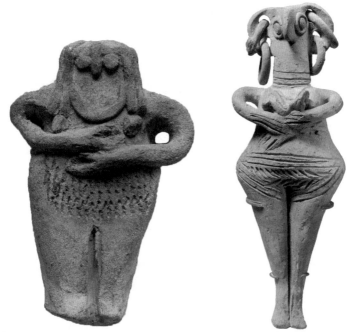

(왼쪽)메소포타미아의 테라코타 여신, 기원전 3000년경, 브루클린미술관
(오른쪽)여인, 기원전 1450~1200년경, 메트로폴리탄박물관

인도다움이 태어나다

| 주변에 대한 관심이 지모신 속에 |

비슷한 시기에 만든 인더스 문명의 지모신과 비교하면 메소포타미아의 인형은 더 어설프게 느껴진답니다. 인체 묘사에 있어서는 인도를 따를 데가 없었습니다. 누구보다 주변을 잘 관찰하는 사람들이었거든요. 선인더스 문명의 지모신은 인도에서 가장 오래된 인형입니다. 그 뒤를 이어 인더스 문명에서도 지모신 인형이 나왔다고 했죠. 이미 본 작품이지만 다시 둘을 나란히 놓아봅시다. 어떤가요?

오른쪽 인더스 문명 지모신이 약간 더 화려해 보여요.

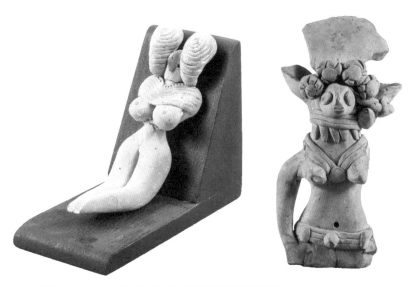

(왼쪽)메르가르의 지모신, 신석기시대, 파키스탄 카라치국립박물관
(오른쪽)모헨조다로의 지모신, 기원전 2500~1700년경, 파키스탄 카라치국립박물관

이상적인 신체를 빚어내다　　　　　　　　　　　　　　　　**145**

머리 장식 덕이 크지요. 하얀색을 띠는 선인더스 인형이 머리를 양옆으로 땋아 올린 게 다였다면 진한 색 인더스 문명 인형은 머리 앞쪽에 꽃 비슷한 걸 달았습니다. 그 위에 언뜻 요리사 모자처럼 보이는 건 갓 모양으로 묶어 올린 머리일 겁니다. 목에는 목걸이를 두르고 가슴께에도 하나 걸었습니다. 허리띠도 찼으니 선인더스 인형보다 확실히 화려해 보이죠.

흙으로 모양을 만들어 구운 제작 방식은 두 인형 모두 같아요. 물론 인더스 문명 때는 흙을 동그랗게 말아 머리에 다닥다닥 붙인다든가 하는 세부 표현이 더해지긴 했습니다. 그러나 인형의 전체적인 형태를 보면 선인더스로부터 인형 만드는 법을 배웠다고 추측할 수 있죠.

| 집집마다 신을 모시고 |

인더스 문명 유적지에 종교 시설이 안 보인다고 했던 이야기 기억하지요? 그만한 규모의 문명, 예를 들어 이집트 문명 유적지에는 신전과 신상이 큼직하게 서 있습니다. 하지만 인더스 문명에는 그런 게 없어요. 대신 모헨조다로나 하라파 집터 곳곳에서 지모신 인형들이 쏟아져 나왔어요. 지모신도 신이라고 하면 인더스 문명에도 신앙은 있었던 거겠죠.

설마 지모신 인형이 발견된 집들이 모두 신전은 아니었겠죠?

신전으로 가득한 도시였어도 재미있겠지만 그렇진 않았을 겁니다.

인도다움이 태어나다

(왼쪽)카르나크 대신전, 기원전 1500~1100년경, 이집트 룩소르
세계 최대의 종교 건축물로 손꼽히는 카르나크 대신전은 이집트 신과 파라오를 모신 여러 개의
신전이 모여 하나의 대신전을 이룬다.
(오른쪽)파키스탄 카라치국립박물관의 인더스 문명 전시실
전시실 케이스 안에 놓인 것만 봐도 테라코타가 얼마나 작은지 알 수 있다.

신전에 모신 신상이라기에는 지모신 인형이 굉장히 조그마하거든요.
파키스탄 카라치국립박물관에 인더스 문명의 인물 조각이 위의 오
른쪽과 같이 전시되어 있는데, 경외심을 불러일으키려는 목적으로
제작된 이집트 신상에 비해 인더스 문명의 인형은 크기가 터무니없
이 작죠.

정말 작네요. 조각만 봤을 땐 가늠이 안 됐어요.

미술을 책으로만 접했을 때 하기 쉬운 오해가 바로 사이즈예요. 어마어마하게 큰 이집트 카르나크 대신전도, 조막만 한 지모신 인형도 사진 한 장에 평등하게 담기니 말입니다.

지모신 인형이 실제 신상으로 여겨졌다는 건 인더스 문명 사람들이 집집마다 작은 신을 모시고 살았다는 뜻이 됩니다. 얼마 전까지 우리나라에도 비슷

정화수를 떠놓고 기도를 올리는 모습
우리나라의 민속신앙 중 하나인 정화수는 이른 새벽에 길어 올린 우물물이 신령하다는 믿음에서 비롯됐다. 부엌 신인 조왕신에게 바치는 치성이라고도 본다.

한 풍습이 있었어요. 매일 새벽 어머니들이 깨끗한 물을 떠다가 고이 모셔놓고 기도하곤 했으니까요. 이때 신은 다름 아닌 물입니다. 깨끗한 물에 신성한 힘이 깃들어 집을 수호해준다고 생각한 거예요. 이 물을 깨끗하다는 의미에서 정화수 또는 정안수라고 불렀어요. 지모신도 이런 수호신 역할을 했을 수 있죠. 대형 종교 시설이 발견되지 않는 이유는 이렇게 각자의 집에 신이 있었기 때문일 가능성이 크고요.

신전에 가지 않아도 집에 신이 있으니 든든하긴 했겠군요.

인도다움이 태어나다

| 신체를 만드는 데 도가 튼 사람들 |

인더스 문명 사람들은 인형으로 지모신뿐만 아니라 자신을 본뜬 인간 형상도 만들었어요. 아래 춤추는 소녀를 보세요. 이 조각은 재료가 흙도 돌도 아닌 청동입니다.

그럼 이제 청동기시대인 건가요?

네, 인더스 문명은 신석기와 청동기에 걸쳐 있어요. 특이한 건 인더스 문명에서 이 조각 외에 다른 청동 조각이 발견되지 않았다는 겁니다.

와, 엄청 귀한 거네요.

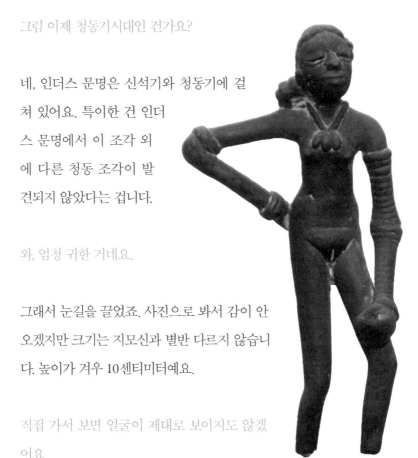

그래서 눈길을 끌었죠. 사진으로 봐서 감이 안 오겠지만 크기는 지모신과 별반 다르지 않습니다. 높이가 겨우 10센티미터예요.

직접 가서 보면 얼굴이 제대로 보이지도 않겠어요.

춤추는 소녀, 기원전 2000~1750년, 모헨조다로 출토, 인도 뉴델리국립박물관

이럴 때는 사진으로 보는 게 장점일 수 있겠네요. 조각의 얼굴을 확대해서 볼까요? 고개는 15도 정도 옆으로 돌려 살짝 위를 향하고 있어요. 감은 눈은 쭉 찢어졌고 두꺼운 입술은 툭 튀어나왔습니다.

표정을 읽을 수 없네요. 졸린 건지, 슬픈 건지….

주목할 부분은 얼굴보다 몸입니다. 아무 이유 없이 춤추는 소녀라는 이름이 붙진 않았습니다. 한번 오른쪽 사진에서 뒷모습이 어떤 포즈를 취하고 있는지 보세요. 살짝 구부린 무릎이 남다르지요? 우리가 보는 사진 기준으로 왼쪽 무릎을 더 많이 구부리고 있는데 왼편 종아리가 바깥쪽으로 살며시 돌아간 모습이 인상적입니다. 그러면서 오른쪽 골반은 앞으로 나오게, 왼쪽 골반은 뒤로 들어가게 조각했어요. 어깨와 팔도 마찬가지입니다. 왼쪽 어깨와 팔을 앞으로 쑥 내민 반면 오른쪽 어깨는 뒤로 빼서 뒷짐을 지고 있지요.

얼핏 봤을 땐 몰랐는데 확실히 움직임이 느껴져요.

눈을 지그시 감고 음악을 즐기며 몸을 흔드는 모습 같죠. 이 조각을 만든 사람이 실제로 소녀가 춤추는 모습을 표현하려고 했

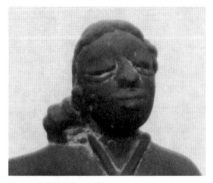

춤추는 소녀의 얼굴(부분)

인도다움이 태어나다

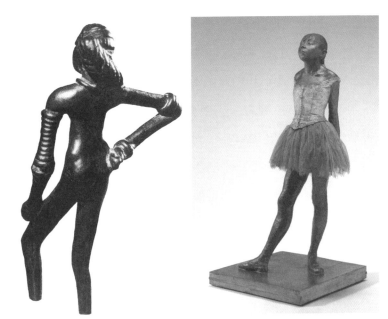

(왼쪽)춤추는 소녀의 뒷모습 (오른쪽)에드가 드가, 열네 살짜리 무용수, 1878~1881년, 미국 워싱턴내셔널갤러리
무용수의 모습에 천착했던 에드가 드가는 드로잉, 회화, 브론즈 캐스팅에 이르기까지 다양한 재료와 방법으로 무용수의 모습을 포착해냈다.

는지는 알 순 없어도 찰나의 동작을 실감나게 포착한 건 사실이에 요. 자세에 따라 미묘하게 달라지는 몸의 특징을 잘 잡아냈습니다. 저는 이 조각상을 보면 에드가 드가가 표현한 발레리나가 떠오릅니 다. 보통 드가의 작품은 그림이 유명하지만 조각도 있어요. 오른쪽이 그 작품입니다. 춤추는 소녀 조각상과 비슷하게 한쪽 발은 바깥으로 뻗고 고개를 살포시 옆으로 돌린 발레리나의 모습이죠.

드가의 조각에 비하면 확실히 춤추는 소녀 조각이 서툴러 보이긴 해요.

그럴 수 있어요. 많은 사람이 춤추는 소녀 조각을 보면서 '나도 저 정도는 만들 수 있겠는데?'라고 생각할지 모릅니다. 인체를 해부학적으로 꿰고 있는 현대인의 시선에선 그다지 대단해 보이지 않으니까요. 하지만 기원전이에요. 근육이 어떤 식으로 몸에 자리 잡고 있는지, 뼈의 구조와 모양은 어떤지, 신체 부위마다 피부 두께는 얼마나 다른지, 이목구비는 어느 정도 떨어져 있는지 등 당시 사람들은 우리만큼 인체를 객관적으로 바라볼 수 없었습니다.

우리도 인체에 관한 사전 지식 없이 눈앞에 있는 인간을 조각해야 한다면 춤추는 소녀 조각상보다 뛰어나게 만들긴 어려울 거예요. 자

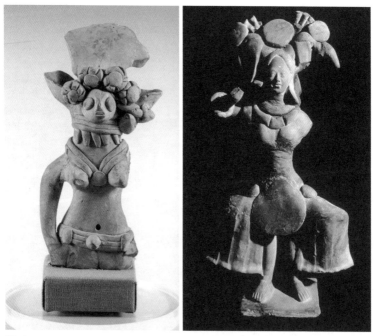

(왼쪽)모헨조다로의 지모신, 기원전 2500~1700년경, 파키스탄 카라치국립박물관
(오른쪽)테라코타, 기원전 3세기 초, 파트나 출토, 인도 비하르박물관

　　　　　　　　　　　　　　　　　인도다움이 태어나다

연스러운 조각을 위해서는 지식과 경험, 노하우가 필요하죠. 인더스 문명에서는 특유의 관찰력을 발휘해 인물 조각을 만드는 노하우를 차근차근 발전시켜나갔습니다.

그럼 시간이 흘러 지모신에 그 노하우가 어떻게 반영됐는지 살펴봅시다. 왼쪽 페이지의 오른쪽 사진은 기원전 3세기 초에 만들어진 지모신 인형입니다. 인더스 문명에서 1500여 년 뒤에 나온 작품이죠. 어떻게 보이나요?

진짜 사람 같아졌네요! 왼쪽은 이제 외계인처럼 보일 지경이에요.

그렇습니다. 오른쪽 작품은 우리가 아는 사람의 모습과 많이 가까워졌어요. 그래도 인체 표현은 여전히 어설픕니다. 하반신은 치마인지 못 만든 의자인지 명확히 구분이 안 돼요. 그런데 기원전 3세기 후반이 되면 이 미숙함마저 사라져버립니다. 페이지를 넘겨보세요.

| 지모신에서 정령으로 |

엄청 잘 만들었긴 한데 여전히 가슴이 강조돼 있군요.

딱 봐도 기술이 발전했다는 걸 알 수 있지요. 흙으로 빚은 게 아니라 돌을 깎아 만들었고 키가 무려 160센티미터예요. 10~15센티미터였던 이전 지모신 조각들과 비교가 안 되죠.

이 무렵 인도에서는 지모신 비슷한 존재를 '약시'라 불렀습니다. 세상

어디에서나 발견할 수 있는 지모신이 아니라 인도만의 이름을 갖게 된 겁니다. '약샤'라 부르는 남성 신도 등장합니다. 둘 다 풍요를 관장하는 자연신이자 정령이에요. 참고로 정확한 방법이라고 장담할 수 없지만 인도 미술을 공부하다가 눈치챈 팁인데요, 인도 말에서 약시처럼 '이'로 끝나면 여성, 약샤처럼 '아'로 끝나면 남성이더라고요.

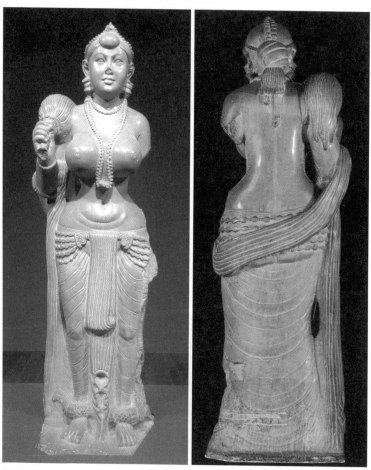

(왼쪽)디다르간지의 약시 정면 모습 (오른쪽)디다르간지의 약시 뒷모습, 기원전 3세기 말, 파트나 디다르간지 출토, 인도 비하르박물관

인도나움이 태어나다

앞서 보던 지모신과 같은 존재가 맞나요? 너무 달라 보여서….

신과 가까운 정령이라 보면 돼요. 손에 뭘 들거나 잡고 있는지에 따라 망고나무의 정령이니, 달의 정령이니 구분할 수도 있습니다. 다만 이 약시 조각상은 딱히 어떤 표식을 들고 있지는 않아요.

뭔가 들고 있긴 한데요.

차우리, 한자로는 불자라고 하는 물건이에요. 나중에 종교 의례용구로 쓰이지만 이땐 벌레를 쫓는 도구였죠. 이 시기 인도가 무척 덥고 벌레가 많아서 저런 차우리를 들고 있는 거예요.

왼쪽에서 다시 약시상을 보세요. 더워서 그렇겠지만 상의를 입지 않은 채 치마만 걸쳤습니다. 허리띠 아래로 늘어지듯이 쭉쭉 그어놓은 게 치맛자락이에요. 치마도 보통 얇은 게 아닙니다. 다리 윤곽이 다 드러나서 중간에 툭 튀

불자, 조선시대, 서울역사박물관
불자는 마음의 티끌과 번뇌를 털어낸다는 의미를 지닌 의례용구로, 원래는 벌레를 쫓아내는 생활용구였다.

어나온 무릎이 보여요. 다리를 무작정 일자로 조각한 게 아니라 정확한 위치에 무릎을 조각했죠.

신체의 모든 부분이 훨씬 자연스러워졌네요.

인체를 깊이 이해해야만 만들 수 있는 조각입니다. 명확한 이목구비, 둥근 어깨, 들어 올렸을 때 가슴께에 오는 팔, 굴곡진 다리, 무릎의 위치까지… 무엇보다 제 눈길을 끄는 건 아랫배에 진 주름이에요. 아름다운 모습으로 정령을 재현하면서도 늘어진

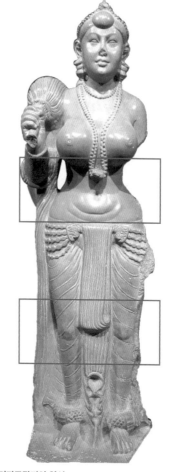

디다르간지의 약시

살을 담아냈잖아요. 이 표현 하나로 약시가 먼 천상 세계에 있는 게 아니라 우리 곁에 있는 것처럼 느껴집니다. 이게 인도 사람들이 자기를 들여다본 끝에 알게 된 인간다움이 아닐까요? 신마저 살을 가진 현실적인 존재로 만들어버리는 강력한 사실성 말입니다.

인도다움이 태어나다

망고를 잡은 약시, 기원전 1세기경, 인도 마드야 프라데시주 산치
양팔을 펼쳐 망고나무를 잡고 있는 약시를 표현했다. 골반을 쑥 뺀 채 한쪽 발만 나무 밑동에 올린 자세로 서 있다. 경쾌한 율동미가 돋보이는 조각이다.

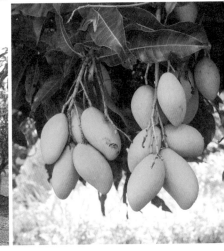

(왼쪽)망고나무 (오른쪽)실제 망고가 열리는 모습
인도는 오늘날 전 세계 망고의 40퍼센트를 생산하는 그야말로 망고의 나라다. 인도의 망고 종류는 1000종이 넘는다. 매해 7월이면 델리에서는 망고 축제가 열린다.

이상적인 신체를 빚어내다

| 균형 있는 신체는 배에서부터 |

다른 조각에서도 인도의 남다른 사실성은 분명히 드러납니다. 토실토실한 아랫배가 인상적인 오른쪽 조각을 보세요. 이 조각은 높이가 고작 9센티미터입니다. 작은 크기인데도 튼실한 무게감이 있어서 꼭 큰 조각 같아요. 붉은 토르소라 부르고요. 머리와 팔다리 없이 몸통만 만든 조각상을 토르소라 합니다. 아마 이 조각은 토르소로 만들 의도는 없었을 거예요. 어깨 부근이 깨진 걸로 봐선 여기에 팔을 끼워 넣었던 듯싶습니다. 어깨와 목 쪽에 동그랗게 파인 홈을 그냥 만들어놓진 않았을 겁니다.

그런데 왜 저렇게 배가 나온 모습을 조각한 거죠?

믿기지 않겠지만 붉은 토르소의 몸을 이상적인 신체라고 생각했기 때문이에요. 지금 우리가 아름답다고, 혹은 이상적이라고 보는 몸과는 차이가 상당하지요?

그러네요. 적어도 제가 원하는 몸은 아니에요.

모두가 꿈꾸는 몸은 다음 페이지의 그리스 조각상 같은 몸이겠지요. 붉은 토르소와 나란히 놓고 보면 차이가 느껴집니다. 올림픽이 시작된 나라 아니랄까 봐 그리스 조각상은 운동을 열심히 한 몸입니다. 갈비뼈 바로 아랫부분과 허리 부분이 쏙 들어가 있어요. 이 정도 몸

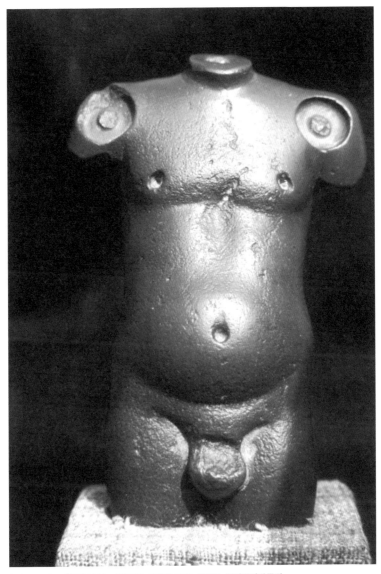

붉은 토르소, 기원전 2100~1750년, 하라파 출토, 인도 뉴델리국립박물관

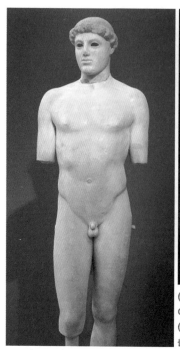
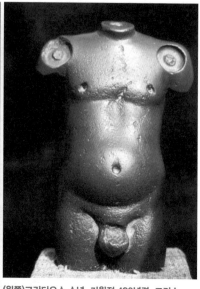

(왼쪽)크리티오스 소년, 기원전 480년경, 그리스 아크로폴리스박물관
(오른쪽)붉은 토르소, 기원전 2100~1750년, 하라파 출토, 인도 뉴델리국립박물관

매에 복근을 붙이려면 가끔 하는 운동으론 어렵습니다. 꾸준히 규칙적으로 해야죠. 반면 붉은 토르소는 운동을 별로 안 한 것 같습니다. 근육은커녕 볼록한 배를 자랑하고 있어요.

이상과 현실의 대비를 보는 느낌도 드네요…

오늘날 시선으로 보면 그리스 조각상이 이상이고 붉은 토르소가 외면하고 싶은 현실일지 몰라도 인더스 문명 사람들은 토르소 같은 몸을 꿈꿨습니다. 전통적으로 인도에서는 돈이 많거나 신분이 높을수록 배가 나온다고 믿었어요. 요즘처럼 배불리 먹는 게 어려운 시절

인도다움이 태어나다

1965년에 열린 우량아 선발대회
아이를 데려온 부모들이 심사를 기다리고 있다. 1960~1970년대에는 아예 어린이날 기념행사에서 우량아를 선발할 정도로 우량아 선발대회가 인기를 끌었다.

이었기에 생긴 믿음이었을 거예요. 우리나라도 매년 우량아 선발대회를 열었듯이 살집 있는 몸을 좋게 보던 시절이 있었어요. 가난해서 굶는 사람들이 많았으니 말이에요.

많이 먹고, 먹이고 싶었던 마음이 반영된 거군요.

배를 불룩하게 만든 데는 인도만의 특별한 이유가 또 있었습니다. 튀어나온 아랫배를 인도에서는 '프라나'라고 해요. 고대 인도어로 숨, 숨결이라는 뜻입니다. 아랫배에 모인 게 지방이 아니라 숨이라 본 거죠. 인도에서 유래한 요가에서는 숨 쉬는 방법을 굉장히 중요하게 가르칩니다. 아랫배가 발달해야 온몸의 균형이 잡히고 호흡으로 몸의 기를 원활하게 순환시킬 수 있다고 하지요.

갠지스강 앞에서 아침 명상을 하는 모습
요가는 본래 인도에서 행해졌던 영적 수련법으로 명상부터 여러 자세를 취하는 것까지 그 형태는
다양하다. 오늘날에는 주로 운동으로 알려져 있다. 불교를 만든 석가모니 역시 요가에서 유래한
명상을 자주 했다고 한다.

예전에 유행했던 단전호흡이랑 비슷하지 않나요?

맞아요. 단전호흡도 뿌리는 요가에 있어요. 단전이 배꼽 부근이거든
요. 단전에 손을 올려놓고 숨을 쭉 들이마셔서 모아뒀다가 내뿜는
게 단전호흡입니다. 그걸 오래 수련하면 배가 자연스레 나온대요.

단전호흡의 유행이 그래서 사라졌나 봐요.

인도에서 아랫배가 나왔다는 건 프라나, 즉 몸의 균형과 중심이 잡
힌 건강한 상태를 의미했습니다. 일을 안 해도 먹고살 수 있는 사람
이나 실현 가능한 상태였을 테니 부유하거나 신분이 높을수록 배가
나온다고 믿게 된 겁니다. 요가가 언제 시작되었는지 알 수 없지만
적어도 붉은 토르소는 당시 모두가 동경한 몸매였던 거지요.

뱃살이 인정받는 시대… 그 시대로 가고 싶네요.

미의 기준은 시대에 따라 달라지니 우리에게도 그런 시절이 다시 올지 모르죠. 저도 그리스 조각상의 근육질 몸매는 가질 수 없을 것 같고 붉은 토르소의 푸근한 몸매가 좋습니다. 조각이 주는 촉각부터 붉은 토르소 쪽이 훨씬 친근하기도 하고요.

| 조각을 보면 만지고 싶어지는 이유 |

조각이 주는 촉각이요? 만져본 적 있으신가요?

그런 뜻이 아니에요. 다른 그리스 조각상과 비교해 봅시다. 왼쪽 조

(왼쪽)도리포로스, 로마시대 복제품, 1세기, 이탈리아 우피치미술관
(오른쪽)붉은 토르소, 기원전 2100~1750년, 하라파 출토, 인도 뉴델리국립박물관

각상과 오른쪽 붉은 토르소가 아주 다른 느낌이죠? 왼쪽은 윗몸일
으키기를 매일 100개씩 3년은 했을 것 같이 탄탄한 배를 뽐냅니다.
만지면 딱딱할 것 같아요. 반면 붉은 토르소는 찌르면 폭 들어갈 것
처럼 말랑해 보입니다. 말랑할 리가 없는데도요.

이 지점이 바로 '조각이 주는 촉각'이에요. 조각은 입체라서 덩어리가
주는 느낌, 예를 들어 딱딱함이나 몰캉함까지 느껴지게 만들 수 있습
니다. 회화와 다른, 조각만
의 특징이죠. 촉각을 불러
일으키는 미술인 거예요.

그림 중에서도 질감이 느
껴지는 것들이 있던데요?

우둘투둘한 그림이 있긴
해요. 클로드 모네의 수
련이 그렇죠. 유화 물감
을 겹겹이 칠해놓아서 만
지고 싶어집니다. 하지만
두툼할 뿐이지 실제 꽃을
만졌을 때 느껴지는 촉감
을 재현한 건 아니잖아요?
'물감의 감촉이 나겠군'
하는 생각만 들고요.

**클로드 모네, 수련, 1914~1916년경, 미국
샌프란시스코미술관**
표시한 부분이 멀리서 봤을 때의 모습으로, 가까이서
보면 그저 물감을 발라놓은 것이지만 멀리서 보면 한
송이 수련으로 보인다.

앞서 본 두 토르소는 다 돌로 만들어졌으니 딱딱한 게 당연합니다. 그런데 딱 봤을 때 하나는 매우 탄탄한, 다른 하나는 몰랑몰랑한 살의 느낌을 줍니다. 이같이 보는 것만으로, 촉각이 느껴지도록 하는 건 조각만이 할 수 있는 일이에요.

그냥 돌덩이를 만져보고 싶은 돌덩이로 만들어낸 거군요.

네, 인도 조각은 유독 건드려보고 싶어질 정도로 살의 느낌을 잘 표현합니다. 그 때문에 박물관에 가면 '만지면 안 되는데, 안 되는데' 하면서도 저절로 손이 가죠. 살의 감각을 밀고 나가는 건 이후 쭉 그렇습니다. 아래를 보세요. 붉은 토르소 옆에 기원전 3세기 인도에서 만든 토르소를 놓았어요.

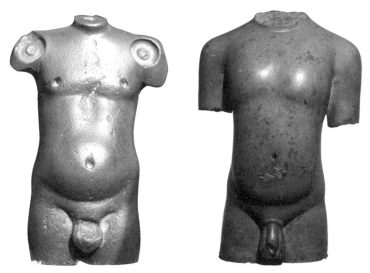

(왼쪽)붉은 토르소, 기원전 2100~1750년, 하라파 출토, 인도 뉴델리국립박물관
(오른쪽)파탈리푸트라 토르소, 기원전 3세기경, 파트나 출토, 인도 파트나박물관

비슷하지만 살이 좀 빠졌네요…?

인도 역사의 주인공이 아리아인으로 바뀐 뒤의 작품이라 그래요. 어느 날 비슷한 토르소를 뚝딱 만들었을 리는 없습니다. 기원을 따지면 인더스 문명 조각에서 시작된 겁니다.

사람이 바뀌어도 기술력은 사라지지 않았군요.

맞습니다. 선인더스와 인더스 문명부터 내려온 사실적인 신체 동작과 살의 촉각을 생생하게 표현하려는 태도는 인도 미술의 중요한 경향성이에요. 앞으로 보게 될 작품에서도 이런 특징을 끊임없이 확인할 수 있습니다.

| 구별 짓고자 하는 욕망이 불러온 세계 |

또 다른 인도 미술의 특징은 구별 짓기에 관한 겁니다. 오른쪽 작품들의 공통점이 뭔지 찾아보세요. 이미 우리가 모두 본 조각들이죠.

글쎄요. 여성이라는 점인가요?

그것도 공통점이 될 수 있겠군요. 하지만 여기서 말씀드리려는 건 좀 더 세부적인 부분이랍니다. 네 작품 모두 화려한 장신구를 걸치고 있다는 거예요.

인도다움이 태어나다

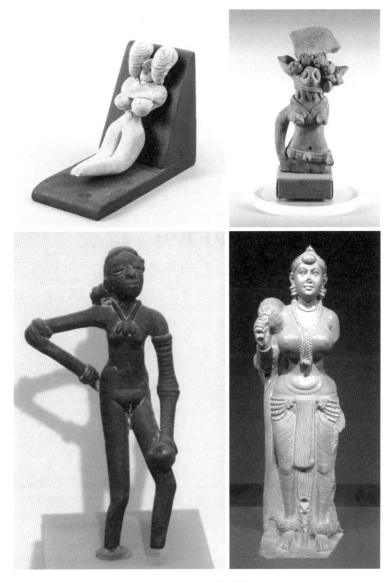

(왼쪽 위)메르가르의 지모신, 신석기시대, 파키스탄 카라치국립박물관
(오른쪽 위)모헨조다로의 지모신, 기원전 2500~1700년경, 파키스탄 카라치국립박물관
(왼쪽 아래)춤추는 소녀, 기원전 2000~1750년, 모헨조다로 출토, 인도 뉴델리국립박물관
(오른쪽 아래)디다르간지의 약시, 기원전 3세기경, 파트나 디다르간지 출토, 인도 비하르박물관

먼저 춤추는 소녀의 팔에 주목해볼까요? 왼팔 손목과 팔꿈치에 팔찌를 하나씩, 오른팔에는 팔뚝부터 손목까지 팔찌를 칭칭 둘렀습니다. 목걸이도 빼놓지 않았어요. 지모신이나 약시도 마찬가지입니다. 한술 더 떠 귀걸이나 머리 장식도 눈에 띄네요.

지금도 인도 사람들이 장신구에 쏟는 열정은 세계에서 둘째가라면 서럽습니다. 인도 영화만 봐도 장신구를 달고 춤추는 배우들을 흔하게 볼 수 있어요. 혼수로 워낙 금을 많이 해서 오늘날에도 인도의 결혼 철이면 전 세계 금값이 움직일 정도지요.

그 열정은 선인더스, 인더스 문명까지 거슬러 올라갑니다. 실제로 두 문명의 유적에서 장신구가 여럿 나왔어요. 당시 장신구는 소박했습니다. 오른쪽 목걸이를 보세요.

그래도 생각보다 화려한데요.

그렇긴 하죠? 아무렇게나 재료를 꿰지 않았어요. 아래 목걸이는 왼쪽과 오른쪽 끝에는 반원 청동을, 그다음엔 대롱 모양으로 깎은 붉은 홍옥을, 사이사이에 긴 청동을 넣었습니다. 번갈아 놓인 청록색과 붉은색이 조화롭지요. 홍옥은 보석은 아니고 돌덩이에 가까운 준보석이긴 해도 색 조합 덕에 나름 화려해 보입니다. 보석이나 금을 가공할 기술이 발전하지 못한 선사시대에 만들었지만 아름답습니다.

보다 보니 갖고 싶어져요.

인도다움이 태어나다

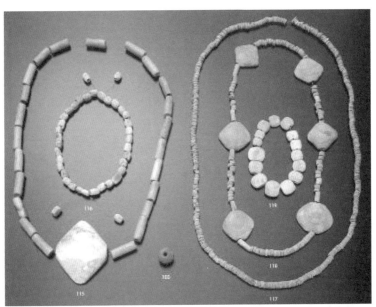

(위)선인더스 문명의 구슬 목걸이, 신석기시대, 메르가르 출토
(아래)인더스 문명의 구슬 목걸이, 청동기시대, 모헨조다로 출토

위 목걸이에서는 아직 색 조합은 고려되지 않았다. 그러나 꿸 수 있도록 작은 돌들을 일부러 대롱 모양으로 깎고 목에 걸었을 때 큰 돌이 가슴 부분에 오도록 일부러 배치한 데에서 상당히 공들여 만들었음을 알 수 있다.

이상적인 신체를 빚어내다

이렇게 예쁜 목걸이의 주인은 누구였을까요? 흔한 물건은 아니었으니 지체 높은 사람이었을 것 같죠. 하지만 평등한 도시를 건설했던 인더스 문명에서 나온 거라 섣불리 단정할 수 없습니다. 물론 원래 인도 조각으로만 치면 장신구를 달 수 있는 존재는 얼마 안 되긴 합니다. 장신구를 한다는 건 고귀한 존재, 신분이 높은 사람이거나 신이라는 뜻이에요.

그래서 아까 보여주신 조각상 대부분이 지모신이었군요.

그렇습니다. 시간이 지나면서 장신구에도 변화가 보입니다. 선인더스보다는 인더스 문명이, 인더스 문명보다는 기원전 3세기 지모신이 더 화려한 장신구를 걸쳤지요. 실제 사회를 반영한 모습이었을 거예요. 사람들끼리 장신구를 활용해 '내가 더 높은 존재다!'라며 구분 짓기 시작했던 거죠. 그러다 보니 장신구도 늘고 복잡해져요. 완전히 계급의 상징으로 자리 잡는 데는 시간이 더 필요하지만요.

나중에는 장신구를 많이 걸칠수록 계급이 높다고 보면 되나요?

20세기까지는 그랬어요. 옷은 안 입었어도 목걸이는 걸치고 바깥을 나다니는 인도인의 모습이 인류학자들의 사진으로 남아 있습니다. 장신구를 한다는 게 지위의 표시였으니까요. 카스트가 사람을 네 계급으로 분류한다고 했죠? 가장 아래 카스트에도 속하지 못하는 달리트는 아예 장신구가 허락되지 않습니다.

(위)발리우드 영화의 한 장면

인도의 배우 마두리 딕시트가 장신구를 잔뜩 걸친 채 춤을 추고 있다. 발리우드란 인도 뭄바이의
옛 이름인 봄베이와 미국 영화 산업의 중심지인 할리우드를 합친 말로, 인도 영화 전반을 일컫는다.
영화에 콘서트와 뮤지컬의 요소를 가미한 게 특징이다.

(아래)불가촉천민의 삶

인도에서 카스트에 의한 차별은 공식적으로 금지되었으나 지금도 여전히 차별이 존재한다.
불가촉천민은 시체나 사진에서 볼 수 있듯이 오물 처리 등 다들 피하는 일에만 종사할 수 있었다.

아… 자기 돈으로 사서 해도 안 되나요? 너무한데요.

그만큼 '장신구=계급'이라는 공식이 인도 사람들에게 오래도록 당연했다는 사실을 알 수 있습니다. 이 공식은 기억해둡시다. 우리가 볼 인도 미술에서 계속 적용되거든요. 물론 장신구가 계급의 표지라는 건 어느 지역에서나 비슷합니다. 그 정도가 다를 뿐이죠.

| 장신구는 여성의 몫? |

지금까지 여성의 장신구만 이야기했지만 남성에게도 계급을 나타내는 장신구가 있었습니다. 바로 옷이에요. 옷을 걸친 게 뭐 그렇게 대수냐는 분이 있을지 몰라도 인더스 문명의 조각 중 옷을 입은 걸 찾는 게 더 어렵습니다. 앞서 본 선인더스, 인더스 문명 조각들 모두 장신구만 걸치고 있었잖아요?

생각해보니 거의 다 벌거벗고 있었네요.

그래서 모헨조다로에서 오른쪽 흉상이 발굴됐을 때 학자들은 제사장 왕이라 주장했죠. 인더스 문명에서 발견된 테라코타 인형과 조각상을 통틀어 옷을 입은 건 이 흉상이 유일해요. 분명 보통 사람은 아니었을 겁니다.
옷을 자세히 보세요. 꽤 패셔너블한 옷입니다. 취향에는 안 맞을 수 있는데 아무튼 입었다는 게 중요합니다. 이마에도 뭔가 둘렀어요. 머

리 뒤로 늘어진 리본을 보니 끈을 질끈 동여맨 듯하고요. 수염은 마치 스트레이트파마를 한 듯 곧게 뻗어 있죠? 수염을 길러본 분은 알겠지만 절대 저렇게 곧을 수 없습니다. 뒤통수로 이어지는 머리카락까지 가지런히 손질돼 있어요.

설마 파마 기술이 벌써 발명되진 않았을 테고…

어쩌면 '전담 미용사가 있지 않았을까?' 하는 상상을 불러일으키죠. 이 모든 증거는 흉상의 모델이 매우 고귀한 존재, 제사장 왕일지 모른다는 사실을 가리킵니다. 실망하실까 봐 미리 말씀드리는데 이 흉

제사장 왕, 기원전 2100~1750년경, 모헨조다로 출토, 파키스탄 카라치국립박물관
인더스 문명 조각 중 유일하게 옷을 입은 조각으로 당시 신분이 높은 사람을 본떠 만든 것으로 추정된다. 옷과 머리 장식이 인상적이며 드라비다인의 특유의 생김새를 잘 표현했다.

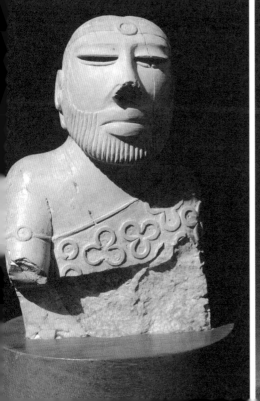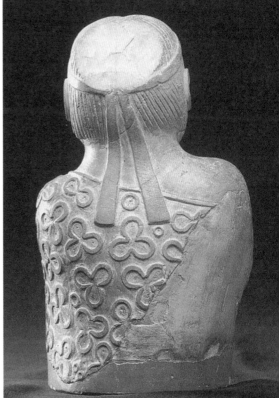

상의 높이 역시 17센티밖에 안 됩니다. 매우 작죠. 그래도 사람들은 이 조각에 열광했어요. 커다랗게 만들어 아래처럼 모헨조다로 유적지에 떡 세워놓았으니까요.

옷 입고 머리와 수염 좀 다듬었다고 이 조각이 꼭 제사장 왕이라고 할 수 있나요?

확신할 순 없죠. 중요한 건 신분이 높든 낮든 실제 사람을 조각상으로 만들기 시작했다는 거예요. 그것도 자기네 종족의 개성을 고스란히 담아서요. 오른쪽 흉상의 얼굴을 다시 한번 들여다보세요. 눈은 옆으로 쭉 찢어져 있고, 입술은 두꺼운 데다 툭 튀어나왔습니다. 인더스 문명을 일군 종족이 드라비다인이라고 했지요? 드라비다

모헨조다로에 세워진 제사장 왕 흉상의 복제품

인도다움이 태어나다

인 특유의 생김새가 이 흉상에 잘 드러나 있습니다. 이런 비슷한 얼굴이 인더스 문명의 여러 조각에서 반복되니까 우연이 아니라 실제 자신들의 모습을 반영한 결과로 봐야겠죠. 인더스 문명에 제사장 왕이 실제로 있었다 해도 놀랍진 않습니다. 장신구나 옷 등으로 서로를 구별 짓

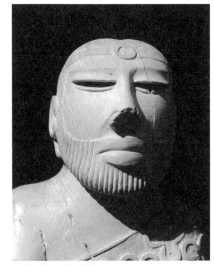

제사장 왕의 얼굴(부분)

는 동시에 자신을 표현하고자 하는 욕망이 생겨나고 있었다는 걸 점점 화려한 장신구를 걸치는 방향으로 변화한 지모신 조각들에서 확인했어요. 이후 아리아인이 들어오면 아예 카스트를 만들어 노골적인 신분제가 실시됩니다.

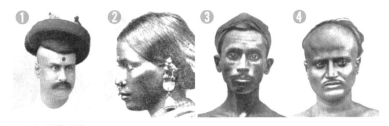

인도의 다양한 종족
오늘날 인도는 수많은 종족이 살아가고 있으며, 서로 섞이기도 했다. 드라비다인 역시 그중 하나로, 2번과 3번 사람이 남인도에 많이 사는 드라비다인의 모습이다.

이상적인 신체를 빚어내다

| 드라비다인, 그 후 |

이제 인더스 문명 최후의 미스터리를 쫓으면서 강의를 마무리해볼
까 해요. 앞서 어느 날 갑자기 드라비다인이 자취를 감추고 아리아
인이 그 자리를 차지한다고 했는데, '어느 날 갑자기' '자취를 감췄
다'는 드라마틱한 표현에서 느꼈을지 모르겠지만 인더스 문명의 마
지막은 여전히 의문으로 가득합니다.

자취를 감췄다니 어디론가 사라졌다는 건가요?

아리아인의 성경이라 할 수 있는 『리그베다』에 힌트가 될 만한 구절
이 나옵니다.

> 피부가 검고 추하고 입술이 황소 입술 같고 들창코를 가졌다.
> 남근을 섬기고 거칠게 말하며 가축을 많이 기르고 성채에 산다.
> 인드라가 많은 다사를 죽였다.
>
> ―『리그베다』

인드라가 아리아인의 신, 다사는 드라비다인을 가리켜요. 이 구절은
아리아인이 드라비다인을 관찰한 뒤 전쟁을 벌여 살던 데서 몰아냈
다는 내용이라고 해석됐습니다. 즉 인더스 문명은 드라비다인이 아

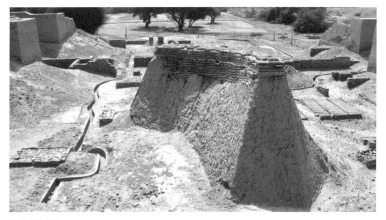

하라파의 모습
벽돌로 쌓은 성채가 보인다. 인더스 문명이 존재했음을 세상에 알린 하라파 유적은 일찍 발견된 만큼
훼손도 일렀지만 적어도 전쟁의 흔적은 보이지 않는다.

리아인에게 정복당해 끝났다고 본 거죠. 문제는 아리아인과 드라비
다인의 전쟁, 드라비다인이 사라진 과정을 보여주는 증거가 발견되
지 않았다는 거예요. 전쟁을 하면 흔적이 남을 수밖에 없습니다. 하
지만 인더스 문명 유적지에서는 무기 하나 나오지 않았어요. 건물이
강제로 파괴된 흔적도 없고요.

기습당해서 싸울 새도 없이 패했을 수도 있지 않을까요?

알 수 없죠. 드라비다인이 평화를 사랑하는 사람들이었던 건 맞아
요. 위아래 없이 비교적 평등하게 살았고, 성채를 지어 방어는 했지
만 공격을 위한 무기는 만들지 않았으니까요. 그렇다고 해도 적이 쳐
들어오면 맞서긴 했겠죠. 그런데 방어를 했던 흔적조차 나오지 않으
니 기묘하죠.

인도 남부 케랄라주의 풍경
인도의 남부는 해양성 기후로, 북인도에 비해 여름에 덜 덥고 겨울에 덜 추워 훨씬 살기에 좋다.
북인도에 비해 소득도 훨씬 높은 편이며, 비가 자주 내려 밀림이 우거진 곳도 많다.

정말로 갑자기 사라지기라도 한 건가요?

그렇다고 봅니다. 선인더스와 인더스 문명이 번성하던 시기에 인더스강 유역이 지금처럼 황량하지 않았을지도 모른다고 이야기했던 걸 기억하나요? 이 시점에 인더스강 유역이 도저히 살 수 없을 정도로 건조해졌던 것 같습니다. 견디지 못한 드라비다인이 결국 도시를 버리고 남쪽으로 내려갔으리라는 설이 현재 가장 지지를 받고 있어요. 실제로 오늘날 인도 남쪽에서 드라비다인의 후손을 많이 볼 수 있습니다.

기원전 8000년에 시작된 선인더스 문명의 뒤를 이어 기원전 1700년경까지 맥을 이어온 인더스 문명은 이렇게 막을 내립니다. 걱정할 필요 없습니다. 곧바로 새로운 바람이 불어오거든요. 아리아인이 새로 신화의 시대를 연 데다가 불교가 서서히 고개를 들고 일어섭니다.

인도다움이 태어나다

선인더스 문명과 인더스 문명에서 이룩한 사실적인 신체 표현, 생생한 살의 감각은 인도 미술의 전통이 되어 고유의 재현 방식으로 자리 잡는다.

- **사실적인 신체 표현**

선인더스, 인더스 문명 사람들은 뛰어난 관찰력으로 인물 조각을 만드는 노하우를 발전시킴.

지모신
인더스 문명 집터에서 대량의 지모신 인형 발굴.
집집마다 지모신 인형을 두고 신처럼 섬겼으리라 추정.
춤추는 소녀(기원전 2000~1750년)
신체의 움직임이 느껴지는 조각.
자세에 따라 달라지는 미묘한 몸의 특징을 실감나게 표현.
디다르간지의 약시(기원전 3세기경)
약시란 인도화된 지모신. 신을 재현하더라도 인간의 구체적인 모습 반영. 예 아랫배의 늘어진 살

- **살의 촉각**

붉은 토르소
토실토실한 아랫배는 당시 이상적이라고 여긴 신체를 반영.
┈→ 부유하고 신분이 높은 사람=배가 나온 사람
조각이 주는 촉각, 덩어리진 살의 느낌을 사실적으로 표현.
비교 그리스 조각상
인더스 문명 이후 인도를 지배한 아리아인의 조각에도 살의 느낌이 두드러짐.
참고 파탈리푸트라 토르소

- **장신구는 어떻게 계급을 상징하게 되었나**

장신구는 고귀한 존재만 착용 가능. 옷도 마찬가지였음.
예 지모신, 약시, 제사장 왕
┈→ 차츰 남과 구분 짓기 위해 장신구를 착용하면서
장신구=계급이라는 공식이 성립.

인더스 문명과 미술 다시 보기

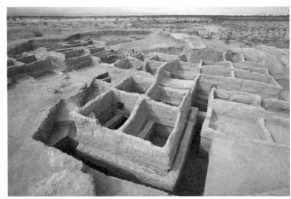

기원전 7000년경
메르가르 유적지
선인더스 문명의 유적
메르가르의 발견은
인더스 문명이
메소포타미아 문명에서
비롯된 것이 아닌
독자적인 문명임을
알려준다.

기원전 7000년경
메르가르 토기
빗살무늬토기보다
2000여 년 앞서 만들어진 메르가르 토기는
우리가 아는 신석기 토기의
전형적인 모습과 달리
동물 형상이 그려져 있다.

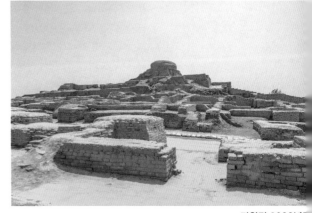

기원전 3000년경
모헨조다로
치밀하게 만들어진 계획도시 모헨조다로를 통해
인더스 문명은 번영한 문명이었으며
뛰어난 건축 기술을 지녔음을 알 수 있다

선인더스 문명 시작	**메르가르 정착**		
기원전 8000년경	기원전 7000년경		
기원전 8000년	기원전 4000년경	기원전 3100 ~3000년경	
한반도 신석기시대 시작	**메소포타미아 문명 시작**	**이집트 문명 시작**	

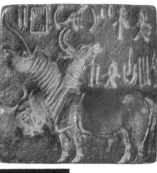

기원전 2500~1900년경
머리 셋 달린 동물이 새겨
진 인장

메소포타미아 신화의 영향을
받아 만들어진 인장으로 전에
볼 수 없던 비현실적인 동물
모습이 새겨져 있다.
모헨조다로가 메소포타미아와
긴밀히 교류했음을 알 수 있다.

기원전 2100~1750년경
제사장 왕
현재까지 발견된 인더스 문명
인물 조각들 중
유일하게 옷을 입은
작품이다.

기원전 2100~1750년경
붉은 토르소
인도 미술 특유의 살의 촉각이 잘 표현된
작품으로 인더스 문명 사람들이
이상적으로 생각한 신체를 형상화했다.

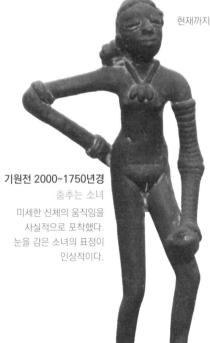

기원전 2000~1750년경
춤추는 소녀
미세한 신체의 움직임을
사실적으로 포착했다.
눈을 감은 소녀의 표정이
인상적이다.

**인더스 문명
하라파 정착 시작**

기원전
3000년경

기원전
2333년경

고조선 건국

기원전
2000년경

**한반도
청동기시대 시작**

III

진리는
승리한다

- 불교의 탄생과 스투파의 시대 -

카스트의 억압 아래
신에게 기도조차 할 수 없던 사람들
미래를 잃은 희미한 마음으로 존재한 자들
"어떻게 이 고통에서 벗어날 수 있을까!"
그들을 향해 한 사람이 오고 있다
하나의 인간으로.
하나의 깨달음으로.
사랑과 자비의 이름으로.
석가모니. 깨달은 자. 진리의 세계에서 온 사람

진리를 알지 못하는 어리석은 사람에게 윤회는 길다.

- 법구경

01

인도 땅을 휩쓴 새 바람

#불교 #석가모니 #베다시대

언젠가 제가 강연이 있어서 차를 몰고 나왔는데 운전한 지 20분쯤 지나 수업자료가 든 USB를 챙기지 않았다는 사실이 떠오르더라고요. 시간을 보니 빠듯하지만 못 가지러 갈 건 아닌 것 같아서 에라, 이판사판이다 하고 차를 돌린 적이 있었어요. 집 현관까지가 얼마나 길게 느껴지던지 엘리베이터 화면 속 숫자만 바라봤죠. 다행히 늦지 않게 강연장에 딱 맞춰 도착했어요. 꼭 불가능한 임무를 멋지게 해 낸 소설 주인공이 된 기분이 들더군요.

| 우리 곁의 인도 말 |

사실 이 일화를 아무 생각 없이 들려드린 건 아닙니다. 이 에피소드 속에는 인도에서 온 말이 숨어 있어요. 그것도 네 개나요.

하나도 아니고 네 개요? 우리가 평소에 쓰는 단어로만 이야기하신 것 같은데요.

'이판사판'은 인도에서 온 말입니다. 그래도 이 말은 좀 독특하니 그럴 수 있겠다 싶은데 '강연', '현관', '주인공'도 다 인도에서 온 말이라는 건 알고 계셨나요?

막연히 한자겠거니 하고 따로 생각해본 적은 없어요.

우리가 일상에서 쓰는 '기특하다', '불가사의하다' 같은 말이나 관념, 대중, 살림 심지어 지식이라는 말도 인도에서 왔습니다. 대부분은 불교 용어예요. 불교 발상지인 인도의 말이 한자로 번역돼 불교와 함께 우리나라로 전해진 겁니다. 예를 들어 '주인공'이라는 단어는 불교 경전에서 깨달음을 얻은 사람을 가리키는 용어였어요. 부처를 깨달은 자라고 하죠.

그럼 부처가 주인공이란 거네요.

원래는 그렇습니다. 생각보다 인도가 우리와 가까운 나라라는 게 실감 나죠? 우리는 일상생활을 하면서 이미 인도에서 만들어진 말을 쓰고 있었던 거예요. 그 매개가 바로 불교였고요.

진리는 승리한다

| 누구나 부처가 될 수 있다 |

중요하니까 먼저 정확히 설명하고 시작할게요. 부처는 인도의 '붓다'가 변형된 말입니다. 붓다란 깨달은 자를 의미해요. 붓다를 발음만 가져와 한자로 옮긴 게 '불타'예요. 이후 불타라는 단어는 우리나라로 건너와 발음하기 좋게 '부처'로 바뀌었습니다.

붓다 ⋯ 불타 ⋯ 부처

= 깨달은 자

붓다랑 부처랑 같은 말이라는 건 알겠어요.

혹시 '타타타'는 아니요? "네가 나를 모르는데 난들 너를 알겠느냐" 이렇게 시작하는 노래 제목이기도 하죠. 여기엔 의미심장한 뜻이 있습니다. 타타타는 '진리의 세계에서 온 사람'이라는 뜻의 고대 인도어예요. '타타가타'를 줄인 말이고요. 그 안에 담긴 의미를 한자로 번역하면 '여래'입니다. 여(如)는 진리의 세계란 뜻이고, 래(來)는 온다는 뜻이거든요. 그러니까 진리에서 온 사람, 진리로 올 사람, 이런 의미죠.

진리의 세계에서 왔다니 하늘에서 떨어진 천사라도 되는가 봐요.

인도 땅을 휩쓴 새 바람 **189**

깨달은 자 = 타타가타/타타타(진리의 세계에서 온 사람)

= 여래 = 부처

깨달음을 얻었단 겁니다. 타타타, 즉 여래는 깨달은 자라는 의미예요. 부처와 같은 거죠.

노래 제목이 부처를 가리키는 거네요.

맞습니다. 보통 '부처' 하면 석가모니를 떠올릴 텐데 꼭 그렇진 않아요. 주의할 게 석가모니는 부처지만, 부처는 석가모니가 아니란 사실이에요. 부처란 깨달은 자'들'로서 한 명이 아니거든요. 석가모니는 무수한 부처들 중 하나였던 거고요. 석가모니의 원래 이름은 '고타마 싯다르타'입니다. 싯다르타가 깨달음을 얻어 부처가 된 거지요.

신이 여럿이라는 건가요?

엄밀히 말해 부처는 신이 아니에요. 부처란 깨달은 인간들을 뜻해요. 석가모니 역시 누구나 깨달은 인간이 될 수 있다고 주장했습니다.

저도 노력하면 부처가 될 수 있겠군요?

그럼요. 누구나 부처가 될 수 있다니 꽤나 평등하게 느껴지지요. 몇

천 년 전에는 더욱 그랬습니다. 특히 절박한 인도 사람들의 마음을 뒤흔들기에 충분했죠. 대체 당시 인도는 어떤 모습이었길래 불교가 사람들의 마음을 송두리째 훔쳤던 걸까요?

강진 무위사 극락전 아미타여래 삼존 벽화, 1476년
가운데에 앉은 존재가 아미타불로, 극락세계를 관장하는 부처였던 만큼 수많은 부처 중에서도 인기가 많았다.

| 인더스 문명은 불평등한 사회로 |

불교가 막 탄생하던 기원전 6세기, 인더스 문명이 쇠락한 인도 땅에
는 아리아인이 들어와 있었어요. 유목민이었던 아리아인은 초원을
떠돌다 기원전 1500년경 인더스강 유역에 진입해 기원전 1000년경에
는 갠지스강 유역마저 점령합니다. 이들은 오랜 유목 생활로 체력도

(위)아리아인의 이동 경로
원래 유목 민족이었던 아리아인은 인도에 철기를 갖고 왔다고 전해진다. 인도의 철기시대 역시
이르게는 기원전 1400년경부터로 잡기도 한다.
(아래)유목민의 삶
중앙아시아의 유목민들은 지금도 가축이 먹을 풀을 찾아 이동하며 산다. 생활 양식에 맞게 해체와
조립이 쉬운 천막 형태로 된 집에 살았는데 이를 유르트 혹은 게르라고 부른다. 구조와 설치 방법은
고대부터 현대까지 거의 변하지 않고 이어지고 있다.

뛰어났을뿐더러 다른 민족이 청동기를 사용할 때 이미 철기를 쓰고 있었기에 막강한 전투력을 바탕으로 토착민을 압도할 수 있었습니다. 아리아인의 지배가 계기가 되어 평등한 사회였던 인더스 문명의 종말 이후 카스트 제도가 도입됐습니다.

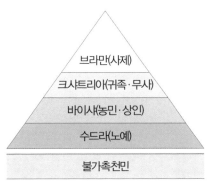

인도의 카스트 제도

토착민들이 하위 계층이 된 건가요?

그렇죠. 종족이나 직업에 따라 카스트 제도로 계급을 나눠 사람을 구별했어요. 이는 현재까지 이어지는 극심한 차별과 불평등을 초래했습니다.

아리아인은 왜 카스트 제도를 만든 걸까요? 평등하게 지냈을 때도 아무 문제 없었잖아요?

정복자로서 토착민보다 우월한 존재로 서고 싶어 했기 때문이에요. 그러기 위해서는 근거가 필요했죠. 이때 들고 온 게 베다와 카스트였습니다.

『리그베다』의 필사본
4대 베다 중 가장 오래된 문헌이자 근본 베다로, 아리아인의 천신인 인드라에 대한 찬미로 가득하다.
기원전 1500년부터 기원후 400년까지 구전으로만 전해지다가 이후에야 문자로 기록되었다.

베다가 뭔가요?

신에게 바치는 노래, 제사를 지내고 제물을 바치는 방법 등이 담긴
경전입니다. 4대 주요 베다가 있는데 그중 가장 오래된 베다가 『리그
베다』예요. 앞서 보여드린 드라비다인의 최후에 대한 구절이 여기서
나왔지요. 경전이라고 하니 책을 상상했을지 모르지만 베다는 책이
아니라 구전이었습니다. 기원전 1500년경부터 입에서 입으로 전해지
다가 기원후 400년이 되어서야 문자로 기록됐죠.
베다는 이 시기 인도 토착민에게 완전히 새로운 문화였습니다. 인더
스 문명에는 체계화된 신화와 의례가 존재하지 않았거든요. 그런데
눈이 휘둥그레지는 이야기가 담긴 베다에서 아리아인을 '고귀한 자'
라고 한 거예요. 거꾸로 말하면 아리아인이 아닌 사람들은 당연히

진리는 승리한다

그보다 못한 존재라는 의미가 되고요. 결국 아리아인이 토착민을 지배하는 건 신의 뜻이라는 겁니다.

근거는 모르겠지만 이렇게까지 자신만만한 걸 보니 드라비다인들은 어쩐지 주눅이 들었겠는데요.

꼼짝없이 아리아인의 말을 따를 수밖에 없었겠죠. 카스트 제도는 이런 베다의 주장을 바탕으로 만들어졌어요. 그래서 이 시기를 베다 시대라 부릅니다. 기원전 1500년경에서 기원전 500여 년까지 이어지지요. 그게 오늘날에도 영향을 미치고 있습니다. 인도 사회의 밑바탕에 베다가 있다고 해도 과언이 아닙니다.

몇천 년 전 일이 어떻게 아직까지 영향을 끼치나요?

당시 베다를 기반으로 만들어진 브라만교가 훗날 탄생할 힌두교의 뿌리가 됩니다. 업(業)이나 윤회는 한 번쯤 들어봤을 거예요. 브라만교에서 나온 개념입니다.

윤회는 당연히 불교에서 생겨난 건 줄 알았어요.

의외죠? 원래 인도 아리아인의 세계관입니다. 윤회는 다 알 테니 '업'만 간단히 설명해드릴게요. 업은 쉽게 업보라 보면 돼요. 우리가 행한 일은 그에 상응하는 결과를 가져온다는 겁니다. 나쁜 일을 행하

면 나쁜 일로 대가를 치르고, 착한 일을 행하면 좋은 일로 보답을 받는다는 거죠. 업보는 인도 말 카르마를 번역한 건데 윤회와도 연결돼요. 좋은 일을 하면 다음 생에 더 나은 조건을 가지고 태어날 수 있을 테니까요. 사제들은 업보나 윤회 이론을 카스트 제도를 공고히 하는 데 이용했어요. "지금 네가 낮은 카스트로 태어난 건 전생에 못된 일을 했던 탓이야. 참회하듯이 받아들이고 살아라"라고 말한 거지요. 여기서 벗어나려면 사제를 통해 신에게 제사를 드려야 했습니다. 그래야 전생의 업보를 씻을 수 있다는 거죠.

대체 전생에 뭘 했길래 사는 게 왜 이렇게 힘들지란 말을 무의식적으로 내뱉곤 했던 것 같아요. 그런 고통을 이용하다니….

힌두교의 제사 의식을 주관하는 브라만
사제 계급을 가리키는 브라만은 카스트의 가장 높은 계급으로, 현대 인도의 지도층 대다수가
브라만에서 나왔다. 노벨 문학상을 받은 인도의 시인 타고르 역시 브라만이었다.

베다시대에 브라만 사제의 권력은 하늘을 찔렀습니다. 카스트 맨 꼭대기에 사제가 있었어요. 베다의 내용은 외우는 데만 20년 정도 걸렸다고 하니 아는 이도 소수일 수밖에 없었죠. 복잡한 제사 의식을 치러 신과 소통하는 유일한 창구, 그게 바로 브라만 사제였어요. 사람들은 이들을 통해서만 제사를 드릴 수 있었습니다. 브라만은 그 제사 의식을 세습함으로써 계급 질서를 단단하게 만들었고요.

사제의 한마디 한마디가 신의 말씀처럼 들렸겠어요.

그렇습니다. 카스트에서 두 번째로 높은 계급인 크샤트리아의 권력도 사제로부터 나온 거예요. 아리아인이 들어온 이후, 인도는 여느 문명권처럼 부족끼리 숱하게 전쟁을 치르기 시작했습니다. 이때 전쟁을 승리로 이끈 장군이 크샤트리아의 유래가 돼요. 먼저 크샤트리아가 돈과 제물을 바쳤고 사제가 만인이 보는 앞에서 '이 자는 신이 내린 지도자다'라며 제사를 지내줍니다. 이 크샤트리아가 왕위에 오르면서 왕족과 귀족을 가리키는 말로 굳어지지요.

신의 말이 그렇다는데 사람들도 어쩔 도리가 없었겠네요.

사람들이 업에서 벗어나기 위해 할 수 있는 일이라곤 신과 소통 가능한 브라만에게 제사를 부탁하는 일밖에 없었어요. 하지만 대부분은 그럴 돈이 없었습니다. 태어나면서부터 짊어진 차별과 고통의 운명을 극복하고 싶어도 그럴 수 없었던 거죠.

크샤트리아 시바지의 동상
17세기에 인도에 들어섰던 여러 나라 중 하나인 마라타 제국의 군주로, 크샤트리아 계급이었다. 군사 지도자에서 출발한 만큼 크샤트리아는 보통 검을 든 전사의 모습으로 표현된다.

| 고행과 명상으로 |

그런데 시간이 흐르면서 브라만의 권위가 흔들리기 시작합니다. 하층민뿐 아니라 크샤트리아나 상인 계급인 바이샤도 카스트 제도에 불만을 품게 되었거든요.

높은 계급 사람들에게도 불만이 생길 이유가 있었나요?

크샤트리아는 왕족임에도 사사건건 브라만의 눈치를 봐야 했으니 탐탁지 않았죠. 상인 계급인 바이샤는 부를 축적했지만 신분이 낮다는 이유로 하찮은 대접을 받았던지라 카스트 제도에 불만을 품었고요.

그런 인도 사회에 떠돌이 수행자가 등장합니다. 이들은 브라만교의 불평등한 카스트 제도와 제사 의식을 강하게 비판했어요. 제사가 아니라도 고행과 명상으로 진리를 깨달을 수 있다고 믿었습니다. 사제를 통한 제사 대신 스스로 진리를 구하려고 했죠. 머리를 깎고 음식을 빌어먹으며 끊임없이 질문을 던졌습니다. 어떻게 하면 세상의 고통에서 벗어날 수 있는지 말이에요.

브라만에게 떠돌이 수행자는 눈엣가시였겠어요.

네, 게다가 그들 중에는 석가모니도 있었습니다. 이러한 사회 분위기 속에서 석가모니가 불교를 창시했죠. 베다의 논리에 의하면 인간은 본디 불평등하게 태어나 구원은 무조건 사제를 통해야만 가능합니다. 하지만 석가모니는 신분이나 귀천에 관계없이 사제를 통하지 않아도 깨달음만으로 구원이 가능하다고 주장했지요. 카스트에 꽁꽁 매여 살아가던 사람들에게 불교가 얼마나 혁명적으로 다가왔겠어요?

| 불교는 대중의 마음속으로 |

물론 석가모니가 처음부터 불교를 창시하려던 건 아니었어요. 6년이라는 시간을 떠돌이 수행자로 지내다 깨달음을 얻긴 했지만 자신이 얻은 진리를 사람들이 이해하지 못할 거라 여겼습니다. 그러자 처음에 석가모니와 함께 수행했던 수행자 다섯이 깨달음을 좀 나눠달라고 끈질기게 부탁해요.

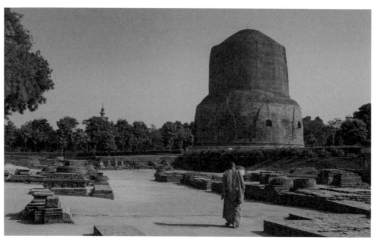

사르나트의 스투파
오늘날 인도 우타르 프라데시주의 바라나시에 있는 석가모니의 첫 설법지다. 한자로 '사슴
동산'이라는 뜻의 녹야원이라는 이름으로도 잘 알려져 있다.

석가모니는 다 같이 행복해지기를 꿈꿨을 테니 설득에 넘어갔겠군요.

그렇게 석가모니는 사르나트에서 처음으로 설법을 펼칩니다. 설법이
란 말씀 설(說)에, 법 법(法)을 써서 '불교의 이치를 말로 들려줬다'는
뜻이에요. 누구나 알아들을 수 있는 대중 언어로 어려운 지식을 강
연한 셈입니다. 설법을 들은 다섯 수행자들은 그때부터 석가모니를
병아리처럼 졸졸 따라다니며 제자로 받아달라고 해요. 시간이 지날
수록 그런 사람들은 점점 늘어갔죠.

오늘날로 따지면 거의 스타 강산데요!

지금도 깨달음을 위해 유명 강사의 강연을 찾아다니는 사람들이 있

지요. 석가모니를 따라다녔던 사람들이 그런 사람들과 다른 점이 있다면 바로 승려가 됐다는 거예요.

기독교에서도 예수를 따라다니던 사도들이 예수의 가르침을 퍼뜨렸잖아요.

맞아요. 석가모니가 한참 선배긴 하지만요. 석가모니를 따르는 승려 집단을 한자로는 '승가'라 해요. 우리나라에도 승려를 양성하는 대학인 승가대학이 있고, 북한산에는 승가사가 있죠. 어떤 사상이 종교로 거듭나기 위해선 창시자와 따르는 이가 필수 조건입니다. 석가모니가 자신의 깨달음을 죽을 때까지 혼자만 간직했다면 불교는 생기지 않았겠죠. 전승되지 않는 지식은 사라질 뿐이니까요.

북한산 비봉에 감싸인 승가사
북한산에 자리한 승가사는 11세기에 처음 지어져 여러 왕들이 행차하던 영험한 기도처였다. 절 뒤편에 신라 진흥왕 순수비가 있었으나 현재는 국립중앙박물관으로 옮겨졌다.

석가모니를 설득해 설법하도록 부추긴 제자들의 공이 컸네요.

그렇습니다. 문제는 석가모니가 생전에 깨달은 내용을 말로만 전달했다는 겁니다. 살아 있을 적에야 기록이 없다는 게 큰 문제가 되지 않았어요. 하지만 죽은 뒤에는 상황이 달라졌어요. 가르침이 입에서 입으로 전해지다 보니 세월이 흐르며 정확성이 떨어졌습니다. 그걸 바로잡아 줄 사람은 세상에 없었고요. 나중에 석가모니는 이렇게 말했다, 저렇게 말했다 하며 다투는 상황이 벌어질 수 있었죠.

그래서 석가모니의 제자들은 한데 모여 자신들이 기억하는 석가모니의 가르침 중에서 무엇이 옳은지 정리하는 작업을 시작합니다. 이 과정을 '경전의 결집'이라고 해요. 역시 글이 아니라 구전이었죠.

구전으로 석가모니의 가르침을 정리했다니 전혀 상상이 안 가요….

석가모니가 사망하고 얼마 지나지 않아 이뤄진 최초의 결집을 예로 들어보죠. 장장 7개월에 이르는 기간 동안 석가모니의 제자 500여 명이 함께했는데 과정은 이랬습니다. 먼저 한 제자가 자기가 기억하는 석가모니의 가르침을 읊어요. 그러곤 그 내용에 문제가 없는지 확인한 후, 모두가 이에 동의하면 정설로 채택합니다. 마지막엔 그렇게 정리된 걸 다 같이 암송했지요. 이런 결집은 수백 년에 걸쳐 여러 차례 진행됐습니다. 글로 기록되는 건 기원전 1세기경이고요. 1954년까지도 결집이 이뤄졌죠.

1차 이후 행해진 결집에는 석가모니에게 귀의한 일반인들과 왕들도

진리는 승리한다

경전 결집의 장면 상상도

부처님 가라사대~ 생명은 죽이지 않는다!
주지 않는 걸 갖지 않는다! 음행을 하지 않는다!
모두 동의합니까?

힘을 보탰어요. 결국 불교가 널리 퍼질 수 있었던 건 석가모니의 설법뿐 아니라 그 깨달음을 주변에 적극적으로 전파한 인도 사람들이 있었기 때문입니다.

핵심만 말씀해주신다면 이들이 전하려 했던 석가모니의 가르침은 대체 뭐였나요?

| 우주는 순환하고 고통스러운 삶도 반복된다 |

석가모니가 깨우친 진리를 '다르마'라고 합니다. 한자로는 '달마'예요. 다음 페이지에 나오는 그림을 보신 적이 있을 텐데요. 달마라는 유명한 승려를 그린 조선시대의 달마도입니다.

어쩌면 달마에 담긴 의미를 번역한 말이 더 와닿을지 모르겠군요. 다르마의 뜻을 한자로 번역하면 '법'이나 '도'예요.

달마라는 게 사람인가요, 법인가요, 도인가요?

달마는 세상의 진리를 의미합니다. 달마 대사가 그 단어를 자기 이름으로 삼은 거죠. 법을 한 번 더 중국식으로 해석했을 때 도가 됩니다. 불교를 받아들일 당시 중국에선 '진리=도'였거든요. 세상의 이치나 원리를 알게 되는 걸 도를 깨친다고 하잖아요. 그 가운데서도 석가모니가 깨달은 가장 중요한 진리 중 하나는 집착과 욕심을 버려야 한다는 거였습니다.

그런데 깨달음을 얻으면 뭐가 좋은가요?

더 이상 윤회하지 않게 되니 당연히 좋습니다. 세상의 속박에서 벗어나 더 이상 생로병사를 겪지 않게 되죠. 열반에 든다고 해요.

열반에 그런 의미가 담겨 있었군요.

들어봤을지 모르겠지만 록밴드 너바나의 이름은 '니르바나'라는 인도 고대어입니다. 이걸 발음만 가져와 한자로 옮긴 말이 열반이랍니다. 밴드 이름에 어마어마한 뜻이 담겨 있지요?

진리는 승리한다

김명국, 달마도, 17세기, 국립중앙박물관
그림의 주인공인 달마 대사는 남인도의 왕자였는데, 6세기경 중국으로 건너가 선종을 창시했다.

| 전통의 모든 부분이 다 낡은 것은 아니다 |

석가모니가 설법을 시작한 게 철기시대 초기인 2500년 전 일입니다. 시대도 시대지만 카스트 제도가 절정을 이루던 때라 '누구나 깨달을 수 있다'고 평등을 강조한 불교의 사상은 파격적으로 여겨졌습니다. 그러면서도 당시 사람들에게 익숙한 인도의 전통이 담겨 있었기에 수많은 이들이 따랐던 거고요.

생각해보세요. 불교는 인도의 전통을 다 부정했던 건 아니었어요. 석가모니는 '세계가 순환하듯이 삶은 윤회한다'고 믿었습니다. 이 사상은 어디서 나왔을까요? 베다였죠. 베다는 인도의 근본적인 세계관이었어요. 그 내용은 브라만교를 거쳐 힌두교로 직접 이어지며 오늘날까지 전해집니다. 베다의 세계관을 일정 부분 공유한 건 불교도 마찬가지였어요. 아예 '세상에 윤회 같은 건 없다!'고 주장하는 것도 가능했을 텐데 그러지 않았던 겁니다.

카스트가 없을 수는 있어도 윤회를 부정하기는 힘들었나 봐요.

불교는 다른 세계관에 적대적이지 않았습니다. 다른 신들을 부정하지 않았어요. 가까운 예가 오른쪽 위 사진처럼 우리나라의 절에서도 만나볼 수 있는 '제석천'과 '범천'이에요.

사진 왼쪽의 제석천은 아리아인이 하느님으로 생각했던 '인드라'를 말해요. 브라만교에서는 인드라를 신들의 왕으로 여기며 모든 신의 추앙을 받는 가장 강한 신으로 봤어요. 범천은 '브라흐마'라 불리는

진리는 승리한다

(위)진주 청곡사 제석천 상과 범천 상, 18세기
본래 베다에 등장하는 신이었던 인드라와 브라흐마는 불교에서는 하급 신인 천신이 돼 불교 경전과 미술에 종종 등장한다.
(아래)힌두 신화 속 인드라
인드라는 리그베다에서 가장 강한 자라는 뜻인 '사크라'로 불리기도 한다. 브라만교의 인드라는 모든 신의 왕이었으나 힌두교에서는 트리무르티가 중심이 되면서 평범한 신으로 남게 된다.

신으로, 베다에서 제사를 가리키는 단어였습니다만 힌두교에서는
우주를 창조한 신으로 격상됩니다.

제석천은 우리나라의 무속신앙에서 20세기 이후까지 계속 중요하게
받들어졌어요. 제석굿이라는 굿이 있을 정도로요.

우리나라 굿에 나오는 신이 머나먼 인도 아리아인의 하느님이었다고
요? 좀 충격인데요.

요점은 불교에서는 뒤엎지 않아도 되는 기존 전통은 모조리 흡수해
자기 걸로 만들었다는 거
예요. 세계관은 말할 것 없
고 불교의 사상을 전하는
이야기도 브라만 사제가
베다를 전하던 방식을 따
랐지요. 베다가 노래와 서
사시로 구전됐던 것처럼
불교 역시 구전에 의지해
교리를 전파했습니다. 앞
서 들려드린 경전 결집 과
정만 해도 그렇죠. 의외로
노래와 시가 이야기를 전
달하는 데 효과적이기도
했고요.

서해안 제석굿의 모습
영화 〈만신〉의 실제 주인공 김금화가 제석굿을 벌이는
모습으로, 무속에서 제석신은 풍요와 인간의 복록을
관장하는 신이라 알려졌다. 제석굿 역시 풍요나 복을
기원하기 위해 행해졌다.

그렇긴 해도 강력했어요. '선화 공주님은 남몰래…'로 시작하는 서동요 알죠? 원래 마를 캐는 사람이었던 백제의 무왕이 이 노래를 퍼뜨려서 선화 공주와 결혼해 왕이 되었다는 전설이 잘 알려져 있습니다. 음률이 있는 노래와 시가 얼마나 강력한 힘을 지니고 사람들 마음속으로 파고들 수 있는지 보여주는 예입니다. 물론 베다도 불교의 이야기들도 서동요처럼 모두가 부르고 다닐 만큼 짧고 쉽진 않았을 테지만 일상의 말이나 줄글보다야 훨씬 강렬했겠지요.

『삼국유사』 중 백제본기 부분
고려시대의 승려 일연이 편찬한 삼국시대의 역사서로 민간에 떠돌던 설화와 노래 역시 기록됐다.
서동요는 백제본기에 등장한다.

맞아요. 무심코 부르고 다니던 노랫말의 숨겨진 뜻을 나중에야 깨닫기도 하니….

오늘날도 인도 사람들은 서사시란 장르를 좋아합니다. 인도 중요 서사시 대부분이 베다시대에 만들어졌어요. 『마하바라타』는 베다시대에 나온 3대 서사시 중 하나인데, 세계를 유지하는 신 비슈누의 화

비슈누, 19세기, 영국 빅토리아앨버트미술관
가운데에 비슈누를 그려 넣고, 주변에 비슈누의 열 가지 화신을 그려 넣었다. 오른쪽의 맨 아래가 인도의 서사시 『라마야나』의 주인공 라마, 그 위가 『마하바라타』의 중심인물 크리슈나다.

신인 크리슈나를 중심으로 펼쳐지는 이야깁니다. 화신은 신이 취하는 여러 모습을 가리켜요. 인도에서는 지상으로 내려온 신이 여러 모습으로 변신한다고 상상하곤 했거든요. 그런데 이게 지난 1989년에 영화로 각색되어 엄청난 흥행을 했어요.

영화 〈마하바라타〉의 포스터
1985년에 9시간짜리 연극으로 만들어져 4년간 세계 순회를 할 정도로 인기를 끌자 1989년에 영화로 각색됐다. 같은 해 베니스 국제영화제에서 20분 동안 기립박수를 받은 일화가 유명하다.

그러니까, 세계관 자체로 영화를 만든 거네요?

우리나라로 치면 단군 신화로 영화를 만들었더니 1천만 관객이 몰려든 셈이죠. 대단한 영향력이 아닐 수 없어요. 불교는 이 같은 베다 전통이 지닌 이점들을 부인하지 않았습니다. 받아들일 건 받아들이면서 사람들을 끌어들였지요.

| 바람은 여러 갈래로 불고 |

아리아인이 인도 역사의 주인공이 되면서 일으킨 변화만큼 카스트와 서사시는 당시 사회를 크게 흔들었습니다. 이 시기에는 신분을 벗

어나 그 이상의 일을 할 수 있으리라 기대한 사람은 거의 없었어요. 노예는 평생 노예로 살아야 했습니다. 그러나 불교가 대중화되자 카스트 제도의 엄격함에도 균열이 일기 시작했어요. 카스트 네 번째 계급인 수드라에서 왕이 나올 정도였으니까요.

혹시 절에서 '성불하십시오'라 인사하는 걸 들은 적이 있나요? 될 성 (成) 자에 부처 불(佛) 자를 써서 부처가 되라는 뜻이에요. 성불하라는 인사를 절에 온 누구에게나 합니다. 기독교에서는 예수가 되라고 이야기하지 않잖아요.

교회에서 사람들에게 예수가 되라고 하면 큰일 나는 거 아닌가요?

불교가 여러 종교와 다른 지점이 여기입니다. '성불하십시오'에 담긴 참뜻은 결국 깨달음을 통해 모든 사람이 부처가 될 수 있다는 평등 사상이지요. 그게 불교가 기존 전통을 품으면서까지 사람들에게 전하고자 한 가장 중요한 메시지였을 테고요. 그 강력한 메시지는 인도 사람들의 마음에 서서히 불을 지폈죠.

초기 불교의 영향력은 인도 동북부 지역에 한정되어 있었습니다. 하지만 바람은 한 방향으로만 불지 않습니다. 산맥과 부딪혀도, 또 다른 바람과 마주해도 갈래를 나눌 뿐, 소멸되지 않고 끝없이 곳곳으로 불어나갈 뿐이에요. 석가모니가 세상을 떠난 지 200여 년이 흐른 기원전 3세기경, 마침내 불교는 인도 전역으로 퍼집니다. 그러던 와중에 인도 역사에서도 불교 역사에서도 처음으로 엄청난 변혁이 일어나게 됩니다.

진리는 승리한다

일상 속에서 쓰는 많은 말이 불교에서 유래했다. 그만큼 불교는 우리 삶과 미술 깊숙이 자리 잡고 있다. 불교는 기원전 6세기 석가모니에 의해 탄생했다. 석가모니는 아리아인이 인도 땅을 차지한 이후 생겨난 불평등에 반대하며 수행을 시작했다. 결국 깨달음을 얻은 석가모니가 사람들에게 가르침을 설파하면서 불교가 전파됐다.

• 일상 속 불교
 용어

불교를 통해 들어온 말이 우리의 일상생활에서 쓰이고 있음.

예 주인공 '깨달음을 얻은 사람'을 이르는 불교 용어

(인도)붓다 ┈▸ (한자)불타 ┈▸ (한국어)부처 = 여래 = 깨달은 자

참고 업(보), 윤회는 브라만교에서 온 말

• 불교의 탄생

기원전 1500년경 유목민이었던 아리아인이 인더스강 유역을 점령. 기원전 1000년경 갠지스강 유역을 점령. 철기를 쓰던 아리아인이 토착민 압도. ┈▸ 자신들의 경전인 베다를 내세워 카스트 제도를 도입함. ┈▸ 사제 계급인 브라만을 중심으로 권력이 공고화됨. ┈▸ 사회적 불평등을 비판하는 수행자 등장.

참고 기원전 1500년부터 기원전 500여 년까지 약 1000년 동안 베다시대가 지속됨

기원전 6세기 석가모니가 설법을 펼침. ┈▸ 석가모니를 따르는 승려가 늘어남. ┈▸ 불교 탄생.

• 불교 사상의
 특징

윤회 '세계가 순환하듯이 삶은 윤회한다'. 고통스러운 삶이 반복됨. 다만 수행을 통해 진리를 얻으면 윤회하지 않게 됨. → 열반

성불 누구나 진리를 깨닫고 부처가 될 수 있음. → 인도 사회에 균열을 가져옴.

참고 진리란 집착과 욕심을 버려야 한다는 것

포용력 ❶불교는 다른 세계관을 받아들임.

예 본래 베다에 등장하는 제석천과 범천을 불교에서 포용

┈▸ 한국에서는 무속신앙과 연결.

❷노래와 시로 교리를 전달하는 베다의 방식을 빌려 씀.

┈▸ 지금도 서사시는 인도에서 여전히 인기 있음.

예 『마하바라타』 베다시대 3대 서사시

사자의 자리를 기약하여 능히 오랜 고통을 참고
용과 코끼리의 덕을 바라서 길이 즐거움을 등지라.

- 원효

해는 동쪽에서 떠 서쪽으로 진다

#마우리아 제국 #아쇼카 왕
#4사자 주두 #아쇼카 석주

나라마다 그 나라를 상징하는 문장이 있습니다. 우리나라도 마찬가지입니다. 가장 대표적인 건 국회의사당 정면에 붙은 무궁화일 겁니다.

국회의사당의 내부
벽에 무궁화를 형상화한 공식 문장이 붙어 있다. 국회뿐 아니라 법원, 경찰청, 헌법재판소 등에서도
무궁화를 상징으로 사용한다.

| 삼천리 무궁화, 천지 사방에 사자 |

무궁화가 붙어 있는 곳은 국회뿐만이 아닙니다. 여권 겉면, 국가에서 발행하는 임명장과 표창장 등 수많은 곳에서 찾아볼 수 있습니다.

애국가에도 나오잖아요. '무궁화 삼천리 화려강산'이라고요.

무궁화는 삼국시대 이전부터 한반도에서 많이 자라던 식물이라지요. 일제강점기에 무궁화를 말살하려고 했던 위기 상황이 있었지만 결국 살아남아 오늘날 우리나라의 상징으로 자리 잡게 됐습니다. 무궁화처럼 한 국가의 상징은 그 나라 사람들이 어떤 기억을 소중히 여기고 이어가고 싶어 하는지 보여줍니다.
다시 인도로 눈을 돌려보죠. 인도의 상징이 뭔지 아나요?

음… 카레는 아니겠지요….

힌트를 드리자면 동물입니다. 동전, 우표, 여권 겉면, 대통령 관저까지 인도 어디에서든 마주할 수 있어요. 바로 사자입니다.

오른쪽을 보니 머리가 세 개씩이나 되는 사자네요.

확실히 머리가 셋처럼 보이는군요. 하지만 엄연히 네 마리 사자를 표현한 거예요.

(왼쪽 위)인도의 1루피 동전 (오른쪽 위)1950년경 발행된 인도 우표
(왼쪽 아래)인도 여권 겉면 (오른쪽 아래)인도 대통령 궁의 정문에 장식된 엠블럼
독립 전까지는 영국 총독의 관저로 사용되던 인도 뉴델리의 라슈트라파티 바반은 오늘날엔 대통령 궁이 되었다. 정문을 장식한 국장은 우리나라 청와대 정문의 무궁화 국장을 떠올리게 한다.

한 마리는 안 보이는데요?

원본이 된 조각은 네 마리 사자가 등을 맞대고 둘러앉은 모양이에 요. 다음 페이지의 기념품 모형에는 머리통 하나가 더 보이죠? 3차원 조각을 2차원 평면으로 바꾸면서 세 마리처럼 표현된 겁니다.

명색이 국가 상징인데 나머지 사자 한 마리를 너무 얼렁뚱땅 없애버린 거 아닌가요.

원본 조각이 그림으로 만들기 까다로운 모양이긴 해요. 그런데도 국가 상징으로 만들고 싶었던 거죠. 인도 사람들은 그만큼 네 마리 사자상을 중요하게 여깁니다. 왜 그랬을까요?

잘 모르겠어요. 사자가 동물의 왕이라설까요….

물론 사자는 인도에서도 힘세고 멋있다는 이미지가 있어요. 그러나 무궁화가 예쁜 꽃이라서 우리나라 국장이 된 게 아닌 것처럼 사자가 인도를 대표하게 된 이유는 따로 있습니다. 인도를 최초로 통일한 마우리아 제국의 아쇼카왕이 만들도록 한 조각이 사자였거든요. 아쇼카 왕에 의해 불교가 인도 전역으로 퍼져 나갔으니 아쇼카 왕은 우리에게도 중요한 사람입니다.

기념품으로 만들어진 석주 모형
네 마리 사자가 등을 맞대고 동그랗게 모여 앉은 모습이다.

진리는 승리한다

| 도전과 응전의 시대 |

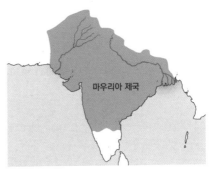

마우리아 제국

마우리아 제국의 최대 영토

오른쪽 지도는 아쇼카 왕이 다스린 영토예요. 남부를 제외하고 인도 아대륙을 망라하는 범위입니다. 일찍이 인도 역사에서 이 정도 막대한 영토를 다스린 군주는 없었습니다. 선인더스 문명이 기원전 8000년경에 시작됐으니 7700여 년 만에 일어난 통일이었지요.

7700년 동안 아무도 인도를 통일하지 못했다고요?

그럴 수밖에요. 지도만 봐선 가늠이 안 되겠지만 아대륙은 유럽과 맞먹을 정도로 크기가 커요. 유럽만 해도 나라가 수십 개 있잖아요? 인도 아대륙도 마찬가지였습니다. 긴 세월 크고 작은 왕국이 아웅다웅 다투고 있었어요. 기원전 322년 마우리아 제국이 등장하기 전까지는요.

혹시 아쇼카 왕도 단군왕검처럼 나라를 세운 왕이었나요?

아니요, 아쇼카 왕은 마우리아 제국의 세 번째 왕입니다. 기원전 269년부터 기원전 232년까지 다스렸죠. 나라를 세운 건 아쇼카 왕

의 할아버지였어요. 시간을 거슬러 잠깐 마우리아 제국이 건국되던 시기의 이야기를 해드려야겠군요. 이때 인도에 알렉산드로스, 그러니까 알렉산더 대왕이 쳐들어옵니다.

알렉산더 대왕이 여기서 나오다니….

인도 역사인데 알렉산더 대왕이 등장하는 게 신기한 분도 있을 거예요. 알렉산더 대왕은 흔히 생각하는 것보다 훨씬 어마어마한 정복 활동을 벌였습니다. 기원전 336년 왕위에 오르고 2년 뒤인 기원전 334년에 지금의 이란에 해당하는 페르시아를 정복했죠. 기원전 327년엔 인더스강 상류 지역까지 손에 넣었고요.

유럽에서 서아시아를 넘어 인도까지 온 거군요.

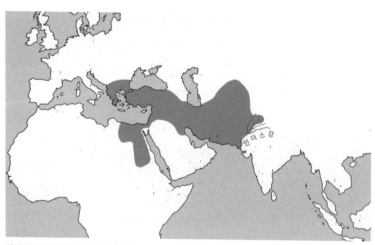

알렉산더가 정복한 땅의 최대 범위

진리는 승리한다

인도의 여러 왕국도 당하고 있지만은 않았습니다. 특히 코끼리 부대는 무시무시한 힘으로 알렉산더 대왕의 군대를 위협했지요. 게다가 원정을 떠난 지 9년이나 흐른 시점이었습니다. 병사 대부분이 향수병으로 사기가 크게 떨어져 있었죠. 이 정도 정복했으면 됐다고 생각한 건지 기원전 325년, 알렉산더 대왕은 인도 원정을 중단하고 마케도니아로 돌아갑니다.

앙드레 카스타뉴, 히다스페스 전투, 1911년경
알렉산더 대왕이 인도에서 치른 대표적인 전투인 히다스페스 전투에는 코끼리 부대가 참전했다. 이 전투에서 알렉산더 대왕은 승리하긴 했지만 이후 코끼리에 대한 두려움이 군 내에 퍼져 인도 정벌을 중단하는 큰 이유가 됐다.

인도에 온 지 겨우 2년 만에 물러난 거네요?

맞아요. 하지만 그 후 인도 북부는 아주 혼란스러워져요. 기존 왕국들은 알렉산더 대왕에게 저항하는 데 힘을 다 써버렸고, 전쟁을 피해 도망친 사람들이 내버린 빈 땅이 곳곳에 널려 있었거든요. 그 틈을 타 중앙아시아에서 다양한 종족이 내려와 인도 땅에 나라를 세웁니다. 여러 나라가 마구 들어섰다는 건 그 모든 왕국을 휘어잡을

만한 힘센 나라가 없었다는 걸 의미합니다. 강력한 주권을 가진 왕도 없었던 거고요.

이제 슬슬 마우리아 제국이 등장할 타이밍인가 봐요.

그렇습니다. 젊은 장군 하나가 인더스강 상류 지역을 정복하면서 판도가 급변합니다. 알렉산더 대왕이 인도 땅을 떠난 지 3년 만에 아쇼카 왕의 할아버지가 마우리아 제국을 세워요. 마우리아 제국은 순식간에 주변 왕국들을 통합해 강력한 제국으로 성장하죠. 아쇼카 왕이 막 왕으로 즉위했을 때 아대륙 대부분은 이미 마우리아 제국의 영토였습니다. 거기서 멈출 법도 한데 아쇼카 왕은 만족을 모르는 사람이었어요. 원정에 나서서 할아버지와 아버지가 손대지 못했던 땅들마저 다 정복해버립니다. 그렇게 정복한 넓은 땅이 마우리아 제국의 울타리로 들어오게 됩니다.

| 왕비를 따라 불교로 |

천하를 얻은 아쇼카 왕이었지만 그만큼 업보를 짊어질 수밖에 없었습니다. 자꾸 전쟁으로 불탄 마을, 죽인 사람들의 모습이 눈앞에 어른거렸어요.

그 정도로 사람을 많이 죽였나요?

진리는 승리한다

아쇼카 왕은 어렸을 적부터 잔혹하기로 소문이 자자했답니다. 왕이 되기 위해 이복형제 수십 명을 죽이고, 자신을 따르지 않는 신하와 궁녀 수백 명의 목숨을 빼앗았대요. 아쇼카란 이름 자체가 '슬픔을 모르는 이'라는 뜻이죠. 피도 눈물도 없는 잔인함 때문에 붙여진 별명인데 아예 이름으로 굳어졌다는 설이 전해옵니다. 그 가차 없는 성품은 정복 군주로 수많은 전쟁을 치르며 주변 왕국을 침략하던 때 절정에 이르렀습니다. 어떻게 보면 살인마이자 폭군이었지요.

하긴 그렇게 넓은 땅을 정복했는데 온화한 성군이었을 리 없겠죠.

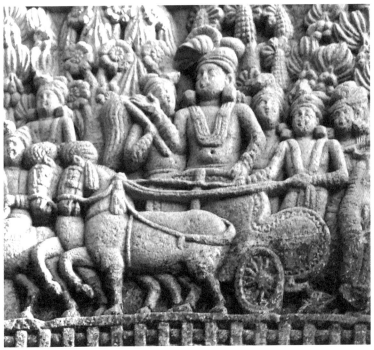

람그람 스투파를 방문하는 아쇼카 왕, 기원전 1세기경, 인도 마드야 프라데시주

그랬던 아쇼카 왕은 일생일대의 변화를 맞습니다. 치열한 전투 끝에 승리를 거둔 어느 날 정복한 마을을 둘러보기로 했어요. 왕의 눈에 비친 전쟁의 참상은 생각보다 끔찍했습니다. 건물들은 전부 폐허가 됐고 남은 사람들은 모두 비참한 모습이었지요. 아이들은 부모를 찾으며 울어대는 데다 어른들은 전부 제정신을 잃은 듯했어요. 어디 사람뿐이었을까요. 거리를 비틀비틀 배회하는 동물도 여럿이었습니다. '너무 끔찍하구나! 내가 대체 왜 이랬을까?' 아쇼카 왕은 자신이 무슨 일을 저질러왔는지 깨닫고 깊은 자괴감에 빠집니다.

마지막 양심은 남아 있었나 보네요.

그때부터 불교에 귀의하며 전쟁을 하지 않겠다고 결심하죠. 이게 기원전 260년경 일이에요. 양심의 가책을 느껴 불교에 귀의하는 권력자는 우리 역사에도 종종 등장합니다. 조선의 세조도 자기가 죽인 사람들이 나오는 악몽을 꾸다 불교에 귀의했지요. 아쇼카 왕은 부인의 영향도 크게 받았어요. 부인이

원각사지 십층석탑, 15세기, 서울 탑골공원
높이가 12미터에 달하며, 윗부분에 조선 세조 13년에 세웠다는 기록이 있다. 그 밖에도 세조는 말년에 수많은 절을 후원하기도 했다.

진리는 승리한디

독실한 불교 신자였거든요. 아쇼카 왕의 장인은 불교 수행자였고요.

불교 수행자라면 앞서 떠돌아다니면서 고행하던 사람들 말씀이신가요? 사제들이 싫어했던…

네, 석가모니도 그런 수행자였죠. 아쇼카 왕은 창과 칼이 아닌 석가모니의 가르침을 법으로 삼아 자비로 나라를 통치하겠다고 굳게 다짐합니다.

이후 아쇼카 왕은 무차별적인 살생을 금지하는 법을 선포했습니다. 사람뿐 아니라 가축도 함부로 죽이지 못하게 했어요. 역사상 최초로 동물병원을 세우기도 했다죠. 나무를 훼손하는 것도 살생으로 여길

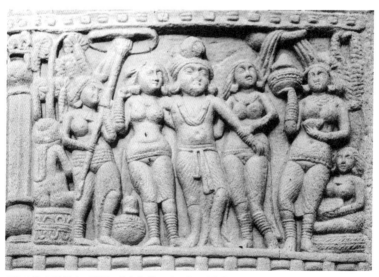

아쇼카 왕과 두 왕비, 기원전 1세기경, 인도 마드야 프라데시주
산치 스투파 부조. 가운데 선 인물이 아쇼카 왕, 왕의 양옆에 서서 부축하고 있는 두 인물이
왕비들이다. 아쇼카 왕의 다섯 왕비 중 셋이 불교 신자였다고 전해온다.

정도였습니다. 그 밖에 우물을 설치하고 도로를 놓는 등 백성들을 위해 기반시설을 정비했어요. 노예나 죄수, 노인과 고아 같은 사회적 약자를 위한 정책과 시설도 마련합니다. 그렇다고 모두 불교를 믿으라 강제하지도 않았습니다. 불교를 우선하긴 했지만 종교의 자유를 보장했죠.

나름대로 회개하려고 열심히 발버둥을 쳤네요.

| 왕의 명령을 새긴 돌기둥 |

아쇼카 왕이 개인적인 신앙심만으로 불교 교리를 나라의 법으로 삼은 건 아닐 겁니다. '지금껏 단 한순간도 하나로 묶인 적 없던 사람들을 어떻게 마찰과 분쟁 없이 통합할 것인가'라는 질문에 불교를 답으로 내세웠던 거예요. 그런 의미에서 불교는 꽤 유용했습니다.

혹시 불교를 믿는 척만 했던 건 아닐까요? 회개도 거짓말이고요.

순수한 신앙심과 정치적 목적 둘 다 있었을 거예요. 통일된 지 얼마 안 된 나라를 하나로 묶을 정신적인 토대를 마침 자기가 믿던 종교에서 찾았다고 봐야겠지요. 아대륙이 작은 나라로 조각조각 나뉘어 있었을 때와 같은 구시대의 종교로는 더 이상 사람들을 설득하기 어려웠을 테고요.
아쇼카 왕처럼 강력한 왕이 나섰으니 인도 전역에 불교가 퍼지는 건

시간문제였습니다. 인도에서 불교가 한때나마 대세로 자리 잡을 수 있었던 데는 아쇼카 왕이 전도에 두 팔 걷어붙였다는 점을 빼놓을 수 없습니다.

불교의 교리를 가르치기라도 했나요?

비슷해요. 다스리는 지역 곳곳에 왕의 말씀을 새긴 돌기둥을 세웠습니다. 페이지를 넘기면 어떻게 생긴 돌기둥인지 볼 수 있어요. 이 돌기둥을 아쇼카 석주, 아쇼카 석주에 새긴 왕의 말씀은 아쇼카 칙령이라고 합니다. 대부분 불교 교리에 기반한 내용으로 불교 교단을 해치면 가만두지 않겠다는 경고도 넣었습니다.

성격 어디 안 가는군요.

오해하기 쉬운데 아쇼카 석주를 순수한 종교 건축이라 볼 수는 없어요. 석주에 새겨진 아쇼카 칙령은 불교를 떠나서도 보편적으로 가치 있다고 여겨질 만한 내용이었거든요. 생명을 소중히 여겨라, 자비심을 잃지 말라, 부모를 공경해라 같은 거였습니다. 그중에는 다른 종교를 존중할 줄 알아야 하며 서로 조화를 이루며 살라는 내용도 있었고요.

아까는 불교 교단을 해치면 가만두지 않는다더니 그런 내용은 또 왜 새긴 걸까요?

로리야 난단가르의 아쇼카 석주

인도 비하르주 북쪽 끄트머리에 위치한 로리야 난단가르에는 몇 기의 스투파가 있다. 아쇼카 석주는
스투파로부터 2킬로미터가량 떨어진 데서 발견됐다. 건립 당시의 모습을 간직한 유일한 석주다.

진리는 승리한다

종교로 인해 마찰이나 분쟁이 일어날까 봐 걱정했던 것 같아요. 오늘날에도 많은 나라에서 종교가 다르다는 이유로 전쟁이 벌어지잖아요? 우리는 아쇼카 석주를 통해 아쇼카 왕이 진정 원한 게 무엇이었는지 알 수 있어요. 불교 신자든 브라만교 신자든, 신분이 높든 낮든, 모든 백성이 왕의 말을 따르기를 바랐던 겁니다.

로리야 난단가르의 아쇼카 석주에 새겨진 명령
오늘날 아쇼카 칙령이 새겨진 석주는 19개에 불과하다. 로리야 난단가르의 석주는 그중 하나로 가치가 매우 높다.

석주 높이가 보통이 아니라서 석주에 새겨진 왕의 말을 무시하기는 어려웠겠어요. 사진을 보니 사람이 정말 작아 보여요.

잘 발견하셨군요. 맞아요, 이 석주는 12미터입니다. 우리나라 가정집 천장 높이가 2.3미터니까 그렇게 따지면 대략 5층짜리 건물 높이예요. 돌로 만든 만큼 무게는 50톤 정도 나가고요.
안타까운 건 오늘날 제대로 보존된 아쇼카 석주가 드물다는 겁니다. 아쇼카 왕 이후 2300여 년에 이르는 세월 동안 나라들이 수없이 들어섰다가 멸망하기를 반복하며 그 과정에서 석주 대부분이 훼손됐

습니다. 머리 부분만 덜렁
발견되거나 시멘트를 발
라 가까스로 세워놓은 석
주들이 많아요.

몇천 년 된 유물에 시멘트
를 발라 보수하다니… 돈
이 없어서 그런 걸까요?

유물을 대하는 의식의 문
제였죠. 요즘에는 나아진
편이지만 20세기까지만
해도 인도 사람들에겐 유
적을 보존해야 한다는 의
식이 별로 없었어요. 아쇼
카 석주가 아무리 대단한
의미를 지녔더라도 그 맥

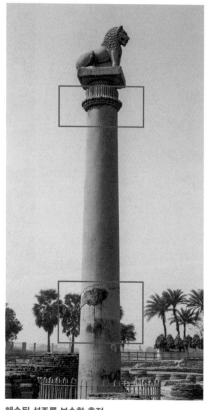

훼손된 석주를 보수한 흔적
바이샬리에 있는 아쇼카 석주의 기둥 부분에는
시멘트를 발라서 보수한 흔적이 남아 있다.

락을 모르면 그냥 옛날부터 있던 거대한 돌덩이에 그칠 뿐이니까요.
하지만 기원전 3세기 사람들은 달랐습니다. 그때 이만한 인공물이
흔했겠어요? 거대한 석주를 마주한 보통 사람들에겐 무섭지만 존경
하는 왕의 목소리가 우레처럼 들리는 것 같았을 겁니다.

우리나라로 치면 광개토대왕릉비 같은 거겠네요.

진리는 승리한다

느낌은 그랬겠죠. 물론 석주에 적힌 글을 읽을 줄 아는 사람은 소수 였습니다. 그래서 당시에는 명령이 내려와도 글이 아니라 입에서 입 으로 전달됐어요. 아쇼카 칙령도 마찬가지였을 거예요.

어차피 그럴 거면 석주 없이 말로만 발표하는 게 편하잖아요.

거대한 기념물을, 그것도 기둥 형태로 세워 자기 말에 권위를 부여 하려 했던 거죠. 아쇼카 석주를 미술사의 관점에서 바라보면 단순히 큰 돌을 비석처럼 세우지 않고 콕 짚어 기둥이란 형태로 만들었다는 점이 중요합니다.

일부러 이렇게 만들었다는 건가요?

인도는 메소포타미아를 시작으로 다양한 문명으로부터 영향을 받 았어요. 그걸 나름의 방식으로 재해석했고요. 아쇼카 석주를 기둥 모양으로 만든 데에는 페르시아의 영향이 작용했습니다. 페르시아는 당시 세계적인 문화 선진국이었어요. 수많은 나라와 교역하며 여러 곳에 자기네 문화를 퍼뜨렸습니다. 다음 페이지에서 아쇼카 석주와 페르시아의 석주를 비교해 보세요. 딱 보기에도 매우 닮았습니다. 그 렇다고 차이점이 아예 없는 건 아니에요. 어디가 달라 보이나요?

윗부분 장식이 다르네요.

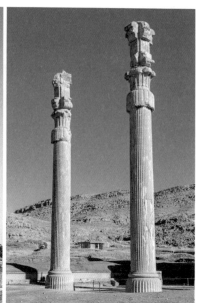

(왼쪽)아쇼카 석주 (오른쪽)페르세폴리스의 석주

눈여겨볼 차이는 기둥 본체에 있습니다. 아쇼카 석주는 매끄럽고 페르시아 석주는 세로로 홈이 파여 있죠? 아쇼카 석주는 표면을 곱게 갈아 반드르르하게 마연했어요. 기둥에 아쇼카 왕이 내린 명령을 빼곡히 새겨넣기 위해서였죠.

아, 겉이 매끈해야 뭔가를 새겨도 알아볼 수 있겠군요.

용도에 맞게 변형시키긴 했지만 아쇼카 석주가 페르시아 기둥 스타일을 좇았다는 점은 변함이 없습니다. 이외에도 이 시기 마우리아 제국에는 페르시아의 영향을 받아 만들어진 것들이 넘쳤습니다. 기원전 300년경 제국의 수도 파탈리푸트라를 방문한 그리스 대사는

진리는 승리한다

이렇게 말할 정도였죠.

(마우리아 제국 수도, 파탈리푸트라의) 나무로 만든 성채에는 64개의 문과 570개의 망루가 있는데, 그 둘레가 35킬로미터에 이르는 큰 도시다. 그 화려함은 페르시아의 도시인 수사와 엑바타나에 견줄 만하다.

이 말을 증명하는 유적이 오늘날 인도 파트나에 있습니다. 파트나는 파탈리푸트라의 현재 이름이죠. 이곳에 마우리아 궁전터가 남아 있답니다. 페이지를 넘겨보세요. 아래가 발굴 당시의 모습, 위가 평면도입니다. 평면도의 작은 원들이 다 기둥 자리예요. 아래 사진에도 기둥을 세웠던 받침대들이 보입니다.

솔직히 폐허처럼만 보여서 원래 모습이 상상이 안 가요.

찌를 듯이 서 있는 높은 기둥 위에 지붕이 얹혀 있었을 거예요. 기둥이 저렇게 많았다는 건 궁전 규모도 상당했다는 겁니다. 게다가 꽤 아름다웠을 테지요. 페르시아 수도인 페르세폴리스의 궁전을 본떠 건축했으리라 추정되니까요. 페르세폴리스의 궁전도 네모난 터에 줄과 열을 맞춰 높은 기둥을 세웠습니다. 당시 페르시아가 세계 유행의 중심이었던 만큼 마우리아 제국도 페르시아에 기준을 뒀던 거죠.

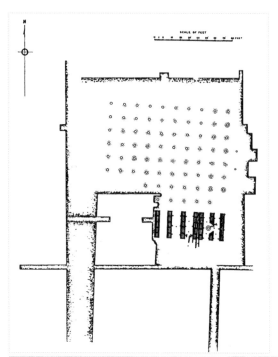

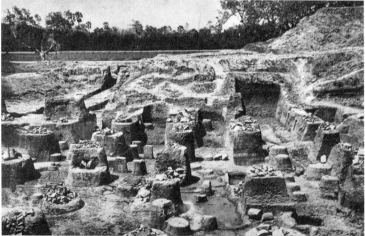

(위)마우리아 궁전의 평면도 (아래)마우리아 궁전의 발굴 당시 모습
파트나에는 마우리아 제국의 궁전터가 남아 있다. 아래 사진은 궁전이 발굴된 1912~1913년에
촬영된 것이다. 이 궁전은 '쿰라하르'라는 이름을 지니고 있었는데, 하늘에서 천신인 약샤가 내려와
지은 것 같았다는 이야기가 전해온다.

건물을 위해 세운 기둥에는 꼭대기에 조각을 올리지 않았습니다. 아쇼카 석주는 형태만 기둥일 뿐, 아쇼카 왕의 힘과 권위를 보여주는 기념물이에요. 아쇼카 왕은 아대륙을 둘러싼 오랜 전쟁에 마침표를 찍고, 7700년 만에 인도 통일을 이룩한 왕이었으니 '여기 위대한 제국, 위대한 왕이 있다!'고 자랑하고 싶을 만합니다. 그 자신감은 오늘날까지 빛바래지 않을 정도로 뚜렷하게 남아 있습니다. 강의를 연네 마리 사자상에 말이죠. 이게 원래 아쇼카 석주 꼭대기에 있던 조각이었습니다. 슬슬 이번 강의의 하이라이트로 들어가 볼까요?

페르세폴리스
기원전 518년에 페르시아 아케메네스 왕조의 수도로 설립된 페르세폴리스는 아케메네스 왕조가 멸망한 뒤에도 한동안 페르시아의 수도였다. 서 있는 사람과 비교해 보면 기둥이 얼마나 높은지 추측할 수 있다.

오른쪽 조각이 인도를 상징하는 네 마리 사자의 원형입니다. 석주의 기둥머리였기에 '4사자 주두'라 불려요. 연꽃을 뒤집은 것처럼 생긴 받침대와 사자 조각이 보이죠? 얼굴은 약간 애교스럽게 느껴질지 몰라도 구불구불한 갈기와 강인한 앞다리, 굳건한 발까지 용맹한 사자의 기상을 아주 잘 표현한 조각이에요. 지금은 파괴되어 확인할 수는 없지만 이 밑에 거대한 기둥이 이어져 있었을 테고요.

아쇼카 석주 위에 사자만 올라갔던 건 아닙니다. 많이 조각된 동물이 사자였을 뿐이지요. 확실히 사자는 동물의 왕이라는 수식이 어울릴 정도로 탐스러운 황금색 갈기가 빛나는 멋진 동물입니다. 그 모습이 태양을 닮았다고 해서 서아시아 등지에서도 사자를 제왕의 상징으로 조각해왔어요.

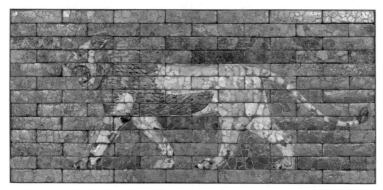

바빌론의 사자, 기원전 604~562년, 이라크 출토, 루브르박물관
메소포타미아의 고대 도시인 바빌론에서 발견된 테라코타로, 바빌론 내성의 여덟 번째 성문인 이슈타르의 문으로부터 창조와 음악의 신인 마르두크의 신전까지 이어지는 길목에서 발견됐다. 사자는 바빌론의 왕을 상징한다.

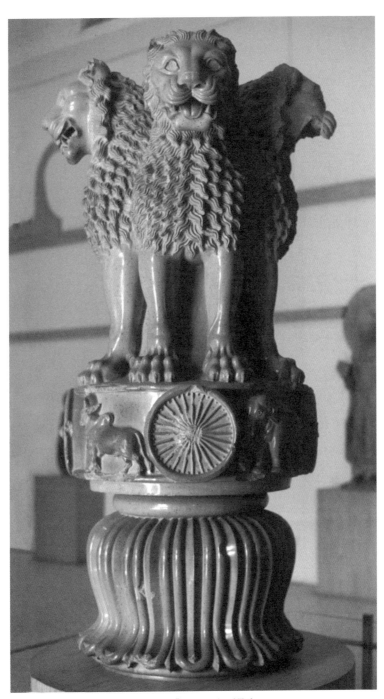

4사자 주두, 기원전 3세기경, 인도 사르나트 출토, 사르나트박물관

사자는 석가모니를 상징하는 동물이기도 했습니다. 석가모니에겐 '샤카족의 사자'란 별칭이 있었어요. 석가모니는 샤카족에서 나온 유일한 성자였는데 샤카족의 상징이 사자였기 때문입니다. 존경의 의미를 담아 사자 중의 사자, 샤카족의 사자라 불렀던 거죠.

석가모니 덕분에 사자가 인기가 많아졌겠네요.

네. 아쇼카 석주에도 사자가 자주 등장해요. 아쇼카 왕이 자신을 석가모니에 빗대고 싶었는지는 알 수 없지만 그런 의심이 들 만큼요. 4사자가 밟고 있는 받침대를 살펴보면 그 의심에 더욱 힘이 실려요.

어느 부분을 보면 알 수 있나요? 가운데 동그란 거 말씀인가요?

동그란 건 바퀴입니다. 동물들이 손수 그 바퀴를 굴리는 모습을 표현한 거예요. 동쪽에는 코끼리, 서쪽에는 말, 남쪽에는 소, 북쪽에는 사자가 자리해 있고 그 사이사이에 바퀴를 새겼습니다. 인도 근방에서 동서남북을 대표한다고 여겼던 동물들입니다. 우리나라에 청룡, 백호, 주작, 현무라는 사신이 있는 것처럼요.

바퀴를 굴리는 게 중요한 일이었나 보죠?

이 바퀴는 그냥 바퀴가 아니라 법륜이에요. 법의 바퀴죠. 동쪽에서 떠서 서쪽으로 지는 태양의 움직임을 바퀴에 비유한 겁니다. 태양이

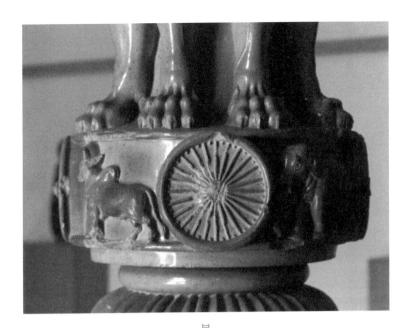

(위)4사자 주두의 받침대
(아래)4사자 주두의 상징
동물과 동물 사이에 커다란 바퀴를 조각해 마치 동물들이 바퀴를 굴리며 전진하는 느낌을 준다.
동서남북 각 방위에는 각각을 지키는 동물이 서 있다. 동쪽엔 코끼리, 서쪽엔 말, 남쪽엔 소, 북쪽엔
사자가 자리한다. 인도에서는 이 동물들을 성스럽게 여겨 4성수라 한다.

강서대묘의 사신도 벽화 중 청룡, 7세기경, 평안남도 강서군
고구려의 고분 중 하나인 강서대묘는 돌벽에 회칠을 하지 않고 곧바로 벽화를 그려 보존 상태가
훌륭한 편이다. 동북아시아에서 사신은 각 방위를 수호하며, 계절과 오행을 주관하는 존재이기도
했다.

동쪽에서 서쪽으로 지는
건 명백한 우주의 진리, 바
로 법이니까요. 수레바퀴
는 석가모니가 깨달은 진
리를 의미합니다. 바퀴를
굴리는 일은 불교의 진리
를 퍼뜨리는 일인 거예요.

태양이 도는 게 진리니까
태양을 굴리면 되는 거 아
니에요?

**석가모니의 첫 설법, 2세기경, 파키스탄 출토,
메트로폴리탄박물관**
사르나트에서의 첫 설법 장면을 담은 부조로,
석가모니가 한 손으로 법륜을 돌리는 모습을 통해
가르침을 주고 있음을 상징적으로 보여준다.

진리는 승리한나

인도에서는 태양 그 자체보다 순환한다는 게 더 중요했어요. 앞서 윤회를 설명했지만 인도 사람들 마음속에는 '바퀴가 돌아가듯' 삶이 반복된다는 세계관이 힘을 발휘하고 있었습니다.

그리스 로마 신화에도 비슷한 이야기를 찾을 수 있습니다. 태양신 아폴론이 태양마차를 끌고 동쪽에서 서쪽으로 이동하기 때문에 낮과 밤이 생겨난다는 이야기죠. 마차를 움직이는 건 바퀴잖아요? 서양 세계관에서도 태양과 바퀴를 연결시킨 문화가 있었던 거예요. 그렇게 생각하면 이 석주의 주인인 아쇼카 왕 역시 태양마차의 바퀴를 굴리는 아폴론처럼 '태양왕'인 셈입니다.

프랑스에만 태양왕이 있는 건 아니었네요.

페데레 피세티, 태양마차에 올라탄 아폴로, 1760~1789년, 미국
쿠퍼휴이트스미소니언디자인박물관
아폴로의 아들인 파에톤이 아버지 대신 태양마차를 몰다가 고삐를 놓쳐 떨어지면서 목숨을
잃었다는 신화는 잘 알려져 있다. 인도에서도 힌두교의 태양신 수리야가 아폴로와 마찬가지로
태양마차를 끄는 모습으로 묘사된다.

맞아요. 프랑스의 루이
14세와 비슷하게 아쇼카
왕은 스스로 '전륜성왕'이
라 칭했어요. 성왕은 성스
러운 왕, 전륜은 구를 전
(轉)에 바퀴 륜(輪)을 써서
바퀴를 굴리는 성스러운
왕이라는 뜻입니다. 이때
바퀴는 당연히 법륜이죠.
아쇼카 왕은 석주를 통해
자기가 우주의 진리이자
불교의 법을 전파하는 위
대한 왕이라는 사실을 은
연중에 주장하는 겁니다.

**바퀴를 굴리는 아쇼카 왕, 기원전 1세기경, 인도
아마라바티 출토, 프랑스 국립기메동양박물관**
아쇼카 왕은 주로 바퀴를 굴리는 모습으로 만들어지곤
했는데, 이를 통해 스스로 '우주의 통치자'임을
상징했다.

자기를 석가모니만큼 위대하다고 생각했나 봐요.

속마음은 아쇼카 왕만이 알겠지요. 하지만 자신을 향한 자부심과
석가모니를 향한 존경심이 모두 있었기에 4사자 주두가 만들어질
수 있었던 건 분명합니다.
이후 전륜성왕이란 이름은 불교에서 이상적인 군주의 대명사가 됩니
다. 우리나라에서는 신라 진흥왕이 6세기에 한강 유역을 정복하고 불
교를 수용해 나라를 정비하면서 자신을 전륜성왕이라 칭했습니다.

진리는 승리한다

사실 4사자 주두 받침대에서 바퀴보다 먼저 보이는 건 바퀴를 굴리는 동물들이에요. 진리를 퍼뜨리는 동물들인 만큼 잘 묘사돼 있답니다. 동쪽에서 떠서 서쪽으로 지는 태양의 움직임을 인도 사람들이 가장 자연스럽게 여겼다 했지요. 새겨진 네 마리 동물을 그 방향에 따라 차례차례 살펴볼까요?

북한산 신라 진흥왕 순수비, 6세기, 국립중앙박물관
진흥왕은 신라를 고구려와 백제에 버금가는 국가로 우뚝 세운 군주로, 이 순수비는 한강 유역을 확보한 걸 기념하며 북한산 비봉에 세웠던 것이다.

| 코가 길어 슬픈 짐승 |

인도 땅에서 동물을 조각해온 역사는 깁니다. 불교가 나타나기 전 인더스 문명 인장에도 동물이 있었잖아요? 인도 사람들은 인체 조각과 더불어 동물도 생생하게 묘사했습니다. 페이지를 넘겨 받침대 동쪽 편에 자리한 코끼리를 보세요. 표현이 아주 사실적입니다.

되게 사나워 보여요. 차였다간 큰일 나겠는데요!

코끼리 하면 '아기 코끼리 덤보' 같은 귀여운 이미지를 떠올리는 분

4사자 주두 중 코끼리

이 많지만 아기 코끼리조차 몸무게가 150킬로그램은 나갑니다. 알다시피 코끼리는 맹수예요. 알렉산더 대왕의 군대만 해도 코끼리 부대에 벌벌 떨었잖아요.

이 조각은 실제 코끼리의 강인한 모습을 포착했어요. 배와 다리 쪽에 탄탄히 잡힌 근육을 보세요. 머리부터 코끝까지 굴곡도 살아 있습니다. 머리는 폭 튀어나왔고 코로 연결되는 부분은 움푹 들어가 있어요. 펄럭일 것만 같은 큰 귀와 끝이 깨져서 짧아지긴 했지만 상아도 제대로 살렸습니다. 코끼리다운 코끼리지요.

코끼리답지 않은 코끼리도 있나요?

조선시대에 만들어진 오른쪽 코끼리를 보면 4사자 주두 코끼리 조

진리는 승리한다

각이 얼마나 사실적인지 실감할 수 있습니다. 이 분청사기는 코끼리를 보지 못한 채 '코가 길다'는 특징만 듣고 빚어낸 것 같아요.

너무 못 만들었는데요. 거의 개미핥기처럼 보여요.

지금은 동물원에 가면 코끼리를 볼 수 있습니다. 카메라도 있으니까 코끼리가 어떻게 생겼는지 바로 알 수 있고요. 하지만 조선 사람들은 그렇지 않았어요. 불교 경전에 코끼리라는 동물이 나오니 존재는 알았겠지만 상상해서 표현할 수밖에 없었겠죠. 본 적 없는 동물을 단지 코가 길다는 단서 하나로 어떻게든 만들려다 보니 '코가 길어 슬픈 짐승'이 되어버린 겁니다.

분청사기 자라무늬 상준, 조선시대, 국립중앙박물관
도자기 그릇에 붓으로 백토를 발라 겉을 희게 분장한 걸 분청사기라 한다. 이 그릇은 의례에 나오는 '코끼리 모양' 제사그릇이지만 실제 코끼리에 비해 코가 짧아 코끼리처럼 보이지 않는다.

보살

석가모니

코끼리

순천 송광사 목조삼존불감, 9세기, 송광사성보박물관
삼존이란 중앙의 불상과 그 양옆에 배치되는 보살을 통틀어 이르는 말로, 보살은 부처가 되기 바로
전 단계를 의미한다. 석가모니를 기준으로 오른편 방에 있는 게 보현보살인데, 코끼리를 타고 있다.

| 등에 혹이 난 이 동물은 무엇일까 |

코끼리에서 한 발자국 걸어 돌아가면 남쪽엔 소가 있습니다. 오른쪽
페이지를 보세요.

이게 소인가요? 뿔이 있고 혹이 났는데요?

저도 처음 봤을 때 '사실적으로 표현했다더니 이게 무슨 소야?' 하고
생각했어요. 그러다 실제로 인도를 가보고 깜짝 놀랐지요. 정말 등에
혹이 달린 동물이 어슬렁어슬렁 걸어 다니는 거예요. 저게 뭐냐고 물

진리는 승리한다

(위)4사자 주두 중 소 (아래)인도의 소
제부 또는 인도 혹소라고도 불린다. 처지는 귀와 늘어지는 피부, 튀어나온 등의 혹이 특징인데, 주로 남아시아에 분포한다.

었더니 소래요. 인도에는 낙타처럼 어깨 위에 혹이 솟은 소가 있더라고요. 사진으로 실제 소를 보면 당시 인도 사람들이 주변의 소를 있는 그대로 표현했다는 걸 알 수 있습니다. 저 소가 주류인 지역에서는 오히려 우리에게 친숙한 누렁소의 모습이 이상하게 보이겠죠.

| 말들은 서에서 동으로, 남으로 이동하고 |

아래 사진을 보세요. 4사자 주두에는 숱 많은 갈기를 자랑하는 동물
도 있었습니다. 말이 달려 나가는 순간을 딱 포착했어요. 역시 인도
는 인도답다는 감탄이 절로 나옵니다.

달려 나가는 모습이 엄청 생생하네요.

(위)4사자 주두 중 말 (아래)실제 달려 나가는 말의 모습

진리는 승리한다

맞아요. 하지만 정확성은 또 다른 문제입니다. 말 조각을 자세히 봅시다. 현실적으로 불가능한 자세를 취하고 있습니다. 실제 말이 달릴 때 앞다리를 들고 뒷다리를 쭉 뻗으면 사진처럼 고개가 살짝 아래로 향하면서 목이 긴장되기 마련이에요. 그런데 석주 조각에서는 평상시대로 고개와 목이 꼿꼿합니다.

그냥 보기엔 자연스럽기만 한데…

아마 조각한 사람 머릿속에 있는 말의 모습과 실제 말을 관찰한 모습이 섞인 결과가 아닐까 싶습니다. 가만히 있는 말도 조각하기 쉽지 않았을 텐데 달려 나가는 말이라니 어려운 소재를 골랐어요. 관찰할 기회도 많지 않았을 겁니다. 인도에서 야생의 말을 보기란 어려운 일이거든요. 전 세계 말 대부분은 유목민의 땅인 서아시아나 중앙아시아에 살던 종을 데려온 거예요. 우리나라는 물론 중국도 사정은 다르지 않습니다.

중국 전설에는 명마가 숱하게 나와요. 중국에는 말이 자생하지도 않았건만 오래전부터 훌륭한 말을 향한 열망이 강했습니다. 기원전 2세기 한나라 때 장건이라는 사람이 중앙아시아에서 말을 구하기 위해 원정을 떠난 게 실크로드 개척의 시작이었을 정도로요.

『삼국지』 속 장수들을 상상해보면 무조건 명마를 타고 있는 모습인데 그게 다 수입한 거였군요.

(위)키르기스스탄의 이식쿨호

이식쿨호 부근에는 유목 민족인 스키타이인의 도시 소그디아나가 있었다.

(아래)중국 양관에 서 있는 장건 동상

양관은 한나라 때에 세워진 요새로, 중국과 서역 사이에 놓인 2대 관문 중 하나였다. 양관박물관 앞에는 말을 탄 장건 동상이 서 있다. 장건은 실크로드를 처음 개척한 인물이다.

진리는 승리한다

명마란 이러니저러니 해도 빠른 말인데 대다수가 중앙아시아에서 온 말이었어요. 중국 땅에서조차 귀한 말이었으니 중앙아시아로부터 더 멀었던 다른 곳에서는 보나마나였을 테지요.

유목민의 나라에서 말을 들여왔던 건 인도도 마찬가지였습니다. 기억할지 모르겠지만 원래 아리아인도 유목 민족이었어요. 당연히 말에 익숙했겠죠. 그러나 인도에 정착하고 나서부터는 말이 아닌 소 사육에 정성을 기울였습니다.

더 빨리 달릴 필요가 없어졌기 때문인가요?

네, 정착 생활에서는 소가 훨씬 쓸모 있는 가축입니다. 소똥마저 땔감으로 쓸 수 있으니까요. 그렇게 유목 생활을 청산한 지 한참 지난

인도의 전통 요리 방식
음식이 끓고 있는 솥단지 앞에 둥글고 판판하게 뭉쳐놓은 것이 소똥이다. 소똥은 화력이 나무 땔감만큼 세진 않지만 불씨가 오래가기에 인도에서 시간을 들여 익혀야 하는 카레와 난과 같은 요리의 땔감으로 널리 쓰였다.

기원전 4세기 이후, 인도 사람들은 중앙아시아 여러 유목 민족과 접촉할 기회가 늘어나면서 다시 말을 들여오게 됐으리라 봅니다.

말을 타고 달리던 시절을 잊을 만한 시간이 흘렀군요.

먼 곳에서 모셔왔으니만큼 말은 귀한 대접을 받았습니다. 결국 4성수의 자리를 차지한 동물은 당시 인도에서 가장 값지거나 강하다고 여겨지는 동물이었던 겁니다.

| 돌이 다르다 |

마지막으로 북쪽의 조각을 살펴볼까요?

아, 이건… 다 깨졌네요.

4사자 주두 중 사자

진리는 승리한다

아쉬운 일이죠. 그래도 단서가 될 만한 부분이 남아 있습니다. 가슴 쪽에 살짝 갈기가 보여요. 다리와 발톱에도 힘이 꽉 들어가 있습니다. 깨지지 않았으면 늠름한 사자였을 거예요.

그런데 돌은 어지간해선 깨지지 않잖아요? 경주만 가도 몇천 년 된 돌탑들을 볼 수 있고요.

인더스 문명의 인장이 동석, '비누돌'로 만들었다 했지요? 4사자 주두 조각은 인도 추나르 지방의 사암으로 만들었는데, 동석도 사암도 매우 무른 돌이에요. 사암의 사는 모래 사(沙)로 입자가 모래에 가깝고 색도 모랫빛을 띠어요. 치즈나 크림 같진 않더라도 웬만한 돌에 비해 부드럽죠. 큰 힘을 들이지 않고도 사실적이고 섬세한 조각을 하기에 유리합니다.

물론 무른 돌은 작은 충격에도 깨져나가기 쉬운 데다 풍화에 약해 형체가 잘 마멸된다는 문제가 있긴 합니다. 긴 역사나 잦은 전쟁도 한몫했지만 고대 인도에 온전한 모습의 돌조각이 적은 결정적인 이유 중 하나가 돌의 재질 때문이에요.

추나르 사암
추나르는 갠지스강에서 얼마 떨어지지 않은 곳에 있으며 바라나시와 사르나트에서도 가까운 곳에 자리해 있다. 오늘날 석고의 주산지다.

어쩌면 오늘날까지 남아 있는 것만으로도 감사할 일이겠네요.

그 문제를 인식하고 있었던지 인도 사람들은 조각을 하면 마연을 해서 내구성을 높였어요. 일찍부터 마연한 조각과 토기를 만들다가 마우리아 제국 때 와선 돌이 들어가는 데는 모조리 마연하죠. 궁전 기둥도 그랬고요. 이 역시 페르시아의 영향이라 보기도 합니다.

간혹 강의 중에 학생들이 이런 이야기를 해요. '우리나라에는 왜 이런 섬세한 동물 조각이 없는 건가요? 아쉬워 죽겠어요'라고요. 찾아보면 십이지신상 같은 게 있긴 한데 뭔가 어설퍼요. 무슨 동물인지 구분하기도 어렵고 신이라기엔 묘하게 귀여운 구석이 있습니다. 어설퍼 보이는 까닭은 조각 실력보다 재료 탓이 커요. 우리나라 돌은 대부분 입자가 굉장히 거칠고 단단한 화강암이거든요.

마우리아 제국의 궁전 기둥
마우리아 제국의 궁전터 유적은 공원으로 조성되어 있다. 무너진 궁전의 기둥을 누구나 볼 수 있도록 보호각을 세워뒀다. 이 기둥 역시 마연해 반질거린다.

　　　　　　　　　　　　　　　진리는 승리한다

십이지지신상 둘레돌, 통일신라시대, 국립경주박물관
동물 머리에 사람의 몸을 지닌 신상이다. 왼쪽에서부터 개, 닭, 양, 말, 용에 해당한다.

아! 화강암은 단단하니까 조각하는 게 어려웠나 봐요.

세밀하게 조각하기 어려운 돌이죠. 조각하다 자칫하면 돌덩이가 뚝뚝 부서지니까요. 애초에 한반도는 섬세하고 사실적인 돌조각이 발달하기 어려운 자연환경입니다. 하지만 '석탑이 마멸되어 사라졌다'는 이야기는 거의 못 들어봤을 거예요. 화강암이 조각하긴 어려워도 내구성 하나는 끝내줘요. 풍화되더라도 형체를 희미하게 남깁니다.

그래서 몇천 년 된 신라시대 탑도 멀쩡히 남아 있는 거군요.

네, 인도에 파괴된 조각이 많은 이유와 우리나라의 동물 조각이 어설픈 이유 둘 다 각 지역의 돌 때문인 거지요.

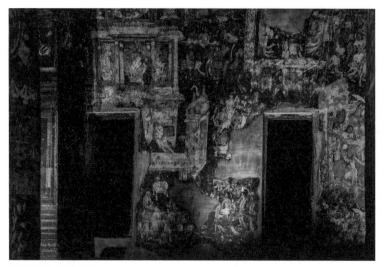

아잔타 석굴 사원의 벽화
기원전 1세기에서 기원후 6세기에 조성된 석굴 사원으로, 아잔타 석굴의 벽화를 인도의 가장 오래된
회화의 예로 본다.

그렇다면 아쇼카 왕 시절의 회화는 어땠을까요? 이때가 기원전 3세
기입니다. 그림을 그리려 해도 재료가 마땅치 않았을 시기예요. 인도
의 회화는 700여 년은 더 지나야 나옵니다. 나중에 석굴 사원을 조
성하기 시작하면서 나타나죠. 늦긴 늦은 겁니다. 중국에서는 기원전
3세기면 비단 위에 그린 그림이 나오니까요.

그래도 아쉬워할 건 없습니다. 그 전까지 인도에서 미술이라 부를
만한 표현 수단은 대개가 조각이었어요. 그 이유에서 인도 사람들은
조각을 만들 때 더 끈질기게 관찰하고 공을 들였던 것 같습니다. 대
체할 표현 매체의 발달이 늦었던 게 오히려 다른 지역에서 보기 드
문 사실적인 육체 표현을 발전시켰던 걸지도 모르지요.

마무리를 위해 오른쪽 문장으로 돌아왔습니다. 법륜이 굴러가는 받침대 위에 올라가 있는 사자의 모습이 처음보다 위풍당당하게 느껴진다면 강의의 목적은 어느 정도 달성했다고 생각합니다.

앞서는 이야기하지 않았지만 받침대 아래를 보면 글자가 새겨져 있습니다. 이 글자까지 포함해서 인도 공식 문장이에요. 사트야메바 자야테(satyameva jayate), '진리야말로 승리한다'는 의미입니다.

사자 아래 있어서인지 꼭 사자가 하는 말 같아요.

그럴 수 있겠네요. '사자후'라는 말도 있으니까요. 사자후는 불교에서 유래한 말이에요. 사자가 포효하듯 부르짖는 진리를 의미하죠. 4사자 주두는 '석가모니의 법이 진리고 그 진리는 승리한다'는 강력한 메시지입니다. 이때의

인도 공식 국장
4사자 주두 아래에는 본래 명문이 적혀 있었다. 인도 국장에는 이 글자까지 표현되어 있다.

승리는 동시에 아쇼카 왕의 승리기도 했어요. '나 아쇼카가 통일 인도의 통치자다!'라는 외침이 아대륙 동서남북으로 울려 퍼지는 듯한 기개가 느껴집니다.

인도는 영국의 식민 지배에서 벗어나 아쇼카 왕의 자신감이 담긴 4사자 주두를 국가 상징으로 내세웠습니다. 그렇게 4사자 주두는 2000년을 뛰어넘어 다시금 인도 사람들을 하나로 묶는 데 성공했어요. 그러니 아쇼카 왕을 인도를 통일한 최초의 왕이라 부르기에 모자람이 없을뿐더러 결국에는 그 나름대로 진리가 승리를 거뒀다고도 할 수 있을 겁니다.

인도를 대표하는 상징은 네 마리 사자다. 이는 최초로 인도를 통일한 아쇼카 왕이 세운 석
주의 사자 조각에서 유래했다. 불교를 국교로 지정한 아쇼카 왕은 석가모니를 의미하는
사자 조각을 통해 석가모니를 자신과 동일시했다.

• 아쇼카, 인도를 통일하다	**마우리아 제국** 페르시아를 정복한 알렉산더 대왕이 기원전 327년엔 인도까지 넘봄. 그러나 병사 대부분이 향수병을 앓는 바람에 마케도니아로 복귀. ⋯→ 인도 북부가 혼란스러워짐. ⋯→ 젊은 장군 하나가 인더스강 상류를 정복하고 마우리아 제국을 세움.
	아쇼카 마우리아 제국의 세 번째 왕. 인도 남단을 제외한 아대륙 전체를 정복. ⋯→ 살생에 대한 자괴감에 불교의 가르침을 따르기로 결정. 이후 불교를 국교로 삼음. ⋯→ 불교 교리에 기반한 칙령을 나라 곳곳에 전하기 위해 돌기둥을 세움.
• 4마리 사자가 지키는 아쇼카 석주	기둥머리 조각, 받침, 기둥 구조로 되어 있음. 기둥 표면에 칙령이 새겨져 있고, 윗부분에는 네 마리 사자가 조각됨. 참고 페르시아 석주
• 4성수	인도에서 성스럽게 여기는 네 마리의 성수. 바퀴를 한가운데 두고 주두 받침에 조각됨. 참고 바퀴는 석가모니의 법륜을 의미 **코끼리** 동쪽을 지킴. 전쟁에서 중요한 역할을 했던 강력한 동물. **소** 남쪽을 지킴. 인도 혹소는 등에 혹이 튀어나와 있음. 소똥은 땔감으로도 쓰임. **말** 서쪽을 지킴. 인도에 자생하지 않았음. 참고 말은 중앙아시아에서 유래됨 **사자** 북쪽을 지킴. 강인한 동물의 제왕. '샤카족의 사자'였던 석가모니를 상징.
• 인도 조각의 특징	매우 사실적인 표현. 무른 돌을 사용했기 때문에 사실적으로 조각하는 것이 가능. 다만 풍화에 약해 형체가 잘 마멸됨. 돌 조각을 오래 남기기 위해 마연을 했음. 참고 우리나라 돌은 대부분 딱딱한 화강암이라 조각이 힘든 대신 내구성이 좋음

무릇 존재하는 모든 것은 사라져간다.
게으름 없이 열심히 정진하라.

– 석가모니 유언

03

탑에서부터 시작됐다

#스투파 신앙 #사원의 탄생 #석가모니 신격화

신라의 승려 혜초는 인도 여행 중에 이런 기록을 남겼습니다.

> 당간 위에 사자상이 있다. 당간은 매우 화려했다. 너비는 다섯 아름 정도
> 됐고 거기에 새겨진 무늬는 무척 섬세했다. 탑을 세울 때 당간도 함께 만
> 들었다.
>
> — 『왕오천축국전』

사자상이라는 대목에서 눈치챘을지 모르겠지만 여기서 당간은 바로 아쇼카 석주입니다. 이 기록에는 석주와 함께 탑이 있었다고 이야길 합니다. 이 탑은 과연 무엇이었을까요?

탑이라고 하니 대강 큰 기념물 같은 걸 또 석주 옆에 세웠나 보네요.

덜렁 석주만 있었던 건 아니라는 걸 알겠지요. 앞서 석주를 보고 왔으니 이 탑도 웬만하지 않았으리라는 점은 짐작이 될 겁니다. 개수부터 총 8만 4천 기가 넘었다니까 평범하진 않죠.

그럼 아쇼카 석주도 8만 4천 개였단 말인가요?

맞아요. 더 놀라운 건 탑이 아쇼카 석주만큼이나, 어쩌면 그보다 더 귀한 보물이었단 거예요. 탑에 담겨 있는 게 다름 아닌 석가모니 유골이었거든요.

네? 석가모니는 한 분 아닌가요? 어떻게 8만 기 넘는 탑에 유골을 담을 수 있나요?

그걸 설명하려면 우선 사리 이야기를 해야겠군요. 1993년 합천 해인사에서 성철 스님의 유해를 화장했을 때, 사리가 쏟아져 나온 일이 있었습니다. 당시에 뉴스로 다뤄질 만큼 화젯거리였죠. 사리는 원래 석가모니 유골을 가리키는 '사리라'에서 온 말입니다. 오랜 수행 끝에 덕을 쌓은 승려들을 화장했더니 꼭 구슬처럼 보이는 유골이 나와서 이후 그것도 다 사리라고 부르게 됐어요. 화가 머리끝까지 나거나 부조리한 상황에서도 꾹 참고 웃어 보이는 사람에게 '저 사람한테서는 나중에 사리가 나올 거다'라고 말하는 걸 들어본 분도 있을

합천 해인사의 승려 사리탑
해인사로 들어가는 입구에는 승려의 사리를 모신 탑들이 서 있다. 이 탑들을 '부도'라 부른다.
해인사에는 성철뿐만 아니라 여러 승려의 부도가 세워져 있다.

지 모르겠군요. 누군가에게 사리가 나올 거라고 말하는 건 덕을 쌓은 승려처럼 됨됨이가 훌륭하다는 의미죠.

지금도 승려의 사리를 모신 탑들을 입구에 세운 절들이 꽤 있어요. 이 탑을 부도라 부릅니다. 요즘엔 승려의 탑이니까 쉽게 승탑이라고도 합니다.

덕을 쌓는다고 몸에서 돌이 나온다는 게 좀 믿기지 않아요.

많은 사람이 사리의 존재를 의심하긴 합니다. 담석증이라고 쓸개에 돌이 생기는 병이 있는데 사실은 사리가 담석이 아니냐는 말도 있었고요. 담석증은 고통이 엄청나요. 하지만 사리가 나온 승려 중 통증

을 호소한 사람은 없었습니다. 게다가 성분을 과학적으로 분석해본 결과 담석은 아니라는 결론이 나왔다죠.

정말 수행을 오래 하면 몸속에 사리가 만들어지는 건가요?

사리
익산 미륵사지에서 나온 사리의 모습. 석가모니의 유골을 가리키는 말이었으나 오늘날엔 오랜 수행을 한 승려를 화장했을 때 나오는 구슬도 사리라 한다.

이번 강의에서 그걸 따지기는 어려울 것 같습니다. 다만 사리를 예부터 아주 귀하게 여겼다는 것만은 분명합니다. 그래서 함에 넣어 고이 모셨지요. 그 함을 사리기라고 해요. 오른쪽 사진이 기원전 3~2세기경 인도에서 만들어진 사리기입니다.

잘 보면 가운데 금이 있어요. 뚜껑 부분이라 그렇습니다. 사리기는 러시아 전통 인형인 마트료시카처럼 함 여러 개를 차곡차곡 겹쳐서 사리를 감쌌지요. 가장 바깥 용기는 돌로 만들었고 사리와 가까운 안쪽 용기는 귀한 재료를 썼습니다. 위에 있는 투명한 사리기의 재질은 수정이에요. 뚜껑 손잡이는 물고기 모양으로 조각한 다음 속은 금으로 만든 꽃과 준보석 조각을 채웠습니다.

유골을 담는 함이라기에는 화려하네요.

실제 석가모니의 사리를 보관했을 가능성이 있으니 그럴 만해요. 이 사리기들이 발견된 피프라와 지역은 석가모니가 태어난 곳에서 가까웠기에 그 유해가 묻혀 있다는 전설이 있었어요. 그런데 여기서 이 사리기가 발굴된 거죠. "깨달은 성인의 유골을 모신 이 사리기는 석가모니 형제자매의 것이다"라고 새겨져 있었고요.

피프라와 스투파에서 발굴된 사리기, 기원전 3∼2세기경, 콜카타 인도박물관
피프라와 스투파에서는 5개의 사리기가 발굴됐다. 석가모니의 실제 사리를 보관했으리라 추측하게끔 하는 명문이 있어 주목받았다.

| 처음부터 무덤은 하나가 아니었다 |

인도에는 '다비'라고 해서 오래전부터 시신을 불에 태우는 장례 풍습이 있었어요. 지금도 시신은 대부분 화장하죠. 갠지스강은 화장터로도 유명합니다. 시신을 흰 천으로 둘러 버터기름을 발라 태운 뒤 강에 뼛가루를 뿌리는 사람들로 늘 북적입니다.

기원전 6세기경, 열반에 든 석가모니도 같은 방식으로 화장됐을 겁니다. 참고로 석가모니가 깨달은 순간뿐 아니라 세상을 떠난 것도 열반에 들었다고 해요. 윤회가 완전히 끝나게 되는 거니 말이죠.

허무하네요. 석가모니조차 마지막엔 강의 일부가 되어버리다니…

갠지스강의 화장터
가장 큰 화장터인 마니카르니카 가트에서는 하루 100구 이상의 시신이 화장된다. 화장하는 데 사용되는 장작의 종류와 양, 불씨 등은 재산과 카스트에 따라 천차만별로 차이가 난다.

진리는 승리한다

석가모니의 유골은 강에 뿌려지지 않았어요. 유언에 따라 왕과 제후, 즉 귀족의 장례 절차를 따랐거든요. 당시 보통 사람은 화장한 뒤 재를 강에 뿌렸을지 몰라도 높은 분의 유골은 특별히 스투파라는 걸 세워서 그 안에 모셨습니다.

스투파는 또 뭔가요?

그게 탑입니다. 스투파가 탑이 된 이유는 붓다라는 이름이 중국을 거쳐 우리나라로 오면서 부처가 된 과정과 비슷해요.

스투파의 존재는 먼저 중국으로 전해지며 여러 이름으로 번역됐습니다. 그중 가장 자주 쓰인 이름이 탑파, 그러니까 탑이었죠. 스투파에서 '스'가 떨어지고 투파, 탑파, 혹은 솔도파라 했다가 나중엔 탑 한 글자만 남은 겁니다.

스투파 ⋯▶ 투파, 탑파, 솔도파 ⋯▶ 탑

제가 아는 탑이 스투파라고요? 불국사 다보탑 같은 것도요?

맞아요. 정확히 말하면 원래 인도에서 스투파는 무덤이나 납골당처럼 유골을 안치했던 건축물이었어요. 그러다가 불교가 세를 넓히며 석가모니의 무덤만을 가리키는 말이 된 거죠.

다보탑이 석가모니의 무덤이라는 말씀인가요?

그건 좀 복잡한 문제입니다. 우리나라 탑들이 스투파에서 유래한 건
사실입니다만, 인도에 있는 스투파와는 형태가 아예 다릅니다. 그
이야기는 나중에 하고, 우선 인도에서 자그마치 8만 4천 기의 스투
파가 어떻게 세워졌던 건지부터 들려드릴게요.

아까 석가모니의 시신을 화장했더니 사리가 나왔다고 했잖아요? 그
사리를 모시고 싶어 하는 곳이 많았습니다. "우리가 석가모니와 인
연이 더 깊어!"라면서 여덟 나라의 왕이 나서서 서로 사리를 가져가
스투파를 세우겠다며 다퉜죠. 전쟁이 날 지경에 이르자 보다 못한
석가모니의 제자 중 드로나가 "이렇게 싸우지 말고 사리를 나누면

경주 불국사의 석가탑과 다보탑
석가탑은 우리가 아는 전형적인 탑의 모습을, 다보탑은 그와 달리 독특한 외관을 하고 있다. 원래
다보탑 기단에는 네 마리 돌사자가 있었으나 일제강점기를 거치며 지금은 하나만이 남았다.

어떻겠습니까?" 하고 제안
하기에 이릅니다.

유골을 나누다니… 예의
있는 행동이 아닌 거 같은
데요.

파주 용미리 야외 봉안당
납골당으로 알려져 있으나 표준어는 봉안당이다.
우리나라는 매장 문화이므로 1994년 화장 비율이
20퍼센트에 불과했으나 2015년에는 80퍼센트로
증가했다.

온전한 시신을 땅에 묻는
매장 풍습에 익숙한 우리
나라 사람들에겐 이해하기 어려운 일일 수 있습니다. 유골을 나눠
가지는 게 왠지 시신을 산산조각내는 것 같으니까요. 하지만 화장
문화가 발달한 인도에서는 뼛가루를 나누는 게 무례한 일이 아니었
습니다.

모두가 스투파를 세우려고 한 걸 보면 석가모니가 당시에도 사랑을
많이 받긴 했나 봐요.

그렇죠. 결과적으로 여덟 개 나라의 왕들이 유골을 팔 등분 한 다음
에 각각 돌아가서 스투파를 세웠습니다. 이 최초의 스투파들을 근
본이 되는 탑이라는 뜻으로 근본8탑이라 합니다. 사리를 넣은 석가
모니의 무덤은 처음에 여덟 기였던 셈입니다. 화장터에 남은 재를 모
신 재탑과 유골을 담았던 병을 모신 병탑까지 해서 근본10탑이라고
도 합니다.

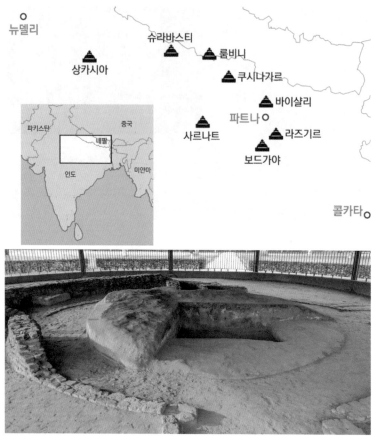

(위)근본8탑이 있었으리라 추정되는 위치

근본8탑은 석가모니 8대 성지 근처에 만들어졌으리라 추정되는데, 피프라와와 바이샬리에 흔적이 남아 있다.

(아래)인도 바이샬리의 탑지

바이샬리는 근본8탑 중 하나가 있던 도시로, 오늘날엔 탑의 흔적만이 남아 있다.

기원전 6세기경 일이니 지어낸 이야기처럼 들리죠? 그래도 어느 정도 사실에 근거했으리라고 봐요. 근본8탑이 있었다는 도시 중 하나인 바이샬리에서는 스투파의 흔적이, 앞서 봤듯 피프라와에서는 사리기가 발견됐기 때문입니다.

진리는 승리한다

| 왕이 무덤을 파헤친 사연 |

그로부터 300여 년 뒤 근본8탑을 파헤친 사람이 있었습니다. 바로 아쇼카 왕이었지요. 아쇼카 왕은 근본8탑에서 사리를 꺼내다가 무려 8만 4천 개의 작은 뭉치로 조금씩 나눴다고 해요.

계속 나왔던 그 아쇼카 왕이요?

어떻게 보면 무덤을 도굴한 셈인데 명분은 있었어요. 자기가 다스리던 제국 전역에 불교를 퍼뜨리기 위함이라는 거였죠. 당시 석가모니를 상징하는 기념물은 근본8탑이 유일했습니다. 하지만 보통 사람이 그 탑들을 직접 찾아가기란 어려운 일이었어요. 넓디넓은 인도 땅에 고작 여덟 기밖에 없었고 그조차 북부에 몰려 있었거든요. 그래서 아쇼카 왕은 사리를 나눠 점령한 영토 곳곳에 8만 4천 기에 이르는 스투파를 세운 거예요.

그 정도면 사리가 가루가 됐겠어요.

실제로 8만 4천 기 탑을 만들었는지는 미지수입니다. 엄청 많은 수라는 걸 강조하려는 인도식 과장법일 수도 있어요. 어찌 됐든 인도 곳곳에 아쇼카 왕이 세웠다던 스투파의 흔적이 남아 있어 허황된 이야기만은 아닐 겁니다. 중요한 건 8만 4천 개라는 숫자보다 스투파가 인도 전역으로 퍼져 나갔다는 사실입니다. 아쇼카 석주도 함께

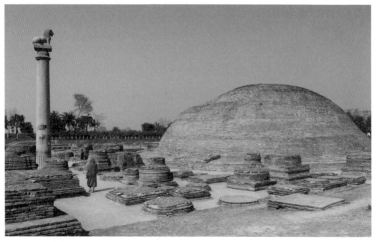

인도 바이샬리의 아쇼카 석주
바이샬리는 근본8탑이었으리라 추정되는 탑지와 콜화 유적의 벽돌 스투파가 유명하다. 이 사진은
그중 콜화 유적지의 스투파로, 아쇼카 석주가 복원돼 있다.

말입니다. 혜초 스님의 여행기에서 확인했듯 스투파가 있는 곳에는
바늘과 실처럼 석주가 따라가니까요. 위 사진이 석주와 스투파가 나
란히 있는 모습입니다. 오른편에 무덤처럼 생긴 게 스투파랍니다.
시간이 흐르면서 스투파 주변은 차츰 사원처럼 변해갑니다. 그렇게
우리에게 익숙한 절이 되지요.

| 모든 길은 스투파로 통한다 |

사원이 스투파를 중심으로 만들어졌다는 건 사원이라면 반드시 스
투파가 있어야 한다는 뜻입니다. 쉽게 말해 절에는 탑이 꼭 있어야
한다는 거지요. 절이 처음 생겨나던 순간부터 탑은 절이라는 공간의
핵심이었습니다. 오늘날에는 탑을 절의 뜰을 장식하는 기념물쯤으

오늘날의 산치
기원 전후에 번성했던 상업도시 비디샤 인근의 산치 역시 당시에는 나름 번영했던 걸로 보인다.
그러나 오늘날엔 그저 인구가 7천 명 남짓 되는 시골 마을이다.

로 여기는 사람이 많지만요.

인도 산치에는 절의 원형이라 할 수 있는 거대한 사원이 있어요. 아
쇼카 왕이 세운 스투파 중 하나가 있던 지역인데 그 주변으로 스투
파가 여러 기 지어지면서 사원이 형성된 곳이죠.

스투파가 추가됐다면 스투파 속 유골을 또 나눈 건가요?

그건 아닙니다. 산치에 자리한 대형 스투파는 세 기예요. 그중 제1스
투파만 석가모니의 유골이 담겨 있고 제2스투파와 제3스투파는 다
른 승려의 스투파라 봐요. 제1스투파가 아쇼카 왕이 명령해서 만들
어진 거고요. 크기도 가장 커서 산치 대탑이라고도 부릅니다. 수많

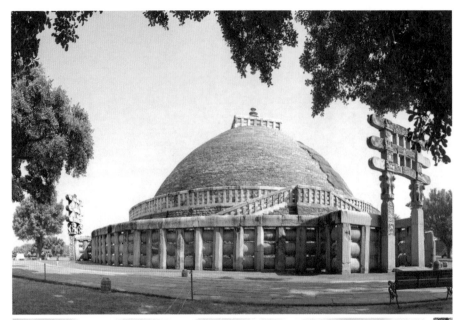

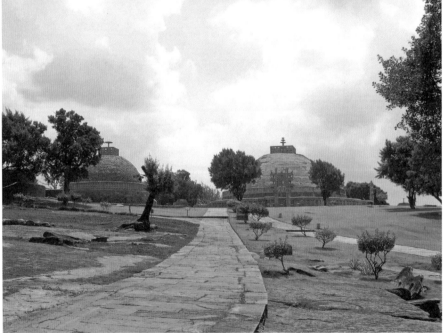

(위)산치 제1스투파 (아래)산치 제1스투파와 제3스투파 사이의 갈림길

산치 제1스투파는 현존하는 가장 오래된 스투파로, 원형에 가까운 형태를 유지하고 있다. 가장
안쪽은 아쇼카 왕 때 만들었고, 이후 몇 번의 증축 과정을 거쳐 지금과 같은 모습이 되었으리라
추정한다. 산치 불교 유적의 중심이 되는 스투파다.

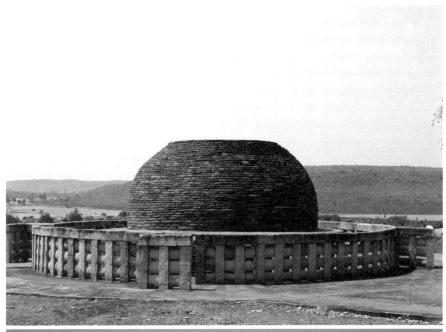

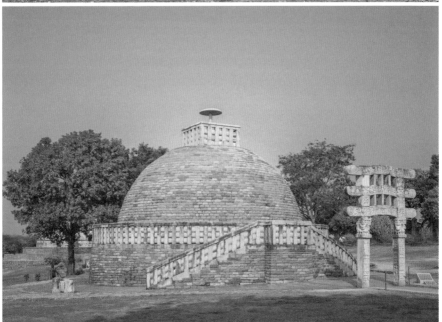

(위)산치 제2스투파 (아래)산치 제3스투파
제2스투파에서는 불교의 고승 중 하나인 히마바타의 사리가 나왔다. 제3스투파는 석가모니 제자의
사리가 묻혔다는 전설이 전해오지만 실제일 확률은 낮다.

은 스투파가 전쟁이나 타 종교의 공격 등으로 훼손된 와중에도 원형에 가까운 형태를 유지하고 있는 스투파입니다.

이곳이 처음부터 사원이었던 건 아닙니다. 스투파 여러 기가 한 곳에 몰려 있다 보니 점차 발길을 끄는 명소가 된 거죠. 기원 전후에 이르러서는 아래 그림과 같은 모습으로 발전했을 겁니다.

생각보다 건물이 많네요?

작은 마을 같지 않나요? 가운데 보이는 게 산치에서 중심이 되는 제1스투파예요. 동서남북에 각각 4개의 문이 있죠. 거기서 뻗어나간 길은 승려가 거주하는 공간인 승방이나 예배당으로 이어집니다. 오른쪽 아래 사진처럼 승방과 예배당의 흔적도 잘 남아 있어요. 승려가 사원에 상주했다는 건 각지에서 온 수행승들과 신도들을 맞이해야 할 만큼 이 일대가 하나의 거대한 사원이 됐음을 의미합니다.

기원 전후의 산치 사원 상상도

진리는 승리한다

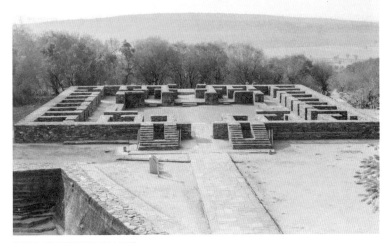

(위)하늘에서 내려다본 제1스투파

주위에 작은 스투파들이 들어서 있는데, 왕이나 제후, 고승의 스투파로 추정된다.

(아래)산치에 있던 사원의 흔적

산치의 불교 유적지에서는 승려가 거주하던 공간인 승방, 불법을 펴고 예배하던 예배당이 여러 군데에서 발굴됐다.

본격적으로 스투파의 구조를 짚어볼까요? 꼭대기에 위로 볼록한 돌 세 개가 우산처럼 꽂힌 게 보이죠? 이 부분을 차트라라고 불러요. 한 자로는 우산 할 때 산(傘)에 덮을 개(蓋)를 써서 산개라 해요. 옛날에 우산이나 양산을 쓸 수 있는 사람은 어떤 사람이었을까요?

사극 보니까 왕은 햇빛 아래 맨몸으로 다니지 않더라고요. 늘 그늘을 만들어주는 사람이 따라다녔던 거 같아요.

맞아요. 왕이나 귀족같이 신분이 높은 사람만 우산이나 양산을 쓸 수 있었지요. 돌로 만든 산도 마찬가지였어요. 산개는 고귀한 분이 묻힌 곳이라는 걸 알려줍니다. 우산대처럼 보이는 기둥은 야슈티, 한 자로는 기둥 주(柱)를 써서 찰주라고 해요. 별다른 기능은 없이 산개를 받치기 위해 있는 거죠. 찰주 아래 울타리처럼 둘러싼 부분은 하르미카입니다. 찰주를 보호하는 역할이에요.
마지막으로 그 아래 둥근 걸 엎어놓은 것 같은 부분이 복발입니다. 뒤집을 복(覆)에 밥그릇 발(鉢)을 써서 밥그릇을 뒤집어놓은 모양이라는 뜻으로 붙은 이름이죠. 여기에 가장 중요한 석가모니의 유골을 안치해요.

무덤은 왜 다 밥그릇 뒤집은 모양으로 만들어졌을까요?

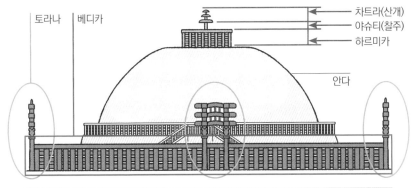

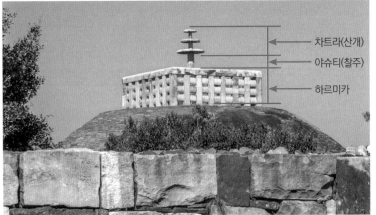

스투파의 구조

안 그래도 비슷한 질문을 받은 적이 있어요. 우리나라 경주 대릉원이 스투파의 영향을 받아 만들어진 게 아니냐고요. 신라가 불교의 영향을 크게 받았고 대릉원의 무덤 모양도 둥그러니 스투파와 비슷하다 생각했나 보더군요.

하긴 무덤 모양이 고인돌에서 둥글게 바뀐 이유가 있었을 테니까요.

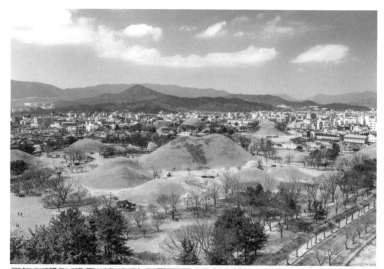

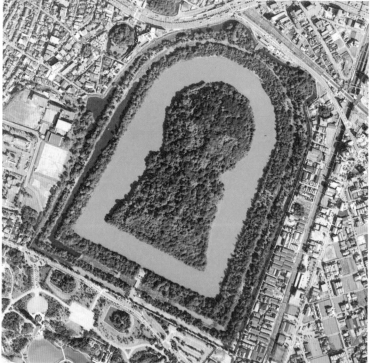

(위)경주 대릉원
신라시대의 무덤 23기가 모여 있는 곳으로, 이 중 미추왕릉과 황남대총, 천마총이 잘 알려져 있다.
(아래)일본 오사카부 사카이 시의 닌토쿠 왕릉
아래는 네모나고 위는 둥근 형태의 고분이지만, 거대한 형태와 둥근 모양만큼은 고분의 일반적인
형태를 갖추고 있다.

그 풍습 자체는 인류 보편이라고 할 정도로 어느 문화권에서나 발견됩니다. 특히 인도에서 이 복발은 알을 의미하는 안다라 불리며 나름의 의미가 부여됐습니다.

『바가바타 푸라나』의 황금으로 된 알을 그린 삽화, 1740년경, 바라트 칼라 바반
『바가바타 푸라나』는 힌두교 문헌 중 하나로, 유지의 신 비슈누의 화신 중 하나인 바가바타를 믿는 사람들 사이에 전해오는 설화를 기록했다. 여기에서도 황금알이 우주와 생명의 시작이라 본다.

죽은 이가 묻히는 무덤을 알이라고 하다니… 아이러니하네요.

유골이 담긴 이 부분이야말로 생명, 더 나아가 우주가 시작되는 곳이라 본 거예요. 죽음이 생명과 맞닿아 있다는 뜻이니 이쯤 되면 순환론의 정수란 생각이 들지 않나요?

너무 과한 해석이 아닐까요? 별 생각 없이 만들었을 수도 있잖아요.

그렇지만도 않답니다. 실제로 스투파에는 하늘에 가까이 닿고자 하는 의도가 들어가 있어요. 모양에서부터 그 의도가 드러납니다. 안다는 앞에서 보면 반원형인데 내려다보면 완벽한 원을 이룹니다. 다음 페이지 일러스트처럼요.
하늘과 연결되려는 마음을 담은 반원, 혹은 원형 건축물은 전 세계

에서 만들어졌습니다. 스투파보다 한참 나중에 지어지긴 했지만 터키의 블루모스크와 중국의 천단도 비슷한 바람이 담겼죠. 이슬람 사원인 블루모스크에는 반원형의 돔 지붕이 얹혀 있습니다. 그래서 마치 건물이 하늘에 떠 있는 듯해요. 둥근 지붕 세 층을 겹겹이 얹은 천단은 중국 황제가 하늘에 제사를 올리던 공간입니다.

어느 문화에서나 반원이나 원 모양이 하늘과 관련 있다고 생각했다는 게 신기하네요.

그런데 원형 건축물은 직사각형 건축물보다 짓기 까다롭습니다. 건

(위)술탄 아흐메트 모스크, 1609~1616년, 터키 이스탄불
내부가 푸른색 타일로 장식되어 있어 '블루모스크'라는 별명으로 유명하다.
(아래)천단, 1406~1420년, 중국 베이징
중국 명청대에 황제가 하늘에 제사를 지내던 제단이다. 1918년에서야 일반에게 공개되었다.

물의 무게 중심이 모든 방향으로 적절히 나뉘어야 하거든요. 동서남북 둘레도 똑같아야 하고요. 얼렁뚱땅 짓는 건 불가능해요. 물리와 수학 지식, 건축 기술이 상당히 뒷받침되어야 지을 수 있습니다. 스투파 역시 마찬가지입니다. 굉장히 정확한 원이잖아요. 굳이 만들기 까다로운 원형으로 건축하겠다고 밀고 나간 데서부터 꼭 이 모양을 고수해야만 했던 의지가 느껴집니다.

| 사리의 힘을 믿고 싶었던 사람들 |

스투파로 돌아가 볼까요? 아래 사진을 보세요. 동서남북에 하나씩 있다고 했던 문이 보입니다. 뻥 뚫린 네모난 부분이 문이에요. 이 문을 토라나, 문 주변에 있는 울타리를 베디카라고 해요.

토라나, 베디카, 안다

진리는 승리한다

아무나 다 들어갈 수 있을 거 같은 문이군요.

문을 통과하면 두 가지 길이 있어요. 그대로 눈앞에 나 있는 길을 걸어도 되고 계단을 통해 위로 올라가도 됩니다. 둘 다 안다 둘레를 돌라고 만든 길입니다. 그게 석가모니를 경배하는 방법 중 하나였어요.

(위)베디카 안쪽으로 들어갔을 때 나 있는 계단 (아래)탑돌이 할 수 있도록 되어 있는 기단 부분
토라나를 통과해 계단을 오르면 탑돌이를 할 수 있도록 기단 부분에 길이 나 있다.

하지만 오롯이 경배를 드리려는 신도라 해도 스투파 주위를 돌 때는
소원을 빌며 돌았을 겁니다. 석가모니 사리에 신령한 힘이 있다고 믿
으면서요. 절에 다니는 분은 알겠지만 탑 주변을 빙글빙글 돌며 소
원을 비는 사람들은 인도에만 있는 게 아니죠. 우리나라에서는 그걸
탑돌이라고 합니다. 예전에는 밤을 새워서 돌았어요.

탑돌이는 신라시대부터 이어진 풍습입니다. 『삼국유사』에 보면 신라
의 흥륜사에서 홀로 탑돌이를 하던 김현이 절에서 한 여인을 만나
사랑에 빠지는 이야기가 나옵니다.

사랑을 만나다니 탑돌이를 한 보람이 있네요.

그런데 결말은 슬픕니다. 알고 보니 그 여인은 인간으로 둔갑한 호랑

평창 월정사 탑돌이
보름날과 석가탄신일에 탑 주변을 도는 탑돌이는 신라시대부터 내려온 풍습으로, 오늘날엔 한두
시간 정도 하지만 과거엔 하룻밤을 지새우며 탑을 돌았다.

진리는 승리한다

이였거든요. 김현은 여인의 집에 갔다가 여인의 오라비들에게 잡아 먹힐 위기에 처합니다. 그때 여인이 김현을 구해주면서 말하죠. "일 이 이리된 김에 제가 고의로 사람을 해칠 테니 저희 오라비들 대신 저를 잡아 죽여 공을 세우십시오". 김현은 그 말대로 여인을 죽인 뒤 그 공으로 벼슬길에 올라 승승장구합니다. 나중에 호원사란 절을 바 쳐 여인의 명복을 빌었지요. 절의 이름이 호랑이의 은혜에 보답한다 는 뜻이에요.

이 이야기를 통해서도 알 수 있듯 신라시대 사람들은 탑돌이를 하 면 무언가를 이룰 수 있다고 생각했어요. 인도 사람들과 똑같이 탑 에 모신 사리에 신령한 힘이 있다고 믿었던 거죠.

탑돌이가 우리에게 사리의 힘을 빌려 소원을 이룬다는 정도의 의미 였어도 인도에서는 훨씬 더 중요한 의미가 있었습니다. 더 나은 윤회

경주 흥륜사의 터
『삼국유사』에 수록된 김현감호 설화의 배경이 된 흥륜사는 신라의 진흥왕이 말년에 스스로 승려가 되어 주지로 있던 절로도 유명하다. 절은 조선시대 때까지도 있었으나 그만 화재로 터만 남았다.

이성계 발원 사리기 중 은제 도금 사리탑, 1391년경, 금강산 출토, 국립중앙박물관
사리의 힘에 대한 믿음은 동북아시아에서도 계속되었다. 특히 우리나라에서는 사리 숭배가 굉장히
성행했다. 중앙의 사리기는 값비싼 석영 유리로 만들어졌다.

의 고리를 붙잡는 방법이었으니까요. 이들에게 다음 생이란 막연한
무언가가 아니라 발등에 떨어진 불씨였어요. 당장 다음 생에 비루하
게 태어날지도 모르는데 뭘 안 할 수 없으니 동아줄 붙잡듯이 유골
에 담긴 신성한 힘의 존재라도 믿어보고 싶었던 모양입니다.

그렇게 생각하니까 좀 짠하네요.

| 경배도 우주의 이치에 따라 |

탑돌이를 하는 방법은 어렵지 않지만 반드시 지켜야 하는 규칙이 있
습니다. 시계 방향으로 돌아야 한다는 겁니다. 이를 우측으로 돈다
고 해서 우요(右繞)라고 합니다. 오른쪽 어깨가 탑 쪽으로 향하게 돌
아야 한다는 거죠. 정확히는 동쪽에서 서쪽, 즉 해가 뜨는 방향입니
다. 혹시나 반시계 방향으로 돌았다간 큰일 납니다. 우주의 이치에

역행하는 거거든요.

4사자 주두를 소개하면서도 언급했지만 베다에서는 순환을 중요하게 여겼습니다. 태양의 움직임은 순환의 근본이자 가장 자연스러운 이치예요. 시계 방향으로 도는 건 우주의 이치를 따르는 신성한 일이었지요. 불교의 상징이라 이야기하는 스바스티카(卍)도 태양의 움직임을 본뜬 모양이니 이 방향이 얼마나 중요한지는 이 정도만 설명해도 짐작할 수 있을 겁니다.

불교가 태양을 이렇게 중요하게 생각하는지는 몰랐어요.

사실 스바스티카 문양 자체는 불교만의 상징은 아니에요. 인도에서는 인더스 문명 때부터 사용됐습니다. 불교가 한참 퍼져 나가던 시

서울 봉은사의 선불당에 그려진 만자
불교의 상징으로 알려진 스바스티카는 시계 방향으로 움직이는 태양을 형상화한 기호로, 인도뿐만 아니라 전 세계에서 발견되는 중요한 상징이었다.

(왼쪽)스바스티카를 새긴 인장, 신석기시대, 메르가르 출토
(오른쪽)스바스티카가 달린 금목걸이, 기원전 1세기경, 이란 마를리크 출토, 국립이란박물관

기에는 서아시아에서도 나오지요.

이런 말을 해도 좋을지 모르겠지만 나치 문장과 닮은 것 같아요.

나치가 사용했던 하겐크로이츠는 스바스티카와 방향이 정반대예요.
그래도 헷갈리는 사람이 많아 예전에 의미 정화 캠페인 같은 게 벌
어지기도 했습니다. 세계
곳곳에서 이와 비슷한 문
양이 나왔다는 건 태양만
큼은 어디에서든 숭배의
대상이었기 때문입니다.
불교는 태양 숭배에서 더
나아갔지만요.

나치가 사용했던 하겐크로이츠

진리는 승리한다

| 불상이 금기였던 시대 |

사리 이야기에서도 느낄 수 있었듯이 석가모니는 차츰 신으로 추앙받기 시작해요. 원래는 그저 '깨달은 자'이자 스승이었잖아요. 사람들이 석가모니를 '인간 이상'으로 여겼기에 불교가 종교가 될 수 있었습니다. 석가모니는 생전에 자신을 신이라 주장하지 않았는데도 절대적인 존재로 신격화된 거예요.

초기 스투파가 석가모니의 사리가 담긴 무덤일 뿐이었다고 말씀드렸죠? 하지만 사람들이 사리의 힘을 진지하게 믿게 되면서 스투파 역시 무덤 이상의 의미를 갖게 됩니다. 석가모니를 대신하는 상징으로 경배를 받죠. 그 과정에서 사원의 중심이 됐고요. 그도 그럴 게 석가모니가 남긴 유일한 흔적인 유골이 스투파에 있으니 말입니다.

불상은 놔두고 왜 굳이 스투파를요?

우리는 불상 앞에서 절하는 신도들 모습이 익숙합니다만 석가모니가 열반에 든 기원전 6세기부터 약 500여 년간 인도에서는 불상이 만들어지지 않았어요. 석가모니를 형상화하는 게 금기였습니다. 왜 그랬는지 여러 설이 있는데 저는 이 설명에 힘을 실어주고 싶어요.

열반에 들었다는 건 세상의 굴레를 끊었다는 뜻이에요. 더는 윤회하지 않게 되어 앞으로도 존재할 가능성이 없다는 겁니다. 완전히 없어진 존재를 다시 이 세상에 만들어내도 될까요? 당시엔 그럴 수 없다고 생각했어요. 그래서 석가모니의 형상을 본뜬 불상 대신 스투파

를 석가모니라 여기고 경배했던 거죠. 스투파는 그렇게 불상이 없던 시대에 불교 신앙의 중심이 됐고 불교 미술의 시작을 장식합니다.

| 오랜 세월 동안 서서히 많은 이의 손을 거쳐 |

스투파에서 할 수 있는 일이 탑돌이 말고도 있었나요?

그럼요. 시간이 지나면서 스투파는 석가모니를 경배하는 장소이자 불교의 가르침을 전하고 배우며 신앙심을 기르는 장소가 됐어요.

아쇼카 석주처럼 스투파에 불교 교리라도 새겼나 보죠?

아쇼카 왕은 약과였죠. 아쇼카 왕 이후 불교의 법이 널리 퍼져 나갈

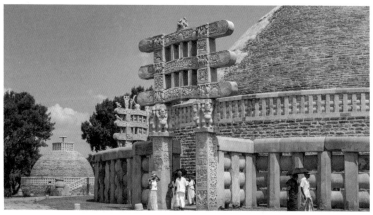

산치 스투파의 북문, 기원전 3~1세기
문의 기둥에서부터 위에 가로로 놓이는 세 개의 석재 부분까지 조각으로 가득 차 있다. 주로 석가모니의 전생과 현생 이야기였다.

수 있던 이유 중에 스투파가 차지하는 비중은 아주 커요. 일단 스투파가 왼쪽 사진에서 볼 수 있듯이 조각으로 가득 차 있었던 걸 눈여겨봐야 합니다. 스투파가 경배의 대상이던 시절, 사람들은 좋은 일, 그러니까 선업을 쌓기 위한 목적으로 스투파에 조각을 만들어 넣었어요. 그 내용은 불교의 가르침이었고요.

멀쩡한 벽에 낙서라도 하듯 글자를 새긴 건가요?

글자는 아니고 주로 이미지가 있는 조각이었습니다. 이런 식으로 불교 신자들이 십시일반 힘을 모으는 게 익숙하지 않나요? 절의 전각에 들어가기 전 처마 부근을 올려다보면 글씨가 적힌 기와가 눈에 들어올 때가 있습니다. 신도들이 돈을 약간 내고 기와를 사서 자기 소망과 이름, 직업, 거주지 등을 적어 후원한 기와들이죠. 이걸 기와 불사라고 해요. 불사란 불교에서 이뤄지는 모든 일을 가리킵니다.

절에 가면 막 쌓여 있는 기와들이 그냥 장식이 아니었군요.

종교 건축물에 자신이 후원했단 걸 표시하고 싶은 마음은 인류 공통인가 봅니다. 선업을 쌓고자 스투파에 조각을 만들어 넣은 것과 마찬가지로 기와 불사 역시 절을 보수하는 자재를 대면서 그런 마음을 실현하는 거지요. 물론 둘이 완전히 같은 뜻이라고 볼 수는 없습니다. 무엇보다도 스투파 조각은 이미 뼈대를 갖춘 건축물에 굳이 조각을 더하는 거니까요.

(위)기와 불사 (아래)불사받은 기와를 실제로 쓴 모습
오늘날 기와 불사는 상당히 대중화되어 크게 부담스럽지 않은 돈으로도 참여할 수 있다. 후원자들의 국적과 나이가 다양하다.

장식이 더해지는 거라고 보면 되나요?

그렇습니다. 오랜 세월 무너지고 파괴되면 다시 짓고, 또 무너지고, 다시 증축하는 과정에서 스쳐 지나간 사람들이 스투파를 덧붙이고

꾸미는 과정에서 오늘날의 모습을 갖게 된 거죠.

스투파가 막 지어졌을 당시엔 조금 심심한 모습이었겠어요.

굉장히 소박했을 거예요. 아쇼카 왕이 8만 4천 스투파를 세웠다지만 어떻게 그 많은 스투파를 일일이 완벽하게 만들 수 있었겠어요? 대부분은 필요한 부분만 딱 간소하게 지었겠지요. 게다가 스투파의 주재료는 내구성이 뛰어나지 않아요. 결국 돌과 흙무더기라 오래 방치하면 무너지기도 합니다. 종종 보수가 필요했죠.

예를 들어 앞서 보여드린 산치 제1스투파가 세워진 시기는 기원전 3세기가 맞아요. 하지만 처음부터 지금과 같은 모양은 아니었을 겁니다. 쓰러지면 일으켜 세우고 기왕 보수하는 김에 화려한 장식도 더하면서 기원전 1세기쯤 오늘날과 같은 모습으로 완성됐으리라 보죠.

스투파 하나를 200여 년에 걸쳐 계속 재건축한 셈이네요!

전체 틀은 한두 번 만에 만들어졌을 가능성이 높습니다. 나중에 추가한 조각은 울타리나 문처럼 스투파의 뼈대가 되는 곳에 홈을 내서 끼워 넣는 방식이었어요. 다음 페이지 사진에 표시해놓은 부분이 있지요? 사각형 홈이 보일 겁니다. 레고를 조립하는 것처럼 그 홈에 조각을 맞춰 넣는 거죠.

요즘 같아서는 전혀 상상할 수 없는 일 같아요.

홈 끼운 조각

산치 스투파의 동문, 기원전 3~1세기
상아 세공인이 조각을 담당했다는 명문이 있으나 전체 조각 수준이 상이해 실제로는 여러 조각가가 그때그때 의뢰가 들어올 때마다 조각했으리라 추정된다. 홈이 나 있어 조각을 끼워 넣을 수 있도록 되어 있었다.

한번 상상해보죠. 어느 날 상인 한 명이 '요새 통 선업을 쌓지 못했구먼' 하는 마음이 들었습니다. 마침 근처 자주 가는 스투파에 밋밋한 구석이 보였어요. 상인은 마음에 드는 조각가를 찾아가서 '스투파에 끼워 넣게 조각을 만들어주게나. 돈은 두둑하게 챙겨줌세'라고 의뢰하죠. 그렇게 조각이 완성되면 승려에게 부탁해 예정했던 곳에 조각을 끼워 넣었을 거예요.

스투파에 갈 때마다 자기가 후원한 조각이 보이면 기분 좋았겠어요.

꽤 만족스러운 지출이었겠지요? 조각 한 귀퉁이에 후원한 사람의 이름과 사연, 고향이나 거주지를 새겨넣을 수도 있었어요. '학생을 가르치는 후원자 강씨가 어머니를 위해 이 조각을 새기다'라는 식으로요. 강씨와 어머니는 얼마나 뿌듯했을까요.

조각을 제작하는 데 드는 비용은 상당했어요. 돈깨나 있는 사람들만 벅차오르는 신앙심을 스투파의 규모를 키우고, 아름답게 장식하는 걸로 표현할 수 있었습니다. 그래도 누가 후원해 조각을 만들었든 이에 힘입어 불교가 대중화됐다는 건 변함없는 사실이죠.

조각에 구체적으로 뭘 새겨넣은 건가요?

주로 석가모니의 일화를 새겼어요. 석가모니가 행한 좋은 일들이 석가모니의 전생과 현생에 담겨 있었거든요.

석가모니의 현생 이야기를 불전이라고 합니다. 이를 그림이나 조각으로 표현하면 불전도라 불러요. 석가모니가 출가해 깨달음을 얻어 열반에 들기까지의 이야기지요. 전생은 자타카, 한자로는 본생담이라

조각 위에 새겨진 명문
바르후트 스투파는 현재 밝혀진 명문만 해도 225점으로, 141점에는 후원자 이름이, 84점에는 이야기의 제목이 새겨졌다. 숭가 왕조의 다나부티라는 제후는 무려 3개나 되는 조각에 명문을 남겼다.

고 합니다. 전생은 알려진 것만 1천 개가 넘어요. 이는 석가모니가 해탈에 이르는 길에 1천 번 넘게 환생했다는 뜻이죠. 그 이야기는 하나같이 비슷해요. 전생의 석가모니가 누구를 위해 이렇게 저렇게 희생했다는 식이에요. 이 이야기를 들으며 당시 인도 사람들은 선업이 이런 거구나 이해할 수 있었을 겁니다. 그게 바로 스투파 조각들에 새겨져 있던 내용이고요.

석가모니처럼 훌륭한 존재도 1천 번 넘게 환생했다니 위로가 되네요.

그렇습니다. 당시에도 스투파의 조각을 보며 생각했겠지요. 시간이 얼마나 걸릴진 몰라도 나도 석가모니처럼 차근차근 선업을 쌓아가면 언젠가 해탈할 수 있을 거라고요. 스투파는 보통 사람들이 석가모니를 가까이서 만나볼 수 있는 유일한 곳이었어요. 어둠 속 작은 빛에 의지해 주변을 더듬어보듯 석가모니가 남긴 아스라한 흔적을 겨우 알아가던 시기였으니 말입니다.

스투파의 역할이 컸겠어요. 텔레비전도, 핸드폰도, 책도 없던 시절이니까요.

맞아요. 승려가 스투파 조각을 하나하나 짚어가며 들려주는 이야기에 귀 기울이는 사람들의 모습을 떠올려보세요. 우리에겐 그저 조각일 뿐이지만 당시 사람들에게 그 조각은 마음속에서 생생히 살아 움직이는 이야기였을 겁니다. 꼭 영화 스크린처럼요.

진리는 승리한다

자타카, 18~19세기, 파조딩 수도원, 부탄 팀부
불교 국가 중 하나인 부탄에서 그려진 불화로, 배경에 석가모니가 겪어온 전생들을 그려놓았다.
석가모니의 전생을 다룬 이야기들은 인도를 넘어 아시아 각지로 전해졌으나 동북아시아에는 그다지
본생담을 담은 미술이 많이 남아 있지 않다.

실제로 조각이 많을수록 불교가 퍼지는 데 좋았겠군요.

지금까지의 이야기를 정리해볼까요? 어느 순간 스투파가 석가모니를 상징하는 경배의 대상이 되면서 조각이 덧붙여지기 시작했습니다. 사람들은 그 조각을 보며 석가모니 이야기를 가슴에 새기게 됐죠. 그러는 동안 스투파는 불교의 핵심 내용을 전달하는 공간으로 발돋움합니다. 석가모니의 무덤을 순례하는 사람부터 후원으로 채워진 조각까지 스투파에는 경배의 마음이 모여 마침내 본격 예배 공간, 즉 사원으로 거듭났습니다. 그 중심에는 여전히 스투파가 있었고요. 앞서 산치 유적은 그 대표적인 예시였습니다.

듣다 보니 궁금한 게 석가모니 모습을 표현하지 않고 어떻게 석가모니 이야기를 조각으로 만들 수 있었나요?

날카로운 질문입니다. 그 질문에 대한 답변은 다음 강의에서 이어가도록 하겠습니다. 인도에서 두 손가락에 꼽는 산치 스투파와 바르후트 스투파로 가봅시다.

진리는 승리한다

아쇼카 왕이 다스리던 시기 인도 곳곳에는 석가모니의 유해가 담긴 8만 4천 기의 스투파가 세워졌다. 시간이 지나면서 스투파는 무덤뿐 아니라 신자들이 모여드는 사원으로 변모했다. 하늘과 연결되고 싶은 마음을 담아 둥근 형태로 만들어진 스투파 둘레에는 길이 나 있는데 사람들은 해가 뜨고 지는 방향을 따라 탑 주위를 돌며 기원을 드렸다.

- 스투파의 탄생

 사리 오랜 수행을 한 승려들을 화장하면 나오는 구슬. 높은 덕의 증거. 특히 석가모니의 사리는 귀한 성물.

 스투파(=탑)를 세워 석가모니의 사리를 모심.

 > **참고** 절에서 보는 탑은 원래 스투파에서 기원

 근본8탑 다툼 끝에 각국의 왕과 제자들이 석가모니의 유해를 나눠 갖기로 하고 각지에 최초로 세운 여덟 기의 탑. 이후 아쇼카 왕이 8만 4천 기로 만듦.

 > **참고** 아쇼카 석주는 각 스투파 옆에 세워져 있던 표석

- 스투파의 구성

 산치 대탑 현존하는 가장 오래된 스투파로 원형에 가까운 형태를 유지하고 있음. 석가모니의 것으로 추정됨.

 스투파의 구성 차트라(산개), 야슈티(찰주), 하르미카, 안다(복발), 토라나(문), 베디카(외곽 울타리)

 ⋯ 복발의 둥근 모양은 알을 뜻하며 생명의 순환을 의미.

- 탑돌이

 탑돌이 석가모니를 경배하는 하나의 방식으로 탑 주위를 시계 방향(=태양이 뜨고 지는 방향)으로 도는 것.

 스바스티카 태양이 도는 모양새를 본뜬 불교의 상징. 불교 태동 전에도 많은 지역에서 널리 쓰였음.

- 조각상

 불상 금지 열반에 들었다는 건 세상의 굴레를 끊었다는 뜻이기 때문에 세상에 완전히 없어진 존재인 석가모니를 불상으로 만들어낼 수 없다고 생각함.

 스투파 파손된 스투파를 복원·증축하는 과정에서 다양한 조각을 덧붙임. 조각을 끼워 넣을 수 있도록 울타리나 문에 홈을 냄.

 > **참고** 조각에는 주로 석가모니의 이야기가 들어감. 현생 이야기는 불전, 전생 이야기는 본생담

저렇게 작은 촛불이 어쩌면 이렇게 멀리까지 비쳐올까!
험악한 세상에선 착한 행동도 꼭 저렇게 빛날 거야.

- 셰익스피어

04

이야기는 돌에 담겨 생생해지고

#석가모니 생애 #본생담 #다중시점 #이시동도법

글쓰기 기법에 '대유법'이라는 게 있습니다. 대상의 일부분이나 특징으로 전체를 가리키는 방법이에요. 이를테면 키우는 강아지를 무늬만 따서 얼룩이라거나 아니면 네발짐승이라 할 수도 있죠. 그 자체를 말하지 않고도 특징만으로 강아지 이야기를 할 수 있습니다.

| 다른 모습의 석가모니 |

석가모니가 열반에 들고 나서 인도에서는 그런 방식으로 석가모니를 나타냈습니다. 물건이나 생물로 석가모니를 대신하려고 했죠. 석가모니를 직접 묘사해선 안 된다는 금기가 있었기 때문입니다.

불상 없이도 충분히 석가모니를 숭배할 수 있었겠군요.

그렇죠. 가장 먼저 석가모니를 대신한 건 스투파였습니다. 스투파는 석가모니 사후 불교를 퍼뜨리고 신도들끼리 신앙심을 다지는 사원 역할을 하게 됐죠. 스투파를 장식한 조각에도 점차 여러 내용이 담겨요. 그중 우선 스투파 자체를 묘사한 조각을 눈여겨봅시다. 불교 신자들이 스투파로나마 석가모니를 신처럼 숭배하면서 불교가 대중 종교로 거듭나기 시작하거든요.

스투파 조각에 스투파가 조각되었다고요?

한번 볼까요? 아래 조각 한가운데에 스투파가 있습니다. 맨 꼭대기

스투파를 향해 경배, 기원전 100년경, 인도 마드야프라데시주 바르후트 출토, 미국 프리어미술관

　　　　　　　　　　　　　　진리는 승리한다

우산같이 생긴 산개, 그걸 둘러싼 하르미카, 둥그런 복발까지 잘 표현돼 있죠. 주변으로는 여러 인물이 가득합니다. 하늘에 사람 비슷한 게 날아다니고 땅에도 서 있어요. 언뜻 복잡해 보입니다만 중요한 건 땅에 선 이들이 스투파를 향해 든 손입니다.

기도하는 거 아닌가요?

맞습니다. 종교는 달라도 기도하는 자세만큼은 비슷하죠. 불교에서는 이 손 모양을 합장한다고 합니다. 다른 이에게 인사할 때, 불상 앞에서 절할 때, 탑돌이 할 때 모두 합장 자세로 하죠. 이 조각에서도 누군가 합장한 채로 탑돌이 중입니다.

아, 합장한 사람들이 탑돌이 하는 중이었군요.

합장을 하는 승려
합장은 본래 인도의 인사법 중 하나였으나 불교에서는 예법이자 수행법으로 받아들여졌다.

복발 왼쪽에 스투파와 겹쳐져 있는 사람도 다른 이들과 더불어 탑을 돌고 있습니다. 시계 방향으로 돌리면 오른쪽 어깨가 스투파 쪽을 향해야 하니 등을 보일 수밖에 없죠. 그 외에도 스투파 양옆에 합장한 채 무릎 꿇고 기도하는 사람이 둘 보이네요.

어차피 스투파도 무덤이라 했으니 저분들에겐 우리가 산소에 가서 절하는 거랑 비슷한 의미였을까요?

조금 다릅니다. 스투파는 일반 무덤이 아니니까요. 조각 위쪽을 보세요. 스투파로 날아오는 이에게 날개가 달려 있죠. 기독교의 천사

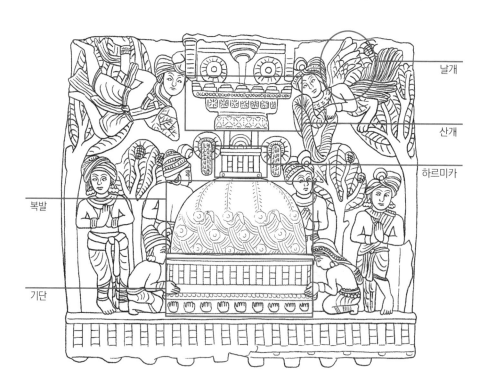

진리는 승리한다

와 비슷한 천인, 즉 비천이에요. 하늘에 사는 신적인 존재를 뭉뚱그려 날 비(飛) 자를 써서 비천이라 부릅니다. 비천의 손에 들린 길고 두툼한 구렁이 같은 게 보이나요? 필요도 없는데 들고 오진 않았을 거예요. 스투파에 걸어주려고 가져온 거죠.

걸어준다고요? 구렁이를요?

아래 복발을 들여다보면 이미 여럿 걸려 있어요. 도톰한 물결이 넘실대는 듯한 띠가 있고 그 사이에 살포시 꽃이 올라가 있지요? 구렁이의 정체는 바로 꽃목걸이였던 겁니다.
지금도 인도에서 흔히 볼 수 있는 풍경이에요. 불교 사원이건 힌두교 사원이건 사원 앞에는 노란색 금잔화로 만든 꽃장식을 팝니다. 불교 신자는 스투파나 불상에, 힌두교 신자는 힌두 신상에 이런 꽃목걸이를 걸어주더군요.

스투파 위에 장식된 꽃줄

(왼쪽)꽃으로 장식된 스투파 (오른쪽)꽃목걸이를 파는 상인
꽃을 바치는 행위는 인도에서 불교, 힌두교, 자이나교 등 종교를 가리지 않고 누구나 하는 가장
기본적인 경배 방식이다. 신에게 바치기 위한 꽃목걸이를 사원이나 성소 앞에서 파는 경우가 많다.

불교든 힌두교든 다 꽃목걸이를 바친다는 게 신기하네요.

네, 인도에서는 그게 경배와 애정을 표현하는 방법이에요. 그런데 무
려 비천이 바치는 꽃목걸이를 받는 이는 누굴까요? 비천보다 엄청난
존재겠죠. 당연히 스투파고, 석가모니입니다.

| 왜 꽃무늬 상자에 경배를 보낼까 |

오른쪽 조각에 있는 사람들도 합장하면서 어딘가에 경배하고 있어
요. 이곳에서는 경배받는 대상이 스투파가 아닙니다. 아랫부분을 보
세요. 사람들이 어디에 절하고 있나요?

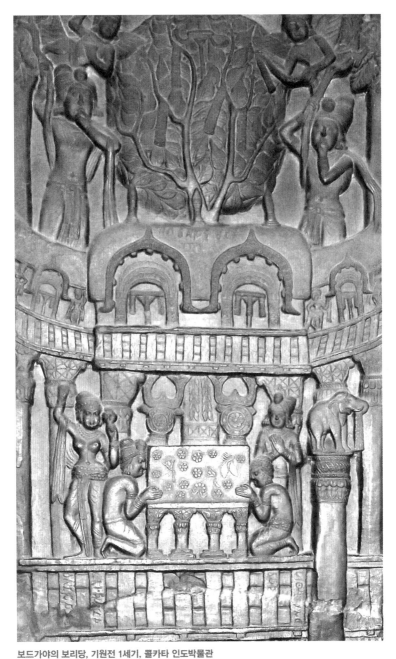

보드가야의 보리당, 기원전 1세기, 콜카타 인도박물관
부조 속 건축물은 2층 구조로, 아치형의 창이나 문을 사용했던 걸로 보인다. 아치 안에 세워진
구조물들이 눈에 들어온다.

꽃무늬 박스처럼 보이는데요….

꽃무늬는 네모 상자에 사람들이 꽃을 바쳤다는 뜻입니다. 스투파처럼 이 상자도 석가모니를 대신하죠. 왜 이 상자가 석가모니처럼 여겨졌는지 설명하려면 이 조각의 배경이 어디인지부터 알아야 합니다. 자세히 살펴보면 조각 속 건물이 꽤 번듯하다는 걸 확인할 수 있습니다. 처음 봐선 파악하기 쉽지 않아요. 우리에게 다소 낯선 방식으로 건물이 표현됐기 때문입니다. 보통 우리는 건물의 안과 밖을 구분해서 표현할 거라고 기대하죠? 이 조각은 그렇지 않습니다.

실내를 묘사한 게 아닌가요?

반원형 아치가 자리 잡은 건물 2층을 보세요. 아래 사진이 그 부분을

보드가야의 보리당(부분)
건물의 2층 아치 속에 산개와 찰주가 보인다.

진리는 승리한다

확대한 모습입니다. 여기
는 건물 안이 아니라 2층
외부를 표현한 거예요.

이게 왜 외부인가요?

아치 안으로 촛대처럼 생
긴 게 서 있죠? 우산 모양
의 돌 장식인 산개입니다.
건물 안에 선 산개가 창문
으로 들여다보이는 구도
인 거죠. 게다가 1층 쪽에
는 코끼리를 얹은 기둥이
있습니다. 오른쪽 사진을
보면 앞서 본 아쇼카 석주
와 똑같아요. 바깥에 세워
진 기둥이라 앞으로 튀어
나오게 조각했어요. 한마
디로 이 조각은 아쇼카 석
주가 서 있는 건물 바깥과

보드가야의 보리당 앞 코끼리 석주
건물 밖에 서 있는 아쇼카 석주. 아쇼카 석주는 중요한
장소를 알리는 표지 역할을 했다.

그 건물 안에서 정체 모를 상자에 꽃을 바치며 경배하는 이들을 한
꺼번에 묘사한 겁니다.

꽃무늬 박스가 스투파는 아니라고 하셨잖아요. 아쇼카 석주는 스투파와 함께 세워지는 거 아니었나요?

보통 그랬는데 이곳이 스투파만큼 중요한 장소이기 때문에 아쇼카 석주를 세워 그 사실을 알렸습니다.

사실 이 조각의 중심은 나무입니다. 천장을 뚫고 자란 나무가 압도적으로 꽉 들어차 있죠. 내부와 외부의 시점이 섞여 있어서 오해할 수 있지만 뿌리는 건물 내부에 있고 바깥까지 가지가 뻗은 나무입니다.

천장을 뚫으면 빗줄기는 어떻게 막아요?

그런 건 전혀 고려하지 않았겠죠. 애초에 나무가 뻗어나가는 가운데를 일부러 뚫어 천장 없이 세운 건물이니까요.

보드가야의 보리당(부분)
건축물의 중심에 서 있는 보리수나무에 천인이 꽃을 바치고, 약샤들은 찬탄을 보내고 있다.

진리는 승리한다

나무 양쪽으로 경배를 하기 위해 날아온 천인들이 보이나요? 날개를 단 오른쪽 천인은 꽃목걸이를 들고 있네요. 나무에도 여럿 걸려 있고요. 아래 휘파람을 부는 둘은 약샤 같아요. 한 손에 옷자락을 잡고 흔들며 환호를 보내는 듯합니다.

왠지 우리나라 옛날 시골 마을에서 신성시했던 나무가 떠올라요.

이 나무가 경배받는 이유는 당산나무처럼 마을의 수호신이라서가 아닙니다. 석가모니에게 굉장히 뜻깊은 보리수나무기 때문이죠. 석가모니가 이 보리수나무 아래에서 깨달음을 얻었거든요. 풀방석을 놓고 앉아 있다가 말이에요. 보리는 인도 말로 '깨달음'이란 의미예요. 이 나무 밑에서 도를 깨우쳤기에 보리수나무라 부른 거죠.

헷갈리네요… 보리수나무라는 품종이 있는 게 아닌가요?

작고 붉은 열매를 맺는 보리수나무가 있긴 있죠. 우리나라 들판에서도 볼 수 있고 슈베르트 가곡 〈겨울나그네〉 가사에도 나오는 게 그 보리수나무입니다. 석가모니 이야기 속의 나무는 종으로 따지면 피팔나무예요. 열대 지방에서나 볼 수 있는 나무입니다. 참고로 석가모니 말고도 깨달음을 얻은 모든 존재는 다 각자의 보리수나무가 있답니다. 예를 들어 구나함모니불의 보리수나무는 우담바라 나무죠.

석가모니 말고도 깨달은 자가 또 있었나요?

(위)영광 법성포의 당산나무

조선시대부터 이어진 법성포 단오제에서는 줄다리기가 끝나고 당산나무에 그 줄을 감아 풍어와
풍작을 기원한다.

(아래)우담바라 나무

인도 원산의 무화과나무속의 식물로, 무화과나무처럼 꽃이 꽃받침 안에 숨겨져 핀다. 열매는 익으면
따서 먹는다. 우담바라의 꽃은 3000년에 한 번 피며, 이 꽃이 필 때에 새로운 부처나 전륜성왕이
세상에 등장한다는 전설이 전해온다. 구나함모니불의 보리수다.

진리는 승리한다

물론이에요. 불교에서는 석가모니 이전에 일곱 명의 깨달은 자, 즉 부처가 있었다고 합니다. 이들을 '과거7불'이라 불렀고요. 구나함모니불도 과거7불 중 하나로 석가모니처럼 실존 인물은 아닙니다.

아무튼 석가모니의 보리수나무인 피팔나무는 나뭇잎이 하트 모양입니다. 이 부조에도 그 모양이 아래처럼 잘 표현돼 있어요. 그리고 석가모니가 보리수나무 아래에 풀방석을 놓고 앉아 깨달음을 얻었다고 했지요? 꽃무늬 상자는 딱 그 위치에 있습니다. 이게 '대좌'라 불리는 석가모니 전용 자리예요.

상자의 정체가 의자 같은 거군요.

맞아요. 이제 이 조각에서 표현하려 했던 건물이 어디인지 짐작이

(왼쪽)보드가야의 보리당 부조 속 보리수나무의 잎사귀 (오른쪽)실제 보리수나무의 잎사귀

마하보디 사원의 보리수나무
보리수나무를 울타리가 둘러싸고 있다. 대좌 역시 울타리에 둘러싸여 외부에서는 그 모습을 보기
어렵다. 사람들은 밤낮 할 것 없이 울타리 앞에서 기도를 하는데, 울타리에 걸린 꽃목걸이에서
경배의 마음이 전해온다.

진리는 승리한다

되나요? 바로 석가모니가 깨달음을 얻은 곳, 보드가야에 지어진 사원입니다. 사원 중에서도 가장 중요한 곳이죠.

설마 아직도 조각 속 사원이 남아 있나요?

보드가야를 가면 마하보디 사원과 보리수나무가 있긴 해요. 당연히 대좌도 있어요. 진짜 석가모니가 앉았던 자리는 아니겠지만요. 많은 사람이 여전히 그 앞에서 기도하고 경배합니다. 그 보리수나무가 석가모니 시절부터 살아 있었다면 2700여 살 먹은 셈이니 진짜일 리는 없습니다. 사원도 19세기에 복원한 거고요.

지금껏 본 두 조각에서 알 수 있듯 석가모니가 열반에 들고 난 뒤 사람들 사이에서는 점차 석가모니를 향한 숭배가 나타났습니다. 하지만 오늘날의 불상처럼 석가모니를 사람 조각으로 만들어 모시지는 못했어요. 대신 그 자리에 석가모니의 상징인 스투파, 대좌, 보리수나무 등을 놓아서 마치 석가모니가 있는 양 예배하며 기도했지요.

그래도 역시 스투파 조각에서 가장 많이 나온 이야기는 석가모니의 전생과

불교의 8대 성지

현생입니다. 이야기 종류만 수천 가지에 달해요. 그중에서 고르고 골라 현생 네 장면, 전생 세 장면을 소개해드리려고 해요.

현생 이야기는 석가모니가 태어나 열반에 들기까지 거쳐 간 여덟 장소를 중심으로 전해져요. 불교의 8대 성지라고 하죠. 모두 석가모니의 생애에서 중요한 사건들이 일어난 곳이에요. 이 성지를 따라 불교 신자들은 순례길에 오르기도 합니다. 방금 살핀 보드가야도 그중 하나고요. 앞으로 두 곳을 더 돌아볼 예정입니다.

| ❶ 룸비니: 흰 코끼리의 꿈에서 태어난 아이 |

첫 번째 현생 이야기는 석가모니가 탄생한 룸비니에서 있었던 일입니다. 이야기는 탄생보다 조금 앞선 태몽부터 시작되지요.

인도에도 태몽이 있나 봐요?

그럼요. 동북아시아만큼은 아니지만 다른 아시아 지역에서도 태몽이 중요했어요. 석가모니의 부모인 정반왕과 마야부인도 태몽을 손꼽아 기다렸습니다.

정반왕이라니, 석가모니 아버지가 왕이었나요?

마우리아 제국이 세워지기 전, 인도 북부에 있던 왕국 카필라의 왕이었죠. 금실 좋고 걱정거리도 없는 왕 부부에게는 고민이 딱 하나

있었는데 마흔이 넘어서도 자식이 없다는 거였습니다. 자식을 점지해달라고 매일 기도하던 마야부인은 어느 날 기묘한 꿈을 꿉니다. 아래 조각에 그 장면이 생생히 펼쳐져요.

가운데 한 팔을 베고 잠들어 있는 인물이 마야부인이에요. 그 아래에선 시녀들이 왕비가 편히 주무시라고 먼지떨이처럼 생긴 차우리를 들고 벌레를 쫓고 있고요. 그런데 위쪽을 보세요. 무엇이 날아오고 있지요?

이건 딱 봐도 코끼리네요!

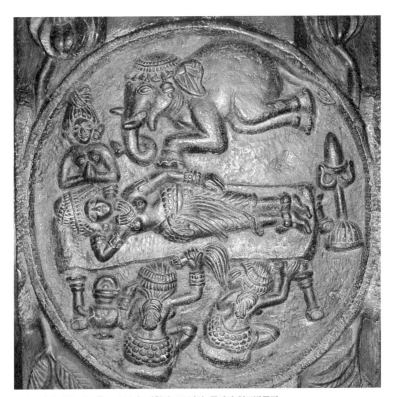

마야부인의 태몽, 바르후트 스투파, 기원전 100년경, 콜카타 인도박물관

그렇죠. 흰 코끼리가 마야부인의 뱃속으로 날아 들어오는 태몽을 표현한 겁니다. 저 코끼리는 미래에 석가모니가 될 예정이에요.

이 조각은 마야부인을 경계로 위는 꿈속이고, 아래는 현실인 셈인데 꿈속의 코끼리가 앞발을 들고 '엄마, 엄마' 하면서 마야부인을 살살 건드리는 것처럼 보이지 않나요? 뒷다리와 엉덩이는 마치 공중에 붕 떠 있는 듯하고요. 얼핏 애교를 부리며 어머니 뱃속으로 들어가려는 모습으로 보인달까요?

맹수라더니 상당히 귀여운걸요.

덩치만 컸지 완전히 아기 코끼리예요. '태몽 없이 태어난 아이는 없다'는 말처럼 우리나라에서도 예전부터 태몽을 소중히 생각했다는 건 다 아는 사실이지요. 다들 태몽 이야기를 가끔 하게 되지 않나요? 『삼국유사』와 『삼국사기』에도 태몽 이야기가 나오죠. '해골물'로 유명한 원효 대사의 태몽은 어머니 품으로 들어온 별똥별이었대요.

별똥별이 아니라 흰 코끼리라면 석가모니였을 텐데….

마야부인이 꾼 석가모니 태몽은 동북아시아에서 '육아백상', 즉 여섯 개의 상아를 지닌 흰 코끼리 이야기로 알려졌어요. 예사롭지 않은 꿈이라는 걸 강조하다 보니 상아가 여섯 개씩이나 되는 귀한 코끼리라고 살이 붙은 거죠. 하지만 이 조각 속 코끼리는 상아가 두 개예요. 적갈색 사암에 조각돼 흰 코끼리인지 알아볼 수도 없습니다.

그래도 보통 코끼리가 아니라는 건 분명해요. 머리에 예쁜 장식을 썼고 앞다리와 뒷다리에 발찌도 했거든요.

(위)태국의 푸미폰 국왕 서거 조문 행렬에 참가한 흰 코끼리
흰 코끼리는 드물게 나타나는 돌연변이로, 국민 대다수가 불교를 믿는 태국에서는 아주 상서로운 상징이다. 2016년 푸미폰 아둔야뎃 국왕의 조문 행렬에도 흰 코끼리가 참가했다.
(아래)마야부인의 태몽(부분)
두동실 떠서 마야부인의 뱃속으로 들어가려는 코끼리는 예사롭지 않게 장신구를 한 모습으로 표현되어 있다.

| 미술 속 전지적 작가 시점 |

태몽 이야기와 딱딱 들어맞으니만큼 이 조각이 별 문제 없어 보일 텐데 자세히 보면 이상한 구석이 눈에 띕니다.

아래 왼쪽 사진에 있는 마야부인을 보세요. 이목구비는 꼭 천장에 카메라를 달아 정면으로 찍은 듯합니다. 일관성을 고려하면 몸의 나머지 부분도 그런 식으로 묘사되어야 해요. 그런데 그렇지 않습니다. 옆구리에 둔 팔과 몸통, 허리는 살짝 틀어져 있고 다리와 발은 옆으로 누워 있어요. 멀리서 옆부분을 찍은 것처럼요. 곁에 있는 시녀들 역시 뒤통수와 등만 보이고요. 한 조각 안에 보는 이의 시점이 막 섞여 있죠.

(왼쪽)다중 시점이 적용된 마야부인의 태몽 조각
(오른쪽)하나의 시점이었을 경우 마야부인의 태몽 조각 상상도

진리는 승리한다

마야부인이 누운 이부자리도 조금 이상한데요?

그건 이부자리가 아니라 다리가 달린 침대입니다. 다리가 옆으로 붕 떠서 꼭 공중에 있는 마법 양탄자 같지 않나요?

맞아요. 다리가 맥을 못 추네요.

다중 혹은 다층 시점으로 만든 미술 작품으로 잘 알려진 문명이 있죠. 이집트 벽화 알지요? 그게 시점이 여러 개예요. 중요한 사람은 크

| 얼굴은 측면 | 상체는 정면 | 눈은 정면 | 하체는 다시 측면 |

아메넴헷 왕과 헤맷 왕비의 무덤 벽화, 기원전 1800년경, 이집트 리슈트
왕과 왕비의 모습이 다중 시점으로 그려져 있는데, 얼굴은 측면, 상체는 정면, 눈은 정면, 하체는 측면이어야 한다는 특이한 정면성의 원리를 따랐다.

게, 중요하지 않은 사람은 작게 그렸다는 점도 비슷합니다. 마야부인의 태몽 조각도 마야부인과 코끼리는 중요하니 크게, 시녀들은 작게 조각해 넣었어요.

왜곡 아닌가요? 실제로 이렇게 보이는 것도 아니고….

그림이든 조각이든, 평면 위에 표현되는 미술은 손을 대기 시작하는 바로 그 순간부터 왜곡이 시작되는 거나 다름없어요. 사실적이라고 하는 근현대 서양미술도 있는 그대로라기보다 보는 이의 착시를 일으키는 다양한 기법을 사용했기 때문에 실제처럼 보이는 것뿐입니다. 하지만 인도에서는 하나의 시점으로 이루어진 그림이 이야기를 전하기에 알맞지 않다고 생각했던 모양입니다. 시시각각 변하는 대상을 여러 각도와 관점으로 바라봤을 때의 모습을 한 화면에 모두 섞어서 보여주기를 택한 거죠.

반차도권(부분), 19~20세기, 국립고궁박물관
조선시대에 국가 의례에 참여하는 왕과 왕비, 관료를 그린 기록화로, 가마는 측면, 중앙은 후면, 상단과 하단은 중앙으로 쏟아지는 듯한 시점으로 그려졌다.

진리는 승리한다

중요한 정보를 최대한 다 묘사하는 게 중요하다고 생각했나 보군요.

인도뿐만 아니라 우리나라를 비롯한 동양에서는 이렇게 한 화면에 여러 시점을 표현하는 방식을 자연스럽다고 여겼습니다. 문학에서 말하는 전지적 작가 시점이라고 할 수도 있을 겁니다. 아시아에서 이 같은 표현 방식을 공유한 걸 보면 그 부분에선 비슷한 가치관을 가졌던 것 같아요.

| 아쇼카 나무 아래서 근심 없이 |

태몽을 꿨으니 아이를 맞이할 준비를 해야겠죠. 우리나라에도 비슷한 전통이 있지만 인도에도 해산이 가까운 여성은 친정에 머물다가 아이를 낳고 산후조리까지 하고 돌아오는 풍습이 있었어요. 마야부인도 산달이 가까워지자 친정으로 향했습니다.
아무리 가마를 타고 갔더라도 가뜩이나 무거운 몸인데 얼마나 피곤했겠어요? 가마꾼도, 마야부인도 쉬려던 참에 아름다운 동산이 눈에 들어와요. 룸비니란 곳이었죠. 마야부인은 그중에서도 늠름한 나무 한 그루가 드리운 그늘로 향합니다. "무척 아름다운 나무구나! 여기서 쉬자꾸나" 하고 오른손으로 나뭇가지를 잡는 순간, 옆구리에서 석가모니가 태어났대요.

나무를 잡자마자 아이가 태어나버렸다고요?

아쇼카 나무
과거엔 데칸고원에서 많이 자라던 나무로, 인도 아대륙과 네팔, 스리랑카 등지에서는 신성한 나무로 여겨진다. 2~4월에 향이 짙은 붉은색의 꽃을 피우는데, 그 모습이 장관이다.

심지어 그 나무가 아쇼카 나무였다지요. 아쇼카 왕의 입김이 닿은 건 아니고 그냥 나무 이름이 아쇼카예요. 한자로는 없을 무(無)에 근심 우(憂)를 써서 근심 없는 나무, 즉 '무우수'라 부릅니다.

참고로 이 룸비니 동산이 어딘지를 두고 인도와 네팔 사이에 오랜 다툼이 있었어요. 현재는 네팔로 정리되는 추세인데 오른쪽 페이지에 있는 마야데비 사원이 그 자리에 있습니다. 마야는 마야부인을, 데비는 인도에서 여성 신을 가리켜요. 해석하면 마야 여신쯤 되겠죠.

마야부인이 신은 아니잖아요? 아들인 석가모니도 신이 아닌데요.

당연히 인간이죠. 불교가 어떤 종교인지 이해한다면 마야부인이든 석가모니든 신격화한다는 건 말이 안 됩니다. 하지만 불교가 대중 종교로 변하는 과정에서 신격화를 피할 수는 없었어요. 오늘날 마야

진리는 승리한다

마야데비 사원
주변에 스투파와 사원의 흔적이 남아 있다. 사원 앞에 있는 연못이 아름다운 풍경을 자랑한다.

부인을 데비라 칭하는 곳이 많이 있습니다.

이 사원에 가보면 주변에 오래된 스투파의 흔적이 남아 있어 예전부터 사람들이 찾아오던 장소였다는 걸 알 수 있습니다. 인도와 네팔의 국경 근처에 자리한 곳이라 여길 가려고 도로 한복판에서 네팔 입국비자를 하염없이 기다렸던 기억이 나요. 사원을 감싼 강이 흐르

는 데다 연못과 정원이 아름다워 가볼 만한 곳이에요. 진짜로 이곳이 룸비니였다면 마야부인의 발이 멈춘 것도 이해가 갈 정도로요. 어쨌든 마야부인은 석가모니, 그러니까 싯다르타 왕자를 자기 손으로 키우진 못합니다. 아직 깨달음을 얻기 전이니 싯다르타라 부를게요.

무슨 일이 있었던 건가요?

지금도 마흔이 넘으면 출산할 때 조심해야 하는데 기원전 6세기에 그 위험성은 말할 것도 없겠죠? 친정 가는 길에 아이를 낳은 마야부인은 발길을 돌려 왕궁으로 돌아왔지만 후유증 탓이었는지 일주일 만에 세상을 떠나고 맙니다. 다행히 싯다르타 왕자는 이모의 보살핌을 받으며 바르게 자랍니다. 열여섯살이 되던 해엔 야소다라 공주와 결혼도 하고 왕위도 물려받게 될 예정이라 모든게 탄탄대로였어요.

야소다라(부분), 포 사원, 태국 방콕
싯다르타 왕자가 출가해 깨달음을 얻은 후 야소다라 공주도 불교에 귀의해 설법을 청하고 이전까지는 불가능했던 여성의 출가를 가능하게끔 했다. 말년에 깨달음을 얻고 열반에 든다.

진리는 승리한다

마야부인이 싯다르타를 낳고 카필라국의 수도 카필라바스투로 돌아왔을 때 축하 잔치가 열립니다. 잔치에서 점을 쳤더니 왕자인 싯다르타가 세상을 구원할 거라는 점괘가 나왔죠. 그 후 정반왕은 어릴 적부터 출중했던 싯다르타가 혹여 출가해버릴까 봐 걱정이 이만저만 아니었다고 합니다. 당시 인도에서는 뛰어난 젊은이가 깨달음을 얻기 위해 출가하는 일이 드물지 않았거든요. 정반왕은 왕자가 출가할 마음이 들지 않도록 맛있는 음식, 찬연한 볼거리, 아름다운 음악에다 재미있는 놀잇감을 계속 퍼다 날랐어요.

부인도 잃었는데… 하나뿐인 자식이라도 자기 곁에 머물기를 소원했으리라는 게 눈에 선해요.

그러던 어느 날 싯다르타는 성 밖을 나갔다가 우연히 사람이 태어나고, 늙어가고, 병들고, 죽는 모습을 보게 됩니다. 왕자는 '삶이 너무 고통스럽구나' 하는 생각에 깊이 빠져들어요. 고통스러운 윤회를 근본적으로 탈피할 길이 없을까를 고민하다가 스스로 왕자의 삶을 포기하고 깨달음을 찾아 떠나기로 마음먹지요. 스물아홉 살의 일입니다. 그래서 밤에 몰래 왕궁을 탈출할 계획을 세웁니다. 주변 사람에게 알리자니 아버지와 야소다라 공주의 슬퍼하는 얼굴이 어른거리고, 다른 이들도 "고정하시옵소서, 마마" 하고 외칠 게 뻔했으니까요.

모르는 사람은 부처님이 설마 야반도주로 수행을 시작했으리라곤 상상도 못 했을 거예요. 한시바삐 집에서 멀리 달아나야 하는 싯다르타는 유유자적 걸어 나갈 수만은 없었어요. 마부에게 자기 애마를 준비해달라고 했지요. 단, 아무도 모르게요.

이 시기에는 아무리 궁 주변이라도 밤에는 시골처럼 고요했을 겁니다. 자칫 말발굽 소리라도 났다간 야반도주하는 걸 들킬 수 있었죠. 그때 기적이 일어납니다. 하늘에서 사천왕이 내려와 말의 네 발굽을 하나씩 받쳐 소리 내지 않고 달릴 수 있게 도와요.

그야말로 하늘이 돕는 가출이었네요.

오른쪽 아래에 확대한 스투파 조각을 보면 지금까지 이야기가 그대로 표현돼 있습니다. 왼쪽에서 오른쪽으로 반복해 나오는 말들이 보이지요? 싯다르타의 모습은 없지만 이 말이 왕자가 탄 말이죠. 여전히 사람으로 표현하지 않고 싯다르타가 있을 듯한 자리로 대신하고 있습니다. 반복되는 말이 출가 중인 싯다르타의 모습을 시간 순서대로 표현한 거예요. 조각 맨 왼쪽 건물이 왕자가 살던 왕궁 모습이에요. 궁성 앞에 마부와 말이 서 있네요.

조각 속에 인물이 너무 많아서 헷갈려요.

궁을 떠나는 태자, 산치 스투파의 동문, 기원전 1세기
맨 왼쪽에 있는 건물이 도시국가 카필라의 왕궁이다. 그 앞에 말총을 든 마부와 말이 서 있다. 말의
이름은 칸타카, 마부의 이름은 찬타카였다.

그러면 말의 다리 부분부터 보세요. 웬 사람들이 말의 다리를 하나

씩 받치고 있어요. 이들이 사천왕이에요. 오늘날 절에 가면 입구에

서 볼 수 있는 무시무시한 조각상 네 구가 그 사천왕입니다.

양산 통도사의 사천왕, 조선시대

위의 왼쪽이 북방 다문천왕, 오른쪽이 동방 지국천왕, 아래의 왼쪽이 남방 증장천왕, 오른쪽이
서방 광목천왕이다. 각각 수호하는 방위와 들고 있는 물건이 다른데, 인도에서는 없던 것이 나중에
동북아시아에서 만들어진 것이다.

진리는 승리한다

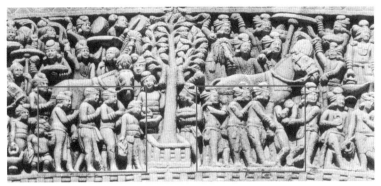

궁을 떠나는 태자(부분)
왼쪽에서 오른쪽으로 반복되는 말의 모습은 말이 전진하며 시간이 흘러가고 있음을 보여준다. 말 아래서 말의 다리를 받치고 있는 게 사천왕이다.

알죠. 사천왕 체면이 말이 아니네요.

이 조각 속 사천왕은 일반 사람처럼 표현됐어요. 아직 이렇다 할 사천왕의 모습이 정해져 있던 시절이 아니었거든요. 우리가 아는 사천왕의 생김새는 불교가 중앙아시아와 중국을 거쳐 우리나라로 오면서 완성된 모습이에요.

| 대좌와 스투파 대신 산개와 발바닥 |

이후 싯다르타는 어떻게 됐을까요? 페이지를 넘겨 조각의 오른쪽 끝을 보세요. 앞으로 향하던 말이 반대 방향으로 획 돌아서 있습니다. 싯다르타를 내려놓고 돌아가는 모습이죠. 돌아선 말 앞에 고삐를 어깨에 멘 마부가 보입니다. 제 역할을 끝낸 사천왕은 꽁무니에 우두커니 서 있군요.

말도 이별을 알았는지 꼬리가 아래로 축 늘어져 있어요. 마지막 장면에 이르러 앞으로 달려가던 말과 뒤로 돌아선 말 사이에 한 가지 변화가 생겼습니다.

아래서 말의 등을 보면 우산같이 생긴 게 있습니다. 스투파 위에 꽂혀 있던 산개예요. 산개는 귀한 존재, 천상의 존재를 상징한다고 했지요. 이 산개가 말의 코앞에 있는 발바닥으로 옮겨 갔어요. 돌아선 말의 등에는 산개가 없습니다. 싯다르타를 내려놓고 가는 길이라 없

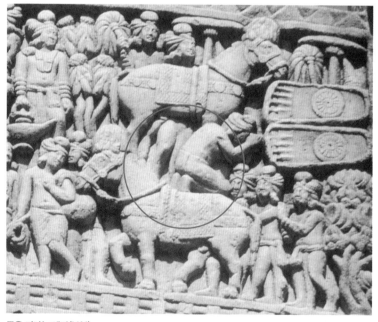

궁을 떠나는 태자(부분)
산개를 쭉 꽂고 달리던 말이 오른쪽 끝에 산개, 즉 싯다르타를 내려줬기 때문에 이제 돌아선 말의 등에는 산개가 없다.

어진 거예요. 석가모니의 상징은 스투파, 법륜, 대좌, 보리수나무 등이 돌아가면서 쓰였는데 이번엔 산개와 발바닥으로 대신한 겁니다.

하필 더러운 발바닥을요?

발바닥에 바퀴, 즉 법륜을 새겨서 그냥 보통 발이 아니란 걸 표현하기는 했습니다. 굳이 산개와 발바닥을 상징으로 쓴 이유는 싯다르타가 깨달음을 얻은 부처가 아직 아니기 때문이에요. 대좌와 보리수나무, 법륜 그 자체, 스투파는 모두 깨달음과 관련된 상징인 데다 말 등 위에 표현하기는 어렵잖아요.

| 부처님, 발바닥을 보여주세요! |

석가모니를 직접 묘사하면 안 된다는 금기가 있었으니 어떤 분들은 부처의 발바닥도 상징으로 쓸 수 없는 거 아니냐고 물을 테죠. 답을 하자면 같은 바닥이라도 손바닥은 안 되지만 발바닥은 됩니다.

손바닥이나 발바닥이나 무슨 차이가 있다고요.

여기에는 사연이 있습니다. 석가모니의 최측근 10대 제자 중 가섭이라는 사람이 석가모니 말년에 병든 스승 대신 먹을 걸 탁발하러 나섰다고 합니다. 탁발은 승려가 불경을 외면서 동냥하러 다니는 수행 방식이에요. 이 시기 모든 승려는 탁발을 해서 끼니를 연명했죠. 우

(위)오전 탁발을 하는 승려들의 모습
라오스의 고도 루앙프라방의 탁발 풍경으로, 계절마다 시간엔 변동이 있지만 대개는 새벽 4시
30분부터 7시 사이에 진행된다. 이 탁발 광경 관람을 라오스 여행의 묘미로 꼽기도 한다.
(아래)양산 통도사 영산전의 석가팔상도 중 쌍림열반(부분), 1775년, 통도사성보박물관
석가모니의 열반 장면을 담은 부분으로, 석가모니가 관 밖으로 발을 내밀자 놀라워하는 가섭이
보인다.

리나라에선 1964년 조계종에서 탁발을 금지하면서 보기 어려운 풍경이 됐습니다만, 그 전까지는 스님이 탁발하는 광경을 흔히 볼 수 있었지요. 지금도 스리랑카나 동남아시아에서는 탁발을 합니다.

그러고 보니 스님이 동냥하러 어떤 집에 들르며 시작되는 옛날 이야기를 들어봤던 거 같네요.

가섭이 탁발을 나선 것까지는 좋았는데 문제는 그사이 석가모니가 열반에 들었다는 거예요. 임종을 지키지 못한 가섭은 스승의 시신 앞에서 "스승님, 절 제자로 아끼신다면 부디 당신의 몸 하나라도 보여주십시오!" 하고 엉엉 울었어요. 그러자 석가모니가 발만 딱 내보였다고 합니다.

열반에 들어서도 자기를 위해 탁발하러 간 제자의 목소리를 듣고 있었던 거군요. 감동인데요.

이 일화 때문에 발바닥은 석가모니가 직접 내보였으니 괜찮지 않을까 하고 예외로 쳤던 거지요.

발우, 조선시대, 화엄사성보박물관
조선시대에 활동한 승려인 사명 대사의 유품으로 전해오는데, 발우란 탁발할 때 승려가 들고 다니던 그릇을 가리킨다.

| 이미 일곱 명의 부처가 있었다 |

출가한 싯다르타가 어떻게 됐는지는 이미 알 겁니다. 6년간 고된 수행을 한 끝에 마침내 보리수나무 아래서 깨달음을 얻습니다. 앞서 깨달은 자마다 탄생석처럼 각기 다른 보리수나무가 있다고 했죠? 이 경우 과거 7불은 실존 인물이 아니니 사리가 없어 스투파를 세우지 못하는 게 맞지만 실제로는 스투파에 대한 기록이 있어요.

사리가 없는데 스투파를 어떻게 만드나요?

마치 집안 사당에 조상 위패만 모시듯 사리 없는 스투파를 세웠던 모양이에요. 아래 조각에 그 모습이 묘사됐습니다.

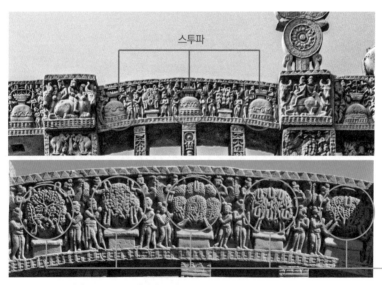

과거7불의 스투파(위)와 보리수나무(아래), 기원전 3~1세기
산치 스투파의 동문 앞뒤 패널에 해당하는 조각으로, 위 조각의 붉은 원이 스투파, 푸른 원이 보리수나무다. 모양이 다른 나무가 여러 개 있는 걸 보면 과거7불마다 다른 보리수나무가 있었음을 짐작할 수 있다.

스투파

보리수
나무

이렇게까지 과거7불의 존재를 주장했던 이유가 이해는 됩니다. 불교 초창기에 인도 사람들은 신분에 관계없이 누구나 깨달음을 얻어 부처가 될 수 있다는 주장을 가장 반겼습니다. 신분제가 엄격한 사회에서 누구나 부처가 될 수 있다고 했으니 말이에요. 그래도 확인은 하고 싶었겠죠. "그럼 석가모니 말고 부처가 된 사람이 또 있나요?" 라고요. 그 물음에 "석가모니 이전에 과거7불이 먼저 깨달음을 얻었고, 여러분도 마찬가지로 부처가 될 수 있답니다"라며 희망을 북돋워줄 필요가 있었어요.

우리나라에서 과거7불 이야기는 들어본 적이 없는 거 같아요.

불교가 우리나라에 왔을 때는 과거7불의 중요성이 떨어졌어요. 나중에 더 자세히 설명할 기회가 있겠지만 이미 여러 부처와 보살이 많아진 상태로 들어왔으니까요.

| ❸ 상카시아: 인도 제일가는 효자 |

석가모니의 생애로 돌아갑시다. 깨달음을 얻은 석가모니는 동료 수행자의 설득에 못 이겨 사람들을 모아놓고 설법을 시작합니다. 이 가르침이 점점 입소문을 타고 많은 이를 끌어모았고요. 설법을 통해 구원받는 이들의 얼굴을 보며 뿌듯해하던 석가모니는 어머니 마야부인을 떠올려요. '나는 수많은 이를 구원하고 있으면서도 정작 돌아가신 나의 어머니만큼은 구원하지 못하는구나' 하고요.

그건 그러네요. 어머니가 낳아주셨기에 석가모니도 있는 건데요.

고민하던 석가모니는 어머니가 지상으로 내려올 순 없으니 아예 어머니가 있는 천상으로 올라가 설법하면 되겠다고 생각합니다.

가능한가요? 가능하대도 엄청 효자군요.

그때 마야부인은 우주의 삼천대천세계 중 33천인 도리천에 머물고 있었어요. 석가모니는 어머니를 뵈러 도리천으로 올라갑니다. 그러고 나서 오랫동안 감감무소식이었어요. 석가모니가 돌아온다고 했던 곳에서 사람들은 애를 태우며 하늘만 쳐다보고 있었다죠.

석가모니처럼 올라갈 수도 없으니 기다릴 도리밖에 없었겠어요.

'무소식이 희소식'이라는 속담이 있죠. 석 달 지났을 무렵, 하늘에서 사다리같이 생긴 세 줄짜리 보석 계단이 나타나더니 석가모니가 내려오더랍니다. 조각에도 세 줄짜리 계단과 석가모니를 기다리던 사람들의 모습이 있습니다. 이 사건을 계단이 세 줄이라 삼도(三道), 보석 계단이란 뜻으로 보계(寶階), 내려왔다는 의미로 강하를 붙여 삼도보계강하라 부릅니다. 도리천에서 내려왔으니 도리천강하라고도 해요.

눈이 빠져라 기다리던 추종자들은 이제야 안심했겠군요.

삼도보계강하, 바르후트 스투파, 기원전 100년경, 콜카타 인도박물관

석가모니는 단숨에 계단을 내려왔어요. 그걸 알 수 있는 부분이 계단에 새겨진 발바닥입니다. 계단 맨 위와 맨 아래를 보세요. 거기에만 발바닥이 찍혀 있죠? 계단을 하나하나 밟고 내려왔으면 모든 계단에 발바닥이 있을 텐데 빠르게 내려왔단 걸 강조하려고 거기에만 발자국이 찍혀 있는 겁니다.

와, 축지법인가 봐요.

어머니에게 설법하려고 도
리천으로 올라가기까지
한 석가모니에게 그쯤은
어려운 일도 아니었겠죠?
계단의 왼쪽 아래에는 꽃
무늬 상자와 나무 한 그루
가 있어요. 석가모니의 대
좌와 보리수나무지요. 계
단을 내려온 석가모니가
머물 자리입니다. 나무 뒤
로는 천신인지 약샤인지
알 수 없는 존재가 뭔가를
들고 날아옵니다. 꽃 같은
걸 바치며 찬양하려는 것
처럼 보여요.

삼도보계강하(부분)
보석 계단의 맨 위와 아래에 발바닥을 새겨
석가모니가 내려왔음을 보여준다. 그 옆에 있는
대좌와 보리수나무는 도리천에서 내려온 석가모니가
머물 자리를 상징한다.

| 역사와 판타지 사이에서 |

인도와 네팔이 서로 룸비니가 어딘가를 두고 치열하게 다퉜듯이 석
가모니가 설법을 마치고 내려왔다던 도시, 상카시아의 위치를 두고
도 두 나라는 많이 싸웠습니다.

왜 굳이 싸우기까지 했을까요? 전설 속의 장소가 꼭 우리 지역이어
야 할 이유가….

기차나 전철역이 새로 생긴다는 말만 돌아도 근처 지역끼리 신경전
이 벌어지잖아요. 역이 들어서면 땅값도 오르고 상권도 들어서니까
요. 다 돈과 연결되어 있죠. 마찬가집니다. 전설의 그 장소가 자기네
구역이어야 사람들이 관광하러 올 거 아니에요? 물론 불교도들에겐
또 의미가 남다르긴 하지요.

현재 유력한 쪽은 인도예요. 제가 갔을 땐 다퉜던 것치곤 안 꾸며놨
더라고요. 큰 나무를 두고 간소한 건물 한 채와 깨진 아쇼카 석주 주
두 정도만 있었어요. 공식 안내원조차 없어서 힌두교 수행자로 보이
는 사람이 어슬렁어슬렁 다가와서 안내해주더군요.

상카시아의 아쇼카 석주 주두
오늘날 상카시아에는 코끼리 주두 조각이 남아 있다. 과거엔 큰 아쇼카 석주와 스투파가 있었을 걸로
추정된다. 당시 별칭은 '아쇼카 왕의 코끼리 도시'였지만, 지금은 수도 뉴델리로부터 한참 떨어진
작은 마을에 불과하다.

우리나라 시골 풍경과 다를 바 없네요.

석가모니가 상카시아로 내려왔다는 때가 지금으로부터 2500여 년
전이에요. 정말로 그런 일이 있었고 그게 정확히 이곳이었는지는
알 길이 없죠. 석가모니 이야기는 처음엔 다 구전이었으니 전해지는
과정도 전래동화와 다를 바 없었습니다. "호랑이 담배 피우던 시절
에…" 하면서 듣던 이야기가 점차 살이 붙어 오늘날 '해와 달이 된
오누이'에 이르는 것과 같지요. 하지만 이 경우에는 성지니까 사람들
이 석가모니 이야기를 실제 일어난 일로 확신하도록 만드는 게 더 중
요했을 겁니다. 아무튼 전설의 장소라는 데에 가면 어쩐지 모험가가
된 기분이더라고요.

❹ 인간보다 고된 뱀의 삶

석가모니가 도리천에서 돌
아와 일상을 이어가던 중
에 그 명성을 듣고 기묘한
존재가 찾아옵니다. 나가
의 왕 엘라파트라였지요.

나가요? 왕이 있는 걸 보
니 나라 이름인가요?

인도 코브라
코브라는 인도에서 나가라 불리는데, 실제 인도와
동남아시아에 서식하는 코브라의 학명이 나가에서
따온 나자 나자다. 인도에서 가장 많은 사람을 죽이는
뱀으로도 알려졌다.

진리는 승리한다

뱀이에요. 인도나 동남아처럼 습한 지역에 사는 코브라종인데 한자로는 용이나 용왕이라 합니다. 엘라파트라는 이나발 용왕이라고 번역됐어요. 이나발이 엘라파트라의 음을 한자로 옮긴 거고요. 아래 조각을 보면 왜 뱀이 아니라 용왕으로 번역했는지 이해가 갑니다. 몸은 하나에, 머리는 다섯 개 달린 코브라가 엘라파트라예요.

머리가 다섯 개 달린 뱀은 듣도 보도 못 했어요.

머리가 둘 달린 돌연변이 뱀은 가끔 발견되긴 한다지만 다섯 개 달

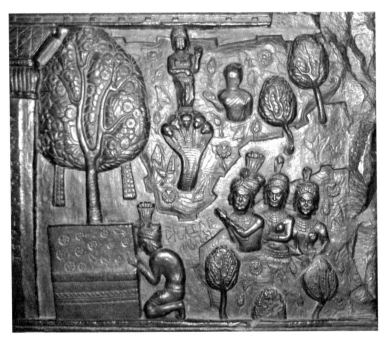

나가 엘라파트라의 경배, 바르후트 스투파, 기원전 100년경, 콜카타 인도박물관
머리 다섯 개 달린 코브라의 위에 사람이 서 있는데, 이 전체가 엘라파트라의 모습이다.
엘라파트라가 몸을 담근 강에는 연꽃잎 조각이 눈에 띈다.

린 뱀은 저도 들어본 적이 없어요. 뱀의 왕 엘라파트라가 뱀 중에서
아주 특별한 존재라는 걸 강조한 거죠.

그런데 아무리 특별한 뱀이라고 해도 이른바 '뱀생'이 마냥 편하진
않았습니다. 엘라파트라는 평소에 맨날 "나는 왜 도대체 뱀으로 태
어나서 이렇게 추하게 땅바닥을 기어 다니면서 살아야 하지? 이 고

나가 엘라파트라의 경배

엘라파트라

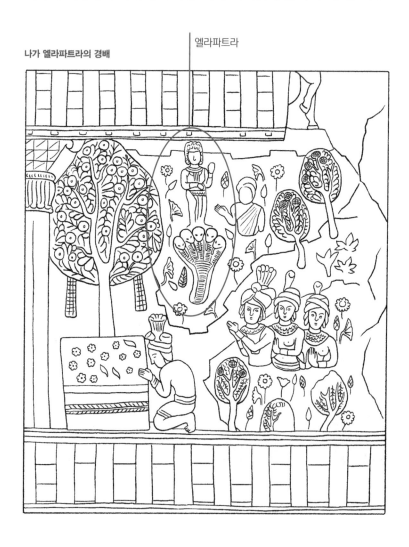

진리는 승리한다

통은 대체 언제 끝나는 걸까…" 하고 한탄했답니다. 지나가는 이를 붙잡고 고민을 털어놓으면서 답을 구했을 정도로 괴로워했대요. 그 때 누가 지나가는 말로 알려줍니다. "요즘 석가모니라고 엄청 유명한 성자가 있다는데 한번 가서 물어봐. 고민 잘 들어준다던데?"라고요. 그 길로 엘라파트라는 석가모니를 만나러 가요.

왼쪽 일러스트의 가운데 부분이 엘라파트라가 석가모니를 만나러 가는 장면이에요. 다섯 개 뱀 머리 위에 '안녕' 하며 인사하는 듯한 사람이 보이죠? 나가 엘라파트라는 이 사람도 포함입니다.

이 사람과 코브라까지 다 엘라파트라란 말씀이죠?

맞습니다. 코브라 쪽 몸
은 중간이 잘렸는데 강에
몸을 담그고 있어서 그렇
습니다. 삐뚤빼뚤해 보이
는 선이 물결을 표현한 거
예요. 강에는 연꽃이 피어
있습니다. 꽃과 이파리가
수면 위로 고개를 들고 있
네요. 강변 오른쪽에는 자
그마한 나무 두 그루가 서
있고요.

조각 하단에 펼쳐지는 다

연꽃
인도가 원산지로 전 세계에 널리 퍼져 있으며
우리나라에서도 오래전부터 자라던 식물이다. 더러운
진흙에 뿌리박고 깨끗한 꽃을 피운다고 해서 사랑을
받았다.

음 장면도 아래 일러스트로 봅시다. 삐뚤빼뚤한 선이 그어져 있고 연꽃이 핀 걸 보니 여전히 강입니다. 여기서 엘라파트라를 한번 찾아 보세요.

그럴듯한 존재는 안 보이는데….

엘라파트라가 사람으로 변했어요. 아까는 뱀 위에 사람이 서 있었다면 이제는 사람이 뱀의 관을 쓴 모습으로 엘라파트라를 표현했습니다. 관을 보면 뱀 머리가 다섯 개 달려 있죠. 그 뒤의 둘은 머리가 하나인 관을 쓰고 있으니 엘라파트라보다 지위가 낮은 나가로 보입니다. 조각한 사람이 나가 무리를 사람 모습으로 묘사하는 게 이야기가 더 효과적으로 전달될 거라고 여긴 것 같아요.

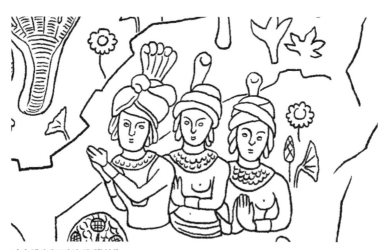

나가 엘라파트라의 경배(부분)
이번에는 엘라파트라가 사람 형상에 뱀의 관을 쓴 모습으로 표현됐다. 뒤의 두 인물도 뱀 관을 쓴 걸로 보아 나가인 듯하다.

진리는 승리한다

하긴 뱀이라면 표정도 지을 수 없겠죠.

방금 본 것처럼 공손히 손을 모은 자세로 표현하지도 못했을 테고요. 나가들이 합장했다는 건 석가모니를 뵙는 중이라는 뜻이에요. 형상으로 만들면 안 되는 석가모니는 조각하진 않았지만요.

엘라파트라는 석가모니에게 물어요. "세존이시여, 저는 왜 이렇게 구차하게 뱀의 몸으로 태어나서 땅바닥을 기어 다니며 평생 더러운 꼴만 봐야 합니까? 언제까지 이렇게 살아야 합니까?" 하고요. 세존은 석가모니를 높여 이르는 말이에요. 그러자 석가모니는 이렇게 대답했어요. "너는 전생에 선한 사람을 괴롭혀 뱀의 몸으로 태어났노라. 이번 생에 착한 일을 해서 선업을 쌓고 가진 걸 베푼다면 다음 생에 복을 받아 뱀의 허물을 벗고 인간으로 태어날 수 있을지니". 엘라파트라는 그 말을 듣고 오른쪽 조각처럼 꽃무늬 대좌 옆에 꿇어앉아 고개를

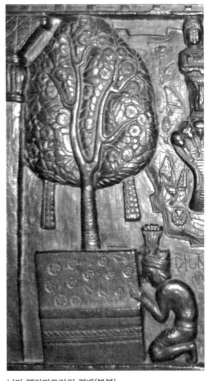

나가 엘라파트라의 경배(부분)
머리가 다섯 개 달린 뱀 관을 쓴 엘라파트라가 대좌와 보리수나무에 경배를 드리고 있다.

숙이고 손을 합장했어요. 감격에 찬 목소리로 "세존이시여, 덕분에 오랜 고통의 실마리가 풀렸습니다!"라 외치면서요.

석가모니가 대단하긴 하네요. 오랜 고민이 무색하게 한 방에 해답을 찾아줬군요.

| 다른 존재에게도 손을 내미는 태도 |

엘라파트라의 캐릭터가 신선하지 않나요? 선악을 확실히 구분하는 서양 이야기에서는 뱀을 악하게만 그렸습니다.

그러고 보니 성경에서는 뱀을 악마로 묘사했던 것 같아요.

인도와 동남아시아 지역에서는 뱀을 나쁘게만 보지 않았습니다. 우리나라만 해도 구렁이를 신성하게 여겼지요. 물리는 일도 비일비재했지만 함께 살아야 하기에 무서워하면서 신으로 모시기도 한 거죠.

그래도 무서운데요. 코브라한테는 물리면 죽지 않나요?

강한 신경 독을 품고 있어서 물리면 목숨이 위험하죠. 약도 없던 옛날에는 백이면 백, 죽었다고 보면 됩니다. 솔직히 기꺼운 존재는 아니었을 거예요. 흉신이나 악신으로 두려워하면서도 멸시하는 마음이 있었어요.

앙코르와트의 나가 상
사원의 회랑은 물론 다리 난간, 문 입구에도 나가가 조각되어 있다. 캄보디아에는 나가의 후손이
지혜롭게 왕국을 다스린다는 건국 신화가 전해온다.

엘라파트라 이야기에도 고대 인도인이 뱀을 바라봤던 시선이 반영
돼 있어요. 모두를 떨게 하는 대단한 신의 고민이 '난 왜 더럽게 땅
바닥을 기어야 해'인 거잖아요. 스스로 멸시당하고 있다고 생각할
만큼 환영받지 못하는 존재였단 거지요. 그 정도로 멸시받는 신은
돼야 고민을 들어주고 구원의 손까지 내밀어준 석가모니를 부각시키
기 좋고요.

맞아요. 자비로운 석가모니에게 기대고 싶어졌어요.

불교의 어떤 면이 사람들을 혹하게 했을지 감이 오죠? 이 시기 인도에는 비천한 신분이란 이유로 자신이 엘라파트라와 닮았다 여기는 사람이 많았을 겁니다. 오늘날에도 '왜 누구는 재벌 3세로 태어나고 누구는 이렇게 태어났지, 이번 생은 틀렸고 다시 태어나야 하나' 같은 한탄을 하는 것처럼요. 그 질문에 누구도 진지하게 응답하는 이가 없었던 사회에서 석가모니가 손을 내민 거예요. 이제부터라도 선업을 쌓으면 된다고, 그럼 언젠가 구원을 받을 수 있으리라고요. 이때 사람들도 엘라파트라가 느꼈을 감격을 경험했겠지요.

불교는 뱀신까지도 포용했군요.

불교는 다신교인 베다의 세계관에서 출발했습니다. 부처는 신이 아니기에 불교에는 다른 신을 받아들이지 않을 이유가 없어요. 엘라파트라가 악신을 교화한 예라면 그 반대의 선신 쪽에는 약샤와 약시가 있습니다. 불교가 당시 인도 사람들의 마음을 사로잡기 위해 노력했단 걸 보여주는 표시 중 하나죠.

그게 왜 노력이란 건가요?

약시와 약샤는 불교가 탄생하기 한참 전부터 숭배받던 자연신이에요. 지모신에서 발전해 풍요의 상징으로 잘 알려진 신이었지요. 불교는 약시와 약샤처럼 민간에서 인기가 있던 다양한 신들을 포용했어요. 지역에서 신도를 모으기 위해서라면 그보다 좋은 방법이 없죠.

(왼쪽)약시, 기원전 1세기경, 인도 마드야 프라데시주 산치
(오른쪽)쿠베라 약샤, 기원전 100년경, 콜카타 인도박물관
스투파 조각에는 석가모니의 현생과 전생 이야기뿐만 아니라 스투파에 경배하는 모습, 약시와 약샤,
그리스인 장군, 코끼리 조각 등이 구석구석에 들어가기도 했다.

다들 익숙한 걸 선호하기 마련이니까요.

약시와 약샤는 대부분 스투파를 경배하거나 보호하는 자세로 조각
됐습니다. 위의 오른쪽 약샤는 두 손을 모은 모습이죠. 사람들은 약
시와 약샤를 보며 '내 주변을 지키는 정령도 나와 같이 석가모니에
게 경배하는구나' 하고 즐거워했을 겁니다.

이 두 조각은 조각을 후원한 사람이 어떤 사람이었는지, 어떤 취향
을 지녔는지 어렴풋이 알 수 있을 만큼 사실적으로 보입니다. 약샤
를 확대해서 볼까요? 머리에 터번을 두르고 신분이 높은 사람만 할

(왼쪽)쿠베라 약샤, 기원전 100년경, 콜카타 인도박물관 (오른쪽)터번을 두른 모습
보통 이슬람교에서 터번을 쓴다고 알려졌지만, 인도에서도 옛날부터 터번을 써왔다. 인도에서 쓰는
터번은 '파그리'라 불리며 지역, 종족, 종교에 따라 스타일과 쓰는 방법이 매우 다르다.

수 있는 목걸이와 팔찌를 착용했습니다. 분명히 풍요의 신입니다만
이 조각을 의뢰한 높으신 분의 패션을 본떠 만들었을 거예요.

자신의 모습으로 분한 약샤가 부처에게 경배드리고 있는 걸 볼 때마
다 뿌듯했겠군요.

| 알면 읽히는 조각 |

아무런 설명 없이 스투파 조각만 보고 이야기의 순서를 파악하기는
굉장히 어렵습니다. 서로 다른 순간의 모습들이 두서 없이 들어가

진리는 승리한다

있기 때문입니다. 아래는 엘라파트라 이야기에 순서대로 번호를 붙인 사진이에요.

번호를 붙이니 한결 보기 편하네요.

사실 이게 불교 미술 대다수에서 보이는 표현 방식이에요. 일본 학자들은 이를 이시동도법(異時同圖法)이라고 불렀습니다. 다른 시간대에 일어난 사건들이 같은 그림에 들어가 있다는 뜻입니다. 영어권 학

③석가모니에게 경배　　　①연못 속 엘라파트라　　②석가모니와 만남

나가 엘라파트라의 경배 이야기 순서

자들은 연속도해, 즉 연속되는 그림이라고 정의하기도 했습니다.

조각 하나 읽기도 어려운데 아래서 산치 스투파 동문을 보세요. 좌우를 가로지르는 석판 세 점이 보이나요? 우리에게는 위에서부터 순서대로 첫 번째 전생, 두 번째 전생, 세 번째 전생이라든가, 현생이라면 출생, 성장, 출가 순이 돼야 할 것 같잖아요? 하지만 실제로는 기준이 없어요. 막 섞여 있습니다. 이야기를 모른다면 어디서부터 읽어야 할지 감을 잡을 수 없죠. 이야기를 알았더라도 그냥 봐서는 이해가 안 갔을 거 같아요.

산치 스투파의 동문, 기원전 1세기

진리는 승리한다

스투파는 오랜 세월에 걸쳐 조각이 덧붙여지며 완성됐습니다. 후원자들은 자신이 원하는 장면을 선택해 조각을 주문했고요. 그걸 또 저마다 어떤 특별한 자리에 끼워 넣고 싶어 했어요. 그러다 보니 결과물이 일정한 순서 없이 이렇게 뒤죽박죽된 거죠.

그래도 내용을 봐야 할 때는 옆에서 친절하게 설명해주는 사람이 있었으니 스투파 조각을 보는 데 무리가 없었죠. 스투파 조각은 건축물을 멋지게 꾸미기 위한 장식이면서 승려가 불교를 전파할 때 교리 내용을 설명하며 곁들이는 시각 자료기도 했으니까요.

슬슬 석가모니의 전생으로 넘어가 봅시다. 자타카, 혹은 본생담이라 부르는 전생 이야기는 한 사람의 일대기를 그린 석가모니의 현생 이야기와 구성이 다릅니다. 조각 하나하나에서 별개의 삶이 펼쳐진답니다. 즉 한 점의 조각이 한 번의 일생인 거지요.

| ❺ 망고나무 사이를 누비던 시절 |

'대원왕 본생'은 산치 스투파에 버금가는 바르후트 스투파에도 조각됐을 정도로 무척 인기 있는 전생 이야기였습니다. 지금껏 살핀 스투파 조각 중 적갈색을 띠는 조각이 있었죠? 그런 색 돌을 쓴 게 바르후트 스투파의 특징이에요. 비록 발견됐을 당시엔 거의 파괴돼 울타리만 남은 상태였기에 아쉬움은 있지만요.

먼저 바르후트 스투파로 가보죠. 참, 대원왕은 위대한 원숭이 왕이

라는 뜻입니다.

석가모니도 동물로 태어났던 시절이 있나 봐요.

인도식 사고방식에서는 인과응보에 따라 전생에 쌓은 업보가 현생을 결정합니다. 그 생은 인간과 짐승 다 포함돼요. 인간으로 태어났다가 동물로 태어나기도 하죠. 석가모니 역시 원숭이, 사슴, 토끼 등으로 태어나기도 했답니다. 이 이야기는 석가모니가 원숭이 왕이던 전생의 이야깁니다.

어느 날 원숭이 왕이 무리와 함께 망고를 따 먹고 있을 때였습니다. 망고라니 상상만 해도 침이 고이네요. 그때 어디선가 병사들이 몰려와 원숭이들을 위협했어요. 그 지역의 인간 왕이 아무도 망고를 따먹지 못하게 군대를 풀었던 거죠. 왕비가 망고를 좋아한다는 이유로요. 원숭이들은 피할 새도 없이 망고나무에 매달린 채로 포위됩니다.

제가 원숭이라면 그냥 다른 지역으로 건너가겠어요.

불행히도 강이 건너갈 길을 막고 있었습니다. 오른쪽 페이지의 조각 양 끝에 나무가 한 그루씩 서 있죠. 오른쪽 큰 나무가 군대가 포위한 망고나무예요. 자세히 보면 새끼 원숭이 두 마리가 가지를 꼭 붙잡고 오들오들 떨고 있습니다. 중간에는 물고기와 물결이 새겨져 있어 강이라는 걸 알 수 있고요.

진리는 승리한다

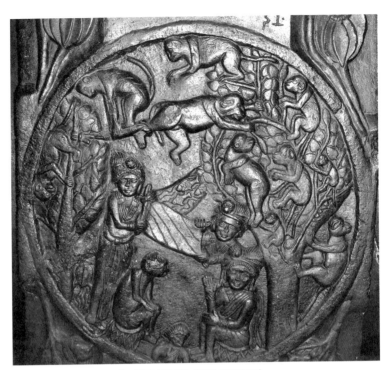

대원왕 본생, 바르후트 스투파, 기원전 100년경, 콜카타 인도박물관

원숭이가 왼쪽 나무에도 있네요? 어떤 원숭이는 넘어가는 데 성공했나 본데요.

원숭이들이 강을 넘은 건 맞아요. 위쪽에 원숭이 왕을 밟고 강을 막 건너려는 원숭이가 보이나요? 절체절명의 상황에서 원숭이 왕이 나무와 나무 사이에 몸을 길게 늘여 다른 원숭이들이 도망갈 수 있도록 다리 역할을 했던 겁니다. 영웅 이야기에는 항상 악역이 나오죠. 이 이야기에도 악역이 있습니다. 현생에 석가모니를 질투해 괴롭혔던 사촌 데바닷타의 전생도 이 원숭이 무리의 일원이었거든요.

전생에서 현생까지 따라올 정도라니 엄청난 집착이네요.

사촌 데바닷타의 전생 원숭이는 원숭이 왕의 등 위로 올라가 트램펄린을 타는 것처럼 펄쩍펄쩍 뛰었대요. 손과 발로 나무를 붙잡고 간신히 허공에서 버티고 있는데 누가 그 위로 무게를 잔뜩 실어 뛰었다고 상상해보세요. 아주 고통스러웠겠죠.

으, 상상만 해도 끔찍해요.

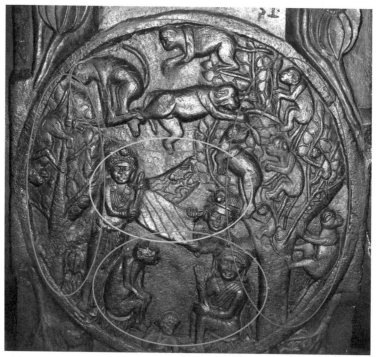

대원왕 본생 조각 도해
빨강―주황―노랑―초록 순으로 이야기가 전개된다. 노랑은 나무에서 떨어지는 원숭이 왕을 받아내는 신하들, 초록은 어떻게 해야 선업을 쌓을 수 있는지 인간 왕에게 들려주는 원숭이 왕의 모습이다.

진리는 승리한다

결국 허리를 심하게 다친 원숭이 왕은 나무 아래 강으로 힘없이 떨어집니다. 그때 마침 무리를 위해 희생하는 원숭이 왕을 보며 인간 왕은 잘못을 뉘우쳐요. 떨어지는 원숭이 왕을 받으라고 신하를 보냈지요. 노란색 원 안에 터번을 쓴 두 사람이 두루마리 같은 것의 끝을 붙잡고 있습니다. 돌돌 말린 천을 펼쳐 떨어지는 원숭이 왕을 받아내려는 모습이에요.

그새 인간 왕이 개과천선했다니 이야기가 급전개되네요. 그래서 원숭이 왕을 받아내는 데 성공했나요?

다행히 성공했습니다. 초록색 원 안을 보죠. 원숭이와 사람 하나가 마주 보고 앉아 있어요. 구사일생한 원숭이 왕이 인간 왕에게 어떻게 하면 선업을 쌓을 수 있는지 가르쳐주는 장면입니다. 나중에 석가모니로 태어날 만큼 훌륭한 원숭이지요?

| 표현 방식은 조각가의 손에 |

말씀드린 대로 똑같은 이야기가 산치 스투파에도 나옵니다. 두 스투파가 400킬로미터나 떨어져 있는데도 불구하고요. 우리나라 휴전선 부근인 경기도 연천부터 한반도 제일 남단이라는 땅끝 해남까지가 그 정도 됩니다. 산치 스투파에서는 같은 이야기를 다른 방식으로 표현했어요. 더 섬세하지만 복잡하게요.

아까 본 조각도 충분히 복잡했는데요?

아래 하단의 조각된 강을 보세요. 위쪽 중앙에서 비스듬한 곡선을
그리며 오른쪽 끝으로 유려하게 흐르고 있습니다. 가느다란 물살까

대원왕 본생, 산치 스투파의 북문, 기원전 1세기

진리는 승리한다

지 일일이 팠어요. 물고기 표현도 생생합니다. 연어처럼 물의 흐름을 거슬러 오르기도 하고 몸을 비틀기도 하네요.

물고기도 제각각이군요. 물살 하나하나 파기도 쉬운 일이 아닌데….

게다가 바르후트 스투파 조각보다 더 많은 장면을 집어 넣었습니다. 아래에 이야기가 어떻게 진행되고 있는지를 빨-주-노-초로 표시해 놓았어요. 바르후트 스투파가 오른쪽에서 왼쪽으로 이야기가 전개 된다면 산치 스투파는 반대로 왼쪽에서 오른쪽으로 갑니다.
시작은 빨간 부분이에요. 아래 오른편의 산치 스투파 조각을 보면 포위된 망고나무 아래로 인간 왕이 군대를 이끌고 당당히 입장합니다. 말을 타고 산개까지 받쳤으니 귀한 사람이라는 걸 알 수 있지요.

대원왕 본생 조각의 이야기 흐름 비교
왼쪽이 바르후트 스투파, 오른쪽이 산치 스투파의 조각이다.

아까는 못 봤던 새로운 장면이네요.

산치에만 등장하는 장면이에요. 상황도 아까보다 살벌합니다. 원숭
이들을 향해 "저놈의 원숭이들 다 잡을깝쇼?"라는 듯 활을 당기고
있는 궁수를 보세요.
원숭이들이 피신한 장소도 달라집니다. 바르후트 스투파 조각에서
는 고작 다른 나무로 옮겨 갔을 뿐이지만 여기서는 안전한 바위산

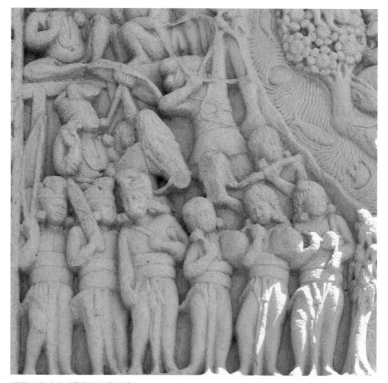

산치 스투파의 대원왕 본생(부분)
귀걸이, 목걸이, 팔찌를 다 걸치고 산개를 받쳐 쓴 왕이 말을 타고 군대와 함께 입장한다. 그 앞에
원숭이들을 향해 활시위를 당기는 궁수가 눈에 띈다.

진리는 승리한다

같은 데로 가요. 아래서 자세히 볼까요? 뿔 달린 산양이 몸을 말고 잠들어 있는 걸 보니 이만한 데가 없다 싶군요. 이번엔 새끼 원숭이가 엄마 원숭이 품에 꼭 안겨 있고요.

새끼 원숭이가 홀로 떨지 않고 엄마 원숭이 품에 안겨 피신한 모습이 안정감을 주네요.

그런 감정이 전해오죠? 표현이 생생한 데다 극적이라는 게 산치 스투파 조각의 특징입니다. 대치 장면은 세세히 묘사해서 살벌한 상황을 강조했고 결말에는 안도감이 느껴지도록 피신처를 크게 새겨넣었습니다. 피신처에 있는 원숭이들을 보세요. 아직 건너오지 못한 가족이나 친구가 걱정되는지 시선이 반대편에 머물러 있어요. 막 도망친 원숭이는 발길이 안 떨어진다는 듯 고개를 돌려 바라봅니다.

산치 스투파의 대원왕 본생(부분)
안전한 바위산으로 피신했음을 보여주려고 일부러 잠들어 있는 동물을 새겨넣었다. 도착한 원숭이들은 불안한 듯이 아직 건너오지 못한 원숭이들이 있는 쪽에 계속 시선을 고정하고 있다.

쫓아올까 봐 아직 불안한가 봐요.

산치 스투파 조각에서는 바르후트에선 드러나지 않았던 등장인물의 심리 상태가 느껴져요. 굳이 복잡하고 섬세하게 조각한 이유가 있는 거죠. 같은 시대에, 같은 이야기를 표현한 조각인데도 산치와 바르후트는 두 지역의 거리만큼이나 다릅니다.

산치 스투파 조각이 훨씬 잘 만든 조각인 거죠?

글쎄요. 이야기를 조각해 보여주는 방식이나 선호하는 표현에서 지역별로 차이가 생긴 거라고 할 수 있겠지요. 그래도 이야기 순서가 뒤죽박죽인 건 같습니다. 다만 같은 이야기를 해도 사람마다 풀어내는 방법이 천차만별이듯 강조하는 부분이 달랐던 겁니다. 불교가 널리 퍼질 수 있었던 힘은 이렇게 다름을 포용하는 데 있지 않았을까요?

| ❻ 남는 게 하나 없을 때까지 |

석가모니의 전생 이야기는 주변의 동남아시아에서도 유행했습니다. 특히 '보시태자 본생'은 지금도 3월이면 관련된 축제가 열릴 정도로 큰 영향을 줬죠. 보시는 재물이든 뭐든 베푸는 걸 뜻합니다. 한마디로 자비롭게 나눠주길 좋아하는 왕자라는 거죠. 보시태자는 별명일 뿐 베산타라가 정식 이름이에요. 그래서 '베산타라 본생'이라 부르기도 해요.

이번에는 인간 세상 이야기겠네요.

그렇습니다. 이야기의 시작은 이래요. 베산타라 왕자의 나라에는 비를 내리게 해주는 신비한 힘을 가진 흰 코끼리가 있었어요. 아래 조각 오른쪽 끝을 보면 성안에 코끼리가 있지요? 이 코끼리가 그 영험한 코끼리입니다. 그러던 어느 날 이웃 나라 왕이 무작정 왕자를 찾아와서 "우리나라가 가뭄이 들어서 그런데 흰 코끼리를 줄 수 없겠나?" 하고 부탁합니다.

코끼리

보시태자 본생 앞면, 산치 스투파의 북문, 기원전 1세기
산개를 쓴 베산타라 왕자와 부인, 두 아이가 조각의 중심에 있고, 반대편으로 이웃 나라 칼링가의 왕이 그들을 찾아오고 있다.

보시태자 본생 앞면(부분)

자기 나라 사람들이 고통받고 있으니 왕 된 도리로 무슨 짓을 해서라도 빌리고 싶었나 봐요.

조각의 왼쪽 끝에 마차를 탄 사람이 흰 코끼리를 달라고 말하러 오는 이웃 나라 왕이에요. 베산타라 왕자는 가운데 네 마리 말이 끄는 전차에 부인인 마디 공주와 자식 둘을 데리고 있습니다. 고귀한 석가모니의 전생이니 이웃 나라 왕과 달리 산개를 받쳐 들고 있어요. 왕자의 별명은 이 이야기의 스포일러예요. 보시를 좋아하는 베산타라 왕자는 이웃 나라에서 달라고 했다고 냉큼 흰 코끼리를 줘버려요. 당연히 백성들은 화를 냈죠. "왕자면 우리나라를 더 신경 써야 하는 거 아니냐, 가뭄이 들면 우린 죽으란 말이냐" 하며 들고 일어납니다. 백성을 신경 쓸 수밖에 없는 왕은 왕자를 궁 밖으로 내쫓아버렸어요. 보통 이 정도 되면 '내가 뭔가를 잘못했나 보다'라고 생각할 텐데 베산타라 왕자는 달랐습니다.

반성이 전혀 없었군요?

앞서 본 조각은 산치 스투파의 북문 앞면 조각이었고 다음 이야기는 뒷면 조각에서 이어집니다. 아래가 그 조각입니다. 시간순으로 보려면 오른쪽에서 왼쪽으로 보면 돼요. 오른쪽 끝을 보세요. 숲속에서 초라하게 사는 베산타라 왕자와 마디 공주, 그리고 아이들의 모습입니다. 파인애플을 뚝 잘라 엎어놓은 것처럼 생긴 게 이들이 사는 집의 지붕이에요.

궁전에서 시중을 받으며 살았을 텐데… 적응하기 힘들었겠어요.

보시태자 본생 뒷면, 산치 스투파의 북문, 기원전 1세기

적어도 베산타라 왕자에겐 그렇지 않았던 것 같습니다. 물 만난 고기처럼 자기가 가진 걸 전부 보시하기 바빴거든요. 사실 왕자 가족은 숲속에서 초라하게 살지 않을 수 있었습니다. 왕이 궁에서 쫓아낼 때 그래도 자식이니까 귀한 옷 입혀서 장신구도 다 채운 채 내보냈어요. 그런데 왕자는 헐벗고 굶주린 이를 만날 때마다 귀걸이 벗어주고, 목걸이 벗어주고, 팔찌 벗어주고, 터번 벗어주고, 옷까지 벗어줬던 겁니다. 남은 게 하나도 없자 베산타라 왕자와 마디 공주는 아래처럼 모닥불 피워놓고 뭔가를 구워 먹는 처지가 됐죠. 아이들은

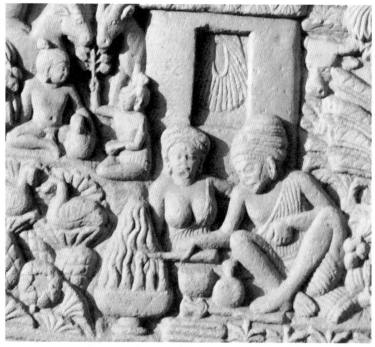

보시태자 본생 뒷면(부분)
궁궐에서 쫓겨난 베산타라 왕자는 걸친 걸 다 나눠주고 헐벗은 모습으로 뭔가를 모닥불에 구워 먹고 있다.

진리는 승리한다

아버지가 그러거나 말거나 천진난만할 뿐입니다. 나무 아래 앉아 동물에게 풀을 먹이고 있어요.

그렇게 먹고살던 중에 마디 공주가 먹을거리를 찾아 나무 열매를 따러 간 날이었습니다. 웬 영감이 집을 지키던 왕자와 두 아이를 찾아와 "너무 춥고 배고프구먼. 나눠줄 거 뭐 없나?" 하고 물어요.

굳이 딱 봐도 가진 게 없는 왕자한테요?

베산타라 왕자도 더는 뭐가 없다고 생각했는지 이렇게 답했어요. "미안하네만 나는 이미 가진 걸 다 나눠줘서 더 줄 게 없네". 그러자 영감이 껄껄 웃으며 말합니다. "자네 같은 부자가 세상에 어디 있나? 두 아이가 있지 않은가. 난 정말 아무것도 없는데 말이네".

설마 아이들을 줘버리진 않았겠지요?

설마 하는 일이 또 일어나죠. 페이지를 넘겨 조각을 보세요. 베산타라 왕자가 영감에게 아이를 내주는 장면이 펼쳐지는군요. 아이가 남은 형제와 아버지를 애잔하게 바라봅니다. 영감은 말이라도 몰듯 아이를 앞세워 떠나고요. 그 장면 사이에 두 아이의 어머니인 마디 공주가 광주리 가득 열매를 따오고 있습니다.

먹을 걸 구하러 간 사이에 아이 하나를 잃은 건가요? 지어낸 이야기라도 너무 잔인한 설정이에요.

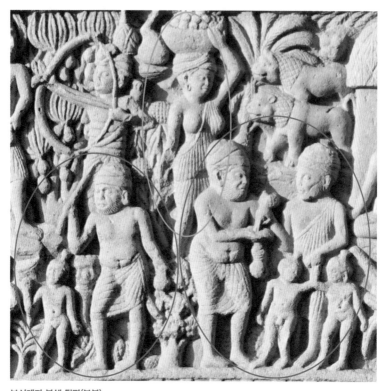

보시태자 본생 뒷면(부분)
두 아이의 어머니이자 베산타라 왕자의 부인인 마디 공주가 자리를 비운 사이 한 영감이 찾아와 두 아이 중 하나를 데려가고 있다. 그 뒤로 열매를 따오는 마디 공주의 모습이 멀리 보인다.

여기서 끝이 아닙니다. 뻔뻔하게도 영감이 다시 찾아와요. 베산타라 왕자는 "이제 정말 더 내어줄 게 없네" 하고 말합니다. 하지만 영감은 "남은 아이 하나와 부인이 있지 않나? 자네는 여전히 세상 제일가는 부자구먼"이라 답하지요. 베산타라 왕자는 마디 공주와 남은 아이까지 영감에게 내줍니다. 오른쪽 조각의 아래쪽을 보면 아이가 어머니 손을 꼭 잡고 있는 게 보여요. 가기 싫다고 뒤를 계속 바라보면서요. 아무리 베산타라 왕자라 해도 사랑하는 부인과 자식들을

진리는 승리한다

내어준 게 왜 마음이 안
아팠겠어요? 슬프지만 희
생을 감수한 거예요. 물론
부인과 아이를 자기 재산
처럼 남에게 넘기는 모습
은 오늘날 기준으로는 이
해하기 어렵긴 해도 말이
에요.

이제는 진짜로 남은 게 아
무것도 없겠군요.

맞아요. 바로 이 순간에
기적이 일어나요. 늘 뭔가
달라고 찾아오던 영감이

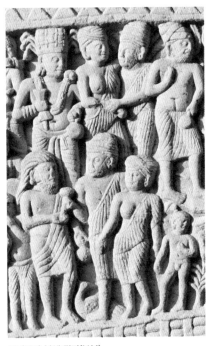

보시태자 본생 뒷면(부분)
다시 찾아온 영감에게 베산타라 왕자가 마디 공주와
남은 아이 하나까지 내주고 있다.

실은 제석천이라는 신이었던 겁니다. 왕자의 자비심을 시험하기 위
해 변신한 거였죠. 제석천은 왕자에게 부인과 자식들을 돌려줬고 베
산타라 왕자 가족은 성으로 돌아갈 수 있게 됩니다.

다음 페이지에서 조각으로 보면 구도가 살짝 복잡합니다. 영감에게
부인을 내주는 장면 위쪽 빨간색 동그라미 부분에 왕자 부부가 재회
하는 장면이 있습니다. 마디 공주 옆에 높은 보관을 쓰고 신의 상징
인 물병과 절구 방망이 모양의 금강저를 든 인물이 제석천이에요. 주
황색으로 표시한 부분을 보세요. 궁전으로 돌아가는 왕자 가족의

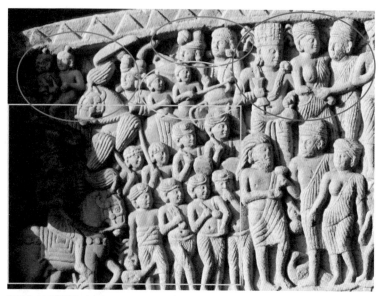

보시태자 본생 뒷면 결말부 이야기 흐름
빨강-주황-노랑 순으로 제석천의 시험에 통과해 재회하는 부부, 성으로 돌아가는 가족의 모습,
마지막으로 당당하게 재입성하는 베산타라 왕자.

모습이 담겨 있습니다. 마치 날듯이 질주하는 화려한 마구를 한 말,
베산타라 왕자와 마디 공주가 보입니다. 아이 둘은 코끼리를 타고 무
척 신이 난 표정입니다.

그 아래가 베산타라 왕자가 수많은 사람을 이끌고 입성하는 대망의
마지막 장면이에요. 맨 끝에 왕자가 말을 타고 산개를 받쳐 쓴 당당
한 모습으로 묘사됐군요. 이번에도 두 아이는 코끼리를 탄 채 아버
지를 앞서가고 있고요.

'고생 끝에 낙이 온다'는 말이 이보다 잘 어울릴 수 없네요.

정말 그렇습니다. 아무튼 쉽게 믿기지 않는, 왕자의 무한 보시를 다룬 이야기입니다. 대다수 사람은 '베풀면 큰 복이 온다'는 인과응보의 관점에서 이해하지만요.

중앙아시아인의 얼굴을 지닌 인도 사람들

불교가 퍼져 나갈 때 주로 이론과 사상은 경전으로, 전생과 현생 이야기는 조각을 통해 대중에게 전달됐습니다. 하지만 앞서 본 것과 같이 엄청나게 공을 들여 만든 거대한 조각은 먼 곳까지 보내지 않았겠죠. 운송하기도 어려웠을 테고요. 상대적으로 가치가 떨어지는 조그만 조각들을 보냈을 겁니다.

그렇다면 인도 바깥 다른 지역 사람들은 못 만든 자잘한 조각밖에 못 봤겠네요.

맞아요. 퍼즐을 맞추듯 자기한테 익숙한 풍경이나 내용을 이리저리 끼워 넣어 불교 미술품을 만들 수밖에 없었습니다. 보시태자 본생은 중앙아시아로 전해지며 모습이 크게 변합니다. 오늘날 중국 신장위구르 자치구에 속하는 키질 석굴의 벽화에서 그 변화를 확인할 수 있습니다. 벽화 자체는 20세기 초에 뜯겨 지금은 독일에 있지만요. 키질은 흔히 서역이라 불렸던, 중앙아시아와 중국을 연결하는 실크로드 지역입니다. 이곳을 발판으로 삼아 중국 서북부로 불교가 전해졌어요.

키질 석굴
불교가 전해지던 3세기부터 9세기까지 조성된 석굴로, '천 개의 부처가 있는 장소'라고 해서
'천불동'이라고도 불린다. 수많은 벽화가 약탈당해 한국, 일본을 비롯해 독일, 러시아, 미국 박물관에
퍼져 있다.

다음 그림의 오른쪽이 베산타라 왕자, 왼쪽이 영감으로 변신한 제석
천이에요. 두 아이의 손을 잡고 영감에게 건네주는 걸 보니 아이를
달라고 요구한 장면임을 알 수 있습니다.

제석천 영감이 사람 같지 않게 온몸이 새파랗네요? 누가 봐도 범상
치 않아 보여요.

눈길이 가죠? 색깔만 봐도 인간인 왕자와는 달리 신이라는 걸 알 수
있습니다. 베산타라 왕자는 귀걸이도 하고 속이 훤히 비치는 얇은
천을 걸쳐 한눈에 봐도 귀한 사람이란 태가 납니다. 평범한 사람이
면 이렇게 화려한 치장을 할 수 없죠.

진리는 승리한다

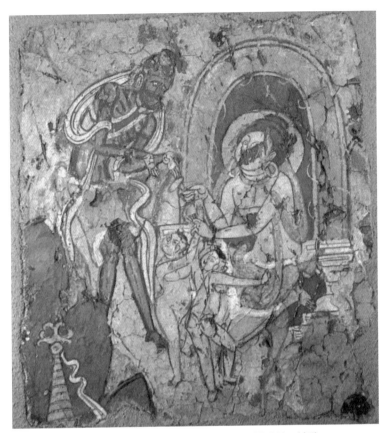

보시태자 본생, 중국 신장위구르 자치구 키질 38굴, 7세기, 독일 베를린 인도미술관

귀한 물건은 다 남들에게 줬다고 하지 않았어요?

맞아요. 그런데 보다시피 값비싼 옷도 장신구도 그대로 착용하고 있어요. 숲에서 밥해 먹고 살았으니 피부도 까무잡잡해야 하는데 밝고 고와 보이죠. 햇빛 한 번 본 적 없는 사람 같습니다. 훗날 석가모니가 될 왕자니 장신구나 복장으로 고귀한 존재라는 걸 암시한 거죠.

그에 비해 제석천 영감은 차림새도 볼품없는 데다 추레하게 삐쩍 마른 모습이 고된 생활을 한 수행자처럼 보여요. 그 와중에 왕자와 마찬가지로 손바닥은 뽀얗군요. 바깥 피부와 손바닥 색을 다르게 하는 건 인도 미술의 특징입니다. 손바닥은 햇빛에 타지 않으니까요. 이렇게 키질 석굴의 보시태자 본생 벽화는 인도 미술의 영향을 일부 받았지만 차이점도 상당해요. 이야기를 다르게 이해한 것 같죠.

(위 왼쪽)상감청자 포도 동자무늬 주전자, 고려시대, 국립중앙박물관
(아래 왼쪽)상감청자 포도 동자무늬 주전자의 동자
(위 오른쪽)키질 석굴의 보시태자 본생 중 아이들
(아래 오른쪽)산치 스투파의 보시태자 본생 중 아이들

진리는 승리한다

아이들의 생김새도 달라졌어요. 저는 키질 석굴의 두 아이를 보자마자 우리나라 고려청자의 아기 동자가 떠오르더라고요. 왼쪽을 보면 동그란 얼굴에 고수머리, 낮은 콧대가 쌍꺼풀이 진한 인도 조각의 아이들보다 우리나라 동자를 닮지 않았나요?

알 듯 말 듯한데 인도 아이들의 눈이 더 진해 보이는 것도 같고요.

눈이 외꺼풀로 그려지는 등 얼굴이 중앙아시아 사람에 가깝게 변했습니다. 벽화에 있는 베산타라 왕자는 얼굴 부분이 훼손되었지만 비슷한 조각이 과거 서역의 도시 중 하나인 투루판에서 나왔습니다. 아래를 보세요. 보기 좋게 살이 오른 둥근 얼굴, 낮은 코에서 부드럽게 이어지는 눈썹, 가로로 길게 찢어진 눈매까지, 머리 모양만 다를

(왼쪽)천인, 8~9세기, 중국 신장위구르 자치구 투루판 출토, 국립중앙박물관
(오른쪽)키질 38굴의 보시태자 본생(부분)

뿐 키질 석굴 벽화 속 베산타라 왕자를 '복사, 붙여넣기'해서 조각했대도 믿길 정도예요.

종교 그림인데 베산타라 왕자의 모습이 처음과 이렇게 달라져도 괜찮은 건가요?

대상을 똑같이 재현하기는 어렵지요. 비슷한 걸 만들 수는 있긴 해도 그 지역의 방식대로 재해석을 거치는 게 당연하고요. 당시 중앙아시아 사람들이 인도 사람의 얼굴을 얼마나 잘 알았겠어요? 결국 익숙한 자기네 얼굴로 만든 거죠.

키질과 투루판의 위치
불교는 인도 북부의 간다라와 키질, 투루판 등 중앙아시아를 거쳐 중국, 우리나라, 일본으로 전해졌다.

진리는 승리한다

하긴 기독교도 전파되면서 원래 중동 사람이었을 예수가 백인으로 묘사됐다는 이야기를 들어본 것 같네요.

| 1천 개 전생을 몰라도 부처가 될 수 있다 |

불교가 키질 석굴이 있는 지역까지 왔으면 중국에 전파되는 건 시간 문제입니다. 중국에서 우리나라까지도 금방이고요.

우리나라 얘기는 언제 나오나 했어요.

지금껏 들은 석가모니의 전생 이야기가 유독 낯설지 않았나요? 현생 이야기는 익숙해도 전생은 거의 못 들어봤을 거예요. 중국에선 석가모니의 전생을 다룬 조각이 5~6세기쯤 드문드문 나오는데 우리나라에서는 찾아보기 어렵습니다. 한·중·일 동북아시아 3국 중에서도 적어요.

왜 한국에서만 인기가 없었나요?

우리나라에서 유행한 불교는 대승불교였어요. 대승이란 큰 수레입니다. '다 같이 커다란 수레에 올라타자', 즉 함께 가르침을 얻어야 한다는 거죠. 반대가 소승이에요. 작은 수레라는 뜻으로 깨달음이 오로지 개인에 달려 있다는 의미입니다. 작다는 말이 부정적으로 들리는 까닭에 요즘은 상좌부불교라는 명칭을 씁니다. 상좌부불교와 달

양산 통도사 영산전의 석가팔상도, 1775년, 통도사성보박물관
팔상도란 석가모니 일생의 중요한 여덟 가지 사건을 그린 그림이다. 석가모니 현생이 우리나라에서도
자주 그려졌음을 알 수 있다.

리 대승불교에서는 굳이 개인이 부처가 되기 위해 수천 가지 전생을 마음에 새기며 수행하지 않아도 됐습니다. 그래서 석가모니의 전생 이야기도 더 주목받지 못했을 겁니다. 하지만 우리나라에서도 석가모니의 전생 이야기를 알고는 있었을 거예요. 그 사실을 뒷받침하는 작품이 하나 있습니다.

| ❶ 호랑이가 살지 않는 나라의 호랑이 |

키질 석굴에 보시태자 본생 벽화가 그려지던 시기에 일본에서는 석가모니 전생 이야기가 담긴 작품이 만들어졌습니다. 다음 페이지의 '다마무시노 즈시'가 그 작품이에요. 윗단과 아랫단 네 면에 그림이 새겨져 있어요. 그중 하나가 '사신사호' 혹은 '마하살타 태자 본생'이라는 이야기입니다.

석가모니 전생 이야기가 우리나라엔 없고 중국과 일본엔 있다니 서운하네요.

일본에 전해진 이야기는 한반도에서도 즐겼던 이야기일 가능성이 높아요. 불교가 일본에 전파되려면 한반도를 건너뛸 수 없으니 말이지요. 실제로 불교는 6세기 중엽 백제를 통해 일본에 전해졌어요. 일본에 남아 있는 석가모니 전생 이야기는 우리 조상들이 어떻게 석가모니의 전생을 표현했을지 상상해보게 하는 단초가 됩니다.

일단 다마무시노 즈시의 뜻을 짚고 넘어갈까요? 한자 그대로 읽으면

다마무시노 즈시, 7세기, 일본 나라현 호류지

옥충주자예요. 옥충(玉蟲)은 비단벌레를 말합니다. 주자(廚子)는 작은 불당이라 보면 돼요. 집이나 궁궐, 사당에서 불상을 모실 목적으로 만들었고, 건물 모양으로 생겨서 윗단을 열면 불상이 안치되어 있습니다.

진리는 승리한다

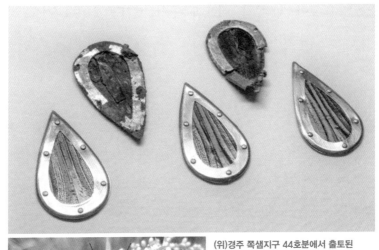

(위)경주 쪽샘지구 44호분에서 출토된 비단벌레 장신구
비단벌레의 날개 두 쪽을 덧대어 물방울 모양으로 만든 뒤, 둘레를 금동으로 고정해 만든 장신구와 그 복원품이다.
(아래)비단벌레

이름에 왜 비단벌레가 붙어 있나요?

이 작은 불당을 장식하는 데만 비단벌레 1500마리의 날개를 사용했기 때문입니다. 비단벌레의 날개가 제법 화려하거든요. 빛을 받으면 오색영롱한 갖가지 색이 나죠. 당시 최고급 재료였습니다.

신라에서뿐만 아니라 고구려의 금동관 장식에도 비단벌레 날개가 붙어 있었어요. 이런 점들은 고대 우리나라와 일본이 밀접한 관계에

있었음을 보여줍니다. 기술이란 게 저절로 생기는 게 아니니까요.

당시에 엄청난 수의 비단벌레가 죽어나갔겠군요.

그랬겠죠. 다마무시노 즈시는 무척 화려했을 거예요. 그림도 붓으로 그린 게 아니거든요. 나무 표면에 그림을 새기고 그 자리에 색이 다른 나무들과 금을 박아 넣는 상감 기법으로 만들었어요. 그림 테두리인 청동판 뒤에 비단벌레의 날개를 깔았고요.

불당 아랫단 왼쪽 측면에 새겨진 그림이 바로 사신사호 본생 이야기입니다. 이 전생에서 석가모니는 마하살타 태자로 태어났죠. 반대편엔 다른 본생이 있어요.

석가모니는 전생에도 왕족으로 많이 태어났네요.

선업을 쌓으면 그렇게 태어날 수 있나 봅니다. 세 형제 중 막내였던 마하살타 태자는 어느 날 형들과 산책하러 나갔다가 충격을 받아요. 왕궁의 풍요로운 생활과 바깥세상은 너무 달랐거든요. 지독한 가

사신사호 본생

비단벌레 날개를 깐 청동판

다마무시노 즈시

신라는 승리한다

품 탓에 산속의 풀은 말라 있고, 풀을 먹고 사는 초식동물과 초식동물을 먹고 사는 육식동물 모두 죽어 있었기 때문이지요.

마하살타 태자는 산꼭대기에 올라갔다가 우연히 내려다본 절벽 아래서 굶어 죽어가는 호랑이와 새끼들을 발견해요. 태자는 그 순간 자기 몸을 호랑이에게 내어주기로 결심합니다. 자기는 기껏해야 한 명이지만 호랑이에게는 새끼가 딸려 있으니 더 많은 생명을 살리기 위해 자기를 희생하기로 한 거예요. 이 이야기의 제목인 사신사호는 버릴 사(捨), 몸 신(身), 기를 사(飼), 호랑이 호(虎)를 써서 '몸을 버려 호랑이를 기르다', '몸을 버려 호랑이를 먹이다'란 뜻입니다.

함께 산책하러 간 형들이 말릴 법도 한데요.

그래서 왕자는 말합니다. "형들은 먼저 돌아가. 난 더 산책하다가 갈게!"라고요.

다마무시노 즈시에는 태자가 호랑이가 있던 절벽 아래로 뛰어내리는 장면부터 펼쳐져요. 페이지를 넘겨보세요. 절벽 끝에 뒤돌아서 있던 왕자가 뛰어내리는 모습이 보입니다.

그림 하단에 있는 장면이 이야기의 마지막 내용이에요. 어미 호랑이가 막 숨이 꺼져가는 왕자의 몸에 올라타 내장을 뜯어 먹고 있어요. 굶주린 새끼 호랑이들도 참지 못하고 어미 호랑이가 먹다 흘린 내장을 주워 먹고 있군요. 호랑이는 가뭄에 먹을 게 없어 삐쩍 마른 모습입니다.

묘사가 충격적인데요. 내장을 잡아당기는 모습까지 표현하다니….

많은 학자가 노골적이고 세세한 묘사를 일본 미술의 특징이라고 정의하곤 하죠. 이 시기부터 그 특징이 드러난다고 볼 수 있을 겁니다. 그런데 왜 하필 호랑이 이야기였을까요? 1천 개가 넘는 석가모니 전생 이야기 중에 말입니다. 우리나라에서 호랑이는 예전만 해도 인도의 코브라 뱀처럼 가까이에 사는 두려운 존재였어요. 호랑이가 사람을 물어가는 건 피할 수 없는 재앙이라며 세상에 다시없는 공포를 호환마마라 불렀죠. 그 시절에 호랑이도 사람과 같은 생명이라고 말하는 석가모니의 이야기가 대중에게 어떻게 느껴졌을까요?

더 충격적이고 피부에 와닿았을 거 같아요.

네, 호랑이 때문에 가족이나 친구를 잃은 사람들도 그 일이 마냥 슬퍼할 일은 아니라고, 죽은 이들에게도 석가모니처럼 훨씬 나은 다음 생이 있을 거라고 애써 위로했을지 모르죠.
여기서 한 가지를 덧붙이자면 일본에는 옛날부터 호랑이가 살지 않았습니다. 호랑이가 등장한다는 건 이 그림이 중국이나 우리나라의 영향을 받아 만들어졌다는 증거가 되지요.

본 적 없이 만든 것치고는 제법 호랑이 같네요.

우리나라나 중국 미술을 참고한 게 분명합니다. 호랑이가 등장하는

진리는 승리한다

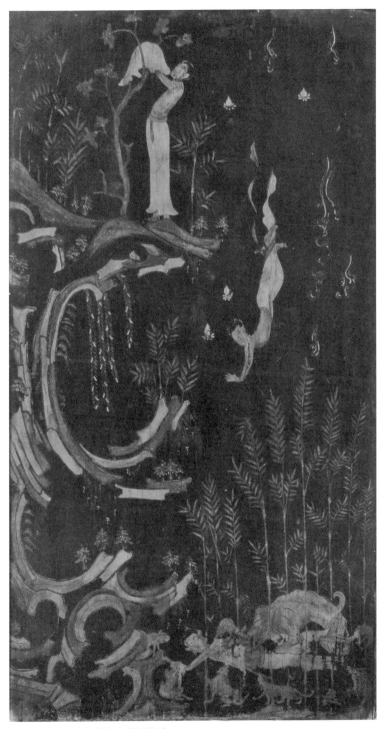

사신사호 본생, 7세기, 일본 나라현 호류지
맨 아래 장면에 어미 호랑이가 죽은 마하살타 태자의 몸에 올라타 내장을 먹어치우고 있다. 그
주변으로 몰려든 새끼 호랑이들이 쏟아진 내장을 물어 당기고 있는 게 보인다.

석가모니의 전생이 호랑이가 살지 않는 나라에서 만들어졌다니 정말이지 아시아의 이것저것이 다 뒤섞인 거라고 봐야죠.

| 돌에 담겨 살아남다 |

지금까지 총 일곱 개의 이야기를 들려드렸습니다. 현생을 나타낸 미술품으론 불교의 이야기 조각을 읽는 방법을, 전생을 나타낸 미술품으론 석가모니의 이야기가 인도 전역에 퍼져 마침내 우리나라에 도착하는 과정을 살폈어요. 꽤 먼 여정이었네요.

돌이켜 보면 인도에서 입에서 입으로만 전해지던 이야기가 우리 곁에 올 수 있었던 건 다 조각 덕분이었습니다. 이 모든 게 스투파에 끼워 넣을 돌에 이야기를 새기면서 시작됐으니까요. 조각으로 인해 석가모니의 생애, 불교의 '법'은 그 시대 사람들에게 흑백필름이 컬러필름으로 바뀌듯 생생하게 살아났을 겁니다. 그 힘이 중국, 우리나라를 넘어 일본까지 전해지며 또 새로운 미술을 창조하게 했지요. 우리가 아는 불교는 이런 과정을 거친 결과물입니다. 결국 돌 위에 살아남은 이야기들이 오늘날의 아시아를 하나로 묶어준 셈입니다.

석가모니를 직접 재현할 수 없었던 시대에 만들어진 스투파 조각을 통해 다양한 이야기 속의 석가모니를 만날 수 있다.

• 다른 모습의 석가모니	불상이 금기였기에 석가모니를 상징하는 물건이나 생물 등으로 석가모니 재현. 예 스투파, 대좌, 보리수나무
• 스투파 조각의 특징	다층 시점 한 화면에 여러 시점이 동시에 등장. 이시동도법 다른 시간대의 사건이 한 화면에 등장. 순서 없는 이야기 오랜 세월 조각이 덧붙여져 만들어진 스투파는 조각 순서가 뒤죽박죽일 수밖에 없었음. 산치 스투파 조각 바르후트 조각에 비해 등장인물의 감정이 더 도드라짐. 생생하고 극적인 표현.
• 석가모니 현생과 전생의 일곱 가지 장면	**현생** ❶ 흰 코끼리의 꿈에서 태어난 아이 마야부인이 꾸었던 석가모니 태몽. ❷ 한밤중의 왕궁 탈출 왕자의 자리를 버리고 출가한 석가모니. ❸ 인도에서 제일가는 효자 돌아가신 어머니가 계신 도리천에 올라가 설법을 하고 돌아온 석가모니. ❹ 인간보다 고된 뱀의 삶 자신의 삶을 저주하는 나가 왕 엘라파트라 이야기. **전생** ❺ 대원왕 본생 원숭이 왕의 헌신. ❻ 보시태자 본생 모든 걸 내어준 베산타라 왕자. ❼ 사신사호 본생 굶주린 호랑이를 위한 희생.
• 인도를 벗어나 아시아로	인도를 벗어나 다른 나라에 전해진 석가모니 이야기는 본래 인도 미술과 다른 모습으로 재현됨. 키질 석굴에서 발견된 보시태자 본생 벽화 뽀얀 얼굴에 장신구를 한 베산타라 왕자. 고려시대 상감청자 보시태자 본생에 등장하는 인물들이 점점 동아시아 사람들의 생김새와 유사해짐.

가야 한다. 무슨 일이 있어도 천축(天竺)까지 가야 한다.

－ 현장

05

스투파에서 탑으로

#봉헌 스투파 #스리랑카의 스투파
#미얀마의 스투파 #찰주 #우리나라의 탑

불교가 대중에게 퍼지는 과정에서 스투파는 큰 역할을 했지요. 불교를 접한 다른 나라에서도 당연히 스투파를 만들고 싶어 했어요. 그렇게 아시아 전역에 차츰 스투파가 생겨나기 시작합니다. 그런데 이 상하죠. 우리 주변에서 볼 수 있는 스투파는 인도 스투파와 완전히 다르잖아요. 대체 스투파엔 무슨 일이 있었길래 처음과 완전히 달라진 모습으로 우리 곁에 자리하게 된 걸까요? 그 궁금증을 풀어볼 시간이 됐군요.

| 작아지는 스투파 |

먼저 인도에서는 각지로 스투파가 전해지면서 크기가 작아진 스투파도 등장합니다.

불교 신자가 늘어났는데
스투파가 커지면 커졌지
왜 작아지나요?

스투파가 부처에게 바치
기 위한 봉헌물로, 개인 예
배를 위한 공간으로 사용
되면서 크기가 작아졌어
요. 이를 미니어처 스투파,
또는 봉헌 스투파라 합니
다. 나중에 인도에서는 왕
이나 승려, 일반 신자까지

간다라의 봉헌 스투파, 1세기경, 파키스탄 출토, 메트로폴리탄박물관

봉헌 스투파를 만들었어요. 왕이나 귀족은 죽은 뒤 여기에 자기 유
골을 넣는 경우도 있었답니다.

사원의 중심을 이루는 커다란 스투파가 사라졌다는 이야기는 아닙
니다. 바르후트나 산치에서 본 것 같이 석가모니 사리가 들어 있는
스투파는 그대로 사원 역할을 톡톡히 하고 있었죠. 시간이 지나며
스투파의 종류가 늘어난 거라고 볼 수 있습니다.

예전엔 불심을 표현하기 위해 스투파에 작은 조각을 바쳤는데 이제
는 그냥 스투파를 만들어버리는군요….

네, 게다가 스투파의 외관까지 충실히 재현했어요. 오른쪽에서 산치

(왼쪽)봉헌 스투파 (오른쪽)산치 스투파
빨간색이 산개와 하르미카, 주황색이 복발, 노란색이 난간 및
기단, 그리고 베디카다.

스투파와 비교해 볼까요? 맨 위에 감자를 썰어다가 꼬치에 꽂아놓
은 것처럼 생긴 부분이 산개예요. 따로 떨어진 받침대 같은 부분은
산개를 둘러싼 하르미카고요. 원래 스투파보다 산개가 과장됐지요.
그 아래 둥근 게 복발이에요. 맨 밑 기단은 바깥 울타리인 베디카와
문인 토라나 부분을 그대로 흡수하면서 높이가 높아졌어요. 노란색
박스에서 복발 아래 첫 번째 띠가 계단으로 올라가서 탑돌이 하는
부분의 난간 자리, 두 번째 띠가 탑의 기단 부분, 세 번째 띠가 바깥
울타리에 해당한다고 보면 됩니다.

크기가 작아지긴 했어도 있을 건 다 있네요.

맞아요. 높이가 겨우 12센티미터밖에 안 되는 스투파지만 실속 있게
꾹꾹 눌러 담았구나 싶죠. 이런 봉헌 스투파가 인도 각지에서 만들
어집니다.

그 정도 크기면 진짜 웬만한 집 안에 들일 수 있겠어요.

큰 스투파를 보다 작은 걸 보면 좀 귀엽기도 하더라고요. 그런데 방금 본 봉헌 스투파가 발견된 곳은 인도가 아닙니다. 석가모니가 활동한 지역에서 한참 떨어진 간다라 지방에서 발굴됐죠. 오늘날 파키스탄과 아프가니스탄의 국경 쪽이에요. 산치에서 직선거리로 약 1400킬로미터나 떨어져 있지요.

이때가 고작 기원 전후입니다. 비행기도, 열차도 없던 시대에 불교가 인도 동북부에서 간다라까지 퍼지려면 그 중간에 있는 지역을 다 거칠 수밖에 없었을 거예요. 봉헌 스투파의 귀여운 크기는 그 과정에서 굉장히 유용했겠죠. 만들기도 어렵지 않고, 운반하기도 쉬웠을 테

간다라 지방의 위치
인도의 동북부는 석가모니가 주로 활동했던 곳으로 마우리아 제국의 수도인 파탈리푸트라 즉, 오늘날 파트나, 스투파의 도시인 산치와 바르후트가 모여 있다. 간다라와는 상당한 거리가 있다.

진리는 승리한다

니까요. 결국 불교와 함께 다른 아시아로 전파된 스투파도 이 같은 봉헌 스투파였을 겁니다.

'원조' 스투파 모습에서 점점 더 멀어졌겠네요?

그렇죠. 모델을 직접 보지 못한 채 모델의 특징이 담긴 스케치만 보고 초상화를 그렸던 셈이랄까요? 이건 시작일 뿐이에요. 산치 스투파에서 봉헌 스투파로 이른바 1차 굴절이 일어났다면 인도 밖을 나선 스투파는 2차, 3차 굴절을 거듭합니다. 인도 가까이에 있는 두 나라, 스리랑카와 미얀마에서 봉헌 스투파를 본떠 만든 스투파가 어떤 모습으로 변했는지 만나봅시다.

| 백색 옷을 입은 스투파 |

우선 바다 건너 인도 남단의 스리랑카로 향합시다. 미힌탈레라는 야트막한 산악 지대에 오래된 불교 유적이 있습니다. 산등성이를 따라

스리랑카의 미힌탈레 불교 유적
정글 속에 묻혀 있던 미힌탈레 유적은 1934년 본격적인 발굴이 시작되면서 빛을 드러냈다. 왼쪽 언덕 꼭대기에 있는 큰 스투파가 마하 스투파, 중앙에 보이는 스투파가 암바스탈라 다고바다.

스투파와 사원이 있던 흔적이 널려 있는 곳이죠. 정상까지는 계단을 1840개나 올라야 합니다.

몇 개 안 되는 계단을 오를 때도 숨이 차고 허벅지가 터지는데….

어마어마하죠. 63빌딩에 있는 모든 계단보다 600개쯤 많고 우리나라 절에 흔한 108계단의 17배쯤 됩니다. 다행히 지금 살펴보려는 스투파는 정상으로 가는 어귀에 있답니다.

스리랑카의 미힌탈레 위치
미힌탈레는 스리랑카의 수도 콜롬보나 이전 왕조들의 수도였던 캔디에 비해서는 덜 알려졌지만 스리랑카의 불교 역사에서 빼놓을 수 없는 곳이다. 인도 아대륙에서 그리 멀지 않다.

아는지 모르겠지만 스리랑카는 불교에 관해서는 자부심이 어마어마한 나라입니다. 인도에는 이제 불교 신자가 별로 없으니 진정한 불교 종주국은 자신이라고 주장하기도 하죠.

종주국이라 할 정도로 불교가 유행했나 보죠?

스리랑카는 우리나라의 절반 좀 넘는 크기의 작은 나라예요. 하지

만 주변 나라의 종교가 다 바뀌는 혼란스러운 와중에 꿋꿋이 불교 신앙을 지켰습니다. 아쇼카 왕과도 인연이 있어요. 아쇼카 왕은 불교를 전하려고 제국 밖으로 아홉 차례 사신을 보냈습니다. 그중 마지막이 자기 아들 마힌다를 앞세워 스리랑카로 보낸 사절단이었지요.

새삼스럽지만 아쇼카 왕도 불교에 참 진심이었나 봐요. 아들까지 전도사로 보낼 정도라니요.

심지어 마힌다는 승려였어요. 아들을 승려로 키웠다니 불교에 진심이 아니고서는 할 수 없는 일이죠. 마힌다가 이끄는 사절단은 스리랑카 왕을 만납니다. 그 결과 스리랑카의 왕은 스리랑카 최초로 불교도가 됐어요. 두 사람이 만났던 역사적인 장소에는 스투파가 지어졌고요. 그게 바로 암바스탈라 다고바입니다. 다음 페이지를 보세요. 푸른 밀림 속에서 눈처럼 하얗게 빛나 무척 눈에 띄는 스투파입니다. 스리랑카는 부처님 오신 날에 흰색 연등을 달 정도로 흰색을 좋아해요. 백의민족이라 불렸던 우

스리랑카의 연등
베삭 쿠두라 불리는 이 등은 얇은 대나무 살과 흰색 종이를 이용해 만든다. 흰색을 중요하게 여기는 스리랑카에서는 우리나라처럼 중요한 날에 흰옷을 입는 사람이 많다.

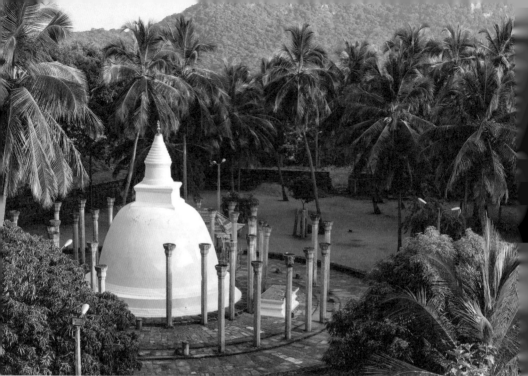

(위)암바스탈라 다고바, 1세기경, 스리랑카 미힌탈레

미힌탈레라는 지명은 '마힌다의 언덕'이라는 뜻이다. 마힌다는 이곳에서 데바남피야 티샤 왕과
망고에 관한 선문답을 나눴기에 스투파에 '망고'를 가리키는 암바스탈라라는 이름이 붙었다.

(왼쪽)봉헌 스투파 (오른쪽)암바스탈라 다고바

빨간색이 산개와 하르미카, 주황색이 복발, 노란색이 난간에서부터 기단이 생략되고 간소화된
모습이다.

진리는 승리한다

리 조상 못지않게요.

흰색이 대체 무슨 매력이 있길래요?

흰색이 아름다움과 선함을 상징한다고 여겼거든요. 그래서 이 스투
파도 신성한 곳이라는 걸 강조하려고 일부러 흰색을 칠했어요.

우리나라랑 비슷한 듯 아닌 듯… 진짜 '먼 나라 이웃 나라'인가 봐요.

암바스탈라 다고바는 앞서 본 봉헌 스투파보다 구조가 훨씬 담백해
요. 화려한 조각도 보이지 않는 데다 축소하고 생략한 부분도 여럿
입니다. 그래도 가장 기본적인 산개와 하르미카, 복발과 기단 부분은
그대로입니다.

탑돌이 할 수 있던 길은 흔적도 찾을 수가 없네요.

신발만 벗으면 암바스탈라 다고바에서도 기둥 사이를 걸으며 탑돌
이를 할 수 있어요. 직접 걸어본 입장에선 권하고 싶지 않습니다. 내
리쬐는 태양 볕으로 돌바닥이 바짝 달궈져 있어 걷기는커녕 폴짝폴
짝 뛰어야 했거든요. 스리랑카가 적도 가까이 있는 나라라는 걸 그
때보다 크게 실감한 적은 없었죠. 형벌을 받아 맨발바닥으로 뜨거운
철판을 걸었다던 신라시대 박제상의 고통을 이해하게 됐습니다. 한
번 뜨거운 맛을 경험한 뒤로 양말을 신고 돌았더니 좀 나았어요.

기둥 사이에 놓인 길에서 탑돌이를 하는 승려들의 모습

| 황금 스투파의 나라 |

인도 스투파가 또 다른 방식으로 변한 대표적인 예가 오른쪽에 있는 미얀마의 쉐지곤 파고다, 쉐다곤 파고다입니다.

진짜 웅장한 건축물인데요?

믿거나 말거나지만 겉이 다 금이래요. 역대 왕이 계속 금을 발라서 반짝임을 유지했다고 합니다. '쉐'지곤, '쉐'다곤의 '쉐'가 미얀마어로 황금이에요. 이 때문에 후일 미얀마는 '황금의 땅', '황금 스투파의 나라'라 불렸지요.

보다시피 두 스투파는 꽤나 닮았어요. 하지만 쉐지곤 파고다는 바간에, 쉐다곤 파고다는 거기서 한참 떨어진 양곤에 있습니다. 그런데도 이토록 비슷한 모습이라는 건 미얀마 전체에서 통용되는 스투파

진리는 승리한다

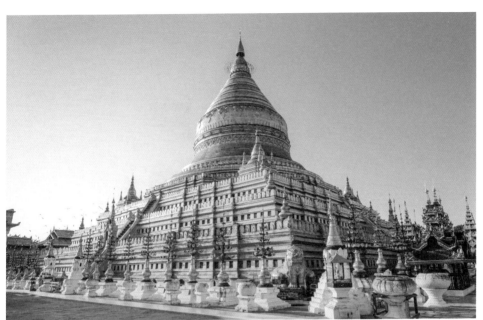

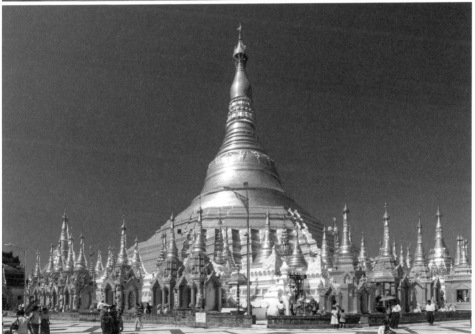

(위)쉐지곤 파고다, 11세기, 미얀마 바간
미얀마를 최초로 봉일힌 바간 왕조가 처음으로 세운 탑이다. 미얀마 불탑 양식을 대표한다. 바간
왕조는 이후 수많은 탑과 사원을 지어 '건탑 왕조'라 불리기도 했다.

(아래)쉐다곤 파고다, 15세기, 미얀마 양곤
미얀마에서 가장 신성시되는 탑으로, 석가모니가 깨달음을 얻은 보드가야에서 석가모니를 만난
미얀마의 왕족이 여덟 가닥의 머리카락을 얻어와 세웠다는 전설이 전해온다.

의 형식이 있었다는 걸 뜻
합니다.

두 스투파 모두 지진과 같
은 자연재해를 몇 차례 겪
고 큰 보수 공사를 여러
번 했기 때문에 현재 모습
은 처음과 달라요. 특히 쉐
다곤 파고다는 초기엔 작
고 볼품없었는데 끝없이
증·개축을 거친 끝에 이
만한 크기로 커졌습니다.

인도 스투파와 달라졌어
도 번쩍거리고 멋진데요.

미얀마에서 바간과 양곤의 위치
바간은 미얀마 중부 내륙의 건조 지대에, 양곤은
양곤강과 바고강이 합류해 버마해로 빠져나가는
저지대에 위치한다. 직선거리로 약 513킬로미터다.

둘 다 기본 구조는 인도
스투파를 따르긴 했습니다. 맨 밑에 네모나고 널찍하게 펼쳐진 부분
이 기단이고, 그 위에 얹힌 둥근 게 복발이에요. 산개와 하르미카는
복발과 자연스레 이어져 있어 눈에 잘 안 들어옵니다.

확실히 미얀마 스투파의 산개는 우산이라기보다는 피뢰침에 가까
워 보여요.

진리는 승리한다

산개라고 시늉만 내는 느낌이랄까요? 원래 밥그릇 엎어놓은 것처럼 푸짐한 반구형이었던 복발도 계란 노른자처럼 넓게 퍼지면서 아랫부분의 기단이 더 거대해 보입니다. 실제로 커지기도 했지만요. 각 부분의 의미는 인도 스투파로부터 다소 옅어진 걸 알 수 있습니다.

저 황금 장식을 밟으면서 탑돌이 할 수 있나요?

그러면 세상을 다 가진 것 같은 기분이겠네요. 아쉽게도 저 위에 올라가서 탑돌이를 할 순 없고요, 아래를 돌거나 주변에 둘러앉아 불교 경전을 읽으며 기도할 수 있어요. 참고로 스투파 주변의 작은 황금 건물들은 장식이 아니라 나중에 지어진 불당이에요. 이곳에 불당들이 하나둘 모이면서 지금과 같은 거대한 사원이 된 겁니다. 페이지를 넘겨서 보세요. 불당 안에는 불상이나 부처의 말씀을 새긴 돌이 있습니다. 이렇게 돌로 만든 경전도 부처의 말씀이니 사리의 일종으

(왼쪽)쉐지곤 파고다 (오른쪽)쉐다곤 파고다
빨간색이 산개와 하르미카, 주황색이 복발, 노란색이 기단 부분.

(위)하늘에서 내려다본 쉐지곤 파고다
오늘날엔 쉐지곤 파고다를 둘러싼 넓은 일대가 하나의 커다란 사원으로 기능한다.
(아래)쉐다곤 파고다의 불당
주변에 지어진 불당 안쪽에 불상이나 돌로 민든 경전을 모셔놓았다.

로 보고 불법의 법을 붙여 '법사리'라 부릅니다.

지금 본 황금빛 스투파는 동남아시아에서 표준으로 자리를 잡아요. 근처 태국과 캄보디아, 라오스에서 미얀마 스투파를 본으로 삼았죠. 그러나 미얀마를 포함해 이 나라들은 굴곡 많은 역사를 보냈기에 사원 대다수가 파괴되거나 작게 개축됐습니다.

태국이나 캄보디아의 스투파는 인도의 스투파를 본떠 만든 미얀마의 스투파를 또다시 본떠 만들었다는 거군요?

프라빠톰체디, 태국 나콘빠톰
7세기의 불교 경전에서 이미 언급되었으나 정확한 건립 연도는 알려지지 않았다. 세계에서 가장 높은 탑으로 높이가 127미터에 이른다. 11월에 이 탑에서 열리는 종교 축제는 태국에서 손꼽히는 불교 행사다.

맞아요. 그래도 아직은 인도와 완전히 다른 모습은 아닙니다. 하지만 스투파가 히말라야산맥을 넘어 동북아시아에 오면 아예 모양이 달라집니다.

| 높이 쌓은 건물이 되어버린 탑 |

인도에서 불교를 전하기 위해 중국에 가려면 죽음을 불사해야 했습니다. 변변찮은 장비도 없이 히말라야산맥을 넘어야 했으니까요. 자기 몸 하나 건사하기 힘든 여정에 아무리 작은 봉헌 스투파래도 함께 운반하긴 어려웠겠지요. 승려 대부분이 말도 안 통하는 중국 땅에 맨몸으로 도착했을 거예요. 거기다 스투파 사진이 있는 시대도 아닌데 불교가 무엇이고 스투파란 무엇인지 줄줄 설명한다 한들 그걸 제대로 알아들을 중국 사람이 있었을까요?

아뇨, 감도 안 올 거 같아요.

"우리는 석가모니 부처를 숭상하기 위해 스투파란 걸 높게 세웠습니다. 스투파 안에는 부처를 모십니다" 정도의 정보를 전하는 게 고작이었을 겁니다. 그러니 일반적인 중국 사람들이 오른쪽 같은 이미지를 떠올렸던 건 어쩔 수 없는 일이었어요. 높게 솟은 건축물이니까 층을 높이 쌓아 올린 건물이라고 생각한 거죠.

큰 무덤에서 고층 건물이라니 산으로 가는데요.

캐치마인드라는 게임을 아나요? 첫 번째 사람에게 키워드가 주어지면 그걸 그림으로 그려 다음 사람에게 전달하고, 다음 사람은 그 그림만 보고 뭔지 추측해서 다시 그림으로 그려 다음 사람에게 전달하고, 이런 식으로 하다가 마지막 차례의 사람이 키워드를 알아맞히면 이기는 게임입니다. 여기선 키워드로 나온 스투파를 중국에서 완전히 다른 그림으로 그린 셈이죠. 스투파의 본모습을 알고는 있던 스리랑카나 미얀마 등지와 달리 전혀 새로운 걸 만든 겁니다. 그게 중국을 통해 우리나라로 넘어온 거고요.

우리나라로 스투파가 넘어오기 직전에 꼬였군요.

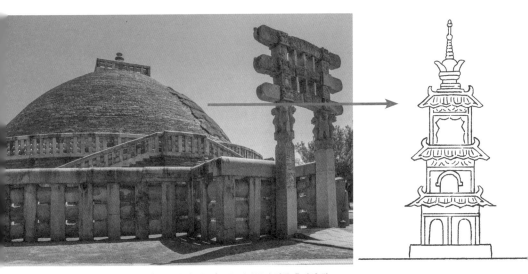

(왼쪽)스투파의 원래 모습 (오른쪽)중국 사람들이 만든 초기의 탑
중국에서 만든 이른 시기의 탑은 오늘날 전해오지 않지만 석굴의 벽화나 조각을 통해 짐작해볼 수 있다.

우리나라의 이름난 탑 중 7세기에 만든 경주 황룡사 목탑이 있습니다. 선덕여왕 때 세웠다가 13세기에 몽골의 침략으로 소실되어 지금은 터만 남아 있지요. 앞서 동북아시아에서 스투파를 한자로 투파라 부르다 이 말이 탑파로 번역되면서 탑이라 줄여 부르게 됐다고 했죠? 일제강점기, 해방 직후까지 우리나라에서도 탑파와 탑을 섞어 썼습니다. 아래는 황룡사 목탑의 당시 모습을 추정한 그림입니다. 정확한 복원도는 아니고 상상도예요.

목탑은 좀 낯설어요. 석탑은 역사 수업 들을 때 끙끙대며 외웠던 기억이 나는 거 같은데…

오늘날 우리나라에 남아 있는 목탑이 없으니 당연합니다. 그래도 동북아시아에서 탑의 시작은 석탑이 아니라 목탑이었어요. 중국에서

경주 황룡사 목탑 추정 복원도
황룡사에는 궁궐을 짓던 중, 황룡이 나타나면서 절로 고쳐 지었다는 전설이 전해온다. 신라 진흥왕이 다스리던 553년 착공되어 이후 진평왕, 선덕여왕 때 법당과 목탑이 추가로 만들어지는 과정을 거쳐 신라 최대의 사찰로 우뚝 선다.

진리는 승리한나

일찍부터 나무로 탑을 만들었고 우리나라도 그걸 받아들였으니까요. 문제는 나무가 불에 타기 쉬운 재료인 만큼 드넓은 중국 땅에서도 초기 목탑을 찾을 수 없다는 거죠. 현존하는 가장 오래된 중국 탑은 다음 페이지의 벽돌 탑입니다. 6세기 작품이에요. 목탑의 작은 모형은 여럿 발굴됐는데 인도식 스투파와는 모습이 달랐습니다.

황룡사 목탑도 중국 탑도 전혀 무덤처럼은 안 보여요.

그럴 수밖에 없습니다. 스투파는 시신을 화장하던 전통에서 온 거잖아요? 동북아시아의 장례 방식은 그와는 큰 차이가 있었고요. 시신을 관에 넣어 매장했으니 말이에요. 인도 스투파가 곧이곧대로 전해질 수 있었더라도 시신을 태워 뼛가루를 수습한 뒤 세우는 방식을 동북아시아 사람들이 쉽사리 받아들이긴 어려웠을 겁니다.

그럼 지금은 불교가 들어온 지 오래돼서 화장에 익숙해진 걸까요?

불교가 화장 문화까지 전파했으리라는 생각은 흔히 하는 오해입니다. 화장 문화는 우리나라 사람들 정서에 안 맞았어요. 불교를 통치 원리로 삼았던 삼국시대와 고려시대조차 승려라고 해도 화장하는 경우는 드물었죠. 예외적으로 통일신라시대에 화장한 뼛가루를 담는 항아리인 골호가 만들어지긴 했지만요. 고려시대에 들어서면 골호가 발견되지 않는 걸로 봐서 매장하는 분위기로 돌아갔던 듯해요.

숭악사 십오층전탑, 6세기, 중국 하남성 등봉
중국에 현존하는 가장 오래된 탑으로, 벽돌을 쌓아 만든 전탑이다.

진리는 승리한다

결론이 궁금해요. 조상들
이 원조 스투파를 보지 못
해서 탑 모양이 변한 건가
요? 아니면 익숙한 문화가
아니어서 그런 건가요?

원조 스투파를 본 우리
나라 승려가 있었을 가능
성은 높습니다. 중국에선
3~4세기, 우리나라에서도
7세기에는 목숨을 걸고
인도로 구법, 즉 법을 구
하러 여행을 떠난 승려들

**도기 녹유 인화문 골호, 통일신라시대,
국립중앙박물관**
뼈를 담는 항아리로, 꽃무늬를 도장 찍듯이 찍어
문양을 냈는데 이를 인화문이라 한다. 겉에 녹색
유약을 발라 마무리했다. 이 같은 골호는 주로
통일신라시대에 잠깐 만들어진다.

이 있었거든요. 게다가 스투파가 외부로 전파되던 시기는 인도 내에
서도 스투파가 많이 지어지고 순례 열풍이 불던 때였어요. 이 무렵
인도에 간 우리나라 승려는 분명 산치나 바르후트 스투파 같은 큰
스투파를 직접 보기도 했을 겁니다. 스투파가 신앙의 중심이란 사실
도 자연스레 알 수 있었겠죠. 하지만 겨우 몇몇이 원조 스투파를 보
고 왔다고 해서 그것만으로 문화의 괴리를 좁히진 못했어요. 동북아
시아 사람들로서는 스투파가 왜 그렇게 생겼는지 이해해보려고 해
도 잘 안 됐던 거 같아요.

그래서 어떻게든 우리 식으로 표현하려 했던 거군요.

네, 동북아시아만의 탑을 만들어가게 된 거죠. 우러러보라는 의미를 담아 될 수 있는 한 높은 층수로 탑을 지었습니다. 층수를 무작위로 올린 건 아니고 3, 5, 7, 9… 홀수로 만들었어요. 홀수가 '양', 짝수가 '음'인 음양오행에 따라 에너지가 강한 홀수를 택한 거죠.

터만 남은 황룡사 목탑도 구층탑이었습니다. 선덕여왕이 통치하던 시절, 여왕이 다스린다는 이유로 주변 국가들이 신라를 우습게 여기자 중국 유학을 다녀온 승려 자장이 "구층탑을 지으시면 아무도 우리 신라를 우습게 여기지 않을 거라 사료되옵니다" 하고 아뢰면서 짓게 되었다죠.

지금도 9층이면 낮지 않은 층수인데 그 시대엔 엄청 대단해 보였을 거 같아요.

경주 어디서든 고개만 들면 황룡사 목탑이 보였을 거예요. 고만고만한 건물 사이에 우뚝 솟은 탑을 보면서 사람들은 선덕여왕의 권력과 부처의 위엄을 동시에 느꼈을 겁니다. 그런데 사실 이 시기 신라에는 구층탑을 세울 기술이 없었습니다.

설마 구층탑이 전설에 불과하다는 건 아니지요?

그건 아닙니다. 오른쪽 사진이 황룡사 목탑이 있던 자리인데 돌이 줄줄이 놓여 있지요? 건물을 세울 때 기초로 놓는 초석이니 탑이 있던 건 확실합니다.

진리는 승리한다

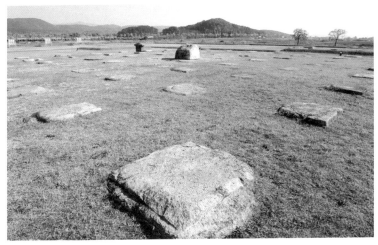

경주 황룡사 구층목탑 터
643년에 착공해 645년에 완공되었다. 각 층은 주변 나라로부터의 침범을 막는다는 의미를
지녔는데, 예를 들어 1층은 일본, 2층은 중국을 가리킨다.

선덕여왕은 신하들과 논의 끝에 뛰어난 기술을 보유한 백제에 사람을 보내달라고 부탁했답니다. 백제에선 그 요청을 무시하지 않고 아비지라는 사람을 파견했지요. 신라는 아비지를 기술 감독 삼아 645년에 황룡사 목탑을 구층으로 올리는 데 성공합니다.

백제의 기술이 아니었다면 황룡사 목탑은 존재하지도 않았겠네요.

| 목탑에서 석탑으로 |

아니면 구층까지는 못 올렸을 수 있겠죠. 다행인 건 황룡사 목탑이 남아 있지 않다는 아쉬움을 백제의 탑을 통해 풀 수 있다는 거예요. 그러니 이제 익산으로 가서 미륵사지 석탑을 살펴보도록 해요.

익산 미륵사지 석탑은 다릅니다. 목탑의 형태는 유지한 채 재료만 돌로 쓱 바꿔 만든 탑이거든요. 목탑 같은 석탑이랄까요?

앞서 서동요 이야기를 잠깐 했는데 익산 미륵사지는 그 주인공인 백제 무왕과 선화공주의 전설이 깃든 절로 알려졌지요. 나중에 이 절에서 나온 사리함의 명문을 통해 사택적덕의 따님이 건립했다는 게 밝혀졌지만요. 사택적덕은 백제에서 가장 높은 벼슬에 있던 사람이었죠. 삼국시대의 절 대부분이 그렇듯 이곳도 가보면 절은 사라지고 원래 세 기였던 탑은 동쪽과 서쪽, 하나씩만 우뚝 서 있습니다.

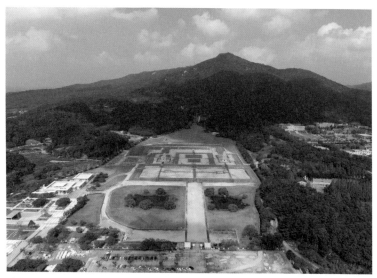

익산 미륵사지 터
서동요의 주인공인 백제 무왕과 선화공주의 전설이 깃든 절로, 사리함의 명문을 통해 639년에 건립됐음이 밝혀졌다. 백제 최대의 절로서 멸망 당시까지 중요한 역할을 해왔으리라 추측된다.

황룡사를 떠올리니 여긴 탑이 두 기나 남아 있어서 좋은데요?

발견됐던 1910년 당시엔 아래처럼 절반이 무너져 내린 서쪽 탑만 남아 있었어요. 동쪽 탑은 1992년에 서쪽 탑을 본떠 새로 지은 겁니다.

엄청나게 무너져 있었네요….

더 무너져 내릴까 봐 일제강점기 때 시멘트를 발라 보수했습니다. 다음 페이지 위 사진의 뒤편에 시멘트를 발라놓은 흔적이 보입니다. 이게 2000년까지 볼 수 있었던 익산 미륵사지 석탑의 모습이었어요.

시멘트 바른 상태로 90년을 놔뒀다고요? 중요한 탑 아닌가요?

우리나라에 존재하는 가장 오래된 석탑이니 중요하죠. 하지만 시멘

1910년에 촬영된 익산 미륵사지 석탑
왼쪽은 동쪽에서 바라본 모습, 오른쪽은 반대편인 서쪽에서 바라본 모습이다. 한눈에 완전히 무너져 내린 게 보인다. 왼쪽 사진에 서 있는 사람을 보면 무너져 내렸어도 상당히 높았다는 걸 알 수 있다.

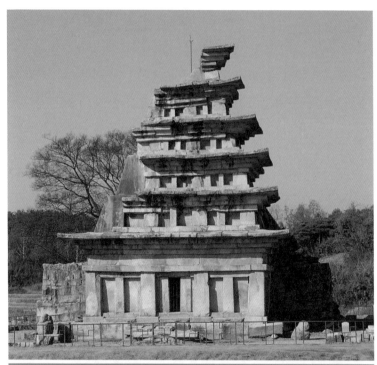

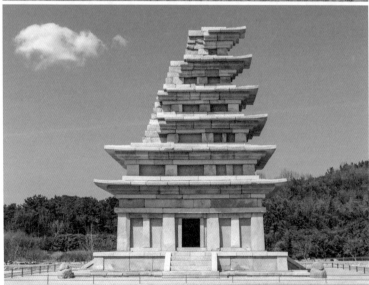

(위)2000년에 촬영된 익산 미륵사지 석탑 (아래)2019년에 수리 복원을 마친 익산 미륵사지 석탑
위 사진의 뒤쪽으로 시멘트를 바른 흔적이 눈에 띈다. 원래 9층 규모였을 걸로 추정하나 오늘날엔 6층까지만 전해온다. 목재로 건축물을 만들던 방식을 그대로 차용해 만든 석탑으로, 1층에 안으로 들어갈 수 있는 문이 나 있다.

트를 제거하면서 탑이 무너지지 않게 할 기술이 이전까지는 없었어요. 추가로 무너져 내릴 위험성이 제기되자, 2001년 수리 복원 공사를 시작해 2019년에 완료했습니다. 이 공사에 관해서도 여러 말이 오가지만, 어쨌든 석탑은 현재 말끔히 정리된 모습입니다.

주목할 건 탑 맨 아래층에 난 구멍입니다. 문을 낸 거죠. 탑에 문을 만들었다는 게 바로 목탑을 본떴다는 증거예요. 동북아시아의 탑은 애당초 목조 건물을 본떠 만들었으니 오히려 문이 없으면 더 이상하지요. 이 문만 봐도 우리나라 탑이 인도 스투파의 영향을 전혀 받지 않았다는 걸 알 수 있어요.

인도의 스투파는 바깥 울타리에 문이 있긴 해도 복발 안으로 들어가는 문은 없습니다. 석가모니를 화장해 몇 겹짜리 사리함에 넣어 꽁꽁 싸맨 다음 묻었는데 아무나 들어갈 수 있는 문을 달 이유가 없지요.

(왼쪽)중국 이른 시기의 목탑 (오른쪽)경주 황룡사 목탑 복원 추정도의 세부
목탑의 1층에 문이 나 있는 걸 확인할 수 있다.

말이 나온 김에 익산 미륵사지 석탑 안으로 들어가 볼까요. 오른쪽 위를 보세요. 무엇이 있나요?

돌 몇 개를 쌓아났네요.

맞아요. 돌을 툭툭 쌓아 올린 돌기둥이 보일 겁니다. 이 돌기둥이 야슈티, 즉 찰주예요. 인도 스투파에도 찰주가 있었습니다. 우산처럼 생긴 산개가 있고, 그걸 받치는 우산대 같은 게 찰주였지요.
스투파에서 찰주는 특별한 기능이 없었어요. 그냥 복발 꼭대기에 꽂은 기둥 정도였죠. 동북아시아에서는 탑 층수가 높아지면서 찰주가 중심을 잡아주는 축이 돼요. 쉽게 샌드위치에 꽂은 이쑤시개라고 생각하면 됩니다. 빵 사이에 양상추, 토마토, 오이, 피망, 치즈, 햄 등을 양껏 넣고 이쑤시개를 꽂아 무너지지 않게 고정시키잖아요? 찰주도 마찬가지로 쌓아 올린 여러 층들을 고정시키면서 동시에 동서남북이면 동서남북, 사방이면 사방으로 방위와 각도를 안정적으로 잡아주는 역할을 했습니다. 찰주의 존재는 동북아시아 목탑의 가장 중요한 특징이에요.

원래 별 기능이 없던 찰주가 중요한 뼈대가 됐군요.

그런데 그조차 목탑에만 해당하는 이야기입니다. 석조 건축물은 중심축이 없어도 무너지지 않아요. 돌은 충분히 무겁고 단단하니까요. 정리하면 찰주는 목탑에는 반드시 필요하지만 석탑에는 필요 없는

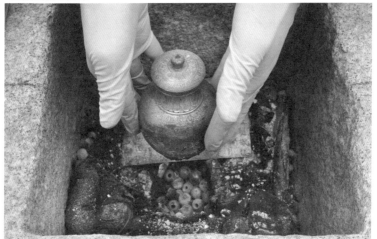

(위)익산 미륵사지 석탑 내부의 찰주 (아래)찰주 돌에서 나온 사리기
미륵사지 석탑 내부의 중심에는 여러 개의 돌을 쌓아 올려 만든 찰주가 있다. 그 안에서 사리기가
발견됐다.

요소예요. 익산 미륵사지 석탑에 찰주가 들어갈 이유가 없는 겁니
다. 재료만 돌이지 만드는 방식은 목탑을 따랐다는 걸 찰주의 존재
로 알 수 있습니다.

산개
찰주

(위)원래의 산개, 찰주
(왼쪽)경주 황룡사 목탑 찰주의 복원 추정도 (오른쪽)샌드위치에 꽂은 이쑤시개

실은 찰주뿐이 아니에요. 기둥을 세우고 대들보를 얹어 목조 건축
물을 조립해나가듯 돌을 짜 맞춰 만들었다는 점도 미륵사지 석탑이
목탑을 따라 지었다는 증거입니다. 우리나라 돌은 화강암이라 단단
해 만지기 쉽지 않았을 텐데 오른쪽 위 사진을 보면 각 부분을 잘라
서 끼워 맞췄어요. 그렇게 짜 맞춘 석탑의 기둥은 또 어떤가요? 위아

진리는 승리한다

래는 가늘고 가운데만 불룩 나와 있습니다. 오래된 절에서 볼 수 있는 배흘림기둥 스타일이죠. 엔타시스라고 부르는 그리스의 파르테논 신전 기둥이 딱 이래요.

이런 돌이 우연히 나왔을 확률은 거의 없는 거죠?

한 번은 우연히 끼워 넣을 수도 있죠. 하지만 2층, 3층 계속 반복해 저런 돌을 배치하는 건 우연이 아니라 적극적인 의지의 산물이에요. 게다가 탑의 층과 층 사이에 들어간 지붕의 모서리는 끝부분이 하

(위)익산 미륵사지 석탑의 2층
자세히 들여다보면 각 부분이 다른 석재 여러 개를 끼워 맞춰 넣었음이 보인다.
(왼쪽)끝을 살짝 올린 처마 (오른쪽)영주 부석사 무량수전의 배흘림기둥
익산 미륵사지 석탑은 목조 건축물을 그대로 재료만 돌로 바꿨기 때문에 끝을 살짝 올린 처마나 위아래가 가늘고 가운데가 불룩한 배흘림기둥을 그대로 표현했다.

늘 쪽으로 살짝 솟아 있어
요. 평평하게 수평을 맞춰
도 될 걸 일부러 깎아서
곡선으로 만든 거예요. 처
마 끝을 올려 멋을 낸 우
리나라 전각이랑 비슷하
죠. 혹시 눈여겨본 적 있
나요?

**파르테논 신전(부분), 그리스 아테네, 기원전
447~432년**
중간 부분이 불룩해 보이도록 일부러 기둥을
깎았는데, 이를 엔타시스라 한다.

그럼요. 절을 가도 궁궐을
가도 그런 건물을 많이 볼
수 있잖아요.

네, 결국 익산 미륵사지 석탑은 목탑에서 석탑으로 변해가는 과정
을 보여주는 석탑이라 종합해볼 수 있습니다. 이와 같이 모양이나 형
식은 그대로인데 재료만 바꿔보려는 시도는 늘 있었어요. 예를 들어
같은 모양의 그릇을 돌로, 청동으로, 유리로, 흙으로 바꿔 만들 수
있죠. 그러는 동안 새로운 게 탄생하는 거고요.

목탑 말고 석탑을 만들어봐야겠다는 생각을 한 건 특별한 이유가
있어서는 아닙니다. 그냥 쉽게 구할 수 있는 재료가 돌이었고 돌이
튼튼했기 때문이에요. 널려 있는 돌을 한번 써보자는 발상이 든 거
죠. 다만 머릿속에 탑이라고 하면 목탑뿐이었으니 그대로 모방해 세
운 겁니다.

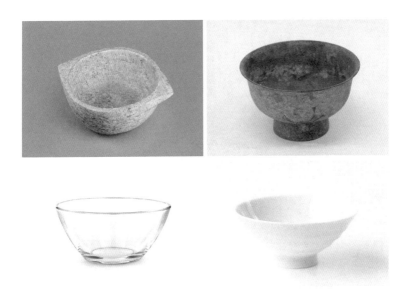

다양한 재료로 만든 그릇
위에서부터 시계 방향으로 돌 그릇, 청동 그릇, 도자기 그릇, 유리그릇이다.

목탑처럼 석탑을 만들면 더 고생했을 것 같은데요. 나무는 깎기 쉽지만 돌은 어려우니까요.

당연하죠. 돌이라는 재료의 특성 때문인지는 확실치 않긴 해도 우리나라 탑은 변화를 거듭했습니다. 익산 미륵사지 석탑 이후에 백제에선 부여 정림사지 오층석탑을 세웠다고 봐요. 다음 페이지 사진을 보면 차이가 확연히 눈에 들어옵니다.

나름 간결해졌네요.

돌을 짜 맞춘 모습이 남아 있지만 문도 보이지 않고 배흘림기둥도

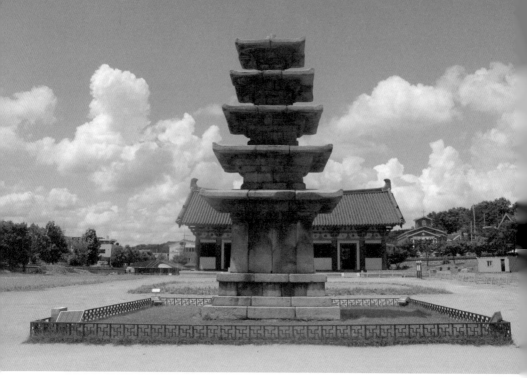

부여 정림사지 오층석탑, 7세기 후반
백제는 수도를 총 세 차례 옮겼는데, 부여 정림사는 그중 마지막인 사비시대를 대표하는 사찰이다.
석탑의 표면에는 백제 멸망 당시에 신라–당 연합군이 '백제를 정벌한 기념탑'이라는 뜻으로
'평제탑'이라는 글귀를 남겨놓아 한동안 오해를 샀다. 하지만 그만큼 이 절이 백제의 명운과 연관이
있었음을 보여준다.

사라졌습니다. 지붕 끝을 살짝 올린 건 여전하군요.

부여는 신라와 당 연합군에 패한 백제의 마지막 수도죠. 이 석탑은
백제가 남긴 마지막 탑이고요. 신라는 한반도를 통일하면서 삼국의
여러 석탑을 두 눈으로 접합니다. 그 가운데 받아들일 건 받아들이
며 탑을 만듭니다. 드디어 통일신라시대에 이르면 우리가 아는 탑이
등장해요. 우리나라 석탑의 최종 형태라고나 할까요?

| 탑은 맨 위에 스투파를 얹고 |

페이지를 넘기면 남원 실상사 삼층석탑을 볼 수 있습니다. 실상사에는 통일신라시대에 세운 탑이 동쪽과 서쪽에 하나씩 있습니다. 두 탑이 똑같이 생겨서 같은 시기에 만들었다는 걸 알 수 있죠. 다음 페이지에 보여드리는 건 서쪽 탑입니다.

생김새는 부여 정림사지 오층석탑과는 많이 달라졌어요. 석재를 짜맞춘 흔적이 없어 훨씬 간결해졌지요. 돌덩이를 하나씩 가져다 모양을 깎은 뒤 차곡차곡 쌓았습니다.

진짜 제가 잘 아는 탑의 모습이네요.

그렇습니다. 돌이라는 재료로 정착하는 과정에서 통일신라시대에 나온 탑이 우리 석탑의 기본 형태예요. 그러니 그 구조를 정리하며 이번 강의를 맺을까 합니다.

목탑에선 따로 기단 없이 바로 바닥을 다진 후 기둥 초석을 두는 데 반해 석탑 맨 아래엔 기단이 놓입니다. 석탑의 층수를 어떻게 세는지 아나요? 보통 지붕돌 개수만 세면 맞습니다. 일 층 바로 아래의 받침돌이 평평하지 않고 경사지게 깎여 있어 지붕인지 아닌지 긴가민가하겠지만 맨 아래에 지붕을 둘 리는 없죠. 이게 기단입니다.

사층탑으로 생각할 참이었어요.

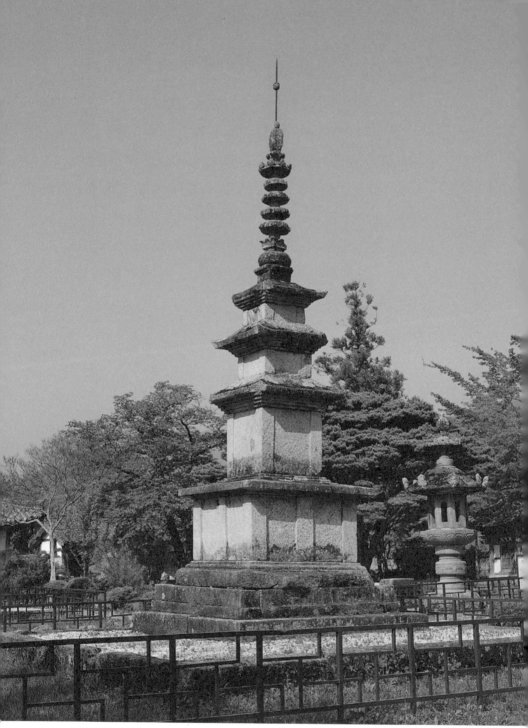

남원 실상사 삼층석탑, 9세기

앞으로 헷갈리지 않겠죠? 사실 우리나라 탑의 기본적인 형태는 남원 실상사 삼층석탑보다 한 세기 앞서 만들어진 경주 불국사의 석가탑에서 이미 완성됐습니다. 그런데 석가탑의 경우 세 번째 지붕돌 위에 올린 부분이 파괴돼버리고 말았습니다. 오늘날 석가탑의 윗부분은 실상사 삼층석탑을 본떠 복원한 거고요. 이곳을 통틀어 '상륜부'라고 불러요. 전체를 관통하는 긴 꼬챙이가 찰주, 찰주에 꽂힌 돌들이 산개입니다. 어쩐지 둥글둥글한 게 층층이 쌓인 우산처럼 보이지요? 아래서 두 번째쯤에 바닥은 네모나고 윗부분은 꽃을 뒤집어놓

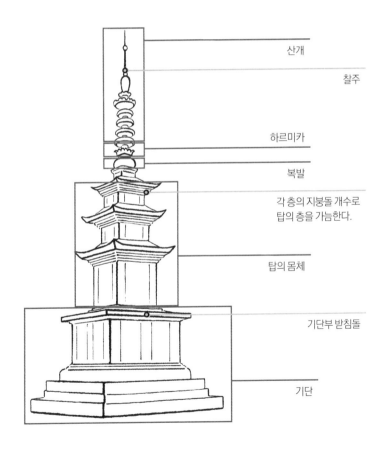

산개

찰주

하르미카

복발

각 층의 지붕돌 개수로
탑의 층을 가늠한다.

탑의 몸체

기단부 받침돌

기단

은 것처럼 생긴 게 산개와 찰주를 둘러싼 작은 울타리인 하르미카예요. 그리고 그 아래에 찹쌀떡처럼 둥글넓적한 게 복발입니다.

저게 복발이라고요? 너무 귀여워졌는데요.

그렇죠. 구조가 남아 있긴 한데 전혀 복발처럼 보이지 않습니다. 스투파의 원래 모습을 알면 당황스러울 수밖에 없어요.

시간이 흐르며 동북아시아에서도 스투파를 이해할 수 있는 기회가 늘어납니다. 점점 인도를 오가기 쉬워져서 그쪽에서 오거나 우리 쪽에서 가기도 하죠. 그 과정에서 우리 탑에도 스투파의 구조가 나름 반영됐다고 볼 수 있어요. 그러나 그 모양은 스리랑카, 미얀마의 경우와는 완전히 달랐습니다. 상륜부에 퇴화한 형태로 얹혔을 뿐이니 말이에요.

이게 스투파가 머나먼 한국 땅에 와서 찾은 모습이었습니다. 목탑의 재료를 돌로 대신한 건 순전히 우리나라만의 독창적인 재창조 과정이었어요. 마침내 우리의 스투파라고 해도 좋을 만한 걸 만들어낸 겁니다.

불교가 아시아 전역에 퍼지며 인도가 아닌 다른 나라에서도 스투파를 만들기 시작한다. 각 나라마다 인도 스투파를 본뜬 스투파를 세우는 가운데, 인도와 교류하기 힘들었던 동북아시아 국가들은 인도 스투파와 완전히 새로운 모습의 스투파를 재창조한다.

- 닮은 듯 다른 스투파들

 봉헌 스투파 인도에서 왕이나 승려, 일반 신자가 부처에게 바치는 봉헌물. 때로 왕이나 귀족의 유골을 넣기도 함.

 암바스탈라 다고바 백색 스투파로 흰색을 아름다움과 선함의 상징으로 여긴 스리랑카 사람들의 문화가 반영됨.

 쉐지곤 파고다&쉐다곤 파고다 미얀마의 황금 스투파. 복발 부분이 넓게 퍼지고, 산개와 하르미카는 흔적만 남음.

- 동북아시아 스투파

 동북아시아 탑의 특징

 인도 스투파를 실제로 볼 기회가 거의 없었던 동북아시아 사람들은 인도와 전혀 다른 모습의 탑을 만듦.

 시작은 목탑이었으나 초기 탑은 남은 게 없음. 가장 오래된 예는 중국의 숭악사 십오층전탑.

 탑은 가능한 높게, 음양오행에 따라 층수는 홀수로 제작.

 목탑에서 석탑으로(한국)

 (7세기)경주 황룡사 목탑 13세기 몽골의 침략으로 소실되어 터만 남음.

 (639년)익산 미륵사지 석탑 목탑을 본떠 만든 석탑 ⋯→ 입구, 찰주, 배흘림기둥, 처마처럼 높이 올린 지붕 모서리.

 (7세기 후반)부여 정림사지 오층석탑 익산 미륵사지 석탑보다 간결한 형태.

 (9세기)남원 실상사 삼층석탑 우리나라 석탑의 최종 형태. 복발의 구조가 살아 있기는 하나 눈에 띄게 퇴화함. 우리가 아는 탑의 전형적인 모습.

 참고 석가탑에서 이미 기본형이 만들어졌으나 상륜부가 남아 있지 않음

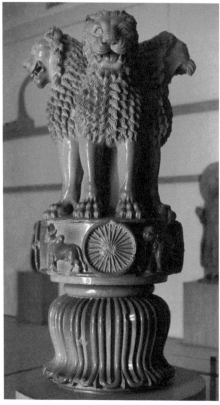

기원전 3세기
4사자 주두
아쇼카 석주의 기둥머리 조각으로
석가모니를 상징하는 사자가 동서남북을 향해
포효하고 있다.
사자는 아쇼카 왕의 권위를 의미하기도 한다.

기원전 100
나가 엘라파트라의 ㄷ
바르후트 스투파에 조각된 나가의 왕 엘라파트라 이야
엘라파트라가 석가모니를 만나 깨달음을 얻는 과정
순서 없이 조각되어 있

아리아인 인도 진출

베다시대 →

불교 탄생

16국시대

기원전
1500~1000년경

기원전
600년경

기원전
1000년경

기원전
770~750년경

기원전
500년경

**중앙아시아에서
유목민 남하 시작**

**중국 춘추시대 시작
로마 건국**

한반도 철기시대 시작

기원전 150년경

산치 스투파

1989년에
유네스코 세계문화유산이 됐다.
바르후트 스투파와 함께 대중에게 불교의 가르침을
전하는 역할을 했다.

9세기경

남원 실상사 삼층석탑

南原實相寺 三層石塔

통일신라시대에 만들어진 탑으로 상륜부가
퇴화된 모습이 인도 스투파와 다르다.

7세기경

보시태자 본생

실크로드 지역에 있는 키질 석굴에서 발견된 벽화로 보시태자
본생담을 그렸다.
본래 이야기와 다르게 보시태자의 모습이 화려하다.

마우리아 제국 건국	아쇼카 왕 즉위		
기원전 320년경	기원전 269년경		

기원전 334년경	기원전 250년경	기원전 202년경	618년
알렉산더 페르시아 원정	셀레우코스 제국에서 박트리아 독립	중국 한나라 통일	중국 당나라 건국

IV

인도를 넘어 아시아로,
믿음을 넘어 미술로

－불상의 탄생－

석가모니를 뵙고 온다던 코삼비국의 우전왕은

궁궐로 돌아온 어느 날 시름시름 앓기 시작했다.

온갖 방법을 다 써보았으나 왕의 병은 차도가 없었다.

이에 신하 하나가 왕을 알현해 그의 마음을 들어보고자 했다.

"전하, 어째서 나날이 쇠약해지시나이까."

왕은 한참이나 말이 없었다. 신하의 다그침에 간신히 입을 뗀 왕이 말했다.

"부처님을 뵙지 못한 지 너무 오래되었구나.

내 병은 오로지 부처님을 사모하는 마음 때문에 생긴 것이다."

"부처님은 지금 도리천에 계시다 하니 뵈올 수 없사옵니다.

저희가 어찌해야 기운을 차리시겠나이까."

"나를 위해 전단향 나무를 가져다 부처님 형상을 만들어다오."

신하는 왕의 뜻을 받들어 불상을 만들었고

그 이름을 '우전왕 사모상'이라 불렀다.

—『증일아함경 내용 재구성』

내일의 모든 꽃들은 오늘의 씨앗 속에 있다.

- 동양 속담

01

사람을 바라보는 다른 눈

#쿠샨 제국 #그리스의 영향
#카니슈카의 금화 #카니슈카 조각상

석가모니가 열반에 들고 나서 500여 년 동안 사람들은 석가모니의 모습을 스투파에서 대신 찾았습니다. 그러다 기원전 1세기에서 기원후 1세기 사이 불상이 처음 만들어져요. 어쩌다가 첫 번째 불상이 그때 만들어지게 됐을까요? 이 의문을 풀기 위해 뜬금없지만 먼저 돈 이야기로 운을 떼어볼까 합니다. 정확히는 화폐에 들어간 얼굴 이야기로요.

| 주화에 사람을 넣다 |

화폐에는 인물이 많이 들어갑니다. 우리나라 100원짜리 동전에는 충무공 이순신이 있죠. 지폐에도 한 사람씩 들어가 있고요.

다 위인들이잖아요. 학교에서 배웠던 기억이 나요.

우리나라의 화폐
현재 1원과 5원 주화는 더 이상 사용되지 않는다. 화폐에는 보통 그 나라를 대표하는 위인이나 미술 작품, 발명품 등이 들어간다.

네, 화폐에는 아무나 들어가지 않습니다. 화폐 속 인물을 보면 그 나라의 분위기를 짐작할 수 있어요. 우리나라 지폐에 이이와 이황, 유학자 두 명이 있다는 건 한국 사회가 유교라는 전통을 얼마나 중요하게 여기는지 보여주죠. 하지만 화폐에 사람 모습을 넣는 건 원래 동양에 없던 풍습이었습니다. 우리나라만 해도 조선시대까지 동그란 모양에 네모난 구멍이 뚫린 엽전을 썼어요.

사극에서 본 거 같아요. 의식한 적 없었는데 진짜 사람 모습은 안 들어가네요?

인도를 넘어 아시아로, 믿음을 넘어 미술로

우리나라 화폐에 사람이 등장하는 건 일제강점기를 거치면서입니다. 그런데 우리와 달리 인도는 이미 기원 전후에 사람이 새겨진 화폐를 만들어 사용하고 있었어요.

아래 왼쪽은 마우리아 제국 시절의 동전, 오른쪽은 그보다 늦은 기원 전후에

상평통보, 조선시대, 국립민속박물관
중국과 교역이 늘어난 삼국시대에 중국의 화폐가 우리나라로 유입되면서 고려시대 초부터 본격적으로 엽전을 제조해 유통하기 시작했다.

만들어진 동전입니다. 마우리아 제국 때는 동전 표면에 몇 가지 기호를 조합해 넣는 정도였는데, 약 150년이 지나서 나온 금화에는 누가 봐도 사람으로 보이는 형상이 들어가 있습니다.

오른쪽 동전은 요즘 동전이랑 제법 비슷한걸요?

 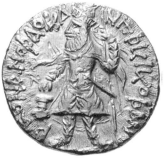

(왼쪽)마우리아 제국의 은화 (오른쪽)카니슈카 금화, 1~2세기, 영국박물관

그렇죠? 달라진 동전의 모습을 통해 우리는 당시 인도에 불어닥친 거대한 변화를 짐작할 수 있습니다. 고작 지름 2센티미터밖에 안 되는 작은 동전에서 말이죠. 오른쪽 주화를 보세요. 사실 주화에 사람 모습을 넣는 건 그리스 로마

알렉산더 주화, 기원전 305~281년, 영국박물관

의 오랜 전통이었습니다. 알렉산더 대왕은 그 전통을 잘 활용한 사람이었고요. 앞서 본 인도 금화는 마우리아 제국 은화보다 알렉산더 주화와 더 닮아 보이지 않나요?

정말 그러네요. 혹시 우연은 아닐까요?

분명한 건 오늘날 화폐에 위인을 넣듯이 그 당시 인도 동전에 들어갔던 사람도 무척 의미 있는 존재라는 겁니다. 아직 감이 안 오겠지만 이게 불상의 탄생과 연결되지요.

| 새로운 유목 민족이 인도의 주인공으로 |

보여드린 인도 금화는 기원 전후부터 3세기까지 인도 북부에 자리했던 쿠샨 제국이 발행한 금화입니다. 쿠샨 제국은 월지족이라는 유

인도를 넘어 아시아로, 믿음을 넘어 미술로

목민이 세운 나라예요. 인도에 오기 전에는 현재 중국 신장위구르 자치구인 서역에 살고 있었죠.

서역 살던 사람들이 인도에 와서 제국을 만들었다고요? 어떻게요?

월지족이 머나먼 인도까지 오게 된 건 흉노족 때문이에요. 흉노족은 이 시기 어느 세력과도 비교할 수 없이 엄청난 전투력을 자랑하는 민족이었어요. 흉노족을 막아내기 위해 천하의 진시황도 만리장성을 쌓았을 정도였습니다. 흉노족은 월지족이 살던 지역에도 쳐들어왔어요. 흉노족 왕이 월지족 왕의 뼈로 술잔을 만들었다는 전설이 전해질 만큼 월지족은 철저히 짓밟혔습니다. 그렇게 중앙아시아로 갔다가, 거기서 또 밀려 인도 북부까지 오게 된 겁니다.

타림 분지의 고속도로
오늘날 신장위구르 자치구가 자리한 곳으로, 기원전 3세기까지 월지족은 타림 분지 부근에 본거지를 두고 있었다. 후일 흉노족에게 밀려 이동한 월지족은 '대월지', 고향인 타림 분지에 남은 이들은 '소월지'라 불렸다.

비록 원해서 온 건 아니었지만 막상 도착한 인도 북부는 월지족에게
그리 나쁜 땅이 아니었어요. 고만고만한 작은 나라들이 아웅다웅하
던 때라 세력을 쉽게 넓힐 수 있었거든요. 월지족은 금세 주변의 작
은 나라들을 집어삼키고 쿠샨 제국을 세웁니다.

월지족 자체는 약하지 않았어요. 중국 역사서에 무척 잘 싸우는 민
족으로 언급되기도 해요. 중국 한나라 황제가 신하 장건을 보내 동

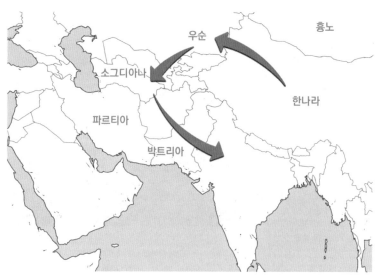

월지족의 이동 방향

맹을 맺자는 제안을 하려
고까지 했죠. 힘을 모아 함
께 흉노족을 물리치자고
요. 다만 장건이 길을 나섰
을 때 이미 월지족은 서역
을 떠난 뒤였습니다. 그 사
실을 몰랐던 장건은 원정
길에 흉노족에게 붙잡혀
10여 년이라는 긴 세월을
포로로 보냈지요.

월지족 불교 신자(부분), 자울리안 사원 출토,
파키스탄 탁실라박물관, 2세기경
불교 사원을 방문한 월지족의 귀족을 담은 조각으로,
콧수염과 턱수염이 있고 삼각 모자를 쓴 모습이다.
지금껏 인도에 살던 드라비다인, 아리아인과는 확연히
다르게 생겼다.

아무튼 지금 우리가 주목
하려는 부분은 그 월지족
이 흉노족에게 패한 후, 우
여곡절을 겪다 인도 북부
에 쿠샨 제국을 세웠고 그
리스 로마 주화와 비슷하게 생긴 금화를 만들었다는 사실입니다.

설마 월지족이 그리스 로마 문화를 알고 있던 사람들이라는 이야기
는 아니겠죠?

| 인도와 그리스의 오랜 인연 |

당시 월지족이 차지한 땅이 그리스와 연관이 있었습니다. 월지족이

서역을 떠나 인도에 도착했을 무렵, 인도 땅엔 여러 세력이 힘을 겨루고 있었어요. 그중에는 인도 서북부에 살던 그리스인들도 있었고요.

그리스인이 왜 한참 먼 인도 땅에 사나요?

알렉산더 대왕의 인도 원정 때 따라왔다가 남은 그리스인들이었지요. 기원전 323년 알렉산더가 사망하자 셀레우코스란 신하가 알렉산더 대왕이 차지한 영토 대부분을 이어받아 셀레우코스 제국을 세웠습니다. 그 땅은 오늘날 이란에서 아프가니스탄에 이르렀죠.

알렉산더 대왕의 동방 원정을 그 이후 아시아의 관점에서 보니 생소하네요.

셀레우코스 제국이 생겨나던 즈음, 인더스강 상류 쪽에도 나라 하나가 세워집니다. 그게 바로 마우리아 제국이었어요. 역시 알렉산더가 휩쓸고 지나간 뒤, 인도 서북부가 혼란해진 틈을 타 빠르게 세력을 넓힌 겁니다.

**셀레우코스의 흉상, 로마시대, 이탈리아
나폴리국립고고학박물관**
셀레우코스는 마우리아의 1대 군주인 찬드라굽타에게 딸을 시집보내고 동맹을 맺는다. 이때 얻은 전투 코끼리가 이후 셀레우코스의 승리에 큰 도움이 된다.

맞습니다. 국경을 맞댄 두 신생 제국 사이에 싸움이 안 날 수 없었겠죠? 이 전쟁에서 마우리아 제국이 승기를 잡았습니다. 전쟁을 걸어온 셀레우코스 제국을 깔끔하게 이겨버려요. 승리의 대가로 오늘날의 아프가니스탄 영토까지 받아냈죠.

그 후 한동안 잠잠하던 인도 서북부가 다시 혼란스러워진 건 기원전 250년 셀레우코스 제국의 일부가 그리스-박트리아 왕국으로 독립하면서부터입니다.

박트리아는 지금의 파키스탄과 아프가니스탄에서 중앙아시아 일부

그리스-박트리아 왕국의 영토

에 이르는 지역 이름입니다. 이 시기엔 셀레우코스 제국에 포함된 땅이었고요. 그곳에는 아직도 그리스-박트리아 왕국의 도시 유적이 남아 있어요. '혹시 그리스 테마파크에 온 건가?' 하는 의심이 들 정도로 그리스의 문화와 꼭 닮은 유적이죠.

| 인도에 뚝 떨어진 그리스 도시 |

직접 보는 게 가장 잘 이해될 겁니다. 그럼 오늘날 아프가니스탄에 있는 아이 하눔 유적으로 가봅시다. 그리스-박트리아 수도였던 곳이죠. 오른쪽 위를 보세요.

기둥이 끝없이 이어지는군요. 거대한 건물이 있었나 봐요.

그랬겠지요. 무너진 기둥 곁에 서 있는 사람만 봐도 기둥 크기가 보통이 아니라는 걸 알 수 있습니다. 게다가 기둥머리가 겹쳐진 나뭇잎 사이로 돌돌 말린 고사리가 빼꼼 올라온 듯한 모양이에요. 올림피아 제우스 신전 기둥에서 발견할 수 있는 전형적인 그리스 양식이죠. 과거 아이 하눔에 있었던 건물도 올림피아 제우스 신전과 비슷한 모습이었을 거예요.

이해하기 쉽게 그리스 양식이라 말했지만 그리스 고전기의 똑 떨어지는 스타일을 상상하면 안 됩니다. 시기상 그보다 한참 뒤인 헬레니즘 때였으니까요.

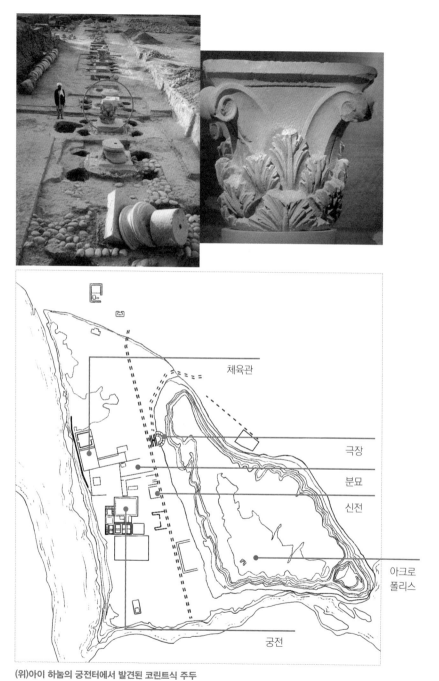

(위)아이 하눔의 궁전터에서 발견된 코린트식 주두
(아래)아이 하눔의 전체 평면도
아이 하눔은 우즈베크어로 '달의 여인'이라는 뜻으로, 경기장과 원형 극장, 신전이 모여 있는
아크로폴리스 등을 모두 갖춘 그리스식 도시였다.

올림피아 제우스 신전과 주두, 그리스 아테네, 기원전 6세기~기원후 2세기
완공되던 당시엔 그리스에서 가장 큰 신전이었지만 지금은 기둥만 16개 남아 있다. 아이 하눔과 같은 코린트식 주두로 지어졌다.

차이가 큰가요? 다 거기서 거기 같아서….

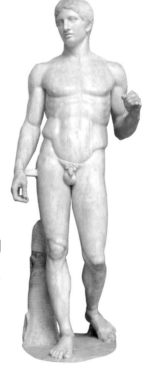

흔히 그리스 고전기 미술을 이성적이라 합니다. 오른쪽 조각처럼 비율을 딱딱 지켜 만들어서 다소 엄격한 느낌을 주죠. 그에 비해 헬레니즘 미술은 훨씬 감정이 느껴져요. 이야기가 있달까요. 특히 인체 조각에서 그 점이 잘 드러납니다. 헬레니즘 미술의 대표적인 작품으로 라오콘 조각이 있어요. 신의 노여움을 사뱀에 물려 죽는 라오콘의 아픔이 생생히 전해지는 조각이죠. 그런 헬레니즘 문화를 동양에 전파한 게 알렉산

창을 든 남자, 기원전 440년경 제작된 원본의 로마시대 복제품, 나폴리국립고고학박물관

인도를 넘어 아시아로, 믿음을 넘어 미술로

더 대왕입니다. 그리스-박트리아 왕국을 지배한 사람들은 알렉산더 대왕의 후예란 자부심이 상당했어요. 그러니 헬레니즘 문화를 이어나가는 데 더 공을 들였습니다.

기원전 2세기 인도 북부에는 그리스-박트리아 왕국,

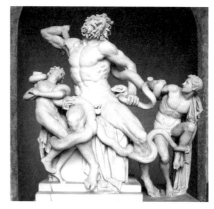

라오콘과 그 아들들, 1세기 초, 바티칸박물관
완벽한 비례를 자랑하며 이상적인 조각을 보여줬던 고전기와 달리 헬레니즘 조각은 훨씬 감각적이고 감정적이다.

마우리아 제국, 오늘날 이란 지역에 있던 나라 파르티아 제국까지 세 나라가 엎치락뒤치락하고 있었어요. 그 상태가 오래 지속되진 않았습니다. 기원전 185년 마우리아 제국이 나라 안팎의 여러 문제로 멸망해버렸거든요. 그때 그리스-박트리아 왕국이 마우리아 제국이 사라진 인도 북부 땅을 냉큼 차지하죠. 그즈음 월지족도 흉노족을 피해 인도 북부까지 내려옵니다. 월지족은 곧 그리스-박트리아 왕국을 박살내고 쿠샨 제국을 세웠지요.

멀리서 온 그리스인들이 마우리아 제국을 집어삼켰는데 그걸 또다시 멀리서 온 월지족이 집어삼킨 거군요.

앞서 본 인도 주화가 그리스 로마 스타일이었던 건 그 때문이었어요. 쿠샨 제국에서 헬레니즘 문화를 상당 부분 받아들인 결과였지요.

| 그리스-박트리아의 화폐인가, 그리스 로마의 화폐인가 |

아래 동전 두 개는 그리스-박트리아 동전이에요. 위 동전에 있는 인물은 디오도토스라는 그리스-박트리아의 왕입니다. 아래 동전은 그리스인 최초로 불교에 귀의한 메난드로스 왕이에요.

잠깐만요, 그리스-박트리아 왕국의 왕이 불교에 귀의했다고요?

앞면 뒷면

(위)디오도토스 1세의 금화, 기원전 245년경
(아래)메난드로스 1세의 은화, 기원전 165~130년
앞면에는 그리스어를, 뒷면에는 인도 서북부와 중앙아시아에서 사용되던 카로슈티 문자를 병기했다.

인도를 넘어 아시아로, 믿음을 넘어 미술로

한 인도 승려가 왕국을 찾았을 때 불교에 대해 묻고 답하다 감화됐다고 합니다. 이 이야기가 『밀린다왕문경』이란 불교 경전에 기록되어 있어요. 국경을 맞대고 있었으니 교류는 당연했을 테고 그러다 보면 상대 나라의 종교나 문화를 받아들이는 일도 더러 벌어집니다.

왕의 종교가 바뀌었으니 갑자기 백성들도 불교를 믿어야 했겠네요.

그건 아니에요. 왼쪽 페이지를 보세요. 그리스-박트리아 왕국 동전 뒷면에 새겨진 건 그리스에서 믿던 제우스나 아테나 신이었습니다. 앞면의 왕은 계속 바뀌었어도 뒷면에는 당시 많은 숭배를 받던 신을 여전히 새겼어요. 왼쪽 페이지 아래 동전을 예로 들면 머리에 술이 달린 투구, 갑옷, 손에 든 방패와 삐죽삐죽한 벼락까지 모두 지혜와 전쟁의 신 아테나의 대표적인 상징이죠. 벼락은 안 들었지만 같은 상징이 바로 아래 알렉산더 주화에서도 보이고요.

알렉산더 주화, 기원전 305~281년, 영국박물관

| 신들은 인도에서 한데 모이고 |

아래 쿠샨 제국 금화도 앞서 본 그리스-박트리아 왕국 주화와 비슷해요. 앞면엔 왕, 뒷면엔 신을 넣었죠. 이 금화는 쿠샨 제국이 그리스 문화에서 막대한 영향을 받았다는 사실을 드러내는 동시에 차이점이 컸다는 걸 보여줍니다.

그러니 쿠샨 제국이 어떤 나라였는지 알기 위해서는 동전 앞뒤는 물론이고 어떤 신이 새겨졌는지도 봐야 해요. 일단 그 신이 얼마나 많은지부터 말이죠. 동전 뒷면에 들어간 신만 서른세 종류였습니다.

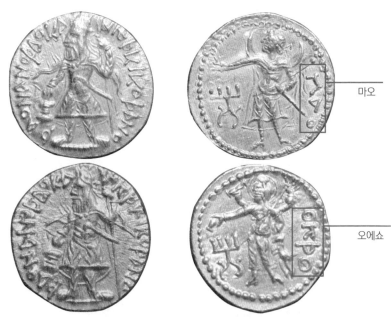

마오

오에쇼

(위)마오가 있는 카니슈카 금화, 1세기
(아래)오에쇼가 있는 카니슈카 금화, 1세기
동전 뒷면의 왼편에 들어간 마크는 카니슈카 왕을 상징한다.

인도를 넘어 아시아로, 믿음을 넘어 미술로

와, 쿠샨 제국에 그렇게 많은 신이 있었어요?

쿠샨 제국이 인도 북부를 통일할 때 그곳에 살던 다양한 민족이 섬긴 신들까지 포용했거든요.

왼쪽을 보세요. 둘 다 동전 앞면에는 쿠샨 제국의 왕인 카니슈카가 들어가 있습니다. 그래서 이 동전들을 카니슈카 금화라 부르죠. 뒷면에 들어간 신은 각각 달라요. 그리스어로 새겨진 이름을 보면 어떤 신인지 명확히 알 수 있습니다. 첫 번째엔 '마오', 두 번째엔 '오에쇼'라 적혀 있군요.

쿠샨 제국에서는 언어도
그리스어를 썼나 보죠?

그리스어와 박트리아어 두 가지 언어를 공용으로 썼어요. 인도 문자를 병기 하는 경우도 있었지만 동 전에는 보통 그리스 문자 가 쓰였습니다. 쿠샨 제국 의 동전은 중국 신장위구 르 지역에서도 발견되는데 이것만 보더라도 이 동전 이 얼마나 멀리까지 사용

신장위구르 자치구의 누란과 투르판에서 발견된 동전들
위에서 세 번째 줄의 왼쪽에 쿠샨 제국의 주화가 보인다. 그 외에도 인도의 카로슈티 문자와 한자를 병기한 시노-카로슈티 주화 역시 발견되어 쿠샨 제국의 교역망이 상당히 넓었음을 알려준다.

됐는지를 알 수 있어요. 그 이유에서 당시 국제적으로 더 많이 쓰였던 그리스어를 동전에 새겼던 거예요.

서른세 명의 신은 고향이 다 다양했어요. 아래 왼쪽의 마오는 페르시아 신이에요. 페르시아에서 유래한 종교인 조로아스터교의 신으로서, 달의 신이죠. 어깨 위로 드라큘라 백작의 옷깃처럼 뾰족하게 튀어나와 있는 부분은 초승달을 표현한 겁니다.

오른쪽의 오에쇼는 인도 신 중 하나였다는데 정체에 대해서는 많은 설이 돌아요. 인도에서는 시바라 하고, 페르시아에서는 헤라클레스나 포세이돈에 기원을 둔 옥수스강 유역, 즉 중앙아시아 지역의 신이라고 주장합니다. 오에쇼의 모습을 살펴봅시다. 팔은 네 개고, 손마다 뭔가를 들고 있습니다. 왼손에는 물병과 뭔지 모를 뭉치를, 오른손엔 동물처럼 보이는 것과 삼지창을 들었어요. 오른쪽 페이지에 있는 두 동전도 다 오에쇼예요. 위와 아래가 너무 다르죠? 삼지창 말고는 공통점이 없습니다.

(왼쪽)마오가 있는 카니슈카 금화, 1세기
(오른쪽)오에쇼가 있는 카니슈카 금화, 1세기

인도를 넘어 아시아로, 믿음을 넘어 미술로

포세이돈과 비너스, 3세기, 튀니지 바르도국립박물관
시바의 삼지창은 트리슐라, 포세이돈의 삼지창은 트라이던트라 한다. 두 삼지창이 비슷하다는 걸
의식한 그리스─박트리아 문화권에선 삼지창을 든 오에쇼도 트리슐라라고 불렀다.

아래는 거의 뭐 그리스 신처럼
생겼는데요.

그렇죠? 그나마 위 오에쇼는 인
도 전통을 따른 넉넉한 몸매지
만 아래 오에쇼는 그리스 조각
같이 어깨는 떡 벌어진 데다 아
랫배의 푸근함이 사라졌어요.
콧수염과 턱수염도 나 있네요.
이런 표현은 실제로 그리스 조
각을 참고했기에 나온 겁니다.

(위)오에쇼가 있는 후비슈카의 금화, 1세기
(아래)오에쇼가 있는 바슈데바의 금화,
1~2세기

확실히 쿠산 제국 사람들은 그

사람을 바라보는 다른 눈　　　　　　　　　　　　457

리스 로마 문화를 갈수록 흥미롭게 생각했던 것 같아요. 신까지 그리스식으로 바꿔서 표현할 정도였던 걸 보면요.

요즘 사람들도 그리스 로마 신화를 좋아하니까요.

맞아요. 게다가 쿠샨 제국에서는 그리스 로마 신화를 접할 기회가 많았습니다. 그리스-박트리아 사람들이 살던 땅을 정복했으니 당연한 일이죠. 더욱이 그리스-박트리아 사람들은 본토와 멀리 떨어져 살았지만 계속 자기네 신화를 즐겼어요.

오른쪽 화장품 용기를 보세요. 아폴론과 다프네가 새겨져 있습니다. 태양신 아폴론과 님프 다프네 이야기는 많이 아시죠? 아폴론이 다프네에게 반해서 쫓아다녔는데 다프네는 그런 아폴론을 거부하다 물푸레나무로 변해버렸다는 이야기 말입니다. 삼각 모자를 쓴 오른편 남자가 아폴론이에요. 다프네를 딱 붙잡은 게 보입니다. 다프네는 막 나무로 변하기 시작했어요.

아폴론과 다프네가 새겨진 화장품 용기, 기원전 1세기경, 파키스탄 출토, 메트로폴리탄박물관 화장할 때 쓰는 분가루나 향료를 담았던 용기로 추정된다. 그리스 신과 신화는 알렉산더의 원정을 계기로 인도에 전해졌는데, 세월이 흘러도 강렬한 이야기들은 오래도록 살아남았다.

언제 들어도 참 슬프고 무서운 이야기예요.

이 같은 강렬한 이야기는 사람들을 단번에 사로잡았을 겁니다. 특히 개중에서 헤라클레스 이야기가 인기가 많았나 보더라고요. 결국 한 반도까지 와서 문화재로 남았으니까요. 경주 석굴암 내부에도 있는 금강역사가 헤라클레스에서 유래한 불교의 수호신이에요.

통일신라시대부터 그리스 로마 신화를 받아들이고 있었던 거네요?

그런 셈이죠. 쿠샨 제국은 뿌리가 유목민의 나라라선지 거부감 없이

금강역사

경주 석굴암 주실 입구 양옆에 조각된 금강역사, 통일신라시대
금강역사는 대개 절이나 탑을 지키는 수호신으로, 석굴암 입구의 양옆에도 각각 하나씩 총 두 구가 새겨졌다.

그리스 로마 신화 같은 정복지의 문화를 흡수해나갔습니다. 심지어 그렇게 흡수한 문화끼리 섞기도 했고요. 나중에 오에쇼는 힌두교의 신 시바와 합쳐져요. 오에쇼가 들고 있던 삼지창은 그렇게 시바의 대표 상징이 됩니다.

삼지창만큼 유명한 시바의 다른 상징으로 황소가 있어요. 그것도 오에쇼 때문입니다. 오에쇼가 새겨진 쿠샨 제국 동전 중에는 황소가 함께 있는 경우도 많았거든요. 인도에서 신은 신성한 존재라 절대 자기 발로 걷지 않아요. 항상 뭔가를 타고 다니죠. 이를 탈 승(乘)에 물건 물(物) 자를 써서 승물이라 합니다. 시바의 승물이 황소예요. 난디라는 이름도 있답니다.

오에쇼 입장에서 바라보면 새로운 문화가 들어오는 과정에서 변화를 거듭하다 마지막엔 인도의 신으로 정착했다고 정리할 수도 있을 겁니다. 페르시아의 신이었던 마오가 쿠샨 제국의 신이 된 것처럼요.

인도 마두라이의 길거리에 있는 난디 조각상

인도를 넘어 아시아로, 믿음을 넘어 미술로

이렇게 끊임없이 사람과 문화가 섞이는 곳, 쿠샨 제국은 바로 그런 곳이었습니다.

새로운 문화를 열린 자세로 받아들였다는 게 대단하긴 하네요. 낯선 걸 보면 덜컥 겁부터 나는 게 사람 마음인데요.

그게 어떤 나라를 제국으로 올려놓는 힘이지요. 심지어 쿠샨 제국의 울타리 안에서 인더스 문명부터 이어진 인도 특유의 인체 묘사 방식까지도 흔들립니다. 원래 인도에서는 사실적인 신체 묘사, 미묘한 몸동작, 조각이 주는 살의 촉각을 강조하는 경향이 있었잖아요? 쿠샨 제국은 사람을 묘사하는 다양한 방식을 받아들인 만큼 그 분야에서도 변화를 이룹니다.

| 신체를 바라보는 시선에 새로운 렌즈를 끼우다 |

먼저 눈으로 확인하는 게 빠르겠군요. 다음 페이지 조각상은 쿠샨 제국의 왕 카니슈카입니다. 앞서 금화에서 자주 등장한 왕이죠. 윗부분은 어깻죽지부터 깨져 어땠는지 알 수 없지만 남은 부분만 185센티미터에 이릅니다.

온전했을 땐 200센티미터는 거뜬했겠는데요.

대부분이 우러러봐야 했을 크기였겠지요. 이 조각상을 이전의 인도

조각상과 비교했을 때 그 변화가 더 두드러져 보입니다. 오른쪽 페이지 사진은 바르후트 스투파의 약샤 조각상입니다. 왼쪽 카니슈카 조각상과 차이가 느껴지나요?

카니슈카 조각상 허리춤에 달린 큼지막한 칼에 눈길이 가요.

물론 칼은 이전의 인도 조각에서 한 번도 나온 적 없는 물건이긴 합니다. 팔이 깨져서 알아보기 쉽

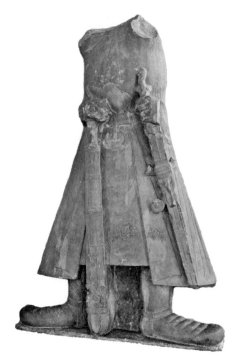

카니슈카, 2세기, 인도 마트 출토, 마투라박물관
얼굴 부분이 깨져나가 실제로 관찰해 조각한 초상 조각이었을지는 알 수 없으나, '왕 중 왕, 신의 아들 카니슈카'란 글자가 새겨져 있어 쿠산 제국 카니슈카의 모습을 담은 조각상임을 알 수 있었다.

지 않지만 이 조각상은 칼을 왼쪽과 오른쪽에 각각 하나씩 차고, 칼 손잡이에 두 손을 올려놓은 자세였을 것 같아요.

그보다 주목할 부분은 신발과 옷입니다. 원래 인도 조각상은 상의를 거의 입지 않은 채 하의만 가벼이 걸쳤어요. 발은 주로 맨발이었고요. 더운 지역이니까요. 그런데 카니슈카 조각상은 머리부터 발끝까지 옷과 신발로 몸을 꽁꽁 싸맸습니다.

인도를 넘어 아시아로, 믿음을 넘어 미술로

그새 기후가 변하진 않았을 텐데…

쿠산 제국이 자리했던 인도 북부는 중부나 남부에 비해 서늘한 편이긴 합니다. 하지만 이 정도로 큰 변화는 분명 다른 문화권의 영향을 받았다고밖에 할 수 없습니다.

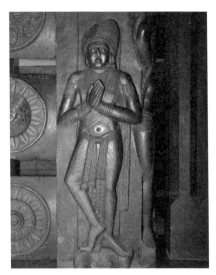

쿠베라 약샤, 기원전 100년경, 콜카타 인도박물관

변한 건 옷차림만이 아니에요. 조각하는 방식도 달라졌습니다. 아래 발을 보세요. 뭉툭하고 울룩불룩해서 자르지 않은 통식빵처럼 생겼어요. 발목 쪽은 끈 같은 걸 묶은 듯 하고요. 이 신발은 종아리까지 올라가는 부츠나 장화

카니슈카 조각상의 발(부분)
부츠나 장화를 표현한 듯한데 전체적으로 무척 평면적이다. 발목의 끈 주변에 생긴 주름은 얕은 선만 판 정도라 자세히 들여다봐야만 겨우 보인다.

겠지요. 발등을 딱딱 뻗은 직선으로 평평하게 조각했어요. 반면 약 샤 조각은 살짝 솟은 발등과 우묵한 아치가 있는 발바닥 등 디테일 을 잘 살렸습니다.

옷 표현도 마찬가지예요. 오른쪽에서 카니슈카 조각상이 허리띠를 매고 삼각형 치마를 입은 걸 보세요. 외곽이 너무 정직한 직선으로 되어 있어 어린아이가 그린 치마 같죠. 치마 가운데에 주름을 표현 했지만 주름이 진 걸로 보이지 않습니다. 표면에 얕게 선을 파는 정 도로 묘사하는 데 그쳤으니까요.

주름이 있는지 몰랐어요. 거의 안 보이는데요.

이와 비교했을 때 약샤 조각상은 차원이 다릅니다. 허리띠는 도드라 지고, 다리 움직임에 따라 흘러내리는 치마 주름을 세세하게 표현했 어요.

카니슈카 조각상 치마 양옆에 삐죽 튀어나온 건 코트나 망토 자락이 에요. 어깨에 걸쳐 늘어지도록 입은 겁니다. 자세히 보면 그 자락이 허 리춤에서 한 번 뒤집혀 있어요. 치마 주름과 똑같이 음각된 선으로만 표현하는 바람에 큰 마름모를 그려놓은 것처럼 보이지만요.

전체적으로 좀 뻣뻣해 보여요.

네, 납작해지기도 했고요. 배만 봐도 그래요. 카니슈카 조각이 배가 아예 안 나온 건 아니지만 약샤 조각상의 불룩한 아랫배에 비하면

카니슈카 조각상의 하의(부분)

파란 원이 선으로만 치마 주름을 새긴 부분. 붉은 화살표는 망토 혹은 코트가 상체에서부터 아래로
내려오면서 접혀서 뒤집어진 부분. 둘 다 매우 평면적이다.

평평합니다. 한쪽 다리를 들고 시선을 아래로 향하는 약샤 조각상의
섬세한 자세와 달리 카니슈카 조각상은 몸도, 다리도, 발도 정면만
보도록 고정했어요. 사실 양발을 좌우 일직선으로 쩍 벌리고 서는
자세는 보통 사람에게 불가능합니다. 발레리나라면 몰라도요.

그래도 왕 조각이니 심혈을 기울여 만들었을 거 아니에요. 만져보고 싶어질 정도로 사실적이었던 인도 조각이 왜 이렇게 돼버린 거죠?

사실적이지 않은 조각은 못 만든 조각일까요? 그렇지는 않다고 생각해요. 그저 세상을, 사람의 몸을 바라보는 태도가 달라진 것뿐입니다. 있는 그대로 바라보고 눈에 보이는 대로 실감나게 조각하는 방식이 있는가 하면 조각인데도 마치 캔버스나 도화지 같은 2차원 평면에 그림을 그리듯이 표현하는 방식도 존재하는 거죠. 이 중 무엇이 우월하다거나 열등하다고 이야기할 순 없어요.

파르티아의 왕 사나트루케스, 1세기, 바그다드 이라크국립박물관
사나트루케스는 기원전 77~70년, 겨우 7년간 파르티아를 다스렸던 왕으로 즉위 당시에 이미 나이가 여든에 가까웠다고 한다. 이 조각상은 사이즈가 무려 224센티미터에 이른다. 오른손을 들고 정면을 향한 모습이다.

인도를 넘어 아시아로, 믿음을 넘어 미술로

카니슈카 조각상이 나온 배경을 이해할 수 있도록 과거 근방에서 만들어졌던 조각상 하나를 보여드리겠습니다. 왼쪽 사진을 보세요. 치마를 입은 모습, 퉁퉁한 다리에 부츠를 신은 발, 정면을 향한 자세까지 꽤 비슷하죠? 파르티아의 군주 조각상이에요. 카니슈카 조각상은 이런 스타일에 영향을 받았을 겁니다.

사실적으로 만들지 않았던 이유가 있었던 거군요.

메소포타미아와 이집트 문명에서도 딱딱한 정면상이 위엄과 카리스마를 나타낸다고 여겼습니다. 이들 문명권에서도 왕의 형상은 모두 좌우대칭을 지켜 정면을 보게 만들었어요. 카니슈카 조각상이 의도했던 것도 다르지 않았습니다. 일부러 경직된 자세로 만들어 '이게 바로 위대한 왕이다!'를 나타내려고 한 거죠.

금화 속의 카니슈카 왕도 비슷합니다. 왕의 트레이드마크라 해도 좋

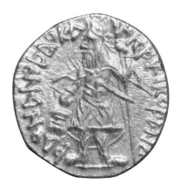

카니슈카 금화의 앞면
치마같이 생긴 하의에 부츠를 신었다. 허리춤엔 칼을 꽂았고 뒤로는 망토 혹은 코트 자락이 흩날리는 게 보인다. 이는 카니슈카 왕을 만들 때마다 반복되는 고정 이미지였다.

을 허리춤의 칼과 치마, 부츠, 두 발을 쩍 벌리고 선 자세까지… 사람들은 동전을 볼 때마다 카니슈카 왕의 힘을 느꼈겠지요.

잘 몰랐지만 카니슈카가 아주 대단한 왕이었나 보죠?

| 사람들을 하나로 묶어줄 매듭을 찾아 |

카니슈카 왕은 쿠샨 제국의 3대 군주였어요. 카니슈카 왕이 왕위에 오를 무렵만 해도 파르티아가 인도까지 세력을 뻗치고 있었는데 이들을 완전히 몰아내고 1~2세기경 인도 북부를 통일합니다.

마우리아 제국에 이어 인도의 통일 국가가 등장했군요.

그보다 영토가 훨씬 제한적이긴 합니다. 마우리아 제국은 남부 지역 일부를 뺀 아대륙 전체를 통일했었지요. 쿠샨 제국은 지금의 인도 북부, 파키스탄, 아프가니스탄, 중앙아시아 일부에 살짝 걸치는 정도였습니다. 그럼에도 카니슈카 왕은 마우리아 제국의 아쇼카 왕과 함께 언급되는 경우가 많습니다. 당시 가장 중요한 지역이었던 인도 북부의 통일을 이룬 정복 군주인 데다, 3대 왕이란 점, 나중에는 불교에 귀의했다는 점까지 비슷하거든요.

카니슈카 왕도 사람을 많이 죽여서 반성하고 불교를 믿은 건가요?

인도를 넘어 아시아로, 믿음을 넘어 미술로

마우리아 제국과 쿠산 제국의 최대 영토 비교

그랬지요. 전해오는 이야기에 카니슈카 왕도 성미가 급하고 자비심
이라고는 없는 사람이었다고 합니다. 그런데 아쇼카 왕처럼 불교에
귀의한 뒤 인내심이 생기고 관용을 베푸는 왕으로 바뀌었다네요.

사람은 잘 안 바뀌는데 이상하네요….

몇 세기 전 아쇼카 왕의 일화를 떠올려보세요. 왕에게 관용이 생겼

파키스탄의 도시 페샤와르
카니슈카 왕은 파키스탄과 아프가니스탄을 잇는 지점에 위치한 페샤와르를 쿠샨 제국의 수도로
삼았다. 당시엔 '인간의 도시'란 뜻인 푸르샤프라라 불렸으며 불교가 융성했다.

다는 건 단순히 개인의 변화가 아니라 제국에 존재하던 다양한 문화
와 종교까지 불교를 기반으로 바꿨다는 의미입니다. 쿠샨 제국도 마
우리아 제국처럼 만만치 않은 세력을 포괄하려고 했습니다. 그러려
면 여러 사람을 하나로 묶어줄 정체성을 만들어야 하는 숙제가 있
었어요. 이번에도 불교에서 대통합의 가능성을 찾았던 거죠.

그런 점에 있어서 불교를 따를 종교가 없긴 했나 보네요.

| 카니슈카 금화의 뒷면 |

아쇼카 왕이 백성들의 마음을 사기 위해 8만 4천 개의 석주를 세웠다면 카니슈카 왕은 여러 종교의 신을 새긴 주화를 찍어냈습니다. 강의를 열 때 보여드렸던 카니슈카 금화 하나는 아직 뒷면을 보지 않았는데요, 이제 뒤집어 볼 시간입니다. 자, 누가 있나요?

부처군요!

맞습니다. 동전 왼편에 그리스 문자로 부처라는 뜻의 '보도'가 새겨진 게 보입니다. 불교 역사에 남을 놀라운 순간이지요? 그간 어느 스투파에도 없었던 부처의 형상이 마침내 만들어졌으니 말이에요. 이 작은 형상은 500여 년간 인도인이 상상으로만 품고 있었던 부처의 모습이었습니다.

시간이 지나면 금기도 희미해지기 마련인가 봐요.

쿠산 제국을 통해 인도 사람들은 다양한 문화를 접할 수 있었어요. 그리스로부터 신과 사람이 똑같은 모습으로 재현될 수 있다

부처가 새겨진 카니슈카 금화, 1~2세기, 영국박물관

는 걸 알았고, 파르티아로부터는 권위나 위엄을 드러내기 위해 사람의 몸을 평면적으로 조각해도 된다는 시각을 접했으니까요. 불교 교리도 이에 발맞춰 변해갔습니다. 봄바람에 언 땅이 서서히 녹듯 불상을 만들어서는 안 된다는 오래된 금기도 누그러졌던 겁니다.

인도를 넘어 아시아로, 믿음을 넘어 미술로

신장위구르 지역에 머물던 월지족은 흉노족에게 패한 후 인도 북부까지 떠밀려오지만 그리스-박트리아에 승리하며 쿠샨 제국을 세운다. 쿠샨 제국은 그리스 및 주변 여러 나라의 문화를 받아들여 자신만의 문화를 꽃피운다.

- **쿠샨 제국 탄생**

 월지족이 흉노족에게 패한 후 인도 북부 땅에 세운 나라.

 이동 경로: 신장위구르 ···▶ 중앙아시아 ···▶ 인도 북부

 기원전 2세기 인도 북부 상황

 기원전 185년 마우리아 제국 멸망 후, 그리스-박트리아가 인도 북부 차지. 월지족이 그리스-박트리아에 승리하며 인도 북부에 쿠샨 제국 건국.

- **쿠샨 제국과 그리스의 인연**

 그리스-박트리아 왕국 알렉산더 대왕의 동방 원정 때 인도에 남은 그리스인들이 세운 나라. 원랜 셀레우코스 제국에 속했다가 독립. 헬레니즘 문화를 계승.

 예 아이 하눔 유적, 아폴론과 다프네가 새겨진 화장품 용기

 쿠샨 제국의 금화 그리스 주화처럼 앞면엔 왕, 뒷면엔 신이 등장함.

 예 앞면: 카니슈카 왕, 뒷면: 마오, 오에쇼

- **신체를 바라보는 새로운 눈**

 카니슈카 조각 인도 특유의 사실적인 인물 표현과 거리가 있음.

 ···▶ 인도 조각이 대체로 헐벗고 있는 반면 카니슈카 조각은 옷으로 꽁꽁 싸맨 모습.

 ···▶ 인체를 실감나게 표현하는 곡선보다 직선으로 평평하게 조각해 왕의 위엄과 카리스마를 드러냄.

- **불상의 탄생**

 다른 나라 문화를 적극적으로 수용한 쿠샨 제국은 신도 사람처럼 재현할 수 있다는 사실을 받아들이고 카니슈카 금화 뒷면에 부처의 모습을 새김.

이 세상은 늘 불타고 있는데,
어두운 무지에 쌓여 있는데,
어찌하여 빛을 구하지 않는가?

– 법구경

02

500년의 금기가 깨지다

#불상 #카니슈카 사리기 #비마란 사리기

부처의 모습을 직접 보고 싶다는 욕망은 아주 오래전부터 있었을 겁니다. 생각해보면 참을성이 대단해요. 어떻게 500여 년이나 불상을 만들지 않았던 걸까요? 물론 누군가는 이런 질문을 던졌겠지요. '대체 왜 석가모니 부처님을 사람으로 표현하면 안 되는 거지?'라고요. 이번 강의는 이 질문을 마음에 품은 한 사람의 이야기로 시작해보겠습니다.

| 석가모니를 보지 못해 병이 든 왕 |

석가모니가 어머니에게 설법하기 위해 하늘에 올라갔다가 세 줄의 보석 계단으로 걸어 내려왔단 일화, 기억하나요? 못다 한 이야기가 다음 페이지 조각에서 펼쳐집니다.

도리천강하, 1세기경, 파키스탄 스와트 붓카라 제1유적 출토, 사이두샤리프박물관

가운데 계단 첫째 칸에 석가모니 발이 덩그러니 놓여 있습니다. 주변에는 석가모니를 기다리며 합장하는 사람들이 있군요. 이들과 함께 우전왕, 인도 말로 우드야나라는 왕도 석가모니를 애타게 기다렸어요. 왕은 석가모니 제자를 찾아가 "대체 부처님은 언제 오시는 겁니까? 왜 안 오시는 건가요?"라 묻기도 했지요. 제자는 자기도 모르는 거라 알려줄 수 없었습니다.

혹시 이대로 안 내려올까 봐 속이 탔겠어요.

네, 그리움에 지쳐 병까지 듭니다. 신하들은 왕이 시름시름 앓는 이

인도를 넘어 아시아로, 믿음을 넘어 미술로

유를 모르니 걱정할 뿐이었죠. 우전왕은 그제야 "부처님을 오래 뵙지 못해 근심이 태산이로구나. 곧 죽을 것 같도다" 하고 털어놓습니다. 신하들은 왕을 위해 불상을 만들기로 합니다. 그 계획을 들은 우전왕은 실력이 뛰어난 조각가를 구해 전단향 나무로 불상을 조각하라고 해요. 전단향을 영어로 샌들우드라 합니다. 지금도 불교를 비롯해 힌두교, 조로아스터교 등에서 신상을 만들 때 자주 쓰는 나무예요. 향이 좋아서 향수 원료로도 쓰이지요. 그렇게 만들어진 불상은 우전왕이 부처를 사모해 만든 상이라는 뜻으로 '우전왕 사모상'이라 불렸습니다.

그럼 석가모니 살아생전에 불상이 있었던 말인가요?

우전왕 설화는 석가모니가 살아 있을 때 유행한 이야기는 아니에요. 사실이라기보단 전설에 가까울 겁니다. 그 이야기가 입에서 입으로 계속 전해졌다는 건 사람들이 그 이야기에 공감하는 바가 컸다는 거죠. '불상이 있으면 좋지 않을까? 왜 불상을 못 만든다는 거지? 누군가는 이미 불상을 만들지 않았을까?' 하고 말입니다.
이 전설은 중국에도 전해져요. 7세기, 중국 승려인 현장은 『대당서역기』에 이렇게 적었습니다.

성 안의 옛 궁에는 커다란 정사가 있는데 높이는 60여 척에 달하며, 전단향 나무로 조각한 불상이 있다. (…) 우전왕이 만든 것으로, 영험이 간간이 일

> 어나고 있으며, 신령스러운 빛이 이따금 비친다. 그래서 여러 나라의 군왕들
> 이 자신의 힘을 믿고서 이 불상을 들고 가려고 했지만 아무리 많은 사람이
> 힘을 써도 옮길 수 없었다.

흥미롭게 들리긴 하지만 사실 같지는 않네요.

60척이라고 하면 오늘날 기준으로 20미터 정도예요. 말도 안 되는 어마어마한 크기에, 얼마나 영험한지 사람 수십 수백 명이 달라붙어도 꼼짝 안 했다니 믿기 힘든 이야기입니다.

우전왕 사모상을 정말 우전왕이 만들었는지, 현장이 인도에서 본 게 바로 그 불상인지 지금 와서 알아낼 수는 없어요. 하지만 정황상 현장이 인도에서 들은 이야기를 옮겼을 가능성이 높습니다. 인도 사람들은 오랫동안 우전왕이 만들었다는 전설 속 불상이 실재하고 거기에 영험한 힘이 깃들어 있다고 믿었어요. 마음 한구석엔 '사람이 만든 건데 사리나 스투파만큼 신성할까?' 하는 의구심도 있었겠지요.

일단 석가모니가 어떻게 생겼는지 아무도 몰랐을 거 같아요.

그러니 불상이 불상처럼 받들어지기 위해서는 누가 봐도 확연히 알 수 있는 부처만의 특징이 있어야 했습니다. 누구나 인정하는 신성한 표식 말입니다. 그런 건 하루아침에 만들어질 수 없어요. 그렇게 500년이 흐른 뒤 불교를 대대적으로 후원했던 카니슈카 왕 때 이르

러서야 부처의 형상을 어떻게 만들지 약속이 정해진 듯합니다. 카니슈카 금화 뒷면에 새겨져 있던 불상이 그 예죠. 이제 보려 하는 석가모니의 사리기에도 불상이 있습니다.

| 석가모니의 예언 속 스투파 |

사리기라면 석가모니의 유골을 담는 함이요?

맞습니다. 이 시기에는 석
가모니 사리기에도 불상
이 들어갑니다. 그 가운데
서 딱 두 점만 골라 소개
해드릴까 해요. 불상을 불
상처럼 보이게 하는 특징
이란 건 뭐였을지 알아봅
시다.
첫 번째 사리기는 카니슈
카 사리기입니다.

이름에 떡하니 카니슈카
가 들어가 있군요.

카니슈카 왕이 세웠다는

카니슈카 사리기, 2세기, 파키스탄 페샤와르 샤지키데리 출토, 페샤와르박물관
높이는 19센티미터로, 페샤와르박물관에 진품과 복제품이, 영국박물관에 또 다른 복제품이 전한다. 발굴 당시 안에서 사리 3개가 나왔고, 이 사리들은 보존을 위해 미얀마로 옮겨졌다.

스투파에서 나온 사리기라서 그렇습니다. 그 스투파 이름도 카니슈카 스투파예요. 최근 연구에 의해 카니슈카 스투파는 카니슈카 왕이 세상을 떠난 후 짓기 시작했다고 밝혀졌지만요. 그래도 사리기가 카니슈카 왕의 명으로 만들어졌다는 사실은 분명합니다. 사리기에 '카니슈카 왕 1년에 바쳤다'라는 글씨가 새겨진 데다 카니슈카 왕도 등장하거든요. 아래를 보세요. 앞서 주화에서 본 것처럼 치마에 부츠, 망토를 두르고 두 발을 쩍 벌린 채 "이 사리기는 내가 봉헌한 거다!"라 외치는 왕이 있습니다.

거의 사리기의 주인공 같네요.

카니슈카 사리기에 조각된 카니슈카 왕의 모습
카니슈카 금화와 조각상에 표현됐던 방식 그대로 조각되어 있어 당시 카니슈카 왕을 표현하는
방식이 정해져 있었음을 알 수 있다.

인도를 넘어 아시아로, 믿음을 넘어 미술로

카니슈카 왕의 이 당당함은 석가모니 부처보다 자신이 위대하다는 건방진 뜻은 결코 아니었어요. 인도에서 왕은 승려에게도 무릎을 꿇어야 하는 존재였습니다. 오히려 불교의 후원자이자 수호자로서의 자신감을 보여준달까요?

믿거나 말거나지만, 불교 경전에 따르면 석가모니가 후일 쿠산 제국의 수도 페샤와르에 들렀을 때 이렇게 예언한 적이 있답니다. "내가 열반에 들고 나서 500여 년 후 카니슈카라는 뛰어난 왕이 나타나 여기서 가까운 곳에 내 유골을 담은 스투파를 세울 것이다".

조작이 의심스럽지만 예언이 얼추 맞아떨어지긴 했군요.

발굴 당시의 카니슈카 스투파
6세기의 중국 승려 송운은 이 스투파에 깃발 700여 척을 보시하고자 했던 왕의 명을 받아 카니슈카 스투파를 방문했다. 당대에는 중국에서 사람을 보내 무언가를 바칠 만큼 이름 높은 불교 사원이었다.

비록 카니슈카 왕이 세운 건 아니었더라도 카니슈카 스투파는 과연 '뛰어난 왕'이 지을 법한 스투파였어요. 페샤와르에서 불과 6킬로미터 떨어진 곳에 세워진 데다 높이가 400척, 즉 133미터가 넘고 금으로 장식돼 있었다고 하니까요. 6세기에 중국 승려인 송운이 쓴 『송운행기』라는 인도 여행기에도 나올 뿐만 아니라 『왕오천축국전』을 쓴 통일신라시대의 승려 혜초도 방문했을 정도로 당대 이름 높은 스투파였죠. 그러나 안타깝게도 카니슈카 스투파에서 사리기가 발굴될 무렵엔 이미 스투파는 무너진 상태였습니다.

| 신성한 부처의 모습이라는 약속 |

대단한 명성을 지닌 스투파였던 만큼 그 안에 모신 카니슈카 사리기도 정성을 다해 만들어졌습니다. 뚜껑과 몸통 부분으로 나누어 살펴보죠. 오른쪽을 보세요. 뚜껑 정중앙에는 석가모니 부처, 양옆엔 합장한 천신이 조각되어 있습니다. 부처의 모습과 천신들의 모습을 비교하면 다른 존재와 구별되는 부처만의 특징이 눈에 들어와요. 바로 머리 모양과 광배입니다.

어? 생각보다 엄청 차이 나지는 않네요.

아직 초기라 그렇습니다. 불상을 만드는 데 익숙해지고 나면 지금보다 훨씬 복잡해지죠. 우선 부처의 머리 모양을 볼까요? 꼭 상투 튼 것처럼 머리 위에 동그란 게 올라와 있는데 이를 인도 말로 '우슈니

인도를 넘어 아시아로, 믿음을 넘어 미술로

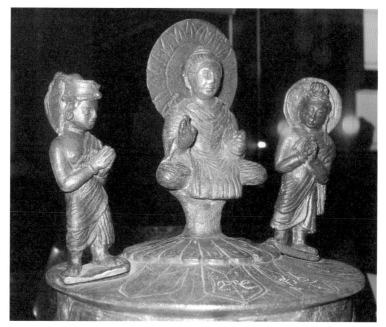

카니슈카 사리기의 뚜껑에 조각된 불상

샤', 한자론 육계라 합니다. 이게 실은 정수리뼈예요. 육계가 살을 뜻하는 육(肉) 자에 상투 계(髻) 자를 써서 살 상투란 뜻이거든요. 지혜가 높은 나머지 정수리뼈가 솟은 거죠.

혹시 실제 사람 정수리뼈가 이 정도로 솟아오르기도 하나요?

아뇨, 말도 안 되는 일이지요. 석가모니 부처가 보통 사람이 아니라는 표식입니다. 천상의 존재라고나 할까요? 오른쪽에 선 천신의 머리 위에도 동그란 게 올라와 있어서 비슷하다고 생각했을지도 모르겠네요. 하지만 자세히 들여다보면 한쪽 귀 아래에 뭔가가 흘러내려

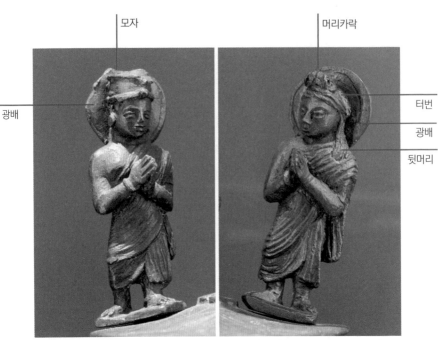

모자 머리카락

광배 터번

광배

뒷머리

카니슈카 사리기 속 석가모니 부처 양옆의 천신
왼쪽은 모자처럼 보이는 것을 썼고, 오른쪽은 터번을 뒤집어쓰고 묶어 올린 듯해 보인다.

있어요. 머리에 터번을 뒤집어쓴 듯합니다. 뒷머리가 삐져나온 거고
요. 머리 위의 동그란 건 말 그대로 위로 올려 묶은 머리카락이에요.
왼쪽 천신은 모자를 썼습니다. 머리 뒤에 달린 반사판처럼 생긴 동그
란 판이 광배(光背)예요. 뒤에 비치는 빛이라는 뜻으로, 후광을 말합
니다. 이 세상 존재가 아닌 것 같은 사람에게 후광이 비친다고 표현
할 때가 있죠? 성스러움의 증거로 머리나 등 뒤로 비치는 빛이 광배
입니다.

이건 석가모니만의 특징이 아니었나 보죠? 셋 다 머리 뒤에 다 뭘 달
고 있는데요.

천신도 보통 존재는 아니니 후광을 달고 있긴 해도 크기 차이가 확실합니다. 부처의 광배가 훨씬 크고 안에 빛이 밖으로 뻗치는 걸 해바라기처럼 새겼어요. 태양같이 빛난다는 뜻으로요. 눈뜨고 바라볼 수 없을 만큼 신성하게 빛난다는 표현인 셈이죠. 옷차림도 봅시다. 부처는 양어깨를 커다란 천으로 감싸 둘렀는데 이 차림을 '통견'이라 합니다. 인도 승려들이 격식을 차릴 때 입던 복장이지요. 앉아 있으니 양반다리 위로 천이 자연스레 내려와 덮이는군요. 불교에서 결가부좌라 하는 자세입니다. 부처는 한 손으로 천을 어깨 뒤로 넘기려고 천 끝자락을 잡고 있습니다.

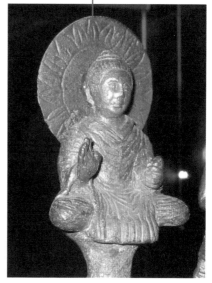

해바라기 모양의 광배

카니슈카 사리기 속 석가모니의 광배와 복장
석가모니 부처의 광배에는 태양을 상징하는 모양이 새겨져 있다.

승려들이 옷 입는 법을 자세히 관찰했나 보군요.

어색한 면이 없잖아 있지만 나름 노력한 것 같지요? 육계나 광배처럼 신성함을 드러내는 표식으로 볼 수는 없지만 이 같은 복장도 불상을 표현하는 한 요소로 자리 잡았습니다.

| 앉은 불상, 서 있는 불상 자유자재로 |

지금 보여드릴 사리기의 불상에도 방금 본 불상의 특징들이 똑같이 나타나요. 아래는 비마란 사리기라고 해요. 아프가니스탄의 비마란 스투파에서 발굴됐습니다.

비마란 사리기, 1~2세기, 아프가니스탄 잘랄라바드 비마란 출토, 영국박물관
높이는 7센티미터로, 뚜껑이 있었으리라 추정되나 소실된 상태로 발굴됐다. 발굴 당시 중앙아시아 유목 민족 중 하나인 샤카족 왕의 금화가 함께 출토되어 주목받았다.

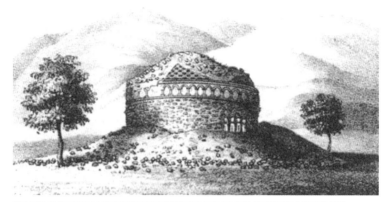

찰스 매슨의 「아프가니스탄의 골동품과 동전에 대한 설명」에 실린 비마란 제2스투파의 삽화
아프가니스탄에서 다섯 번째로 큰 도시 잘랄라바드로부터 11킬로미터 떨어진 곳에 있으며, 5개의
스투파가 있다. 비마란 사리기는 그중 제2스투파에서 출토됐다.

아치형 천장과 기둥으로 나뉜 공간 가운데 석가모니 부처가 서 있어
요. 양옆엔 합장한 사람들의 옆모습이 새겨졌습니다. 부처의 머리에
육계가 솟아 있고, 뒤로는 둥근 광배가 보입니다. 목 부분이 U자로
늘어져 있는데 카니슈카 사리기의 불상과 마찬가지로 양어깨를 감
싸듯이 천을 휙 넘긴 통견 차림이에요. 역시 주먹을 쥔 듯한 왼손으
로 옷자락을 붙잡고 있고요.

인사하는 것처럼 오른손 손바닥을 보여주는 자세도 아까 카니슈카
사리기의 불상이랑 똑같네요.

예리한 발견입니다. 손동작은 두 부처가 똑같아요. 다른 점이라면 비
마란 사리기는 카니슈카 사리기와 달리 서 있는 모습이라는 겁니다.
옷자락이 발목 부근에서 하늘거려요. 오른쪽 무릎은 살짝 구부러졌

육계

광배

광배

부처임을 보여주는 상징

네요. 앉은 불상과 서 있는 불상을 다 만들어낸 데서 '불상은 이렇게 만들면 돼'라는 약속이 확실히 정착했다는 걸 알 수 있어요.

| 인도와 그리스 사이에서 |

사리기는 인도 고유의 전통에서 비롯된 산물이에요. 시신을 화장해 스투파에 모시는 문화가 없었다면 사리기도 필요하지 않았을 테니까요. 하지만 카니슈카 사리기도, 비마란 사리기도 이전의 사리기처럼 만들었다기보다는 그리스 로마의 석관에서 여러 아이디어를 빌려왔어요. 쿠샨 제국이라는 혼성의 사회 문화가 반영된 결과죠.

네, 그 관입니다. 고대 그리스 로마에서는 주로 매장을 했거든요. 매장 문화를 고수한 고대 한반도에서도 옛날엔 돌을 모아 석관을 만들었죠. 우리에게 익숙한 나무 관은 나중에 나오고요.

고대 그리스 로마의 석관은 보통 돌을 깎거나 테라코타를 이용했습니다. 거기에 조각을 더해 꾸미기도 했지요. 관의 네 면에는 신화나 역사 이야기를 새겨넣었고, 뚜껑에 고인의 초상을 새기기도 했답니다. 그러니까 로마에서 석관 뚜껑에 고인을 조각하듯 사리기에도 석가모니 조각을 만든 셈이죠.

그리스 로마식 매장 문화가 준 영향은 이뿐만이 아니에요. 맨 처음 소개한 카니슈카 사리기의 몸통 부분을 봅시다. 손을 가지런히 모은 석가모니 부처가 표현돼 있습니다.

카니슈카 사리기의 몸통 부분에 조각된 부처
사진의 아래쪽에 노란색으로 점점이 찍혀 있는 부분은 글자를 새기려고 했던 흔적이다.

이제 확실히 부처가 누군지는 알겠는데 무슨 공중부양이라도 하는 건가요?

그건 아니고 띠 위에 앉아 있어요. 기다란 뱀 같기도 하고 물결 같기도 합니다. 그 오른편 아래에는 팔을 벌려 이 띠를 거의 끌어안고 있는 어린아이가 보입니다. 우리를 향해 포동포동한 엉덩이를 내보이고 있네요.
이건 그리스 로마 석관에서 흔히 볼 수 있는 장면입니다. 예를 들어 아래 석관엔 웬 아이들이 커다란 줄을 들고 서 있어요. 왼쪽부터 꽃, 밀, 포도, 석류, 월계수, 즉 여러 식물로 만든 화환이죠.

부처가 앉아 있는 띠도 이 화환이라는 거군요.

그렇지요. 다만 카니슈카 사리기의 띠는 아래 석관의 화환과 달리 간소해요. 긴 수건을 말아놓은 것처럼 생긴 걸 보니 꽃으로만 만든

테세우스와 아리아드네의 신화가 새겨진 대리석 관, 130~150년, 메트로폴리탄박물관
뚜껑 옆면에는 사계절과 관련된 동물이 수레를 몰고 있다. 그 아래로는 어린아이가 꽃, 밀, 포도 등으로 구성된 줄을 들고 있는데, 사이사이에 테세우스와 아리아드네의 신화 세 장면이 펼쳐진다.

인도를 넘어 아시아로, 믿음을 넘어 미술로

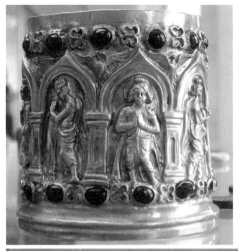

(왼쪽)비마란 사리기의 공간 구획
(아래)헤라클레스의 신화가 새겨진
석관, 160년경, 보르게세미술관,
이탈리아 로마
아래의 석관은 아치로 공간을
구획해 그 안에 헤라클레스의
모습을 집어 넣었다. 비마란
사리기도 이와 같은 방식으로
공간을 구획했다.

화환이군요.

비마란 사리기 역시 몸통 조각에서 그리스 로마 석관에서 영향을
받았다는 게 명백히 느껴집니다. 위를 보면 기둥에 돔형 천장을 얹
고 공간을 나눠 그곳에 사람을 새긴 방식이 같습니다.

게다가 비마란 사리기에는 그리스 로마 인물 조각에서나 볼 수 있는
사람도 등장합니다. 페이지를 넘겨 합장한 사람 조각을 크게 봅시다.
서양 천사처럼 생긴 얼굴에 위로 묶은 머리카락은 곱슬곱슬해요. 옷
차림도 독특합니다. 오른쪽 어깨에 걸린 천을 브로치를 달아 고정했

(왼쪽)비마란 사리기 속 기도하는 천인(부분)
(오른쪽)오디세우스, 기원전 4~2세기에 제작된 원본의 로마시대 복제품, 바티칸박물관
오른쪽 조각상은 한쪽 어깨에 고정해 입는 그리스 로마의 의복인 엑소미스를 입었다.

는데 그리스 로마 조각상과 차림새가 비슷해요.

인도에서 만든 사리기에 그리스 로마인같이 생긴 사람이 나와서 합
장하고 있으리라고는 상상도 못 했어요.

머릿속에 잘 안 그려지죠. 멀리 떨어진 인도와 유럽이 이토록 일찍
부터 만나고 있었다니 말이에요. 그래서 19세기 영국인들이 더 인도
유적에 열광하지 않았나 싶습니다.

쿠샨 제국에서 만들어진 두 사리기에는 그리스 로마 문화 말고 다

인도를 넘어 아시아로, 믿음을 넘어 미술로

른 문화의 영향을 받은 흔
적도 여럿 있습니다. 금에
다 보석을 집어 넣어 장식
한 건 유목 민족인 스키타
이로부터 배웠다고 하죠.

새삼 쿠샨 제국이 다양한
문화가 섞여들어 재미난
것들을 만들어낸 곳이라
는 사실이 잘 느껴지네요.

그렇죠. 인도 고유의 문화
인 사리기에 그리스 로마,

**황금 드리개, 기원전 1세기, 아프가니스탄 틸리야
테페 출토**
우즈베크어로 황금의 언덕이라는 뜻을 지닌 틸리야
테페 유적에서는 쿠샨 제국의 것으로 추정되는 무덤이
나왔다. 금에 보석을 감입한 화려한 장신구가 많이
발굴됐다.

중앙아시아 등의 문화를 융합한 거니까요. 쿠샨 제국 미술이 지닌
진가이자 인류 문명에 남긴 막대한 유산이라 할 수 있을 겁니다.

| 동쪽으로, 더 동쪽으로 |

카니슈카 왕이 세상을 떠난 후 쿠샨 제국의 국력은 내리막을 걸었
습니다. 하지만 제국의 영향력은 중국 땅이던 카슈가르, 쿠차, 투루
판까지 미치고 있었어요. 쿠샨 제국의 지원을 받아 불교는 중앙아시
아로, 중국으로 퍼져 나갑니다. 불교에 감화된 이들은 그 본거지를
찾아 인도 아대륙으로 몰려들었고요.

키질 석굴 입구에 세워진 쿠마라지바의 동상
쿠산 제국을 통해 불교를 받아들인 쿠차에서는 불교가 융성했다. 쿠차 출신 승려 쿠마라지바는
300여 권이 넘는 불교 경전을 한자로 옮겨 중국의 불교 확산에 기여했다.

중국에 전해졌다면 우리나라까지도 순식간이었겠는걸요!

맞습니다. 우리나라에 불교가 들어온 게 카니슈카 왕 때로부터 겨우
200여 년 뒤의 일이니까요. 카니슈카 왕의 가장 중요한 업적으로 동
북아시아에 불교를 전파한 일을 꼽기도 합니다.

가끔 이런 생각이 듭니다. 우리가 근처 절만 가도 불상을 볼 수 있는
건 쿠산 제국이 불교를 널리 퍼뜨렸기에 가능한 일이 아닌가, 한 번
쯤 가서 봐야 한다는 경주 석굴암 본존불이 만들어진 것도 그 덕분
이 아닌가 하고요. 부처를 부처답게 하는 시각적인 상징과 그리스 로
마부터 서아시아, 중앙아시아까지 불상에 영향을 준 수많은 문화는
쿠산 제국에서 새롭게 융합돼 우리나라로 전달됐어요. 우리는 그 결
과물을 이 땅에서 보고 있는 셈이지요.

경주 석굴암 본존불, 8세기
우리나라 불상 가운데서 가장 탁월한 작품으로 손꼽힌다. 조선시대 지도 그림에도 나올 정도로 잘 알려져 있었다.

| 동양을 돌아보며 |

인도에서 발생한 불교가 동양미술에 어떤 영향을 줬는지 살피며 달려온 이번 강의도 어느덧 끝이 보이는군요.

오늘날 우리에게 인도는 가깝고도 먼 나라죠. 인도와 중국 중 어느 나라가 더 한반도 문화에 깊은 영향을 줬을지 물으면 대부분은 중

국이 아니냐고 답할 겁니다. 그러나 인도 역시 깊은 영향을 줬습니다. 중국은 인도에서 온 불교를 전파하는 연결 다리로서 충실한 역할을 했고요.

거리가 가까워서 자연스레 중국이 더 큰 영향을 줬을 거라고 생각했어요.

낯설게 여겨지는 인도에서 동양미술 이야기를 시작했던 이유가 바로 불교가 시작된 곳이기 때문입니다. 결국 불교를 알아야 우리 자신을, 아시아라는 곳의 문화를 제대로 이해할 수 있으니까요. 불교가 우리 곁에 있는 한 인도도 늘 우리 곁에 있을 테고요.

다만 유념했으면 합니다. 강의를 처음 시작할 때 동양이라는 말의 의미를 짚었던 걸 기억하나요? 아시아를 하나로 묶기 위해 동양이라는 단어를 쓰고, 불교를 공통된 정신으로 내세운 건 그리 오래된 일이 아닙니다. 고작 몇백 년 전인 19~20세기의 일본에서였지요. 일본 근대미술사를 말할 때 빼놓을 수 없는 인물인 오카쿠라 덴신이 최초로 동양이란 세계를 정의하고 퍼뜨린 사람입니다. 오카쿠라 덴신은 영어로 『동양의 이상』(The Ideals of the East)이란 책을 집필해 '불교로 묶인 아시아는 하나다. 그 아시아를 이끄는 게 일본이다'라고 서양에 주장했지요.

앞은 몰라도 뒤는 꺼림칙한 주장인걸요. 서양 사람들이 그런 주장을 사실로 받아들였나요?

인도를 넘어 아시아로, 믿음을 넘어 미술로

당시엔 그런 사람이 많았죠. 영어로 책을 쓴 것도 서양 사람들을 설득하는데 도움이 됐고요. 오카쿠라 덴신은 책을 쓰기 전인 1901년에 이미 인도에 갔습니다. 인도인의 정신적 지주였던 타고르를 만나 자신의 사상에 관해 이야기를 나누기도 했죠. 우리나라를 '동방의 등불'로

오카쿠라 덴신(1863~1913년)
본명은 오카쿠라 가쿠조로, 오늘날 도쿄예술대학인 도쿄미술학교를 설립하는 데 공헌했다. 일본인의 관점으로 저술된 첫 '일본 미술사'를 쓴 미술사가다.

비유한 그 시인 말이에요. 일본에서 인도 미술사와 인도학 연구가 시작된 것도 이 시기부터였습니다.

예상했을지도 모르겠지만 오카쿠라 덴신의 주장은 훗날 태평양전쟁을 일으키는 배경이 된 대동아공영권 개념을 뒷받침할 때 이용돼요. 대동아공영권이란 동북아시아에 동남아시아를 더한 큰 아시아, 즉 대동아를 공동으로 번영하게 해준다는 뜻입니다. 일본은 이를 아시아 여러 나라를 침략하는 정당화 수단으로 삼았죠.

역시 꺼림칙한 느낌이 틀리지 않았군요.

물론 오카쿠라 덴신의 처음 의도는 전쟁을 정당화하려는 것까지는 아니었을 겁니다. 여기서는 우리가 불교라는 관점에서 인도를 돌아

본 것처럼 19~20세기 일본 학계에서도 같은 일을 했었단 점을 짚고 넘어가고 싶습니다. 우리나라에서는 일제강점기 때부터 지금까지 인도를 일본이라는 프리즘을 통해서만 이해했어요. 하지만 이제 그 프리즘 밖으로 나올 때입니다.

조금 혼란스러워요… 그럼 대체 왜 지금까지 불교를 중심으로 동양 미술을 살펴본 건가요?

불교를 통해 아시아 미술을 이해하려는 우리의 방향 자체가 틀린 건 아니에요. 아시아 일대에 불교가 어떻게 영향력을 미쳤는지를 좇는 여정은 여전히 의미 있고 유효합니다. 단지 그 여정에는 과거 제국주의자들이 아시아와 동양, 인도에 덧씌워놓은 선입견을 벗겨내는 과정이 동반돼야 할 거예요. 난생처음 한번 공부하는 동양미술 이야기가 그 성공적인 시작이었으면 좋겠습니다.

우리 강의의 끝에서 각자가 맞이하게 될 동양의 모습이 어떨지 궁금합니다. 그리고 제가 그랬듯 동양미술과 사랑에 빠지는 순간을 만나기를 기대합니다. 그 계기가 무엇일지는 알 수 없습니다. 예상치 못한 순간에 오는 게 사랑이니까요. 누가 강요한다고 올 수 있는 것도 아니고요. 그저 열심히 준비한 이 여정 동안 각자의 시선으로 미술을 즐길 수 있게 되었기를 바랄 뿐입니다. 만약 우리가 우리의 미술을 오롯이 바라볼 수 있게 된다면, 그러니까 세상을 바라볼 수 있게 된다면 문화의 힘이 홍수처럼 세계를 휩쓰는 지금, 우리의 땅은 언제든 돌아갈 수 있는 진정으로 든든한 고향이 되어줄 겁니다.

최초로 불상을 탄생시킨 쿠샨 제국은 불상에 부처를 상징하는 특정한 표식을 만든다. 이 표식은 부처를 나타내는 보편적인 상징으로 널리 사용되며 이후 불상의 모습을 정형화한다. 쿠샨 제국은 불교를 아시아 전역에 전파한다.

- 쿠샨 제국 사리기 속의 부처 형상

 카니슈카 사리기 ┐
 비마란 사리기 ┘ → 사리기에 불상 등장

 다른 나라의 영향
 로마 사람들이 석관에 조각을 새기듯 카니슈카 사리기에
 석가모니를 새김. 참고 화환, 돔형 천장, 그리스 로마식 옷차림을 한 조각 등
 유목민인 스키타이인의 영향을 받아 금에 보석을 집어 넣어 사리기 장식.

- 부처를 나타내는 상징들

 육계 살 상투. 지혜가 높아 정수리뼈가 솟아오른 모양.
 광배 후광, 태양처럼 빛남.
 통견 양어깨를 커다란 천으로 감싸 두른 차림.

- 쿠샨 제국의 불교 전파

 쿠샨 제국은 중앙아시아를 거쳐 동북아시아에 불교를 전파함.
 불교를 알아야 아시아 문화를, 우리 자신을 알 수 있음.
 ⋯→ 인도를 동양미술의 출발지로 삼은 이유.

- 동양과 불교

 오카쿠라 덴신
 최초로 아시아를 불교로 묶어 정의.
 저서 『동양의 이상』에서 '불교로 묶인 아시아는 하나, 아시아를
 이끄는 게 일본'이라고 주장. 후일 대동아공영권을 정당화하는
 수단으로 이용.
 ⋯→ 동양과 동양미술을 바라보는 자신만의 시각 필요.

불상의 성립 과정 다시 보기

1~2세기
비마란 사리기
그리스 석관의 영향을 받아
돔형 천장으로 된 공간에 불상과 사람을 넣은 모습으로
제작됐다.

1세기
카니슈카 금화 앞면
그리스의 영향을 받아 알렉산더 주화처럼
앞면에는 왕을, 뒷면에는 신을 새겨넣었다
카니슈카 왕의 모습이 늠름하다.

1~2세기
부처가 새겨진 카니슈카 금화
그리스어로 부처의 어원인 '보도'라는 단어
적혀 있다.

월지족 **흉노족에게 대패**	월지족 **그리스-박트리아 정복**		
기원전 162년경	기원전 135년경	기원전 108년	기원전 57~18년경
		고조선 멸망	**신라, 고구려, 백제 건국**

2세기

카니슈카

사실적으로 표현한 인도의 여느 조각과 달리,
직선으로 평평하게 조각해 카니슈카 왕의 위엄을
드러낸다.

쿠샨 제국 북인도 통일	카니슈카 1세 즉위		굽타 건국
기원후 100년경	127년		420년경

	313년	304년	
	고구려 낙랑군 제압	중국 5호16국 시대 시작	

인명·지명 찾아보기

1권에 등장하는 주요 인물과 장소 명칭을 가나다순으로 정리하고, 독자의 심화 학습을 돕기 위해 널리 통용되는 다른 이름들과 원문, 영문 표기 등을 함께 넣었습니다. 관련된 본문 위치는 가장 오른쪽에 정리했습니다.

본문에 나온 중요한 장소를 모아 구글 지도로 만들었습니다.
왼쪽의 QR로 접속하시면 살펴보실 수 있습니다.

만든 사람들

• 구성 · 책임편집

고명수

한국예술종합학교에서 서사창작을 전공하고, 미술이론을 부전공했다. 『난처한 미술 이야기』 5~6권과 『난처한 클래식 수업』 1~5권을 편집하고 나니 어느덧 5년 차 편집자가 되어 있었다. 문화재청 재직 중인 부모 밑에서 자라 자연스레 동양미술을 접할 기회가 많았다. 능호관 이인상과 현재 심사정을 양 날개라고 외칠 만큼 동양미술을 사랑한다. 이 아름다운 세계를 책으로 만들어 알릴 수 있어서 기쁘다.

• 그림

김보배

이화여자대학교에서 동양화를 전공하고 그림 작가로 활동하고 있다. 찬찬히 들여다볼수록 이야기가 피어나는 그림을 그려내고 있다. 그러한 그림과 글을 엮어 독립출판물을 펴내기도 한다. 강의실 안에서만 듣던 동양미술 이야기를 쉽고 재미있게 소개하는 이번 책에 그림으로 참여하게 되어 더없이 반갑고 기쁘다.

김지희

16년 차 고양이와 동거 중인 만화가이자 일러스트레이터. 출판물로는 『하이브로 학습도감』을 시작으로 『난처한 미술 이야기』 5~6권, 『난처한 클래식 수업』 1~5권부터 『용선생이 간다』, 『용선생의 시끌벅적 과학교실』 등을 작업했다. 이번에 작업한 삽화들이 책의 내용을 전달하는 데 도움이 된다면 기쁘겠다.

• 디자인

기경란

기계공학을 전공하고 엔지니어로 일하다가 책이 좋아 어쩌다 보니 북디자이너가 되었다. 난처한 시리즈를 작업하면서 이 일에 더욱 빠져들었고, 계속 성장하는 나를 발견한다. 이번 동양미술 시리즈는 동양미술에 대한 내 생각이 얼마나 무지하고 촌스러웠는지 깨닫게 해준 작업이다.

• 독자 베타테스터 (가나다순)

구양회, 김건주, 김태화, 김태희, 김혜림, 도선붕, 박미정, 박서정, 박선욱, 지나가는과객, 신종원, 안지영, 이상희, 이지언, 전준규 외

사진 제공

- 1부 -

화조구자도 ⓒ삼성미술관 리움
인왕제색도 ⓒ삼성미술관 리움
1878년 프랑스 파리 만국박람회 ⓒJules Férat, Charles Barbant
다다익선 ⓒGina Smith / Shutterstock.com
경주 부부총 금귀걸이 ⓒ국립중앙박물관
나전칠기 봉황 운문 상자 ⓒ국립중앙박물관
모란과 불수감을 수놓은 주머니 ⓒ국립고궁박물관
봉황 길상무늬 보자기 ⓒ국립고궁박물관
『조선시사제첩』 속 바느질 ⓒ공유마당
서울 종로구에 위치한 보신각 ⓒVictor Jiang / Shutterstock.com
해넘이 국수 ⓒOsamu Iwasaki
제98주년 3.1절 보신각 타종 행사 모습 ⓒ대한민국박물관 현대사아카이브
옛 보신각 동종 ⓒ문화재청
동백꽃 ⓒ강희정
사대문 중 하나인 흥인지문 ⓒJohnathan21 / Shutterstock.com
안동 봉정사의 종루 ⓒSteve46814
인도 바라나시를 흐르는 갠지스강 ⓒN E O S i A M / Shutterstock.com
인도 콜카타 시내의 길 ⓒMacrez Black / Shutterstock.com
카스트 차별 반대 시위 ⓒCRS PHOTO / Shutterstock.com
인더스강에서 바라본 신드주 수쿠르 ⓒAyaz Ali Laghari
인도의 독립기념일 행사 ⓒDennis Jarvis
파트나 ⓒChandan Singh

- 2부 -

바라나시, 인도 ⓒfilmlandscape / Shutterstock.com
오늘날의 인더스 지역 ⓒDeposit Photo

빗살무늬토기 ⓒ국립중앙박물관

이스라엘의 발굴지 현장 모습 ⓒDan Hadani collection, National Library of Israel

서울 암사동 유적지의 움집터 복원 전후 ⓒ문화재청

메르가르의 토기 ⓒAlamy Stock Photo

빗살무늬토기(부산 출토) ⓒ국립중앙박물관

메르가르의 지모신 ⓒAlamy Stock Photo

메르가르의 지모신(단독) ⓒAlamy Stock Photo

영화 〈스타워즈 에피소드 4: 새로운 희망〉의 한 장면 ⓒAlamy Stock Photo

모헨조다로의 지모신 ⓒAlamy Stock Photo

메소포타미아의 테라코타 여신 ⓒBrooklyn Museum

코끼리가 새겨진 인장 ⓒAlamy Stock Photo

서양의 인장 ⓒKevin Quinn, Ohio, US

동석으로 만든 솥단지 ⓒCaio Pederneiras / Shutterstock.com

『길가메시』의 이야기가 새겨진 석판 ⓒMike Peel

도성도 ⓒ서울역사박물관

조제르 왕의 계단식 피라미드 ⓒDiego Fiore / Shutterstock.com

모헨조다로의 대욕장 ⓒagefotostock

묵테슈와라 사원의 목욕탕 ⓒagefotostock

갠지스강에서 몸을 씻는 사람들 ⓒTravel Stock / Shutterstock.com

인더스 문명의 토기 ⓒAlamy Stock Photo

인더스 문명의 토기 ⓒAkhilan

인도의 실제 식당 풍경 ⓒDevin Tolleson / Shutterstock.com

길거리에서 짜이를 파는 모습 ⓒarun sambhu mishra / Shutterstock.com

빌렌도르프의 비너스 ⓒJorge Royan / http://www.royan.com.ar

파키스탄 카라치국립박물관의 인더스 문명 전시실 ⓒAlamy Stock Photo

정화수에 기도를 올리는 모습 ⓒ국립민속박물관

춤추는 소녀의 뒷모습 ⓒagefotostock

테라코타 ⓒAlamy Stock Photo

디다르간지의 약시 ⓒShivam Setu

불자 ⓒ서울역사박물관

붉은 토르소 ⓒakg-images

크리티오스 소년 ⓒCritius/Tetraktys

1965년에 열린 우량아 선발대회 ⓒ서울특별시

갠지스강 앞에서 아침 명상을 하는 모습 ⓒFilip Jedraszak / Shutterstock.com

수련(세부) ⓒHarshLight

발리우드 영화의 한 장면 ⓒagefotostock

불가촉천민의 삶 ⓒDonald Yip / Shutterstock.com

제사장 왕 흉상의 앞모습 ⓒAlamy Stock Photo

모헨조다로에 세워진 제사장 왕 흉상의 복제품 ⓒAlexelA / Shutterstock.com

하라파의 모습 ⓒIftekkhar / Shutterstock.com

– 3부 –

『리그베다』의 필사본 ⓒMs Sarah Welch

힌두교의 제사 의식을 주관하는 브라만 ⓒmaxmozgovoy / Shutterstock.com

크샤트리아 시바지의 동상 ⓒAmit20081980

북한산 비봉에 감싸인 승가사 ⓒ여강

달마도 ⓒ국립중앙박물관

진주 청곡사 제석천 상과 범천 상 ⓒGrampus

서해안 제석굿의 모습 ⓒ국립민속박물관

『삼국유사』 중 백제본기 부분 ⓒ『한국민족문화대백과사전』, 저작권(한국학중앙연구원), 원자료 소장처(서울대학교 규장각)

비슈누 ⓒVictoria & Albert Museum, London

국회의사당의 내부 ⓒNGCHIYUI / Shutterstock.com

1950년경 발행된 인도 우표 ⓒIgorGolovniov / Shutterstock.com

인도 대통령 궁의 정문에 장식된 엠블럼 ⓒBhaven Jani / Shutterstock.com

원각사지 십층석탑 ⓒ문화재청

아쇼카 왕과 두 왕비 ⓒPhoto Dharma from Sadao, Thailand

4사자 주두 ⓒChrisi1964

바퀴를 굴리는 아쇼카 왕 ⓒsailko

북한산 신라 진흥왕 순수비 ⓒ국립중앙박물관

4사자 주두 중 코끼리 ⓒ스타투어 www.startour.pe.kr

분청사기 자라무늬 상준 ⓒ국립중앙박물관

순천 송광사 목조삼존불감 ⓒ문화재청

4사자 주두 중 소 ⓒ스타투어 www.startour.pe.kr

키르기스스탄의 이식쿨호 ⓒPeretz Partensky

인도의 전통 요리 방식 ⓒOmMishra / Shutterstock.com

야소다라 ⓒPhoto Dharma

궁을 떠나는 태자 ⓒakg-images

양산 통도사의 사천왕 ⓒ문화재청

발우 ⓒ화엄사성보박물관

오전 탁발을 하는 승려들의 모습 ⓒAvigator Fortuner / Shutterstock.com

양산 통도사 영산전의 석가팔상도 ⓒ통도사성보박물관

과거7불의 보리수나무 ⓒBiswarup Ganguly

삼도보계강하 ⓒKen Kawasaki

상카시아의 아쇼카 석주 주두 ⓒ송숙희_희야의 소소한 일상(네이버 블로그)

나가 엘라파트라의 경배 ⓒKen Kawasaki

쿠베라 약샤 ⓒBiswarup Ganguly

터번을 두른 모습 ⓒShivbramh

대원왕 본생 ⓒKen Kawasaki

산치 스투파의 북문 앞면 ⓒhttps://www.flickr.com/photos/chromatic_aberration/

보시태자 본생 앞면 ⓒakg-images

보시태자 본생 뒷면 ⓒPhoto Darma

상감청자 포도 동자무늬 주자 ⓒ국립중앙박물관

천인 ⓒ국립중앙박물관

경주 쪽샘지구 44호분에서 출토된 비단벌레 장신구 ⓒ문화재청

간다라의 봉헌 스투파 ⓒagefotostock

기둥 사이에 놓인 길에서 탑돌이를 하는 승려들의 모습 ⓒagefotostock

쉐다곤 파고다 ⓒTZIDO SUN / Shutterstock.com

숭악사 십오층전탑 ⓒSiyuwj

도기 녹유 인화문골호 ⓒ국립중앙박물관

경주 황룡사 구층목탑 터 ⓒ문화재청

익산 미륵사지 터 ⓒ한국향토문화전자대전/한국학중앙연구원

1910년에 촬영된 익산 미륵사지 석탑 ⓒ문화재청

2000년에 촬영된 익산 미륵사지 석탑 ⓒ문화재청

2019년에 수리 복원을 마친 익산 미륵사지 석탑 ⓒ문화재청

익산 미륵사지 석탑 내부의 찰주 ⓒ문화재청

찰주 돌에서 나온 사리기 ⓒ문화재청

끝을 살짝 올린 처마 ⓒ문화재청

영주 부석사 무량수전의 배흘림기둥 ⓒ문화재청

다양한 재료로 만든 그릇 (청동 그릇) ⓒ진주교대교육박물관

부여 정림사지 오층석탑 ⓒ문화재청

남원 실상사 삼층석탑 ⓒ문화재청

– 4부 –

석굴암 본존불 ⓒ문화재청

우리나라의 화폐 ⓒ한국은행

상평통보 ⓒ국립민속박물관

마우리아 제국의 은화 ⓒClassical Numismatic Group, Inc.

카니슈카 금화 ⓒClassical Numismatic Group, Inc.

알렉산더 주화 ⓒClassical Numismatic Group, Inc.

셀레우코스의 흉상 ⓒAllan Gluck

올림피아 제우스 신전 ⓒArtMediaFactory / Shutterstock.com

창을 든 남자 ⓒAfter Polykleitos

라오콘과 그 아들들 ⓒHagesandros, Athenedoros, and Polydoros – LivioAndronico

디오도토스 1세의 금화 ⓒWorld Imaging

메난드로스 1세의 금화 ⓒcgb

마오가 있는 카니슈카 금화 ⓒV-Coin India

오에쇼가 있는 카니슈카 금화 ⓒV-Coin India

신장위구르 자치구의 누란과 투르판에서 발견된 동전들 ⓒagefotostock

포세이돈과 비너스 ⓒJerzystrzelecki

오에쇼가 있는 후비슈카의 금화 ⓒPHGCOM

오에쇼가 있는 바슈데바의 금화 ⓒV-Coin India

경주 석굴암 주실 입구 양옆에 조각된 금강역사 ⓒ문화재청

인도 마두라이의 길거리에 있는 난디 조각상 ⓒOscar Espinosa / Shutterstock.com

카니슈카 ⓒBiswarup Ganguly

파르티아의 왕 사나트루케스 1세 ⓒakg-images

파키스탄의 도시 페샤와르 ⓒDoulat Khan / Shutterstock.com

부처가 새겨진 카니슈카 금화 ⓒClassical Numismatic Group, Inc.

도리천강하 ⓒakg-images

카니슈카 사리기 ⓒPersonal photograph 2005, British Museum.

카니슈카 사리기 속 석가모니 부처 양옆의 천신 ⓒAnthony Huan

비마란 사리기 ⓒPersonal photograph 2005

비마란 사리기의 공간 구획 ⓒPersonal photograph 2005. British Museum

헤라클레스의 신화가 새겨진 석관 ⓒCarole Raddato

키질 석굴 입구에 세워진 쿠마라지바의 동상 ⓒYoshi Canopus

경주 석굴암 본존불 ⓒ문화재청